Giacomo Puccini:
Wohllaut, Wahrheit und Gefühl

普契尼论：悦耳、真实和情感

[德]福尔克尔·默滕斯（Volker Mertens）著

谢娟 译

华东师范大学出版社

华东师范大学出版社六点分社　策划

上海音乐学院国家重点学科建设项目

缘　起

　　自中国全面卷入现代性进程以来,西学及其思想引入汉语世界的重要性,已是有目共睹的事实。早在晚清时代,梁启超曾写下这样的名句:"今日之中国欲自强,第一策,当以译书为第一事。"时至百年后的当前,此话是否已然过时或依然有效,似可商榷,但其中义理仍值得三思。举凡"汉译世界学术名著丛书"(北京:商务印书馆)、"现代西方学术文库"(北京:三联书店)等西学汉译系列,对中国现当代学术建构和思想进步的重大意义和深远影响,无人能够否认。

　　中国的音乐实践和音乐学术,自20世纪以降,同样身处这场"西学东渐"大潮之中。国人的音乐思考、音乐概念、音乐行为、音乐活动,乃至具体的音乐文字术语和音乐言语表述,通过与外来西学这个"他者"产生碰撞或发生融合,深刻影响着现代意义上的中国音乐文化的"自身"架构。翻译与引介,其实贯通中国近现代音乐实践与理论探索的整个

历史。不妨回顾,上世纪前半叶对基础性西方音乐知识的引进,五六十年代对前苏联(及东欧诸国)音乐思想与技术理论的大面积吸收,改革开放以来对西方现当代音乐讯息的集中输入和对音乐学各学科理论著述的相关翻译,均从正面积极推进了我国音乐理论的学科建设。

然而,应该承认,与相关姊妹学科相比,中国的音乐学在西学引入的广度和深度上,尚需加力。从已有的音乐西学引入成果看,系统性、经典性、严肃性和思想性均有不足——具体表征为,选题零散,欠缺规划,偏于实用,规格不一。诸多有重大意义的音乐学术经典至今未见中译本。而音乐西学的"中文移植",牵涉学理眼光、西文功底、汉语表述、音乐理解、学术底蕴、文化素养等多方面的严苛要求,这不啻对相关学人、译者和出版家提出严峻挑战。

认真的学术翻译,要义在于引入新知,开启新思。语言相异,思维必然不同,对世界与事物的分类与看法也随之不同。如是,则语言的移译,就不仅是传入前所未闻的数据与知识,更在乎导入新颖独到的见解与视角。不同的语言,让人看到事物的不同方面,于是,将一种语言的识见转译为另一种语言的表述,这其中发生的,除了语言方式的转换之外,实际上更是思想角度的转型与思考习惯的重塑。有经验的译者深知,任何两种语言中的概念与术语,绝无可能达到完全的意义对等。单词、语句的文化联想与意义生成,移植到另一种语言环境中,不免发生诠释性的改变——当然,这绝不意味着翻译的误差和曲解。具体到严肃的音乐学术汉译,就是要用汉语的框架来再造外语的音乐思想与经验;或者说,让外来的音乐思考与表述在中文环境里存活。进

而达到,提升我们自己的音乐体验和思考的质量,提高我们与外部音乐世界对话和沟通的水平。

"六点音乐译丛"致力于译介具备学术品格和理论深度、同时又兼具文化内涵与阅读价值的音乐西学论著。所谓"六点",既有不偏不倚的象征含义(时钟的图像标示),也有追求无限的内在意蕴(汉语的省略符号)。本译丛的缘起,来自"学院派"的音乐学学科与有志于扶持严肃思想文化发展的民间力量的通力合作。所选书目一方面着眼于有学术定评的经典名著,另一方面也有意吸纳符合中国知识、文化界"乐迷"趣味的爱乐性文字。著述类型或论域涵盖音乐史论、音乐美学与哲学、音乐批评与分析、学术性音乐人物传记等各方面,并不强求一致,但力图在其中展现对音乐自身的深度解析以及音乐与其他人文/社会现象全方位的相互勾连和内在联系。参与其中的译(校)者既包括音乐院校中的专业从乐人,也不乏热爱音乐并精通外语的业余爱乐者。

综上,本译丛旨在推动音乐西学引入中国的事业,并籍此彰显,作为人文艺术的音乐之价值所在。

谨序。

杨燕迪

2007 年 8 月 18 日于上海音乐学院

目 录

译者序 / 1
序言 / 1
饱受争议的作曲家 / 1
卢卡学习时代 / 12
歌剧王国的歌剧运营商 / 19
《群妖围舞》——天赋还是天才？ / 23
《埃德加》——如何写成(砸)成功曲目？ / 34
瓦格纳的技巧·马斯内的旋律 / 47
《曼侬·列斯科》——"自由女性"带来的突破 / 54
《波希米亚人》——平凡人不平凡的爱情？ / 70
《托斯卡》——"出师作" / 81
《蝴蝶夫人》——文化冲击 / 100
朋友与同仁 / 124
《西部女郎》——淘金热中的雷恩诺拉 / 140

《燕子》——燕不成夏（独木不成林）／ 163

《三联剧》——三幅画，一出剧／ 177

《图兰朵》——得不到救赎的公主／ 203

普契尼的歌手——普契尼歌手／ 234

永远的普契尼——文学、电影和舞台／ 250

后记／ 260

生平大事年表：贾科莫·普契尼的一生／ 262

文学素材及蓝本／ 264

参考文献／ 267

音频资料推荐／ 273

视频资料推荐／ 278

译 者 序

记得有位德国教授曾问我:"瓦格纳和普契尼的音乐,你更喜欢哪一位?"我不假思索便脱口而出道:"普契尼。"望着教授微微皱起的眉头,我连忙打趣道:"瓦格纳的歌剧那是你们音乐专家的音乐,普契尼的才是我们普通人的旋律。"教授听到忍不住笑起来,这才让紧张的气氛又缓和下来。虽然这次不经意的对答有奉承的意味,但却真实表达我对普契尼及其歌剧的一点认识,即普契尼是普通人的作曲家,他的歌剧是大众的歌剧。

出生于音乐世家的普契尼幼年丧父,虽然家族在卢卡地区名声不菲,但缺少了顶梁柱的家庭生活并不富裕,普契尼受教育也要靠亲戚帮衬。1880年他开始米兰大学生涯,与老乡马斯卡尼合租一间房,据说因为囊中羞涩,两人不得不用洗衣盆做汤盆,还时不时耍小聪明搪塞上门讨房租的债主。从这生活趣事中也可窥得穷大学生生活之拮据。尽管在《曼侬》首演(1893)成功之后,年轻的作曲家从此衣食无忧,但这并没有改变他一生乐于和普通人打交道的习惯。事实上,他常常刻意逃避那个让他左右逢源的上流社会,回到乡下与"农民渔夫为伍",去过一种"简单平凡的生活"。因此,为何称普契尼

为普通人的音乐家？那是因为他生于普通家庭（除了音乐世家的头衔之外），长于普通人中，曾过过也愿意过普通人的生活。而艺术源于生活，平凡人的经历与生活为其创作提供了不竭的灵感来源，也让其歌剧有了一种大众的气质。

纵观其作品，除《图兰朵》（1926）涉及王公贵族外，无论是处女作《群妖围舞》（1884）、还是经典时期的《蝴蝶夫人》（1904）或后期的《三联剧》（1918），小人物的爱情、亲情、友情始终是普契尼歌剧的主题。不同于威尔第，普契尼很少以历史事件作为故事背景，因为他中意的是"更富有情感的、人性化的、靠近观众的题材"；与瓦格纳不同，普契尼没有在歌剧中注入神秘与救赎的表情元素，因为他只想"关注人和他们简单的情感"。因此，普契尼的歌剧朗朗上口、通俗易懂。不幸的是，一直以来这些恰恰令他成为众矢之的。专业人士因此对其音乐嗤之以鼻，认为他的大众音乐只是为了赚得观众们同情的眼泪。诚然，作曲家习惯的作曲方式会使得不同作品中出现似曾相识的乐段以及有章可循的套路，但这并不妨碍作曲家凭借其极敏锐的舞台戏剧洞察力，用优美的旋律在平俗的生活中歌唱"亘古不变的爱情奇迹"（《波希米亚人》），在凡夫俗子身上挖掘出人性非凡的深度（《蝴蝶夫人》），"靠惊人而充满激情的戏剧性高潮来加强张力"来谱写生命的乐章。普契尼在后期作品《西部女郎》（1910）、《燕子》（1917）和《三联剧》（1918）中也尝试摆脱"甜美旋律"（musica zuccherata）的老式风格，在对话风格、和声与配器技巧方面力求现代创新，并对传统歌剧形式进行革新。总之，普契尼以人、特别是"小人物"为中心的创作宗旨，加上其对舞台戏剧独特的把握与体察，对优美旋律的执著与拓展，变化丰富的和声与配器开发及运用，均使得他的歌剧成为大众喜爱的经典歌剧。

如一位朋友所说，在今天的中国，歌剧还是个奢侈品。在接触《普契尼论》以前，我也从未看过一场歌剧。以前总觉得洋歌剧讲的都是些遥不可及的英雄神话和矫揉造作的王宫贵族，在欧洲看过几

场歌剧后，才知道歌剧并非高不可攀的阳春白雪，它也可以讲述平凡人的酸甜苦辣，也可以上演普通人的悲欢离合。而在19世纪末20世纪初的意大利，歌剧原本就属于大众文化的组成部分，就像今天的电视电影。有时候会突发奇想，如果再多几位如普契尼这样关注普通老百姓生活的作曲家多创作些优美的大众音乐，或许现在歌剧不会成为博物馆里的陈列品，只在歌剧院里接受膜拜。当然歌剧成为历史并不仅仅是音乐创作走精英路线造成的，媒体技术等也起到了非常重要的作用，这其中的复杂不是三言两语能讲得清楚的。

默滕斯教授的《普契尼论》一书从文学与音乐跨专业的角度详细介绍了普契尼创作的所有重要作品，包括脚本创作、谱曲、演出以及各种版本歌唱演员的特点；其间勾勒出了普契尼作为威尔第接班人的成长历程；分析了当时意大利歌剧界的运营情况，及作曲家之间、作曲家与脚本作者、作曲家与歌唱演员的合作与竞争关系等。如作者在序言中所说，"这是一本为普契尼歌剧迷们和想要成为普契尼歌剧迷的朋友们写的书"，适用于对歌剧感兴趣的普通读者与专业学生了解与研究普契尼的作品。

最后，若没有作者默滕斯教授细心的讲解与谷裕教授严厉的鞭策，本书的翻译是不可能完成的。另外，我还要感谢在专业校对方面给予我帮助的老师与朋友，其中有许馨文同学、侯锡瑾教授、蒋一民老师、金曼院长。我还要谢谢我的家人，不厌其烦地听我读译稿并点出不足之处。因为我并非音乐专业的科班生，翻译一本音乐文学跨专业著作，译文瑕疵在所难免，恳请各位指正。

<div style="text-align: right;">谢 娟
2011年于Grunewald</div>

序　言

这是一本为普契尼歌剧迷们和想要成为普契尼歌剧迷的朋友们写的书。它引导读者零距离接触歌剧，包括介绍作品创作背景、歌剧与其脚本蓝本之间的关系，进行音乐分析，剖析其完成过程。此外还将概述歌剧演出史，解析歌手的演唱。对于较重要的相关背景，如意大利社会和音乐方面的时代情势，普契尼与朋友同仁及批评家的关系，都将另辟章节叙述。至于作曲家的私生活及与作品无直接关系的事件则略去不计。

在用文字呈现音乐的同时，您可以打开 CD 或 DVD，开始准备体验歌剧之夜。普契尼在此登台，圆了他一心想成为戏剧作曲家的梦，因此特别推荐视频。

该书主要以英文和意大利文专业著作为基础，重要参考书目请见参考文献。外文引译没有特殊说明均由著者自译。该书首次详尽

地剖析了意大利首演《曼侬·列斯科》的导演剧本以及《托斯卡》和《蝴蝶夫人》在巴黎的首演。附录收集了剧本创作时普契尼加工或改写成歌剧的文学片断。

<div style="text-align: right">

2008 年 4 月于柏林

福尔克尔·默滕斯

</div>

饱受争议的作曲家

贾科莫·普契尼（Giacomo Puccini）生前就已名利兼收，这在歌剧作曲家中实属罕见。到如今，他受欢迎的程度丝毫未减，是世界范围内仅次于莫扎特（Mozart）和威尔第（Verdi）排在第三位的观众最喜爱的歌剧作曲家，在德国甚至排在第二位。其名曲多次被制成唱片，咏叹调成百上千次被录制。然而，赞誉多，非议也多，业内人士质疑普契尼音乐的严肃性。对许多学者而言，普契尼的作品过于通俗化，太多愁善感，其作品广为流传恰恰成了被诟病的原因。还有人认为普契尼的音乐虽悦耳动听，可音乐质量本身并不高；另外一些人则指责普契尼不重视艺术质量，一心只想着演出盈利。早期这些成见根深蒂固，直到近60年，对普契尼作品的严肃性研究才首先在英语和意大利语范围内展开，而在德语国家迄今仍未开始；究其缘由，是因为普契尼代表了在德国特别难以生存的作曲家类型。

在德国，路德维希·冯·贝多芬（Ludwig von Beethoven）首先作为思想家和眺望者成为把音乐作为启示传播给听众的先知。理查

德·瓦格纳(Richard Wagner)在音乐中注入了世界变化和救赎的表情元素,古斯塔夫·马勒(Gustav Mahler)沿袭瓦格纳这一点。之后阿诺德·勋伯格(Arnold Schönberg)又用音乐提出了道德的要求。与他们不同,普契尼希望观众震撼、感动、愉悦。对普契尼来说,剧院不是道德说教所,而是上演激情和伟大情感之地。同时代的真实主义①作曲家(Veristen)鲁齐奥·雷恩卡瓦洛(Ruggiero Leoncavallo)和彼德罗·马斯卡尼(Pietro Mascagni)通过对社会的谴责而声名鹊起。普契尼另辟蹊径,他认为塑造的角色所处的社会环境仅仅是音乐所表现真实情感的前提条件,并非控诉社会的工具而已。

普契尼既非演奏艺术家也非指挥家。许多作曲家特别是德国的作曲家如韦伯(Weber)、门德尔松·巴托尔迪(Mendelsohn Bartholdy)、李斯特(Liszt)、瓦格纳(Wagner)、马勒(Mahler)和施特劳斯(Strauss),无一例外都是指挥家,威尔第在其最后一部作品《法尔斯塔夫》(Falstaff)首演中仍担当指挥,普契尼却从未指挥过歌剧;马斯卡尼不仅指挥自己的作品,而且还执棒其他作曲家的作品。普契尼几乎不参与演奏表演,这与意大利的歌剧运营机制(作曲家、助理指挥和指挥之间的分工合作更加重要)有关;另一方面也和作曲家的个性特征有关。早年,普契尼就在卢卡指挥合唱队,对管弦乐声响有非凡的理解,但没有得到指挥明星统帅般的荣耀;他相对低调,有点害羞。普契尼认为,写成和完成乐谱并不意味着责任的终结,恰恰相反,歌剧的生命这时才算刚刚开始。普契尼更关注舞台表演——场景、演出、歌唱和管弦乐音效组成的统一体。只要其作品被重演,普契尼就会参与到重新排演过程中来,并发挥重要的作用(当然酬劳不菲):他观看彩排,对舞台、歌唱家还有演奏者进行指导,从而保证整个演出能符合他的期待和构想。

但即使在演出监督上,其他作曲家也走在了普契尼前面。威尔

① 真实主义歌剧指19世纪末以普契尼、马斯卡尼为代表创立的以真实主义思想为基础的歌剧艺术,反映社会下层人物的生活,有一定的揭露和反抗意义。——译注

第试图亲自为歌剧挑选角色。为了能够有机会监控到演出的方方面面，瓦格纳建立拜罗伊特大剧院。普契尼深受后者影响，很早就观看过拜罗伊特的演出；1913年《帕西法尔》(Parsifal)版权保护到期，普契尼也在向帝国大厦延期呈文上签名，表明与拜罗伊特立场一致，他深知演出有保障对于作曲家意义非凡。普契尼从法国同仁那里学到另一招，即留下详细的导演备忘录，其中记载了舞台画面、动作、演员们的表演言语。普契尼的发行商里科尔迪把这种方法引入意大利以规范排演。

当普契尼完成学业开始为歌剧作曲，意大利音乐界正在物色威尔第的接班人，他应该同时是继承者和创新者。那时意大利传统歌剧复兴的力量主要来自德国。19世纪的最后几十年内，歌剧创作成就上无人能与瓦格纳相提并论。他在乐剧(Musikdrama)方面的建树如同"连绵不断的旋律"，他打破宣叙调和咏叹调的传统形式改用通谱创作，采用主导动机(das Leitmotiv)、叙述的管弦乐(das sprechende Orchester)与富于变化的和声技巧和配器，这些均被当时的行家们视为典范。在法国歌剧界，声势浩大的革新同样如火如荼，抒情歌剧(Opéra lyrique)，代表作家为夏尔·古诺(Charles Gounod)，特别是马斯内(Jules Massenet)，逐渐取代了早先的大歌剧(Grand Opéra)。人们逐渐不愿再在舞台看到国王、牧师和伟大的英雄，他们希望看到"普通"老百姓的身影。比才(Georges Bizets)的《卡门》在法国和意大利引起了轰动，让观众耳目一新。现实主义文学(意大利称为真实主义)起到了推波助澜的作用，代表性作家有乔万尼·韦尔加(Giovanni Verga)。

意大利作曲家们希望通过向德国学习来革新意大利歌剧，普契尼也不例外。阿尔贝托·弗朗凯蒂(Alberto Franchetti)在德国求学，阿尔弗雷多·卡塔拉尼(Alfredo Catalani)偏爱德国题材，鲁杰罗·雷恩卡瓦洛(Ruggiero Leoncavallo)则以曾亲自获得瓦格纳的鼓励为傲。可普契尼的作品要更有诗意、旋律更优美、更讨人喜欢，尽管他借鉴了法国抒情歌剧，但观众和批评家认为这才是意大利风

格。当普契尼完成代表其个人风格的《曼侬·列斯科》(*Manon Lescaut*),人们真正看到正宗"意大利"作曲家的诞生。他创作了朗朗上口的旋律,突出了声乐,又没有为此放弃国际上正时兴的富于变化的管弦乐。

发行商里科尔迪要把普契尼培养成国家级作曲家。《托斯卡》(*Tosca*)以意大利为故事发生地点,也保证了该宣传造势的成功。普契尼的生平也遂了意大利人的心愿:他虽出身贫穷,其家族却有深厚的音乐传统。他来自曾经孕育了意大利"三皇冠"(tre corone)的诗人但丁(Dante Alighieri)、薄伽丘(Giovanni Boccaccio)和彼特拉克(Francesco Petrarca)的托斯卡纳(Toskana)地区。托斯卡纳是意大利的文化重镇,托斯卡纳语也奠定了标准意大利语的基础。普契尼似乎顺理成章地成了上天赐给意大利人的歌剧救世主。他不仅有"与生俱来"的天赋,且从始至终都忠于意大利传统,虽多次远游,最后总会回到故乡。他靠音乐发家致富,也并未招致非议,人们更多地把这看成是对天才和辛勤劳动的回报。观众们也原谅他对飙车的激情,而且还把这当成是先锋的标志。他常常在嘴角叼根烟,这甚而被视为城市人的标志。总而言之,普契尼正好代表了土生土长本土文化和善于交际的世界文化的完美结合,这不止让他看上去平易近人,也让他显得卓尔不群。普契尼擅长猎捕水鸟和女人,符合典型的意大利男人形象。为了逃避崇拜者,他会离开人群的喧嚣,与农民渔夫为伍,过一种"简单平凡的生活"(普契尼亲口承认比起生活在公共大众眼光中,他更喜欢后者),这让这位意大利艺术家在所有阶层中都受到欢迎,甚而促成了一种民族认同感。歌剧作为传统的意大利艺术形式,得到每位国民的青睐,并被尊为整个意大利的文化象征。1861年意大利名义上虽然得到统一,但真正的统一大业并未完成。正如意大利统一领袖人物加富尔(Camillo Cavour)所说,政治未完成的使命只有通过艺术来完成。"寻求"威尔第继任者不仅具有音乐意义,也是为了满足政治需求——这位救世者不该是政治家而应该是现代艺术家。普契尼专业的艺术家气质,时髦且低调的生活作风,

让他恰好与此时代要求相吻合。

普契尼对政治态度冷淡。这点与同时代很多人相似，他们看到意大利统一后经济和社会的阴暗面失望不已，认为意大利政治方面四面楚歌。他对一战不闻不问，认为德国人入侵意大利，并在这里建立规范制度未为不可，即使他那位十分爱国的好友阿图罗·托斯卡尼尼（Arturo Toscanini）为此还短期中断了朋友关系，普契尼也无动于衷。第三帝国的军队轰炸兰斯（Reims）大教堂，他没有响应世界范围内共同反法西斯的号召而受到不仅是意大利公众的谴责。在意大利对德国和奥匈帝国宣战后，托斯卡尼尼和马斯卡尼公开发表言论支持祖国，而普契尼仅为慈善唱片写了首钢琴曲与歌曲《死亡？》(Morir)，后来尽管他把巴黎《托斯卡》年度版税和蒙特卡洛庆祝《曼侬·列斯科》上演 25 周年的收入都捐给战争受害者，但明眼人仍可察觉普契尼刻意远离公开活动，只求置身事外。普契尼曾去蒙特帕苏比（Monte Pasubio）前线探望，但与其说为了鼓动士气，不如说是为了去见儿子托尼奥（Tonio）。托斯卡尼尼则冒着枪林弹雨亲自指挥演出，与之形成鲜明对比。

一战后普契尼的态度仍不明确，他对日益强大的法西斯力量的立场更让人匪夷所思。他希望墨索里尼能重新建立先前由于左右翼力量而陷入混乱的国家秩序。1924 年，墨索里尼任命他为议员以示嘉奖。这个独裁者很早就期望获得艺术家的支持。尽管普契尼曾积极支持过国家法西斯党，但他保持"非政治化"，任由他人说三道四。他并未退回墨索里尼政党给他寄去的名誉证书，而采取不理会的态度。托斯卡尼尼郑重警告过普契尼，这样做风险巨大，但后者并未听信。1919 年普契尼写下了《罗马圣歌》献给萨沃伊的约兰德公主（Jolande von Savoyen），后来法西斯滥用该作品以达到宣传目的，这类事情虽未再发生，但堪称普契尼"非政治化"态度的后果。墨索里尼欣赏普契尼的歌剧，不是因为它们都符合法西斯的美学，而是其作品广受各阶层的喜爱。

优秀的歌剧——糟糕的音乐？

一则有趣的小故事讲到本杰明·布里顿（Benjamin Britten）和德米特里·肖斯塔科维奇（Dmitri Schostakowitsch）曾谈到普契尼。"糟糕透顶的音乐"，布里顿说。"本，你说的没错"，肖斯塔科维奇听后如是答道，"糟糕的音乐——但是多么优秀的歌剧啊！"①

该怎样理解这个评价？让我们先看看普契尼的歌剧创作过程。

首先是选材。普契尼较快知道他不想要什么，而对于想要什么得琢磨很长时间。因此他集思广益、博采众长，甚至会被不同的题材吸引而脱离脚本。只有他充分肯定了要写什么才动手谱曲，这也是他鲜有歌剧半途而废的原因。但他的作品每部都很耗时，时而中断，普契尼要求甚高，特别重视编剧，由此他所有的剧本都有令人信服的戏剧逻辑，这一点有别于威尔第承认的很多其他作曲家。普契尼还要求语言富有诗意，能带给人灵感。他更青睐从名剧取材，如《曼侬·列斯科》，该剧灵感来自儒勒·马斯内的歌剧《曼侬》，两个脚本都以普雷沃神甫（Abbé Prevost）1731年发表的小说《曼侬·列斯科与骑士德格里厄的故事》为蓝本改编而成。《波希米亚人》②也上演过戏剧版本（由亨利·穆杰和德奥多尔·巴里耶创作）；《托斯卡》、《蝴蝶夫人》、《西部女郎》和《大衣》都取材于当时优秀的戏剧作品，《图兰朵》则是参照一部旧的舞台剧。只有《燕子》和《强尼·斯基基》是自主创作，而后者虽不是取材于戏剧，但仍有文学题材基础。

普契尼不愿把历史人物搬上舞台，他没有完成《玛丽·安东瓦内特》（Maria Antonietta）的作曲，也不愿像威尔第那样塑造贵族角色；唯一出现王公贵族的只有《图兰朵》。吸引他目光的是"小人物"，并

① 哈伍德（Hubert Lascelles Harewood），《品玩音乐——哈伍德勋爵的回忆》（*The Tongs and the Bones. The Memoires of Lord Harewood*，London 1981）。——原注
② 或译《绣花女》或《艺术家的生涯》。——译注

非人物的社会关系。普契尼不热衷于社会批判,即使在带有无产阶级气息的《大衣》(*Il Tabarro*)中也没有,环境只是用来显现地域特色。威尔第常采用大作家如席勒或莎士比亚(阿里戈·博伊托和夏尔·古诺)或歌德的著作题材,普契尼并没有效仿他们。有人劝他拜访当时意大利一流作家加比里埃莱·邓南遮(Gabriele d'Annunzio),普契尼认为他"太过敏感"①。相比之下,他更垂青用"实用编剧"写出受欢迎作品的二、三流作家(用阿尔弗莱·德·缪塞创作《埃德加》是个不成功的例外)。普契尼的高要求折磨着歌剧脚本作者,双方时有争执。作曲家注意情节发展,(几乎)总以爱情故事为情节中心,偏爱场景剧(Stationendramen)(如《曼侬·列斯科》、《波希米亚人》,特别是体现在《三联剧》的形式中),以及重视情节迅速发展的连续性。在普契尼,剧本不需要像瓦格纳歌剧中的叙事角色,而只需要提供情节(《图兰朵》是个例外)。他的歌剧靠惊人而充满激情的戏剧性高潮来加强张力,这就是所谓的"生命剧"(《托斯卡》、《西部女郎》、《图兰朵》)。创作伊始,普契尼还用简单传统的音乐手法,后来改用更为精妙的手法(《西部女郎》)。除情节外,他还注重剧本的用词。普契尼与脚本作者卢伊吉·伊利卡(Luigi Illica)及朱赛普·贾科萨(Giuseppe Giacosa)合作,贾科萨专门负责脚本。普契尼清楚他要的节奏,甚至有次寄给脚本作者们"不通顺的诗句"作为节奏参照。《波希米亚人》中,穆塞塔的圆舞曲唱词原本是不可译的"Coccorico, coccorico bistecca",贾科萨为此填词:"当我走在街上,当我独自走在街上……"(Quando m'en vo', quando m'en vo'soletta[...])。普契尼最终按一定的节奏为此谱曲,但写出来的和刚开始所定的节奏几乎毫不相干。他期望动听而形象的诗行助他探寻音乐。普契尼钟爱"美丽且意味深远的词"②。可在谱曲时,又会忽略诗行美妙细腻的特点,纯粹把它们当作散文处理。诗句主要

① 欧亨尼奥·加拉(Eugenio Cara)编,《普契尼书信全集》(*Carteggi Pucciniani*, Mailand, 1958,以下简称《书信全集》),第 226 页。——原注

② 同上,第 136 页。——原注

用于激发音乐家的创造性。普契尼后期的歌剧脚本则没在结构精致的诗句上花多少心思。普契尼认为编剧高于一切。但伊利卡的座右铭则是:"歌剧脚本的结构就是它所激发的音乐。"

如果说情节充满激情的戏剧性使普契尼成为众矢之的,那他的音乐就更是如此。特别是他朗朗上口的咏叹调——典型的普契尼调则更常惹来专业人士们的非议。

普契尼旋律很容易被识别出来,他使用一种下行五度然后模进上行到回音三度的曲调样式。这一旋律特征以各种变体出现。咏叹调与情节自成一体,单个曲子技巧精湛,在舞台情景中情节和人物的交汇点顺应而生。即使在某些歌剧中独唱所起作用不大(如《西部女郎》、《大衣》和《强尼·斯基基》),歌唱也占据主导地位。开唱前由乐队引入旋律,接着器乐旋律和声乐旋律相互配合,直至达到最终高潮,弦乐与人声八度平行,这种配器方式极大加强了独唱或二重唱的效果。但作曲家常因这种音乐上的可预见性而饱受批评。事实上,歌剧中的动机(如在瓦格纳乐剧中)运用——"语言上"的重复——既富寓意又朗朗上口(如《托斯卡》结尾男高音咏叹调的旋律)。普契尼创作《蝴蝶夫人》的结束标志着其创作系统的建立,该系统由动机及其变体和片段组成,从而超越了托马斯·曼所评价的瓦格纳歌剧的"联系魔法"(Beziehungszauber)。普契尼创建了一种微型编剧方式,且用不断变换速度节拍来实践它。这样既界定了大的场面,又令音乐成为一个有机整体,并让其具有符合自然言语和对话的流畅。比如穆塞特圆舞曲在 51 个小节中有超过 30 次速率变换,这位年轻姑娘的自恋个性便活灵活现地展现出来。普契尼严格遵守速度规定。他认为速度太慢会耽误情节发展,因此要求准确标明细微变化的音乐术语(Vortragsbezeichnungen)和力度(Dynamik)。演唱时要力求:充满激情地(Appassionato),深情地(con affetto),舒缓地(comodo),温柔地(dolce),优美地(grazioso)。因为如果不谨遵指示,就

无法达到预期的效果。

普契尼受过专业训练,他是位能辨别演唱者声音能力和极限的专家,也相应对歌手们的表演进行批判。要唱好普契尼的音乐,歌手必须出身科班,所有音域都具备支持力,声音听起来细腻;这位作曲家知道如何根据歌唱家的音域特点来增加作品所要表达的主题特色。当声音听起来不够稳定和饱满,则可作为音域过渡与连接(Passaggio),如《波希米亚人》的"多么冰凉的小手"(Che gelida manina)则暗示了鲁道夫的羞怯。《托斯卡》第二幕中大幅度跨音域演唱则产生了完全不同的效果。歌唱家必须能够表现极端的紧张从而对准音调,由此产生特别的强度。"动听"只是让角色有表现力的前提条件而已,即使卡鲁索也会偶尔由于表演缺乏激情而受到普契尼的批评。

普契尼密切关注同时代音乐的发展动态,并为之作出贡献。他勤奋阅读,不耻下问,不时学习同仁的音乐总谱和钢琴曲片段。普契尼曾采纳德彪西的全音阶,也曾用复调作曲,吸纳斯特拉文斯基(Strawinski)的技巧。在后期作品中,他有时采用无调,但这只是表达方式和音乐色调方面,并非意味着他为此放弃作曲基本原则。传统的听众仍然喜爱和声技巧。传统批评家们并不是讨厌《西部女郎》中偶然出现的不和谐音色,而是反对为了保持对话风格而放弃咏叙调。而这恰巧成就了现代歌剧《西部女郎》。普契尼至多放弃了小片段的优美旋律,却在快速对话中保持了悦耳性。在高潮处,和谐的声音是"强烈感情"的标志,而这一标志正是使歌剧成为一种体裁的关键。普契尼歌剧内在的真实性看似是以歌剧品质为代价来讨好观众,实际上,他花尽心思所缔造的地方色彩(couleur locale)是剧情的坚实基础,并非只是装饰而已,而是故事的真实发生地,旨在让观众能够身临其境。观众们多次共同体验感受而不厌其烦,表明了普契尼的音乐美妙隽永,跟听起来一样悦耳。

普契尼并非普通的知识分子,而是高水平的作曲家。在专业和想涉足的领域,他雷厉风行,绝不拖沓。创作过程中,只要有可探寻的必要,他就追随灵感,有组织地作曲,即使(或正好)他的行为有时让人感到混乱——表现为断断续续的手稿和创作报告单。普契尼平常都在钢琴上作曲,但偶尔在闲暇时间比如打牌时倘若茅塞顿开,就会用两套乐谱记载在纸上。普契尼记住旋律与和声并标明乐器,宛如在初始主题周围搭建一个个小岛,尔后再以这些为基础,构成连续性的乐曲,逐渐形成了更大的整体,即便这些整体分布在不同的场幕。普契尼为歌剧作曲不是从头至尾或是依次按顺序,他挑选最中意的段落为切入点,直到最后所有片段连接为一体。人们甚至能听出其间的段落连接,比如《托斯卡》或《图兰朵》第二幕中有些就是动机连接而成的灵感片段。这也归功于普契尼的天才,从不留下蛛丝马迹,而是让整部作品呈现出编剧意义上的逻辑性。理查德·施特劳斯也采取同样的作曲方式,边读歌剧脚本,边记下灵感,进而加工并连接。

普契尼谈到灵感时,不像天之骄子那样自我吹嘘。1904年,《蝴蝶夫人》上演失败,他写道:"《蝴蝶夫人》的音乐是上帝传授给我的,我只是代笔而已。"[①]与其说这是自豪,不如说是诚惶诚恐。临终时,他对脚本作者朱赛普·阿达米(Giuseppe Adami)说,上帝安排他为剧院作曲,这对他而言不仅是工作,而更多的是使命,为此他倍感荣幸。普契尼50岁甚而45岁就可以退休了,丰厚的版税收入能让他安享晚年。但通信中他常常提到作曲带来的艰辛和折磨,他一直创作歌剧,力求写成好歌剧,并为之呕心沥血、奋斗终生。

[①] 欧亨尼奥·加拉(Eugenio Cara)编,《普契尼书信全集》(*Carteggi Pucciniani*, Mailand, 1958,以下简称《书信全集》),第260页。——原注

普契尼临死前,用钢琴弹奏瓦格纳歌剧《特里斯坦与伊索尔德》的序曲。他停下说道:"不要再弹了,我们都是乱弹曼陀林①的半吊子,实在是可悲啊,但我们还以此为生,这扼杀了我们,我们江郎才尽,才思枯竭了。"②意识到这一点,普契尼也走完了一生。关于大世界的歌剧时代已经过去,这些都属于讲述一切的19世纪。"我既不想看也不想要神话剧或清唱剧,如瓦格纳创作的《帕西法尔》;我要寻找一些更富情感的、人性化的、靠近观众的题材。"③当1905有人向他建议一部关于佛的剧本时,他这样说:"关注人类和他们简单的情感。"这才是普契尼想做且能够做的。

① 曼陀林为拨弦乐器的一种,由欧洲文艺复兴时期的琉特琴演变而来,一般有钢弦四对,按小提琴音高定音,用拨子弹奏。——译注
② 席克林(Dieter Schickling),《普契尼传》(*Pucccini Biografie*, Stuttgart 2007)。——原注
③ 席克林(Dieter Schickling),《普契尼与瓦格纳:音乐史不为人熟知的章节》(*Giacomo Pucccini and Richard Wagner: A Little-Know Chapter in Music History*),载于拉文尼/詹图尔科(Gabriella Biagi Ravenni/Carolyn Gianturco)编著《普契尼:人、音乐家、欧洲景观》(*Giacomo Puccini: l'uomo, il musicista, il panorama europeo*, lucca 1997),第517—528页,此引自第525页。——原注

卢卡学习时代

巴赫家族世代在图林根①以音乐为生,普契尼家族则是卢卡(Lucca)的音乐世家。这从普契尼的名字中就可以看出来。其名为:贾科莫·安东尼奥·多梅尼科·米凯莱·塞孔多·马里亚·普契尼(Giacomo Antonio Domenico Michele Secondo María Puccini),其间包含了普契尼家族各代音乐家的名字,最后为姓氏。普契尼出生于1858年12月22日到23日夜间。

多梅尼科·普契尼(Domenico Puccini,1679—1758)是第一位在托斯卡纳地区卢卡城扎根的先祖,那时还属于独立共和国。多梅尼科的儿子贾科莫·普契尼(1712—1781)在卢卡和博洛尼亚(Bologna)的意大利最著名的交响乐学院学习音乐。1739年他成为卢卡圣马丁教堂的竖琴师,一年后荣膺共和国教堂作曲大师(Maestro di Cappella)。这里出于大量的宗教和政治原因对音乐有很大的需求。11月22日,圣凯奇利亚兄弟会②首先开始举行音乐节,该节由晚祷、

① 德国州名。——译注
② 艺人自发组成的团体,据传圣凯奇利亚为艺人的守护圣徒。——译注

弥撒和为纪念已死会员而举行的安灵仪式组成。9月14日共和国圣徒日①，在圣马丁教堂展出神圣的十字架，当然也少不了音乐。每两年一次为期三天的长老院选举，舞台上也要上演清唱剧和管弦乐套曲（或小夜曲），即声乐作品，类似于《托斯卡》第二幕中胜利场景中那样。普契尼家族参与这些庆祝活动，并为之谱写作品。

多梅尼科的儿子安东尼奥（Antonio，1747—1832）结束博洛尼亚的学业之后，于1772年子承父业，接手父亲竖琴师一职，为教堂和选举作曲。其子小多梅尼科职业道路与此相差无几，除了宗教音乐和小夜曲外，他还写了四部歌剧（1640年起，卢卡开始有了歌剧演出）。他谱写过一首感恩赞美诗合唱曲，起因是误以为盟军1800年在马伦戈会战中获胜（该主题在《托斯卡》中亦出现），当时该合唱曲获得了观众的热烈掌声。贾科莫·普契尼持有祖父们的谱子，这些作品在两百年之后即《托斯卡》首演100年后在罗马重新演奏。《托斯卡》取材自维克托里安·萨尔杜（Victorien Sardou）的同名戏剧，第一幕结束时也有感恩赞美诗合唱曲，看来这有可靠的历史渊源，人们通常都用这首颂歌来为胜利欢唱。普契尼可能看到了安东尼奥作曲的详细描述而受到启发。他的儿子米凯莱（Michele）（1813—1864）也继承祖业，像父亲安东尼奥一样在那不勒斯的乔瓦尼·帕伊谢洛（Giovanni Paisiello）门下求学，并在圣彼得音乐学院（Conservatorio S. Pietro）跟随萨韦里奥·梅尔卡丹特（Saverio Mercadante）和加埃塔诺·多尼采蒂（Gaetano Donizetti）学习音乐。米凯莱后来也荣膺圣马丁教堂的竖琴师，之后在音乐学院担任竖琴教职，还为官方教堂和国家庆祝日谱曲，不过他留下的两部歌剧并没给他带来荣耀。1864年，年仅50岁的米凯莱英年早逝。其长子贾科莫——也就是这本书的主人公——当时只有5岁。

① 一般为圣徒忌日。——译注

尽管父亲早逝,幼小的普契尼却已受到音乐的熏陶。他必定亲耳聆听过父亲的演奏,熟知厅堂里祖宗像上画的是谁,明白祖祖辈辈以何为生。普契尼的舅舅弗朗切斯科·马奇(Francesco Magi)同样是受过专业训练的音乐家。在米凯莱的葬礼上,校长乔万尼·帕契尼(Giovanni Pacini)发表悼词,谈及米凯莱孤儿的未来,他认为,普契尼应该继承祖志,只要长到能够履行这个义务的年龄,就会成为竖琴师和圣马丁教堂的作曲大师。普契尼的人生之路早已被规划好。10岁起就进入教堂男童唱诗班,《托斯卡》第一幕中滑稽场景就透露出对童年这段经历的反思。普契尼并非循规蹈矩的好学生,1872/1873学年不得不留级。在音乐学院,他也没有表现出与众不同的才能。不过,他应该很早就开始用管风琴为合唱团伴奏,1874/1875学年末获得了管风琴表演第一名的好成绩。这一时期他开始早期创作,其中包括现存最早的是情歌《献给你》。观其一生,普契尼有效利用每一个好点子,绝不浪费任何奇思妙想;后来,他把《献给你》中"E dammi un bacio"(给我一个吻)的旋律用于《托斯卡》第三幕女主人公的唱词:"我要用上千个香吻覆盖你的明眸"的伴奏中。

普契尼仔细阅读了威尔第的《游吟诗人》、《弄臣》和《茶花女》钢琴片段,对音乐的理解由此得到很大提高。很可能早在卢卡,他就已经用同样的方式来研究自己一直奉为榜样的瓦格纳的音乐了。

卢卡的音乐生活多姿多彩,既有乐队演出,时而还有歌剧上演,但是,很少听到同时代其他作曲家的作品。所以,就有了后来著名的贾科莫的"朝圣"之旅。1876年3月11日,他步行20公里到比萨去看威尔第的《阿依达》。他写道:

> 我无比惊讶,甚至可以说,非常恐慌。一个普通人能写出如此伟大的作品?怎能又闪耀着如此和谐的光辉?在我看来,歌剧作品中不可能产生比这更伟大的东西,歌剧院不可能呈现出

更为壮观的场景。能够让观众们着魔、感动、欢呼,我要站在众人面前说:我要把我想要的和感受到的情感传递给你们,我要让你们像我一样哭,一样痛苦,我也要你们笑,如同掌握管风琴的琴键一样掌握你们。如此美妙!①

这是信仰的自白,也是他一生的追求。他向往的不仅仅是掌握管风琴,而是驾驭观众的情感,借助戏剧和舞台拥有让观众或悲或喜的力量。而他至死都遵循这一人生目标。这或许是一个老掉牙的关于使命的传奇,但事实确实如此。普契尼最初的作曲就有《阿依达》的影子。《E大调交响乐前奏》(Preludio sinfonic in E-Dur)从序曲到第一幕都难脱窠臼,在处女作《群妖围舞》(又译《女妖》)中也借鉴了《阿依达》。

在卢卡,除了从事宗教音乐演奏和作曲,普契尼还在著名的卢卡温泉浴场(海涅写过《卢卡的沐浴》)演奏管风琴,在赌场弹钢琴。在多处进行音乐实践使年轻的乐师受益良多,其出师作《降A大调四声部弥撒曲》(Messa a Quattro voci,1951年以《荣耀经》发表)便是明证。该作品创作背景不明,有可能是大教堂教士咨议会的委托创作。贾科莫不仅弹奏管风琴,也为礼拜仪式写些小作品。作为普契尼家族的继承人他前途无量,即将在意大利最有声望的大学(位于米兰)完成学业。大家对他期望甚高,从委托这位年轻人为弥撒庆祝活动创作《庄严弥撒》(Missa solemnis)便可见一斑。据推测,1880年7月12日,卢卡为庆祝城市圣人保利诺(San Paolino)节,在圣·马丁大教堂进行此次弥撒活动。之后,《荣耀弥撒经》逐渐被遗忘,直到1952年,在芝加哥(在再次发现它的佛罗伦萨的班顿·但丁的提议下)重见天日,同年还在普契尼故乡卢卡演奏。对于刚满20岁的年轻人来说这算得上是惊人之作,作品立意高远,长达45分钟,从中可

① 弗拉卡罗利(Arnaldo Fraccaroli),《普契尼,他在倾谈与讲述》(Giacomo Puccini, Si confida e racconta,Mailand 1957),第24页。——原注

以看出作曲家熟练掌握了意大利弥撒传统作曲技巧。据分析,有些地方用"老式"对位法,另一些则用"现代"歌剧风格作曲。普契尼参照的范本是多尼采蒂或者焦阿基诺·罗西尼(Gioachino Rossini)的宗教作品,其中也吸收了同时代一些小作品采用的技巧。弥撒是实用音乐,不同于中规中矩的实用忏悔音乐(Bekenntnismusik),如贝多芬的《庄严弥撒》。这其中还有类似歌剧脚本的句子如"赞扬你,感谢你"和"你铲除世间的罪恶",这些句子对于阿尔卑斯山这边听众[①]比较难以接受。作品首先表达了感恩和对献身的耶稣的同情,其次感染力丰富的颂歌将这种感情宣泄出来,如同舞台表演那样。在罗西尼的"圣母悼歌"(Stabat Mater/Cujus animam)里可以看到同样的曲风,朱塞佩·威尔第的《安魂曲》旋律也有富有表现力的特色,如"献祭经"(Hostias)、"拯救我"(Libera me),不管是世间的还是精神方面的动机都表现出个体的情感。宗教仪式的客观性通过"老式"的句法,即按对位的方式表现出来。普契尼的创新之处在于色调丰富,早期的作品就敢于突破传统。普契尼很可能是意大利第一位给予音乐如此丰富和声技巧和配器色彩(与他的"心灵编剧"相符)的歌剧作曲家。从这部作品中,可以听到他对同时代意大利和德国音乐的理解和感受。

《祈祷歌》按传统分为三部分。出人意料之处在于,开始部分悲切哀伤,中间部分则激烈地祈求怜悯,这刚好颠倒传统作曲顺序,普契尼希望借此震撼观众。旋律"严格按照规矩"模仿对位学谱出,后来普契尼把旋律第一部分用于第二部歌剧《埃德加》。

"荣耀"立意非常宽广,是该弥撒曲最长的部分,该部分举足轻重,也是之所以该作品后来以《荣耀弥撒曲》命名发表的原因。普契

[①] 泛指意大利观众,作者文中多处以阿尔卑斯山为界,德国作家以瓦格纳为代表被称为"阿尔卑斯山脉那边",而意大利作曲家及其传统则是"阿尔卑斯山这边"。——译注

尼将之分为四个段落:"荣耀经",男高音独唱部分"我们向你感恩",还有进行曲式的"唯有你最神圣"和由军乐引出的"与圣灵同在"。"荣耀"以朗朗上口的快活的、颇有圣诞气息的旋律开始。接着是"感恩赞",显得更正式,更有宗教仪式气氛,从随后的男高音咏叹调"我们向你感恩"中已可以先听出后面的歌剧独唱部分。但这些曲子并非典型的下行普契尼音调。男高音唱到高音降 B 带来了歌剧的高潮部分,之前自成一体的管弦乐部分开始成八度平行,该技巧成了普契尼的一大标志性特色,许多后来者争相效仿。"你除去世间的罪恶"(Qui tollis peccata mundi)也带有歌剧的特色,与带有压抑氛围合唱式风格的"唯有你最神圣"形成对比。"与圣灵同在"是严格遵照传统规定所作的赋格曲,普契尼标新立异之处在于把"荣耀归于主"的旋律作为对位点引入,凯旋般地结束了全曲。

两年前普契尼曾为圣保利诺节日写过"信经"(Credo)。与"荣耀经"一样,"信经"中亦存在统一单个章节的趋势。这里有五个段落:"我信唯一的天主",男高音独唱的"圣灵感孕",为男中音写的"他为我们被钉在十字架上",合唱场景"复活"和再一次由军乐引出的"永生"(Et vitam)。赋格曲有别于传统,为动人的合唱乐章。C 小调的"信经"主题与快乐的"光荣"形成鲜明的对比,从而回到"我信圣灵",其中有抒情乐章"圣灵感孕"和"他为我们被钉在十字架"。"盼望永生"包含一曲天真快活的旋律,从而展示了田园安谧而宁静的幻象。

"圣哉经"简洁明了,在仪式进行过程中没有多大空间。"降福经"是传统通俗易懂的曲调,这里略显出色之处是让男中音而不是男高音来演唱。

"羔羊经"应该受到作曲家的特别青睐,后来在《曼侬·列斯科》(1839 年都林[Turin])首演中再次出现,而这部作品为普契尼赢得了世界荣誉,曼侬在情人杰隆(Geronte)的豪华宫殿中,歌手唱出一段牧歌:

> 在高山顶峰/你迷失方向,哦,克洛丽丝:
> 你的双唇是两朵花/你的明眸是一眼泉[……]

紧接着出现"羔羊颂",它是上帝"羔羊"的隐喻。从宗教音乐移调成世俗音乐,显示了两个领域存在相似的情感,天上人间的爱情相互贴近,这似乎也符合那些顽固的宗教捍卫者的心意。普契尼的"荣耀弥撒经"用这种贴切的表达方式直接把人们领向宗教。

在卢卡,普契尼茁壮成长,成为经验丰富的教堂作曲家,也能为唱诗班写歌。他熟悉传统的作曲技巧,也熟悉宗教仪式的氛围。这些知识都被他批判性地用在《托斯卡》中;而在《修女安杰莉卡》中,他对宗教有了新认识,宗教在歌剧中提供了救赎的氛围。虽然普契尼始终对宗教敬而远之(教堂作曲家通常如此),但并不拒绝临终在灵柩上涂油圣礼。

普契尼证明了他的天赋和尚待挖掘的潜能。母亲亲自向玛格丽塔女王求助,为儿子求得一笔小额奖学金,加之母方亲戚尼古劳·切鲁(Nicolao Ceru)的资助,普契尼获得深造机会。然而,圣·马丁教堂祖辈从事过的职业对他显然诱惑不大,年轻的普契尼更钟情于歌剧舞台,这里为他施展才华提供了无尽的空间——用旋律营造氛围,用音乐塑造角色。普契尼在卢卡的学习为他以后别具一格的创作打下基础。

歌剧王国的歌剧运营商

当普契尼在学生时代决定成为歌剧作曲家时,就明白要融入一种有着严格结构的运营体制。在意大利,看歌剧不仅是贵族和市民的生活习惯,也是普通老百姓的娱乐方式。在那里,歌剧院比任何其他国家都要多。歌剧是意大利最重要的艺术,意大利是歌剧的起源地,这种艺术自蒙特威尔第(Monteverdis)时便开始欣欣向荣。19世纪中期,歌剧是唯一享有国际声誉且拥有广泛观众基础的艺术形式。看歌剧是意大利民众日常生活的组成部分。在文学和造型艺术领域,现代意大利作家如卡尔杜奇(Garducci)或后来的乔万尼·韦尔加(Giovanni Verga)只在本国享有盛誉,而在意大利之外则默默无闻,意大利绘画在外国也遭到冷遇。唯独歌剧不一样,即使在其他国家也受欢迎,歌剧院上座率也很高。尽管只有著名的剧目有固定的剧组,但到了演出季,剧院会安排歌手、交响乐团和乐师排练剧目,之后交给管弦乐团指挥(Direttore d'orchestra)排演。参与组织的不仅有当地小剧院的经理,还有本地大型剧院的剧院经理人。

那时歌剧编排不像今日,只能参观博物馆里陈列的旧作品,而是要求推陈出新。发行商挑选新作品进行编排并提供资助,发行商还负责寻找上演地点、歌手、指挥家,以及发行广告和撰写评论。对年轻歌唱家而言,如果他想日后成为作曲家,那么引起有影响力的发行商的注意至关重要。而发行商为了盈利,也不惜巨资打造新歌剧,从而保住甚至扩大市场份额。出版社要对观众的需求有敏锐的嗅觉,而观众的要求又受不同潮流的左右:音乐方面、文化方面、政治方面等等。年轻时代威尔第就受到政治因素影响,甚至成为意大利统一英雄的代言人而备受大众的推崇。后来,观众对政治宣传感到厌倦,这也一定程度上决定了普契尼的成长与政治关系不大。

19世纪除了意大利的本土作品,也有法国剧作与少许德语歌剧(译成意大利语)的传入,当时报纸副刊对外国影响的利与弊进行了激烈的讨论,这在报纸中占了很大篇幅。一部歌剧获得成功意味着它要符合观众文化方面和音乐方面的期待,歌手的魅力也不可忽视,演出让他们展示其卓尔不群的声音,圆其成名美梦,以及给予他们在舞台上大放光彩的机会。出版商因此要尊重表演者的专业能力,接受其个性,这也属于传统歌唱家形象的组成部分。歌手在歌剧界(和公众心中)有一定的地位,从而让他们有权利合乎规则地争取一些演出剧目。

歌剧脚本作者通常在剧院全职工作,比如威尔第最重要的合作者弗朗切斯科·玛丽亚·皮亚韦(Francesco Maria Piave),最初他在威尼斯凤凰歌剧院(La Fenice)工作,直到1867年转到米兰的斯卡拉大剧院。他不仅撰写歌剧脚本,还与合作的大师一同指挥彩排,负责歌唱家的角色塑造,并同舞台装潢师、舞台机械师和化妆师合作。威尔第向法国剧院学习,写成文的排演导论,详细记载了作品该怎样搬上舞台,从而保证后续演出符合作曲家的初衷。普契尼创作初期,脚本作者和剧院的关系并不十分固定,他们成为更有自主性的

作家，精于歌剧脚本。脚本作者与出版社密切合作，这为歌剧的成批出品奠定了基础。作曲家起初只在歌剧公司就职，到了19世纪，其地位愈发重要，也愈发受歌剧公司规条的牵制，德国歌剧作曲家则不像这样受到制度的束缚。1880年普契尼来到米兰时，意大利歌剧运营商的情形大致如此。

当时意大利三家重要出版发行商为里科尔迪、卢卡和松佐尼奥（Sonzogno），里科尔迪处于领先地位。这家发行公司手头有罗西尼十部歌剧的版权，多尼采蒂所有的作品以及威尔第几乎所有的作品——从《奥贝托》到最后一部（除了他早期的三部作品）的版权。里科尔迪的重要舆论工具为出版社的杂志《米兰音乐报》（*Gazzetta musicale di Milano*）。当时，威尔第写成《阿依达》（1871年）之后，再无任何其他创作，公司领导人朱里奥·里科尔迪（Giulio Ricordi）借助普契尼后来的老师阿米尔卡尔·蓬基耶利和后起之秀阿尔弗雷多·卡塔拉尼的歌剧来保证出版社的影响力，还买断了儒勒·马斯内的歌剧版权。

卢卡出版社主要经营"现代"作品。公司领导者焦万尼纳·卢卡（Giovannina Lucca）代理当时优秀的法国作曲家如阿列维（Jaques Fromental Halévy）、古诺（Charles Gounod）以及迈耶贝尔（Giacomo Meyerbeer），且自1868年开始成为瓦格纳在意大利的代理人。她组织了《罗恩格林》《漂泊的荷兰人》和《黎恩济》在博洛尼亚的演出。虽然她建议瓦格纳在一个晚上集中演出《尼伯龙根的指环》的建议未得到采纳，但并未影响她与瓦格纳及其第二任妻子科西玛保持密切的往来。焦万尼纳甚至在德国出版社朔特音乐国际出版集团（Schott）之前发行了《帕西法尔》的钢琴谱。卢卡出版社原本是年轻普契尼的最佳发行商，无独有偶，该运行商还发表了普契尼1884年米兰音乐学院的毕业作品《交响随想曲》。他是否有可能是卢卡女掌门人青睐的年轻作曲家（如科西玛·瓦格纳所说），我们不得而知。

第三大出版社是松佐尼奥。这家出版社拥有最重要的共和国日报《世纪报》(从1866年开始),从而掌握了主导市场的重要出版工具。1871年发行量达两万份,1895年上升至十万份,从而超过了保守的《晚邮报》的九万份。从1881年到1892年间该出版社凭借专业报《戏剧图片报》(Il teatro illustrato)在歌剧界获得举足轻重的地位。1874年开始,爱德华·松佐尼奥掌权,他获得蓬基耶利的成功曲目《歌女乔康达》(La Gioconda)(1876),旗帜鲜明地"为意大利年轻的作曲家给予鼓舞"。募集独幕歌剧的活动始于1883年,原本是为作曲家提供演出机会、为出版社物色新秀。但两位胜出者朱尔利(Suglielmo Zuelli)和马佩利(Luigi Mapelli)后来并没有出色表现。直到1889年的第二次作品募集才达到期待的效果,获奖者彼德罗·马斯卡尼的《乡村骑士》(Cavalleria rusticana)赢得了国际声誉。松佐尼奥发行公司因此成为"真实主义者的教父"(Paten der Veristen),松佐尼奥有许多真实主义专职作曲家。除马斯卡尼之外,还有雷恩卡瓦洛、翁贝托·焦尔达诺(Umberto Giordano)和弗朗切斯科·奇莱亚(Cilea)。爱德华·松佐尼奥成功地在1895年和1896年的演出季租下米兰斯卡拉歌剧院,1894年与国际歌剧院(Teatro Lirico Internazionale)合作建成了歌剧院。他由此成为米兰歌剧生产发行的真正统治者。然而,他计划的活动大多没有成功,这也许与观众不愿放弃罗西尼和威尔第有关。1897年,他买断比才《卡门》的版权,然后在整个意大利成功推出《卡门》新版。

普契尼原本可以成为松佐尼奥的作曲家,而他原本对他的理想发行公司卢卡也有所期待。然而,朱里奥·里科尔迪争取到了他的处女作,并按照出版社的传统计划把他培养成首屈一指的年轻作曲家,买到处女作仅仅是个开始。该公司也在物色"镇社之宝"威尔第的继承人,这位年逾古稀的龙科(Roncole)老头已成为历史,似乎江郎才尽,也空出了宝座。

《群妖围舞》——天赋还是天才?

米兰大学生涯

　　1880年普契尼来到当时意大利的文化中心米兰。1870年,意大利从佛罗伦萨迁都罗马,许多人认为这是鼠目寸光之举。米兰位于北方工业中心,占据了经济主导地位,也是"意大利名副其实的首都"。在这里,人们崇尚那些被忘却的传统价值——勤奋、诚实、责任感、勇于尝试、热情和开放相结合,并把它们作为发展的动力,这些与作为政治首都的罗马缺乏效率的官僚主义形成鲜明的对比。米兰在文化方面独占鳌头,艺术、政治百花齐放。1807年,拿破仑按照巴黎音乐学院模式建立了皇家音乐学院(Conservatorio Reale),该院成为意大利最著名的高等音乐教育学院,米兰斯卡拉剧院也是全国最重要的歌剧舞台,同城的威尔姆剧院则以勇于创新著称。在今日依旧闻名遐迩的画廊(Galleria)比飞咖啡馆,年轻却并不青涩的文学家、音乐家等艺术家们会聚一堂。他们便是"头发乱蓬蓬"的浪荡派,得名于卡洛·里盖蒂(Carlo Righetti)1862年以笔名克勒陀·阿里

奇(Cletto Arrighi)发表的小说《浪荡派和二月六日》(*la Scapigliatura e il 6 febbraio*),该小说描述了一个波希米亚家庭的生活。浪荡派青年大都出身于良好的市民家庭,大多"不修边幅",至少象征性地过着波希米亚式的"衣衫褴褛"的生活。浪荡派旗帜鲜明地反对著名浪漫主义小说家、诗人兼戏剧家曼佐尼及所谓的曼佐尼主义。阿勒桑德拉·曼佐尼(Allessandro Manzoni,作品《订婚者》,最新的译名《新婚者》)的支持者们大力宣扬他及他那浪漫主义晚期的市民风格,浪荡派们则主张逃避技术和经济现代化。在经济大都市米兰,现代化对人们的生活影响十分明显,这里的人们崇拜夏尔·波德莱尔(Charles Baudelaire)、埃德加·爱伦·坡(Edgar Allan Poe)、E. T. A. 霍夫曼(E. T. A. Hoffmann)和海因里希·海涅(Heinrich Heine),阅读他们的著作,最重要的是亲自体验艺术并坚持真切的情感。

　　1880年浪荡派潮流偃旗息鼓,后来的民主浪荡派(Scapigliatura democratica)反市民倾向明显减弱。年轻的普契尼在这里广交好友,其中有受过良好教育的音乐家兼歌剧脚本作者阿里戈·博伊托(Arrigo Boito),那时的博伊托刚开始和朱塞佩·威尔第合作;其次还有博伊托的兄弟建筑师兼作家卡米洛·博伊托,他1883年发表的《战地佳人》(*Senso*)是浪荡派的代表作,到现在仍广受读者的喜爱。1954年卢奇诺·维斯康提(Lucchino Visconti)将其拍成电影。普契尼还认识了对他产生很大影响的弗朗科·法乔(Franco Faccio)。法乔1872年起任斯卡拉剧院院长,其独特的艺术品位在意大利范围内屈指可数,法乔原计划亲自指挥1889年《埃德加》的首演。此外,普契尼在米兰还与费迪南多·丰塔纳(Ferdinando Fontana)成为朋友,他为普契尼撰写了前两部歌剧的脚本。此外,普契尼还遇到后来的脚本作者贾科萨(Giuseppe Giacosa)。更为重要的是普契尼在米兰找到了艺术新观念。他研究德国作曲家们的作品以及法国音乐家和文学家。懂法语的他很快开始研读卡尔(Karr)、缪塞(Alfred de Musset)、普雷沃、萨尔杜(Victorien Sardou)、亨利·穆杰(Henri Murger)的作品,这些都成为了他日后创作的灵感来源。身为浪荡

派一员,普契尼并非"头发乱蓬蓬",相反,他非常注重外表,工作适度,生活有节制。

普契尼不仅跟浪荡派来往,还与同龄音乐家交朋友。其中,有同样来自卢卡、曾在巴黎学习音乐比他年长 4 岁的阿尔弗雷多·卡塔拉尼。还有比他小 5 岁的室友彼德罗·马斯卡尼,两人曾一起购买并琢磨瓦格纳《帕西法尔》的钢琴谱,共同学习法国歌剧的优秀代表,如在意大利获得轰动的比才的《卡门》,该剧于 1880 年在先锋剧院威尔姆上演。在此还上演过贾科莫·迈耶贝尔(Meyerbeer)的《胡格诺教徒》(*Hugenotten*)、古诺的《浮士德》、马斯内的《埃罗底阿德》(*Herodiade*)和安布鲁瓦兹·托马(Ambroise Thomas)的《迷娘》等新歌剧。

处 女 作

阿方斯·卡尔(Alphonse Karr)被称为法国的"幽灵霍夫曼"。他效仿德国浪漫派作家 E. T. A. 霍夫曼写了不少鬼怪小说,这些引人入胜的鬼怪小说在他生前就为他赢得了不少读者,他们遍及法国、意大利,甚而整个欧洲,其中就有浪荡派的成员,甚至尼采也将卡尔的作品归入私人收藏。1852 年,卡尔发表的《中短篇小说集》(*Contes et nouvelles*)第一篇就是《薇莉人》——一个发生在黑森林的鬼怪故事。正好顺应了 1880 年左右意大利向往北方的潮流。

这股潮流始于巴黎,当时欧洲对德国和德国文学兴趣的日益增长,表现了对非理智世界和另一个世界的向往。罗西尼的《威廉·退尔》(1829 年)呈现了山区人民的简单生活,他为此研究了各式各样的瑞士牧牛调(Kuhreigen),并运用在作曲中。迈耶贝尔在德国威斯特法伦排演了《先知》(*Le Prophete*,1849)、《北方的星辰》(*L' Etoile du Nord*,1854),这些歌剧在芬兰和俄罗斯也受到欢迎。普契尼的老师阿米尔卡尔·蓬基耶利写了歌剧《立陶宛》(*I Lituani*,1874)。

卡塔拉尼的《埃尔达》(*Elda*,1880 修改自《罗蕾莱》)借鉴了德国民族神话传说,而且显然受到韦伯(Carl Maria von Weber)的《自由射手》(*Freischuetz*)的影响,这部歌剧让意大利观众着迷。该歌剧讲述了一位男子在一位尘世姑娘与仙界女子间摇摆不定的爱情故事。而普契尼和丰塔纳在此获得灵感,当时两人正以卡尔的小说《薇莉人》为基础改写歌剧脚本。

当普契尼的处女作《群妖围舞》(又译为《女妖》)的修订版 1885 年 1 月 24 日在米兰斯卡拉剧院首演后,有评论如此说:"普契尼先生,好样的!"最初的《薇莉人》(原来的名称)在威尔姆剧院上演一炮走红。普契尼的朋友和支持者通过预订门票为演出筹资,此次演出得以顺利进行。在获得满堂彩的首演中,普契尼谢幕 18 次,若干个乐曲不得不重奏,之后再演了三场。在此之前,1883 年《薇莉人》在松佐尼奥出版社举办的首届意大利作曲家独幕剧大赛中未能打动评审团,普契尼空手而归。有人宣称是因为普契尼字迹潦草(他实际上聘用了抄写员),但真正原因在于歌剧的音乐风格。不是因为题材带有"北方色彩",而是因为两位竞赛获奖者之一苏格里尔莫·朱尔利(Giglielmo Zuelli)的《北方的仙女》中出现了类似的主题。没有获奖也不能怪歌剧脚本质量差,另一位得胜者鲁齐·马贝利(Luigi Mapelli)的《安娜和古阿贝托》(*Anna e Gualberto*)的脚本作者也是费迪南多·丰塔纳。

未获得评审团的青睐可能是题材和阿道夫·夏尔·亚当(Adolphe-Charles Adam)的芭蕾《吉赛尔》(1864)有太多雷同之处,两个故事都取材于海因里希·海涅的《自然界的精灵》[①](*Elementargeistern*,1834)——源自斯拉夫文化的奥地利传说。传说是关于"走火

① 海涅著,李昌珂译:"自然界中的精灵",载于胡其鼎、章国锋编:《海涅全集》第 8 卷,河北教育出版社,2003 年。——译注

入魔的舞者",又以其名为"薇莉"著称。

> 薇莉们原来是在结婚日子就要到来之前突然死去的新娘。这些可怜的年轻造物不甘墓中的寂寞,身前没有满足的跳舞的欲望还留存在她们冰凉的心中和冰凉的脚尖上,驱使她们半夜里爬出墓地,三五成群聚集在行人往来的路旁,要是哪个年轻人碰上她们,那可就算完了! 他不得不与她们跳舞,不休息不停顿,直至他呜呼倒地。①

在此,海涅还没有把死亡之舞与不忠实的新郎联系起来。但他也在标识引用《彼得·施陶芬伯格》(Peter von Staufenberg)的脚注中解释道,同名主人公彼得曾爱过女妖,后来移情别恋一凡间女子,在彼得与新娘的婚礼当日,女妖出现,她拥抱彼得及其新娘,导致二者窒息而死。导演阿道夫·夏尔·亚当的芭蕾舞剧《吉赛尔——薇莉人》延用该主题,农村姑娘吉赛尔受到罗依追求,罗依自称农村小伙子,吉赛尔爱上他。当她得知罗依实际上是阿尔布莱希特公爵,自认为受骗,在失望中死去。第二幕阿尔布莱希特公爵在吉赛尔坟前,为她祈祷,薇莉人的女王桃金娘(Myrthe)下令,吉赛尔要和他跳死亡之舞。但吉赛尔却把爱人带到坟前的十字架旁,从而保护他不受其他薇莉人迫害,直到太阳升起,害怕阳光的女幽灵不得不退回去。

卡尔的小说便是以芭蕾的情节为基础。女主角安娜·古尔夫爱上了村里最英俊能干的年轻小伙亨利。在一次村落舞蹈节上两人邂逅并相爱,二人向安娜的父亲卫队长官威廉·古尔夫请求并获得了祝福,随即正式订婚。之后不久,亨利伯父病重,亨利奉命去美因茨。出发前,他来到爱人窗前,留下白色野草做成的花冠,并带走从爱人

① 海涅(Heinrich Heine)著,《海涅全集·12卷本》(Sämtliche Schriften in zwölf Bänden),布里格勒布(Klaus Briegleb)编,第五卷,第 320 页——原注;译文引自《海涅全集》,前揭,第 399 页。——译注

小屋四周环绕的矮树篱上折下的一根绿枝作为纪念。起初,亨利来信频繁,后来越来越少,最后杳无音信;安娜相思成病,安娜的兄长康拉德由于担心妹妹的病情而去美因茨找亨利,亨利却正与伯父富有而美丽的女儿成亲。婚礼当日,康拉德恳求亨利回到安娜身边未果,他要求决斗,康拉德受到致命一击,很快客死他乡。安娜也悲伤地去世。亨利在家乡村子旁买下一座城堡,在一次打猎游玩途中迷路,在寻找母亲的房子途中穿过树林时,他听到当时舞蹈节上的旋律,以及他亲自所作但并未写下的词。亨利看到身穿白色裙子的年轻女孩们在跳舞,她们就是薇莉人。安娜就在她们中,她邀请他跳舞。这些幽灵一个接一个跟他跳,最后再次轮到安娜,而这时他看到的已经是恐怖的死人头。次日,人们找到亨利的尸体。

　　丰塔纳把这个故事压缩成有两个场景的脚本:一场是刚订婚的恋人离别场景,另一个是薇莉人跳舞的场面和主人公(这里叫罗伯特)的死去,脚本中,罗伯特之死被描写成悔恨之死。

　　两个场景之间插有两节诗。第一节大意是,罗伯特在美因茨受到其他女人的诱惑,而把安娜(在剧中改姓伍尔夫)抛到九霄云外,安娜由此伤心死去。观众透过一层薄纱可以朦胧地看到送葬队伍穿过。而第二节叙述了薇莉人的传说("传说"——"女巫安息日")。在今天,演出时都有这些诗节的旁白,但最初并没有。这个跳跃式的编剧在当年非常现代,普契尼在《波希米亚人》中还采用了这种方法。米兰重要音乐评论家菲利波·菲利皮(Filippo Filippi)为斯卡拉剧院首演评论《薇莉人》第一版写到:与其说在看歌剧,不如说看一场交响乐康塔塔。这种说法不无道理。该剧最重要的情节是罗伯特背叛造成安娜之死,交响乐为舞蹈伴奏。情节几乎没有给角色个性发展任何空间,因而他们显得很苍白,不过是组成场景的符号而已。直至修订版,普契尼才为安娜写了一首浪漫曲"若我如你般娇小"(Se come voi piccina io fossi),也为罗伯特写了咏叹调"向那幸福的日子"(Torna ai felici di)。而在第一版中仅有安娜父亲古格列尔莫(Guglielmo)的独唱。加上咏叹调后,这两个主角由此变得丰满,安

娜是热恋着的纯洁女子，罗伯特则被刻画成并非胆小怕死而是后悔的敏感男主角。评论家们大多赞扬夜晚树林神秘而又恐惧的场景，他们欣赏从远方传来毛骨悚然的声音以及浪漫曲中安娜那"明亮和精美的旋律"。扮演安娜的女歌手罗米达·潘塔利奥尼（Romilda Pantaleoni）凭借一年前在斯卡拉剧院阿米尔卡尔·蓬基耶利的《歌女乔康达》（*La Gioconda*）中担任主唱而闻名。1887年，她原本可能成为威尔第《德斯黛蒙娜》（*Desdemona*）的演唱者。但这一切与其说是因为她的唱功好，不如说因为她是指挥家及剧院院长法乔的情人。其音色没有受过特别训练，所以出音不充分。在普契尼第二部作品《埃德加》中她也担当主唱，比起相对抒情的安娜，热血的力量型女人提格拉娜显然更适合她。

歌剧院为这首部歌剧投入的精力可谓前所未有。这是音乐发行商朱里奥·里科尔迪的大手笔。他在《薇莉人》首演后看到了普契尼的潜力，从而促成了修订再演。1885年2月1日，该出版社杂志《米兰音乐报》写道："我们完全相信他的天赋，也期望在若干年后能公开地说，不仅仅是有天赋，而是天才。"

《群妖围舞》被称为"芭蕾歌剧"。事实上，歌剧开始和结束呈现给人们的几乎都是舞蹈场景。音乐多数为3/4拍，旋律避免程式化的结构，具有灵活性，这后来也成为普契尼音乐的特征之一。今天上演的是1892年完成的版本，该版本中罗伯特浪漫曲被删除98小节，之后加上了重谱的8小节，因此缩减了男主角泛滥铺张的自我批判。

歌剧以简洁而哀伤的前奏拉开序幕，上升的旋律援引《帕西法尔》中"德累斯顿的阿门"，或许是出于对瓦格纳的崇敬。为合唱谱写的轻快的圆舞曲带来了节日的气氛，曲终只剩安娜一人与一束勿忘我。她为不能陪未婚夫同行而遗憾，于是将这束花插入行李作为纪念物。后来谱写的独唱代表了音乐高潮，由配器精微的长序曲开始。独唱歌曲本身由两段组成，二者并不完全相同。"勿忘我"的终曲乐

章采用的旋律范式成为普契尼的音乐特征之一。罗伯特以安娜重复过的乐句开头，但他的保证无法完全消除她的疑虑。他极温柔地(Dolcissimo)唱起对两人童年的回忆，她也拾起这段旋律，两人的声音在"不要怀疑我对你的爱"(Dell'amor mio non dubitar)和对爱的誓言"我追求你！"(Io t'amo!)中齐合，第一幕以独唱者和合唱团共同演唱的协奏曲结束。父亲平心静气地"祈祷"(Preghiera)成为主导，所有声音都汇入其中。

交响乐间奏曲包括两部分："离去"(L'abbandono)和上文提到过的"传说"——《女巫安息日》。第一乐章气氛紧张，第二乐章里能看到比才《卡门》或门德尔松·巴尔托迪《仲夏夜之梦》的影子。

第二幕由古格列尔莫开场，他请求上天在背叛者身上降下惩罚。吟咏部分表现力丰富，这如歌的部分让男中音连绵不断地唱到一定的高度(直至G音)。罗伯特的场景强化了个性，也像安娜浪漫曲一样，自由韵律的旋律为后面的情节作铺垫。在安娜出现时普契尼重新使用了第一幕中的爱情二重唱，解释罗伯特必死的原因。上场唱词就是"我不再是爱，我是仇恨"加上强A音的"仇恨！"(vendatta)。薇莉人嘴里念着舞蹈节上的台词，让他从开始一直陷入急速的舞蹈中无法解脱，至死方休。安娜和薇莉人消失在亵渎神明的"和散那！"(至高无上的欢呼声中)(Osana)——男性幽灵的呼唤，地狱的幻景参照了韦伯《自由射手》(1881年已在米兰上演)中的恶狼深谷。

凡人同世外的仙或灵的故事自古有着独特的吸引力。德国叙事研究称之为"凡仙配"(Mahrtenehe)，如早在古希腊罗马文学中的人神恋，小说《梅露兹娜》(*Melusine*)、《乌迪内》(*Udine*)、瓦格纳歌剧《漂泊的荷兰人》和《罗恩格林》都出现了从另一个世界来的男子，而在《唐豪塞》(*Tannhäuser*)中则是维纳斯成了凡人的情人。这不同的世界文化冲突隐藏了不同性别的亲密和陌生的张力。对于意大利歌剧脚本作者和作曲家而言，瓦格纳在这方面的影响至关重要。

普契尼在为丰塔纳的台本谱曲时,采用了特有的谱曲方式。他并非按照诗句韵律结构,而是按自由节奏处理。歌剧脚本通常为作曲家提供灵感,普契尼几乎忽视了作为作曲突破口的脚本。即使普契尼后来对脚本(虽然质量大大改观)感兴趣,他仍然保持了自由谱曲的习惯,其谱曲非常灵活,个性漂浮。①

音乐主要在声乐部分还带有传统色彩,(如古格列尔莫、薇莉人),普契尼很自信,这从和声和乐队中就可以看出来,如到安娜和罗伯特浪漫曲的过渡。普契尼从研究瓦格纳钢琴谱中学到了运用回忆动机。他是否在此之前就亲自看过德国歌剧如 1882/1883 年在博洛尼亚上演的《罗恩格林》不得而知。这些主题的运用不动声色,但爱情二重唱的音乐材料过度重复使用,紧迫和悲伤的效果过于铺张。广义而言,《群妖围舞》不是威尔第式的分曲歌剧(Nummeroper),它具有戏剧的内在关联,这是普契尼歌剧的个性所在。

1885 年,《群妖围舞》在博洛尼亚上演,普契尼由此通过现代作曲家之"授剑礼"。博洛尼亚市剧院是瓦格纳在意大利的舞台,而卢奇·曼其内利(Luigi Mancinelli)也是德国大师的代言人。《罗恩格林》、《黎恩济》和《漂泊的荷兰人》曾在这里排演发行,作为有名的瓦格纳派代表者的普契尼,作品在这里上演也是顺理成章的事。1889 年在布雷西亚上演的《群妖围舞》是托斯卡尼尼指挥的首部普契尼歌剧。

普契尼处女作上演后获得的并非只有积极的评论。从 1870 年起就与威尔第有亲密来往的波希米亚女歌唱家特蕾莎·斯多尔茨

① 罗斯(Peter Ross),《19 世纪末 20 世纪初之脚本韵体台词》(*Der Librettovers im Übergang vom späten Ottocento zum frühen Novecento*),载于吉奥特 & 麦伊德(Lorenza Guiot/Jürgen Maehder):《20 世纪初意大利歌剧音乐发展趋势》(*Tendenze della musica teatrale italiana all'inizio del Novecento*,Milano 2005)第 19—54 页,此引自第 23 页。——原注

(Teresa Stolz)在看了《群妖围舞》的首演后,在写给歌剧教父威尔第的信中说到:

> 后来男高音上场,这一幕他的演唱极具戏剧性,但精妙的管弦乐完全盖住了男高音。虽然可以看到他张嘴以及面部表情,但只能偶尔听到喊出来的最高音,仅此而已。这出剧没有什么影响,只有叙述性的音乐,这位艺术家只是造就了一批滑稽戏演员而已。

用现在的眼光来看,该观点早已过时。米兰首演时批评家们恰恰把这些特点视为新颖之处。在开始引用的1884年1月25/26日《普格诺罗日报》评论如下:

> 他经过全面的专业训练,不仅拥有罕见的交响乐天赋,更重要的是他具有色调和创新方面的天赋——简而言之,[……]戏剧神经,缺少它人们也可以成为大音乐家,但是绝不可能成为歌剧作曲家。普契尼管弦配乐老练,带有年轻人的大胆,从一开始就抓住了观众——融合了描述性的效果,戏剧性表现深刻(突然地对观众揭秘,否则,听众得思考很久才能知道秘密)。总之,他是一位诗人,他有诗人的冲动。

1892年《群妖围舞》在汉堡演出(古斯塔夫·马勒那时是该市的音乐总监,但并未亲自担当指挥),其后在布宜诺斯艾利斯,1897年《群妖围舞》在曼彻斯特上演。当时正在创作《奥赛罗》(*Otello*)的威尔第虽然对普契尼的成功有所耳闻,但他与特蕾莎·斯多尔茨一致认为,普契尼偏交响乐的倾向与意大利歌剧传统相冲突将十分麻烦。

"对北方神话传说的期待"这股潮流方兴未艾。普契尼的第二部作品《埃德加》仍受其影响。虽然以前就产生过没有传说背景的"北方歌剧",如阿尔弗雷多·卡塔拉尼的发生在蒂洛尔德一个小村庄的

带有薄雪草浪漫主义(Edelweissromantik)的妒忌悲剧《瓦蕾》(La Wally)(1892、1893年,汉堡),还有彼德罗·马斯卡尼以友谊为主题的发生在阿尔萨斯的《朋友弗里茨》(L'amico Fritz)(1891),其情节多愁善感,展示了农村生活的安详静谧。随着1895年马斯卡尼《古格列尔莫·拉特克利夫》(Guglielmo Ratcliffe)(改编自海涅的命运剧)的上演,这一题材走到了尽头。赶上潮流末班车的是定位于解放战争的政治氛围中的阿尔贝托·弗兰凯蒂《日耳曼人》(Germania)(1902),但其中的政治局限性导致了重演(比如,柏林,2006)的失败。

普契尼的《群妖围舞》一再被搬上舞台。带有传说色彩的主题比后来者们的田园风光和战争政治走得远。放弃地方音乐特色、环境标识以及历史背景被证实是明智之举。而三个独唱场景直到今日仍受到个人演唱会的青睐。1910古格列尔莫场景及其咏叹调被灌制成唱片。2004年安吉拉·乔治乌(Angela Gheorghiu)在她的普契尼-CD中收入了安娜的浪漫曲。

《群妖围舞》的巨大成功为普契尼铺平了道路。里科尔迪音乐出版社为他开(尚显微薄)月薪,期待再出力作,企盼这位大有作为的后起之秀带来更大的惊喜。

《埃德加》——如何写成（砸）成功曲目？

《群妖围舞》成功后，里科尔迪计划把普契尼打造成意大利首席歌剧作曲家。那么下一部歌剧必须是有三个主角和合唱队以及令人印象深刻的舞台场景的大手笔，它至少应能与其师蓬基耶利的成名作《歌女乔康达》相提并论。尽管里科尔迪督促博伊托写成了《奥赛罗》歌剧脚本，但并不能肯定威尔第会完成谱曲，因此出版商不能肯定他会写出新作品。此外，威尔第的音乐似乎也无法顺应时代的潮流，他看似并未给予当时时髦的法国与德国歌剧足够的重视，编剧方面也不够精益求精，因而无法满足观众的要求（瓦格纳和比才的作品提高了观众的欣赏水平）。继《群妖围舞》之后，普契尼继续发扬法国风格，顺应北方潮流进行创作。其脚本作者丰塔纳建议从浪荡派自家灶台上取香火，即 1832 年以缪塞（Alfred de Musset）发表的《酒杯与嘴唇》(*La coupe et les lèvres*)为蓝本，该书名源自法国俗语：在杯与唇之间，许多事情都可能发生，极具颓废色彩。

作为法国浪漫主义的问题人物，缪塞代表了完全不同于《薇莉人》作者艾尔冯斯·卡尔的另一类型作家。这不仅与其作品的语言能力和思想深度有关，还因为他本身便是浪漫主义诗人的典型代表。

缪塞很早就在文学界小有名气,后来在与女作家乔治·桑的热恋中差点一蹶不振,在生命最后5年荣膺法兰西学院院士,由此达到事业的巅峰。缪塞以英国"世纪病儿"诗人拜伦勋爵为榜样,期望成为反市民生活的拜伦式英雄。其小说主人公弗兰克便是拜伦作品中幻想破灭的忧郁恰尔德·哈洛尔德的同类人。

英国诗人拜伦在意大利的风流时光和自由斗争(1816—1823)使他名声远扬,直到后来被诽谤成颓废贵族。拜伦"魅力十足且自大自狂"的生活方式(缪塞自嘲)在浪荡派和法国同龄人中引起欢呼。按照拜伦形象刻画的主人公也应能与米兰文学青年产生共鸣。作者和题材中的主人公形象的生活态度,也是丰塔纳向普契尼推荐这个剧本的原因,事实上,这部"躺在安乐椅上看的剧"(此为缪塞戏剧的副标题)起初并非为剧院而作,其吸引力在于作者和题材中的主人公形象的生活态度。

弗兰克与作者同病相怜,同样遭受着愤世嫉俗的世纪病①(Mal du siècle)的煎熬,他曾用优美的诗句深入浅出地表达了他的人生观:

> 我发誓放弃爱情、幸福和名利。但我相信虚无,如同我相信自己一样。尘土属于上帝——其余皆机缘。

当作者表面上在这本书一长串答谢词中忏悔般地勾勒出生命全景图时,这两个浪荡派年轻人在读到以下句子时,很可能兴奋地点头称道。

① "世纪病"是约产生于19世纪并很快蔓延的一种文学现象,表现了当时欧洲年轻人中苦闷彷徨、孤独忧郁、自我迷失等近乎病态的性格特征。典型代表有拜伦的《恰尔德·哈洛尔德》以及缪塞的《一个世纪儿的忏悔》。——译注

> 我爱真理——但也爱香烟和波尔多市,特别是老波尔多。我讨厌哀嚎者。

还有那些极具讽刺意味和愤世嫉俗的话也大受浪荡派的欢迎:

> 爱是一切,但并非单只爱人;当人们喝光了酒,酒瓶又算什么:你们想要怀疑爱你们的人,女人也好或是狗也好,但绝非爱情。

缪塞的戏剧已发表半个世纪之久,在米兰也早有新的文学潮流成长起来了,作家乔万尼·韦尔加 10 年前就在米兰定居了,但照其作品却没法写出歌剧。比才根据缪塞的《拿姆纳》(Namouna)创造了《嘉米莱》(Djamilei);鲁齐奥·雷恩卡瓦洛则根据缪塞的《五月夜》(La nuit de mai)写出了交响乐。因此这位作家还很"热"。

缪塞善于驾驭语言,其主人公在不同情境中不同的心灵状态和其悲剧性的结局引人入胜,相较之下情节则显得没那么重要。在这部五幕剧中,教堂与主人公之间关键的对话一气呵成。蒂罗尔[①]猎手(夏尔)弗兰克来自以爱情、酒精闻名的国度,那里的人们以打猎为生,吹着"北方自由"的风,教堂警告弗兰克不要触怒上帝,他熟视无睹,仍坚持发表蔑视乡下人的言论。他贬低"家庭和社会",烧了父亲的房子。弗兰克邂逅挤奶姑娘黛达米儿,她留给他一束野玫瑰。在梦里他听到这番话:此生他要么耐心过活,要么雄心壮志做番大事。年轻气盛的弗兰克选择了第二条。后来,他遇见骑士斯塔尼奥和他的爱人意大利女郎蒙娜·贝尔克罗尔;他杀死了骑士,带走了女人。

第二幕从弗兰克在赌桌上赢了金子而对无限权力产生的幻景开

① 奥地利西南的一个州。——译注

始。贝尔克罗尔的纵欲让他极其虚弱,弗兰克对这样的生活产生了厌倦。因此当他遇见士兵,便毫不犹豫地加入军队。"我仍爱着他",贝尔克罗尔说。在第三幕中弗朗克在战场上英勇杀敌,建功立名,贝尔克罗尔寻找他(正如《卡门》第一场景中米卡爱拉寻找唐·乔赛)。此时弗兰克也受够了战场的厮杀,他回忆起那个曾吻过的挤奶姑娘,当时他半途遇见正在睡觉的她,这一回味表明弗兰克开始憧憬平凡的生活。弗兰克好奇人死后会在尘世留下怎样的痕迹,于是乔装成和尚四处宣言自己在决斗中牺牲。和尚陪伴死者的灵柩,他拒绝弗兰克战友的悼念,呼唤上帝对死去的士兵进行审判。蒂罗尔人一一诽谤他,认为他不过是目中无人的冒险者;指责他丧尽天良,让父亲在贫困中死去,还残害了斯塔尼奥。最后,愤怒的乡民撬开棺材,可是发现里面空空如也,此时贝尔克罗尔上场,弗兰克以和尚的身份用金银珠宝来考验她的坚贞,不久这位水性杨花的女人就同意在灵柩下献身于他。弗兰克揭下面具训斥这个妓女,其内心独白表达了对这个世界的藐视(这段独白后来启发博伊托创作著名的《奥赛罗》中的雅各宣言)。不同于雅各,弗兰克呼唤天使给他希望,此刻黛达米儿多年前赠予他的那束野玫瑰从他夹克中掉出来。黛达米儿苦苦等待了他15年,此时却矜持害羞,不知是否该主动献吻。黛达米儿憧憬着未来的简单生活,勾勒出一副与邻居相处融洽、父子其乐融融的图景。但弗兰克却想带她去意大利或是巴黎,这表现了他仍在大世界和田园生活之间徘徊不定。然而还未等到黛达米儿回复他那无比热情的亲吻,贝尔克罗尔插上来刺死了黛达米儿。

尽管缪塞的作品提供了一些适合大歌剧的元素,比如可保留伪葬礼场景与故事悲剧的结局,但其作品不能简单地"删减成脚本",而需要作补充让冲突更激烈,另外也应该增加与主人公相关的角色,以激化矛盾而加强情节的戏剧效果。缪塞的基础提供了两条情节发展脉络,一条是男主人公与村民的矛盾,另一条是与两个女人的情感纠

葛。丰塔纳就此非常专业地写出了巧妙的第一幕,他直接给纯洁天真的姑娘取名菲德利娅(Fidelia)(意大利语意味"贞洁"),她的情敌贝尔克罗尔也换了令人印象深刻的名字提格拉娜(Tigrana)。而作为村民代表的菲德利娅的哥哥则取用了原来主人公的名字弗兰克,而主人公被命名为埃德加(Edgar)(也许是因为双音节的埃德加更适合歌唱),弗兰克也同时兼任缪塞的斯塔尼奥这一角色。他爱上了提格拉娜,埃德加刺伤了弗兰克,与这个野美人一齐逃离村子。提格拉娜有摩尔人血统。缪塞作品中矛盾基本上都是个人和社会之间的冲突,而在歌剧中这种冲突通过两种爱的形式表现出来:一种纯洁无瑕的爱和一种充满诱惑力但令人痛苦的爱情。两个女主角代表了两种类型的女人:温柔的天使类型(菲德利娅)和诱惑魅力型(提格拉娜)。后者原本是被定为次女高音,但女高音罗米达·潘塔利奥尼(曾主唱了《薇莉人》中的安娜)唱首演,为此,普契尼破例提高了音高。曾在《薇莉人》中扮演"妖女"(这里与安娜恰恰相反)的女主唱在舞台上大放异彩,其后果是牺牲了男主角,抹杀了其内心冲突。不仅如此,虽然埃德加纵火烧掉父亲房子的舞台效果非常壮观,但动机显得有些不足。同样在第二幕中丰塔纳的安排也没有给埃德加太多的发挥余地。他并未摆出一副无限权力崇拜者的姿态,而是从头至尾就厌倦了放荡的生活,在二重唱中竟然与提格拉娜脱节。之后出现弗兰克带领军队的场景,他们要保卫祖国弗兰德斯。丰塔纳把情节转移到战场,由此衔接上马刺战役(1302,法国败阵),从而为歌剧提供了历史背景,由此与法国色彩的大型历史歌剧相呼应。当时在斯卡拉剧院上演的威尔第的《唐·卡洛斯》意大利语版本的四幕剧,在其中也出现了弗兰德斯主题,脚本作者很可能受此影响。

两个女主角在歌剧之初就已针尖对麦芒。在村子里长大的提格拉娜起初并非埃德加的情人,而是个被四处游荡的摩尔人遗弃的孤儿。埃德加曾和她有段轰轰烈烈的爱情,但后来爱上了掷给他鲜花

的菲德利娅,菲德利娅的兄弟弗兰克则爱上了提格拉娜,但遭到拒绝。提格拉娜大胆在教堂前唱起一支颇带挑逗性的歌,为此她受到村民的谴责。正当她被驱逐出村子时,埃德加挺身为她辩护,在放火烧了父亲的房子后,他与提格拉娜一起逃离村庄,还刺伤了试图阻止他们的弗兰克。受世纪病折磨的弗兰克现在成了插足于两个女人间的埃德加,人物关系设置让人不禁想到《卡门》中徘徊于米卡爱拉和卡门之间的唐·乔赛。

第二幕在城堡里发生。埃德加对放纵的生活表示厌倦决定离开,提格拉娜却执意挽留他,当埃德加看到士兵奔赴战场,急中生智想出了条脱身妙计,他决定为弗兰德斯地区的解放而奔赴前线。在威尔第的《唐·卡洛斯》中也可以听到从军宣言。提格拉娜试图挽留埃德加最终徒劳,她向他保证对他忠贞不渝,但当埃德加离去时,"她脸上露出了威胁的表情",为后面的出场埋下伏笔。缪塞小说中的伪装哀悼仪仗队和乔装打扮的主人公被安排在歌剧第三幕。但丰塔纳为了突出菲德利娅的"纯洁女人"的形象,这时让她上场并对埃德加表白了情感。在缪塞作品中,这仅仅是叙述的场景,她看似更像是主人公的梦中情人,而非现实的人物。提格拉娜出场时也赢得一首咏叹调(这是应女演员的要求普契尼才谱写的曲子),接着乔装的埃德加对她进行了考验及她表现出自甘堕落行为。第四幕发生在村子里。菲德利娅讲述了关于爱情的梦和两人来世的情缘。埃德加与弗兰克此时出现,而久别重逢的爱人唱起了二重唱,为这和解欢呼。在这看似大团圆的时候,提格拉娜突然冲上去手刃情敌。

《埃德加》由四个完全不同相互对应的场景组成,分别是冲突的爆发,告别放纵的日子,战争场景与死亡幻境以及徒劳地寻觅童年时期的价值。这些富有戏剧性的场景不乏强烈表达效果的咏叹调,且涵括了多个合唱。其脚本比威尔第的《命运的力量》感情更强烈、结构更有逻辑,让独唱者、合唱队和乐团有极大的发挥余地。1889 年 4

月 21 日该版本首演并未获得预期的效果，有可能是因为歌剧采用了已是昨日黄花的大歌剧形式而缺乏现代元素。威尔第老式的震撼戏剧理论与新式情感敏感性的结合在此失败。虽然表面上观众反响良好，但批评家拥有最后的评判权。首演谢幕多达 24 次，重演两场，但是评论家们反应纷杂各异。左右舆论的报刊媒体中有三个持肯定态度（这其中竟然有《世纪报》），两个持批评态度（《伦巴第报》和《坚毅报》），最后还有一个态度不明确者（里科尔迪支持的《晚邮报》）。意大利观众对新作品有新鲜感，因此新作品常常会很叫座，但《埃德加》总共仅上演了三场，这是个非常不理想的数字。综合各种原因，其中也包括评论大都抨击歌剧脚本，里科尔迪勒令对《埃德加》进行修改加工。

出版商和脚本作者原打算这部从案头戏剧改出的大歌剧能够一炮走红，可事与愿违。其失败不能单单归咎于脚本作者，丰塔纳并非半吊子的脚本作者，他做记者写剧本，还给报酬丰厚的歌剧运营商写歌剧脚本。脚本作者作为歌剧系统重要的组成部分是受人尊敬的职业，如果作品获得成功，脚本作者也会获得赞誉，同时获得丰厚的报酬。脚本作者懂外语（丰塔纳精通法语和德语），有很高的文学素养，知道歌剧需要具备何种要素，并能够根据其他作品写出脚本。他们熟知流行趋势，也深谙如何引领潮流，以满足大众需求。在 19 世纪的意大利，歌剧是大众文化，人们可以将歌剧脚本作者与当今电影电视的编剧相提并论。当丰塔纳开始为普契尼写脚本时，已是具备了很高的专业素养经验丰富的老手。1875 年丰塔纳已经写出了首部歌剧脚本，为 1884 年松佐尼奥竞赛三个参赛选手写了剧本，其中一个甚至在当年获胜。他为弗朗凯蒂写了两个脚本（《阿斯雷尔》，1888；《资产绅士》，1897），也为许多今天已被人遗忘的作曲家们撰写了脚本。蓬基耶利向普契尼推荐丰塔纳，由此保证爱徒身边有了位经验丰富的脚本作者。在《埃德加》角色布局中，可以看出既有瓦格

纳的影子又夹杂着比才特色,埃德加、唐·豪塞、唐·乔赛为同一类型,提格拉娜、爱神、卡门则属于一组,菲德利娅、伊丽莎白、米卡爱拉亦如此。当然不能武断地认为这便是剽窃模仿,因为这种"负面"英雄是歌剧固有的角色类型,而两类女人形象风骚诱惑类和纯洁温柔型也是如此。然而,比起瓦格纳,《埃德加》少了神话色彩,而与比才相比,它又缺少融合情节的场景和音乐环境。这种不纯粹显然无法弥补缪塞作品的复杂心理活动,从而使得该脚本存在致命的弱点。

在里科尔迪的催促下,普契尼重新改写了《埃德加》,删减成三幕,但效果并不显著。今天遗存和上演的版本是1905年作曲家为布宜诺斯艾利斯加工的版本,体现了普契尼这一时期配器上的进步。第一个版本长达3个小时,删减后的最终版本仅一个半小时,但歌剧并未因此取得突破。谋杀菲德利娅场景被突兀地从第四幕结尾移到第三幕,而被埃德加视为故乡的村子则完全失去了世外桃源的特征。改编后仅残存了爱情和妒忌主题,埃德加这一形象也显得苍白无力,完全是挣扎于两个女人之间的弱男子。缪塞世纪病儿影子已所剩无几,从而观众也失去了原来的兴趣点,最后剩下的只有老套的剧情。但该歌剧的音乐相比《群妖围舞》有了新突破,在卢卡学习时代普契尼就掌握的合唱技法创作也愈发精益求精,1880年的《荣耀弥撒曲》就是最好的证明。他为独唱衔接了《群妖围舞》中的罗伯特场景,继续探寻独特的谱曲方式,他不断从比才、马斯内,当然还有瓦格纳那儿汲取新的灵感。

普契尼用全音阶旋律来刻画"纯真"女人菲德利娅,她的咏叹调含有下行的表情元素,这也成了普契尼谱曲常用的手法。菲德利娅是田园的象征,埃德加最终回到了她的怀抱。农村社会的压抑氛围引起了缪塞主人公弗兰克的世纪病,这氛围起初并未显现出来。带威胁色彩的震音主题奏响,提格拉娜上场。此刻埃德加对菲德利娅扔给他的扁桃枝兴奋不已,提格拉娜嘲笑讽刺(单簧管),唱起带反讽

意味的控诉与攻击的羔羊曲。这种渎神的行为引起了村民们的愤慨,他们咒骂她是最下贱的亵渎上帝的妓女。埃德加无缘由地为她挺身而出,由此象征性地烧了他父亲的房子:"对新生活的渴望让我们心潮澎湃!"

普契尼成功地谱出了大歌剧传统的叛逆曲调。村民们歌唱的教堂歌曲、提格拉娜的讥笑还有埃德加的欣喜若狂相得益彰,依次进行,错落有致地镶嵌在由旋律段落、合唱队戏剧性的呼喊以及歌手独唱主导的情节中。菲德利娅和埃德加用奔放的旋律把独唱与合唱团的竞奏引入跨八度平行,由此达到高潮部分。他们的歌唱继续平行行进,且越来越频繁,反映了两人内心的共同愿望。普契尼创造性地运用了传统形式,使得场景更加丰富,更为和缓,甚至比威尔第《奥赛罗》第三幕结尾时的竞奏更流畅,因为后者不同角色的不同态度尚难以察听出来(作曲家在1894年巴黎首演时作了修改,但排演效果并不明显)。

弗兰克与他追求的热情激昂的提格拉娜并不相配,其拘谨的咏叹调就表达了这一点。此处遵照了当时时髦的法国歌剧样式而抛弃威尔第的模式,然而却不够生动。在《群妖围舞》中普契尼为男中音谱曲个性色彩并不鲜明,此处亦如此。陷入低俗爱情而无法自拔似乎有点老生常谈,难以激发作曲家的灵感。结尾处他唱到"啊,多么不幸!我爱她!"从高音 F 进行到属音上终止,富有效果,但仅此而已。

在第二幕中则呈现所期待的鲜明对比,现在上演的带印象主义色彩的开场是1905年重新改编后的结果。埃德加厌烦了无节制的生活,怀念起那天遇见菲德利娅,多么甜蜜而无忧无虑,他唱起了马斯内式的抒情感伤的咏叹调。原本紧接着欢庆的合唱曲和提格拉娜的饮酒歌"酒杯象征着生命"——一段带有花腔的生动曲调。这在首演中赢得了捧场的批评家们的掌声,可它采用的波列罗式[①]

[①] 一种三拍子的西班牙舞,舞者或用唱或用响板伴奏。——译注

(Bolero)节奏却过于传统,不适应现代的脚步,于是被压缩直至被截取,到今天则完全被删除。第二幕的中心是埃德加和提格拉娜的二重唱,埃德加因选择了玩乐生活而自责,提格拉娜试图在对唱中驱除他的怀疑并挽留他。在最初的版本中,她唱的是一首6/8拍舞曲节奏的传统献殷勤曲子,修改后则成为了这部歌剧最美的旋律,"从我香唇饮取忘却"(再次出现典型的马斯内话语!),最初为第四幕菲德利娅告别人世时所作的持续不断的3/4拍广板响起,她对埃德加会回到身边不再抱希望,请求女伴在她死后给她戴上新娘花冠。普契尼把菲德利娅的旋律换给提格拉娜有两方面的考虑。首先他不想放弃这个好旋律(虽然他也一如往常在其他作品中使用),从编剧上以删去提格拉娜的饮酒歌为代价,也使这一形象更加复杂。她以为只要能变得比较"单纯"就可以重新赢得埃德加,就像菲德利娅那样,这是诱惑的高级阶段。同时,其内心的不纯粹通过作曲家所变更的伴奏表现出来,旋律毫无装饰,感情也不丰富。开头仍在挣扎的埃德加("魔鬼,你胸中藏着毒药")后来也加入齐唱,不过,反映内心矛盾的唱词并没流露出爱意,而是表现出无奈。此时,埃德加认定士兵是上帝的使者也不足为奇,因为士兵能给他从提格拉娜的纠缠不休中解脱出来提供有利借口。他们的领导者弗兰克不同于埃德加,前者已从低俗的爱情中醒过来,准备为"神圣的祖国"而上战场。提格拉娜对埃德加的决定评价道:"你要么属于死神,要么属于我!"在最初版本中该段落更长,提格拉娜不仅有"弗兰德赞歌"和进行曲,甚至还有独唱段。大幅缩减根本性地改变了这部作品的体裁,普契尼改变了大歌剧独特而典型的形式,但以此为代价插入的心理刻画却无法令观众信服。即使将提格拉娜离别时对埃德加的威胁改成爱情二重唱也收效甚微,普契尼或许应该尝试由爱生恨这一模式?

第三幕序曲标题为"淡淡的哀伤"(lento triste),临摹了埃德加的内心状态。他其后上场的旋律表明了对菲德利娅简单爱的向往,

"再一次,再见了!对你的思念占据了我的思想!"之后是埃德加导演的追悼仪式,他希望由此了解周围人对自己的看法。士兵们抬着上面置有棺材的担架,看似埃德加的尸体就在里面,覆盖有月桂枝作为装饰。后面跟着弗兰克和戴风帽的和尚。和尚们唱起了死者弥撒。菲德利娅为唯一的恋人埃德加悲痛不已。她的独唱是作品中最动人心弦的调子之一,以序曲中合唱团所接过的旋律结束。和尚为围观的人和死者祈福,弗兰克开始致悼词,和尚打断悼词,二者发生了争执。和尚揭示死者的恶劣行径,弗兰克对战死者大大褒扬。和尚唤来村民作为埃德加恶迹的目击者,最后宣称埃德加杀死了城堡附近的漫游者。老百姓和士兵们要把尸体拖下来,扔去喂乌鸦。这时菲德利娅上前阻止,与此同时,双簧管奏起了扁桃枝的旋律。在竖琴和英国管伴奏的咏叙调中,菲德利娅坚持埃德加的无辜,将他因年轻气盛所犯下的过错归结为迷惘年轻人的冲动。这一段也以其动感而简洁的旋律成为了歌剧的亮点之一。普契尼特别擅长表达简单女人的纯真情感,菲德利娅说服众人,埃德加因此才得以在村子墓地里下葬,她将在天上与他重逢。乐团奏起了序曲中的纯真爱的主题。

菲德利娅在灵柩旁献上了鲜花和月桂枝后走进教堂。提格拉娜出场,埃德加评论道:"在我杯中仍残有最后一滴"(此处影射马斯内作品的标题)。在一曲短小的竞奏中,提格拉娜表达了做作的哀悼,和尚则有意考验她的忠诚。他与弗兰克用大量贵重的珍宝贿赂她,只要她准备好在众人面前诋毁埃德加。于是,她当着士兵的面揭露埃德加曾想出卖祖国。人们再次要拿埃德加的尸体喂乌鸦,却发现棺材空空如也。乔装的和尚公开了他的真实身份,刚从教堂里出来的菲德利娅扑倒在他的胸膛。埃德加厉声训斥提格拉娜的恶行,后者则刺死了菲德利娅。所有的人都惊呆了。大家齐声呼喊:"她该死!啊,多么残忍!"这三幕歌剧在此落下帷幕。原来的第四幕发生在村子里,以菲德利娅上场开始。她正要寻死,埃德加和弗兰克出场。菲德利娅不必等到在天堂才能和爱人结合,埃德加因了"她的爱而获得救赎",保证永不变心。在令人感动的场景中,菲德利娅回忆

起她送给埃德加的扁桃枝。此刻,提格拉娜冲上来手刃了情敌。在一声爱的叹息后,菲德利娅停止了呼吸。弗兰克阻止了埃德加以牙还牙的复仇举动。全剧以"送上断头台"结尾。

作品截去第四幕后失去了平衡,具体表现在首尾不再呼应(如《波希米亚人》中第一幕和第四幕),第三幕强行让提格拉娜出场,第四幕原本精心设计的戏剧张力大大减弱。

首演评论家们对这部歌剧的归属左右为难,《埃德加》到底是瓦格纳化的作品,还是仍属于意大利歌剧的传统?是倾向法国,还是继续走蓬基耶利的路线?是一个大歌剧,还是心理歌剧?这些分歧恰恰表明丰塔纳和普契尼追求创新,试图将现代歌剧的挑战完全融入到一部作品中:即,在现有材料的基础上,同时将不同的想法汇入其中。但他们的尝试并未完全成功,比如音乐本身完全是意大利风格,评论家对此并不陌生。普契尼对戏剧发展以及音乐和场景效果的敏感受到普遍肯定。这也是为什么第三场获得了最响亮的掌声。第三场中,追悼会场景和友人依次评价的场面反映了作曲家的敏锐,这是令人心寒又恐惧的一场,菲德利娅的出现再次赋予美好生活和爱情以希望。普契尼也是鉴于第三场的这一闪光点而牺牲了原来的第四幕,却无意破坏了歌剧的整体构思和结构。

大歌剧《埃德加》中多位角色的塑造都过于格式化,这也决定了它不可能成为心理歌剧。这应归咎于当时没有丰富变化的表现手法的歌剧传统。而挑选歌唱家的标准只有声音和歌唱技巧,几乎不参考演技和表演的质量。那时的歌剧表演偶尔才配备导演,统一的公式化表情和剧情安排十分常见,因此歌剧中不可能出现有个性的人物形象和复杂的戏剧场景。威尔第或多或少对此进行了革新,尽管成效不大。普契尼从中获得教训,亲自陪同并安排所有的首场以及各地重要的首演排练。只有这样,才能保证人物内心和不同个性的刻画更加生动,才能满足他后期作品的要求。起初歌剧表演中歌手

只需在高音处向前跨一步，在多情伤感处歪一下头，已然足以。然而，这已无法满足歌剧后来的发展与观众的需求。相比之下，《埃德加》的脚本作者和作曲家大胆创新，开始顾及事件发生的情境。但这部三幕剧却陷入不伦不类的尴尬：它既不是大歌剧，又不是心理剧，这也注定了它的失败。另外，普契尼将起初前卫的瓦格纳化技巧——朗诵般的歌唱——简化成为管弦乐旋律，以保证歌唱声音"意大利化"——"乐团歌唱"时声乐停止，或让二者并行不悖。这导致修改后的版本比起初的版本更加传统。

原以为失传的第二幕和第四幕的米兰版本如今重见天日。美国音乐家林达·费苔尔(Linda Fairtile)改写了这两幕，2008年6月25日，该剧最初版本得以在都灵皇家剧院（与博洛尼亚和卡塔尼亚[①]合作）被再次搬上舞台。比起缩减版，原始版本更富戏剧性。不久后该剧还将重演，而且还计划录制DVD。

普契尼后来拿《埃德加》的毛病开玩笑。当1905年他把全心改编后的版本献给知心红颜西比尔·塞利格曼(Sybil Seligman)时说道："上帝保佑你不要因为看这部歌剧而难受！"在第二幕结尾处，他记道："这是有史以来最糟糕的作品。"他对第三幕菲德利娅的独唱部分还是持肯定态度。这些自我批评不能只从字面上来理解，否则普契尼不可能对它花费如此多的心血。不过，失败乃成功之母，普契尼由此获得教训，认识到他无法从大歌剧中探寻出他一直追求的原汁原味的"真正的普契尼"风格，即在后来作品如《波希米亚人》和《蝴蝶夫人》中所呈现的那样。

[①] 意大利城市。——译注

瓦格纳的技巧·马斯内的旋律

19世纪80年代意大利急需寻找威尔第的继任者。威尔第让歌剧这项民族艺术发扬光大,但迫在眉睫的问题在于如何继续保持,因为威尔第在《阿依达》之后没有任何新的作品问世。松佐尼奥的独幕剧大赛便是寻找新的作曲家的一种途径。1890年大赛获奖作品马斯卡尼的《乡村骑士》确实轰动一时。然而,还有诸多更值得思考的问题,比如,意大利歌剧的未来该如何定位?是应该遵循威尔第的传统接着走下去?还是应该像《乡村骑士》一样走上"真实"之路?

19世纪70年代,里科尔迪原本计划把蓬基耶利扶持为威尔第的继承人,因为他的歌剧保持着特有的意大利传统;无奈,其创作力昙花一现。吉斯兰佐尼(Antonio Ghislanzoni)曾担任威尔第《阿依达》的脚本作者。以吉斯兰佐尼的作品为基础改编的《立陶宛人》(1874)的歌剧剧本,成为继波兰浪漫主义代表诗人密茨凯维奇(Adam Mickiewicz)的作品后又一部"北欧歌剧"。这部由蓬基耶利谱曲的作品反响一般——远谈不上成功。两年后由博伊托(匿名Tobia Gorrio)撰写的剧情精彩的《歌女乔康达》脚本,蓬基耶利谱写出了富于表现力的音乐,从而为歌唱家提供了很好的发挥空间。不过此后

他的大部分作品均名不见经传。

普契尼力求创新,各项条件均优。他由指挥马斯内的《拉沃的国王》(Il Re de Lahore)及瓦格纳的《罗恩格林》开始指挥生涯,在实践中熟悉了抒情歌剧及乐剧等主要的歌剧形式,并加入到席卷意大利的国际化潮流中。

1850年斯卡拉剧院仍是意大利歌剧的天下;1880年开始,法国和德国歌剧涌入斯卡拉,撼动了意大利歌剧保留剧目的主导地位。巴黎歌剧运营商为歌剧演出提供了最优的人力和物力,使得当时法国歌剧蓬勃发展。威尔第较早察觉到法国歌剧的重要性,并有意识地关注那里的演出机会,还为巴黎量身订做了《西西里晚祷》和《唐·卡洛斯》,在其他作品中也接纳了典型的法国大型历史剧的片段。在此期间,大歌剧已是昨日黄花,取而代之的是以古诺《浮士德》、《米雷耶》(Mireille)、《罗密欧与朱丽叶》(Roméo et Juliette)、比才《采珠者》(Perlenfischern)与马斯内作品为代表的抒情歌剧。抒情歌剧注重营造让爱情故事发展的"情感的空间"①,情感空间又决定了人物角色塑造。另外情感空间时不时会带上异国风,比如故事发生在"东方",由此采用的陌生元素会大大加强人物角色冲突形势。凡此种种便促成了情境音乐的产生,其特点为用配器刺激形式,相比旁白更需要强化歌唱和抒情效果(但也不能忽略表演,如《浮士德》中的"珠宝咏叹调"那样)。马斯内是抒情歌剧这一题材的集大成者,其代表作《拉沃的国王》和《埃罗底阿德》(Erodiade)在意大利广为流传。比才的《卡门》则把抒情歌剧推向了戏剧现实主义,《卡门》1880年在那不勒斯首演,尔后席卷并征服了整个意大利。1883年普契尼在威尔姆剧院听到该歌剧后受到很大的震撼。后来托马的《迷娘》

① 德林(Sieghart Döhring/Sabine Henze-Döhring),《19世纪歌剧与音乐剧》(Oper und Musikdrama im 19. Jahrhundert, Laaber 1997),第191页。——原注

(*Mignon*)和《哈姆雷特》(*Hamlet*)更加深了他对法国歌剧的印象。

意大利从法国学到如何使用和声与配器来渲染地方特色,用短小乐句代替意大利传统的长乐句过渡到高潮。法国歌剧使用轻柔的全音阶和声,在有特色的地方尽量少用不和谐音调。其演奏技巧要求普遍高于意大利歌剧,法国歌剧在意大利的排演也有利于促进意大利管弦乐团水平的提高,这使得后来居上的普契尼受益匪浅。

除了遭到来自法国的冲击,意大利歌剧还受到德国歌剧的影响,但与对前者借鉴学习的态度不一样,意大利人对后者持很大争议。贝多芬的《菲岱里奥》(*Fidelio*)和韦伯的《自由射手》都因为旋律不和谐以及交响乐即管弦乐占据主导而备受指责。瓦格纳的作品更被批评得体无完肤。1871年作为瓦格纳首部在意大利演出的歌剧《罗恩格林》(*Lohengrin*)在博洛尼亚市歌剧院上演,尽管这是他最受欢迎也最悦耳动听的歌剧,可对那些保守的意大利音乐爱好者来说还是颇具挑衅意味。这次演出安排做足了准备,整个制作团队亲自跟随出版商焦万尼纳·卢卡一起到慕尼黑学习。颇有声望的威尔第"御用"指挥马里亚尼(Angelo Mariani)少有地为保证这部歌剧的管弦乐与合唱团的音效而反复练习。1871年11月1日的首演对于演出人员和瓦格纳来说是个不小的胜利。然而,仍有评论家吹毛求疵(如里科尔迪的《米兰音乐报》)。这场演出引发了带有政治意义的文化活动,一边是意大利传统的捍卫者,另一边则是憧憬未来和未来音乐的代言人。1872年,《唐豪塞》也登陆意大利,4年之后是《黎恩济》,1877年《漂泊的荷兰人》也来到"歌剧王国"。1883年,诺伊曼(Angelo Neumann)率领的瓦格纳流动剧团先后在威尼斯、博洛尼亚、罗马和都灵上演了《尼伯龙根的指环》(*Ring des Nibelungen*)全场。1873年《罗恩格林》在米兰斯卡拉剧院(部分由里科尔迪指导排演)遭受冷遇,第七场不得不中断。直至1888年,在米兰市市长施压下法乔(1873年演出时任指挥)在获得了里科尔迪的支持后再次排演《罗恩格林》,这次观众好评不断。然而,后来的瓦格纳演出(1891年《唐豪塞》和1893年《女武神》)均反响不大。继米兰演出《罗恩格

林》失败后，直到 1877 年才在都灵重新演出，拜罗伊特芭蕾总监弗里克(Richard Fricke)任导演，他做事通常都以彻底、多变性、专业要求高著称，这也是观众对意大利导演们的期待。虽然观众对演出反应一般，但也表明瓦格纳在意大利并非注定失败。《漂泊的荷兰人》(1885)与《女武神》(1891)随后也相继在意大利上演。1895 年，托斯卡尼尼指挥的《诸神的黄昏》(*Götterdämmerung*)又挑起了意大利主义者和未来主义者之争。但《纽伦堡的名歌手》(*I maestri cantori di Norimberga*)未删减版纲领性地拉开了 1898/1899 演出季的帷幕。

我们无法考证普契尼何时开始关注瓦格纳的音乐，但可以在米兰学习时代他所作的《A 大调交响乐序曲》(*Preludio sinfonico*, 1882)中发现与《罗恩格林》相似的地方。1881 年，他和马斯卡尼一起研习买来的《帕西法尔》钢琴改编谱。1884 年他在斯卡拉剧院看过《黎恩济》(*Rienzi*)。很可能早在卢卡，普契尼就开始学习瓦格纳音乐，并以之为榜样，因为当他尚是学生时，就曾在学习册子上为自己留下带有讽刺意味的悼词："贾科莫·普契尼，这位外貌英俊、聪明智慧伟大的作曲家……给意大利艺术王国带来了新气息，与阿尔卑斯山那边的瓦格纳遥相呼应。"①

雷恩卡瓦洛对瓦格纳的狂热丝毫不逊普契尼，甚至有过之而无不及。1876 年他在博洛尼亚观看了《黎恩济》，一年之后又听了《漂泊的荷兰人》。不久，他准备取材意大利历史写一部三部曲回应瓦格纳的《尼伯龙根的指环》：《日落》(*Crepusculum*)，但仅完成了第一部分《美第奇》(*I Medici*)，在《丑角》(*Pagliacci*, 1892)成功后，他便摈弃了瓦格纳主义。

而普契尼坚持着对瓦格纳的崇拜。1888 年，他参加了拜罗伊特

① 席克林,《普契尼与瓦格纳：音乐史不为人熟知的章节》，前揭，见拉文尼/詹图尔科编著：《普契尼：作为人、作为音乐家、作为欧洲景观》，前揭，第 517—528 页，此引自第 518 页。——原注

音乐节,第一次亲身感受了由莫特尔(Felix Mottl)指挥的《帕西法尔》——尽管指挥得一般;后来还看到由首演指挥列维(Hermann Levi)执棒的大作。1889年,里科尔迪派他和法乔参加瓦格纳音乐节。1888年焦万尼纳·卢卡逝世后,里科尔迪接手其出版社,他充分利用瓦格纳的版权,委托普契尼为意大利观众量身定制《纽伦堡的名歌手》以便在斯卡拉剧院上演。普契尼巧妙地删掉了超过四分之一的音乐,不熟悉的听众根本无法察觉。普契尼更注重爱情故事,即萨克斯-瓦尔特-夏娃的三角关系(就像抒情剧本流行的那样),减少了艺术反思和批评(由此萨克斯的内心活动也随之减弱),去除若干配角的音乐,把贝克梅瑟塑造得更为滑稽。1889年12月26日该版本上演,之后评论褒贬参半,该题材对于意大利观众来说比较陌生,而"字斟句酌的朗诵版的歌唱"也无法满足意大利人动听悦耳的要求。9年之后,托斯卡尼尼因为指挥原著(没有经过普契尼的删减)而受到斥责,因为如此冗长的作品让意大利观众感到厌烦。

　　1912年,普契尼第三次也是最后一次参加拜罗伊特音乐节,再次观看了《帕西法尔》:"整整三天我沉浸在音乐中,这里有天父般伟大而无法企及的高度,有庄严而神圣的音乐,这些都无法在公共剧院听到,因为这样的作品需要精心的排练和那种肃穆的宗教氛围,这只有在拜罗伊特才能感受到。"①而同时,他深知自己无法写出如此有深度的宗教剧。但4年之后,那部耳熟能详的宗教剧《修女安杰莉卡》(*Suor Angelica*)无疑是观看《帕西法尔》的产物。

　　普契尼受瓦格纳影响最深的作品是处女作《群妖围舞》。在处理歌唱声音、间奏中加入交响成分以及主导动机的应用方面,都借鉴了瓦格纳的音乐。但在《埃德加》中已经出现新的苗头——向法国看齐并重归意大利传统。在《曼侬·列斯科》中"间奏"和最后一幕中瓦格

① 《书信全集》,第401页。

纳的影响还依稀可见，《特里斯坦与伊索尔德》的烙印尤其明显，而《纽伦堡的名歌手》第三幕的序曲启发了勒阿弗尔之旅①。前面两幕对话快速的音调以及声乐高潮部分则受到了抒情歌剧的影响。普契尼学会了瓦格纳的主导动机技巧，在歌剧中不时援引并回忆主导动机及其变体，也采用主导动机式进行段落连接，虽然这种连接并无任何直接透露内在含义的作用，但却有利于前后不漏痕迹地连接成为整体。这两种技巧早在抒情剧中就已出现，而这也可能与瓦格纳有关。不过，普契尼在使用时更精打细算、简洁明了。只要冒出优美旋律的点子，普契尼会自由地反复加以使用，如《波希米亚人》中的"爱的旋律"。对他而言，瓦格纳是毕生无法企及的理想。直到去世，他都对《帕西法尔》赞不绝口。在《图兰朵》中从"冰凉"到"沸腾"艰难过渡时，他记到："然后，是特里斯坦。"这想法也一直没变。

在《群妖围舞》中，普契尼由于受瓦格纳的影响而陷入批评浪潮中。他很快被视为"阿尔卑斯山那边潮流"的追随者。而这一潮流在批评者们看来似乎要摧毁意大利传统。后来的《波希米亚人》却改变了带政治色彩的文化舆论界的观点。在首演前一个月《诸神的黄昏》恰好在都灵首演。与之相比，瓦格纳忠实剧迷们认为普契尼太通俗。与意大利传统的王公贵族、将军、神甫相比，绣花女和公寓阁楼诗人的日常生活烦恼和小小的爱情显得多么的微不足道。他们也评价音乐过于轻描淡写。由此看出，瓦格纳那些复杂的角色形象改变了这些观众的审美标准；与《女武神》的雄伟壮丽相比，当时剧院上演的抒情歌剧，如古诺的《罗密欧与朱丽叶》，显得多么苍白平淡。所以在越少听到瓦格纳作品的地方如巴勒莫②(Palermo)，《波希米亚人》自然就越受到欢迎了。

① 普契尼作品《曼侬·列斯科》中最后片段。——译注
② 意大利城市。——译注

比起音乐史上承前启后的瓦格纳,普契尼的作品如断片般凌乱、连贯性不强,带有不自然的精打细算的痕迹。事实上,普契尼太注重观众对作品的反应,这甚至成为作曲家谱曲技巧的一部分,他也在此充分发挥了自己的才能。这种针对消费群体的创作也可以归纳为现代元素,已经逐渐在世界范围内出现,在电影中更是发挥到了极致。

普契尼的朋友们称赞他最后终于摆脱了瓦格纳的影响,用另一种形式重拾意大利的特色(最重要的是在谱写易懂而强有力的音乐方面)。普契尼多变的管弦乐为意大利歌剧的未来指引了方向。世纪之交剧院提供各式各样的演出,越来越多的观众们蜂拥到剧院,而普契尼采用这种方式与广大的观众交流沟通,其作品备受观众的喜爱,经久不衰,而这也使他在当时成为众矢之的,直到今天仍是如此。普契尼的作品经久不衰,不仅是因为那些适合演奏的优美词曲或是家喻户晓的《今夜无人入睡》(Nessun dorma),还因为这位音乐剧大师的作品通俗易懂,他尽力谱写简洁的旋律,完美地掌控情节发展和感情高低点的节奏。普契尼的萦回烂耳的曲目不只是朗朗上口,而且还与情境水乳交融。另外,普契尼深受德国浪漫主义音乐理念——"永恒之乐"——的影响,创作宗旨不只是娱乐大城市市民阶级(这令他在意大利经受严格的批评和考验)。普契尼的音乐不仅有周密的技巧手法,也具备戏剧性和真实性等特征,而这些直到后来才得到认可。虽然《在那晴朗的一天》(un bel dì vedremo)是感情丰富的声乐段,但触人心弦和感人至深的魔力只有与故事情节结合起来才能体会到,只有感受到这旋律的美丽源自绝望处境中永不泯灭的希望时,才能解其深意。

《曼侬·列斯科》——"自由女性"带来的突破

接下来普契尼尝试写出新的意大利歌剧,而不是经过革新的"大歌剧",如《埃德加》。他要走一条综合德国"交响"元素和法国体裁特色以及意大利传统歌唱艺术的可行之路。尽管《埃德加》成绩一般,里科尔迪不顾公司的闲言碎语,仍然鼎力支持这位年轻的作曲家,给予普契尼经费上的支持。他甚至亲自和普契尼以及丰塔纳物色下一部剧本的题材。脚本作者推荐萨尔杜(Victorien Sardou)的剧本《托斯卡》,但由于获得版权困难重重只得作罢。这三个人中不知是哪位在 1885 年想到依据当时已有 150 年历史的普雷沃神甫(Abbé Prevost)的小说《曼侬·列斯科与骑士德格里厄的故事》写脚本,是丰塔纳还是普契尼自己?可以肯定的是,不是里科尔迪①。

普雷沃的小说在法国多次重印,也多次翻译成意大利语。丰塔

① 《曼侬》可以说是普契尼第一部成功的作品,出版商里科尔迪常说他为该剧立下汗马功劳,作者此处意在回应他的吹嘘。——译注

纳从《埃德加》蓝本的原著作者缪塞那儿得知"曼侬",由此产生灵感并决定采用普雷沃的作品。"为什么曼侬/从第一场开始/如此有活力且真切地反映了人性,/仿佛人们亲眼目睹了她,犹如肖像画?"到最后,"曼侬!让人瞠目结舌的怪胎!地道的诱骗者!"缪塞在其东方诗体小说《拿姆纳》中如此描述道。由梅亚克(Henri Meilhac)和奇勒(Philippe Gille)共同执笔的马斯内的《曼侬》脚本引用了这句话。

普雷沃作品在法国有广泛的读者群体,丰塔纳看中了这点,计划用这部小说作蓝本。里科尔迪并不赞同,因为担心马斯内《曼侬》1884年1月19日在巴黎喜歌剧院首演的成功会成为拦路虎。这位出版商从1877年在巴黎观看了《拉沃的国王》(Le Roi de Lahore)并引入意大利,他那时俨然已成为法国作曲家在意大利的代言人。《拉沃的国王》在都灵皇家剧院演出后在整个意大利上演并获得观众的喜爱。1882年他还在斯卡拉剧院排演了马斯内的《希罗迪亚》。因此他极不可能愿意看到自家门户里内斗。但当时马斯内的《曼侬》在意大利尚未公演。对于里科尔迪的异议,据说普契尼反驳道:像曼侬这样的女子,应该拥有不止一位垂青者。于是里科尔迪开了绿灯,而且给予普契尼优先权;直到普契尼的《曼侬·列斯科》首演8个多月后,才让马斯内的《曼侬》1893年10月19日在米兰上演。

阿贝1731年发表的小说可谓风靡一时。大致情节为,骑士德格里厄迷恋上了生活奢侈且水性杨花的交际花曼侬·列斯科。当时的人们认为这种具有破坏力的狂热的爱情属于爱情的特殊模式。女主人公并没有男主人公那么动人心弦,后者直到爱人死去才从激情中得到解脱。曼侬成为当代"脆弱女人"(femme fragile)的典型,尽管她自身具有无法抗拒的诱惑力,但当事人道德上是无辜的。而德格里厄看起来就像个爱情傻子。亨利·穆杰(Henri Murger)在《一个波希米亚人一生的情景》(普契尼下一部歌剧的题材)中对德格里厄评论道:

幸亏了他有意识地保持了年轻气盛和幻想主义,才不致使

他让人耻笑。20岁时,他可以追随爱人去岛上,而不会过一种无聊的生活;但25岁时,他就可以名正言顺地把曼侬踢出门外①。

曼侬现已跻身大名鼎鼎的交际花主人公之列,她"影响了当代文学",小仲马在1875年小说出版时如是说,并自称为罪魁祸首——意指1848年发表的《茶花女》中玛格丽特·戈蒂埃(Marguerite Gautier)开了此类女性角色的先河,而玛格丽特从情人那里偏巧又获赠得到普雷沃的小说并百读不厌。该经典角色后来经威尔第塑造成为薇奥莉塔·瓦莱里(Violetta Valery)(歌剧《茶花女》)。这些天生感性的女人过着一种"不道德"的生活,却保持了人性高贵之处,最终用悲惨的结局洗脱了她们的罪名。

普雷沃的小说不断被改编并搬上舞台,但获得成功的寥寥无几,《曼侬·列斯科》便是例外之一。1830年5月3日由雅克-弗洛蒙塔尔·哈勒维(Jacques-Fromental Halévy)谱曲的芭蕾舞剧《曼侬》在巴黎歌剧院首演,1846年该剧在米兰上演。1851年巴维埃(Théodore Bavière)和富尼耶(Marc Fournier)根据普雷沃小说创作五幕音乐剧《曼侬》。1856年奥贝尔(Daniel François Esprit Auber)根据产出颇丰的脚本作者斯克力伯(Eugène Scribe)的脚本写成歌剧。在大歌剧逐渐成为法国最重要的歌剧体裁的背景下,七月王朝最重要的脚本作者斯克力伯撰写了上百个脚本,他重构了《曼侬》的情节:曼侬迷恋奢侈和爱情,被塑造成与玛格丽特截然不同的角色,后者期望过上有尊严的生活,而曼侬无忧无虑、天真开朗,前两幕中她还唱着歌跳着舞,但在第三幕中便凄然死去。德格里厄这一人物形象在最后一幕中才有所发展,他帮助曼侬逃往路易斯安那,最终曼侬在他的怀抱中死去,与小说的结尾一样。与其说这是在批判曼侬道德沦丧

① 穆杰(Henri Murger),《一个波希米亚人一生的情景·穆杰全集第八卷》(Les Scènes de la vie de bohème, Œuvres completes vol. 8, Paris 1859).——原注

的生活,还不如说是在抨击男人们的行为方式。当时,喜歌剧院中人们也期待看到这样轻浮的女性形象。

1875年,巴维埃和富尼耶的戏剧再次上演。1882年小说再版,居伊·德·莫泊桑(Guy de Maupassant)写了如下再版序言:

> 曼侬·列斯科比其他女性形象(狄多,朱丽叶等等)更真实,天真而堕落,毫无忠诚可言,让人又爱又恨;她伶俐,时而让人信赖,总是让人着魔。这个人物充满了诱惑,天性善变,她容括所有作者认为的女人天性的温柔似水和魅力无限还有卑微。曼侬是女人中的女人,过去是,现在是,将来也是。

所以,儒勒·马斯内评价曼侬是最女人的女性神话,由此创作了同名歌剧《曼侬》。

在那个年代,卡门和曼侬两类女性形象统治着巴黎喜歌剧院。热爱且追求着自由的安达卢西亚①女人至今还在舞台上活跃,而天真女人曼侬早已消逝。一方面可能是与二者类型有关,而更重要的原因在于没有通俗的场景编排,且缺少历史氛围。最后《曼侬》少了"哈瓦涅拉舞曲"(Habanera)和埃斯卡米洛(Escamillo)②的咏叹调"斗牛士"。

马斯内的脚本作者梅亚克(Henri Meilhac)和奇勒(Philippe Gille)比斯克力伯(Scribe)更忠实于原著,更注重场景。普雷沃的小说里曼侬三次背叛德格里厄,歌剧里浓缩成一次。歌剧沿用了老套的画面:在教堂、(两场)在大街上、在剧院(刻意联系到《茶花女》)。该剧情节主要集中在女主人公身上,马斯内为她谱写了一系列变化

① 西班牙安达卢西亚地区,意指比才《卡门》的女主角。——译注
② 比才歌剧《卡门》的中角色。——译注

丰富的独唱曲，要求演唱者诠释从羞涩的小女孩成长为卖弄风骚而多愁善感的女人，然后过渡到后悔的女犯人形象，不足之处在于不连贯与不集中。普契尼研究马斯内曲谱时应该察觉到了这一点，也自信能改正这个缺点。事实上《曼侬·列斯科》是首部反映普契尼注重逻辑以及展示编剧严密性才能的歌剧。这与在脚本创作过程中他时刻注重这一点有关。

起初，普契尼委托浪荡派作家埃米利奥·普拉加（Emilio Praga）——一位颇有声望的戏剧剧作家——之子马尔科·普拉加（Marco Praga）编写脚本。据他说，普契尼亲自请求他为《曼侬·列斯科》写脚本。普拉加只愿意构思场景，而让他的朋友抒情诗人多梅尼科·奥列瓦（Domenico Oliva）填押韵台词。该脚本要尽量避免受马斯内的影响，主要着眼于普雷沃的小说。普拉加计划安排四幕：德格里厄和曼侬在她贫穷但甜蜜的爱情之乡亚眠邂逅，曼侬流连于富贵，涉嫌偷窃并畏罪潜逃，最终遭逮捕且被流放，最后在路易斯安那沙漠中死去。这就省略了马斯内情节的两点。这里没有教堂场景（在那里曼侬再次勾引了神父候选人德格里厄），女主人公也没有在去勒阿弗尔的路上死去，而是在新世界里（如上文所提到的芭蕾舞剧和普雷沃的小说中）死去。初次定稿时普契尼并不满意，希望删除第二幕，把情节集中在第三幕，并加上流放的场景。我们今天已经无法确知接下来怎样修改脚本。据说雷恩卡瓦洛为散文对话润色。伊利卡（Luigi Illica）（后来普契尼重要的脚本伙伴）把押韵诗行改成了不规则韵律。（"illicasillabi"，意大利语：sillaba-音节，称作里科尔迪）。第三幕中直呼运送到美洲犯人的名字并任其接受评论，这一极具舞台效应的点子不知是出自谁的妙计，简洁的收尾则可能归功于里科尔迪。指挥官答应了骑士的请求，"啊哈！年轻人，您想要移民美洲？那好，那好，我无所谓。赶紧！船员们，加紧了！"最后一幕主要聚焦在这对爱人身上，由此呈现了巨大反差。里科尔迪认为这无须担心，

他认为,若是曼侬如音乐般动人地死去,这出歌剧就有了生命。脚本出版没有署名。数人合作的成果终于满足了普契尼的要求:戏剧场景对比鲜明,情节紧凑。这也成为他后来的固有风格。

普契尼的第一幕与马斯内的《曼侬》区别不大。场景亚眠的某地集合了士兵、学生和市民,歌剧以简短而快节奏的序曲开始,其音乐令人回想起 18 世纪。埃蒙多(Edmondo)在四处游荡的年轻女孩们前唱起了牧歌"柔和的夜晚,欢迎你"和"我们的名字是年轻",营造出适合献殷勤和发展露水情的氛围,同时德格里厄想要逃脱这一情境("在这些美丽的姑娘中/有我深爱着的/恋人")。曼侬从阿拉斯(Arras)来的送信马车上下来,由她的哥哥和老银行家杰隆(Getronte)陪伴着。两个男人走进路边饭馆,只剩下德格里厄和曼侬两个人,德格里厄得知她将被送往修道院。他期望再次相遇,她也扭扭捏捏地应允了。当曼侬离去,德格里厄独自一人歌唱表达迅速坠入情网的兴奋。在一旁的埃蒙多听到后告诉德格里厄:杰隆要把曼侬拐骗到巴黎,为此已经预订了马车。当曼侬再次回来,与德格里厄共同唱起爱的二重唱后,二人一同乘杰隆预订好的马车逃走。列斯科安慰杰隆,曼侬以后会回心转意,离开身无分文的穷学生找个富有的情人。杰隆只好骂他来出气。

这里普契尼展示了他的编剧艺术:如何将在形式上相对完整的乐曲植入有说服力的剧情和音乐整体之中。这幕同样是三拍子,开头乐句可回溯到序曲的第一个主题。而邮差的号角则过渡到下一幕,预示着曼侬在同行的陪伴下到来。普契尼用娴熟的叙事歌唱技巧组织德格里厄与曼侬的对话,让弦乐队来演奏曲调(用压低的弦乐演奏),歌唱声为宣叙调。曼侬在说出她的名字时,响起她出场时的音乐主题,该主题成为了主导动机:"我叫曼侬·列斯科。"德格里厄的大咏叹调"我从未见过这样美丽的姑娘"引用该动机,在高音区由乐队平行在乐章结尾处重复。在接下来的场景里,器乐主题描述了

曼侬玩世不恭的哥哥,与接下来的过渡形成鲜明对比,自此过渡到以伟大爱情为主题的二重唱,首先是小调的曼侬主题,尔后与骑士的主题融合。"你们看?我多么忠诚"二重唱相对而言中规中矩,在旋律上更贴近法国音乐传统。普契尼从瓦格纳那里学到了未见其人先闻其声的技巧——歌手开唱之前,首先在乐团中奏响主题。德格里厄感情炽烈。在结尾处,两人的声音合二为一,在乐队伴奏下齐唱,然后是各自独唱,这里表达的感情如此强烈,在普契尼的作品中相对少见。两人决定逃亡。在德格里厄的请求下,曼侬最终答应,然后又是齐唱。

今天看到的结尾可以追溯到伊利卡首演后的修改。这幕起初以列斯科、杰隆、埃蒙多、学生以及市民共同演唱相对传统的竞奏结束,该竞奏以"我从未见过这女人"为基础。这里并没有通过暗示曼侬对奢侈的需求来解释她后来想法的转变,以及在闺房中投入杰隆的怀抱(如第二幕所呈现的那样)。经过彻底修改的第一幕结尾,不再是女主角的爱情咏叹调,而是具有讽刺意味的小咏叹调:预示着曼侬对待爱情的草率态度。列斯科安慰杰隆的话又为第二幕埋下了伏笔。"曼侬受不了苦。知恩图报的曼侬会抛弃一个穷学生,收下一幢宫殿。"新版本中的戏剧逻辑性超越了传统的音乐。

第二幕呈现了曼侬的双面个性:她迷恋奢侈,又追求自由和爱情,后者再次驱使她同德格里厄私奔。牧歌、小步舞曲和牧羊人歌曲如画卷般呈现风流而肤浅的上流社会,曼侬对自由和爱情的渴望由此不言而喻。普契尼在长笛吹奏中使用18世纪特有的主题,这从弹奏的18世纪最受欢迎的乐器可以看出来,排钟和钢片琴,营造出洛可可的情调。曼侬的哥哥列斯科上场:外表的现实打破了这场做作的游戏。同时他重申了发生的一切:她只能跟德格里厄过贫苦的生活,"亲吻——但身无分文!";而曼侬渴望激情。她独唱"那柔软的窗帘"(In quelle trine morbide),抱怨道:您缺少柔情似水,燃烧的双唇

和火一般的相拥。她对感官享受的追求反映在女高音咏叹调里（普契尼最喜欢的降 D 大调）。该咏叹调包括两段对比鲜明的音调：一个下降，一个上升，从后者可以听出曼侬对简单的家以及纯朴快乐的怀念。（采用马斯内《曼侬》有名的主题——与"我们的小桌子"告别。）列斯科对唱与此相衔接，告诉她关于德格里厄的消息。曼侬越来越激动，最后唱到："啊，快来！"到达了歌唱线的顶点高音 C。但这是曼侬耍小性子，这种一时的情绪转瞬即逝；永远的美人自恋地在镜子里打量自己，她的裙子更衬托出了她的如花容貌，伴着长笛和竖琴，她退回闺房。一组乐师上场，由长笛和女声合唱团为次女高音伴唱，与牧羊人的牧歌相合。这段旋律来自 1880 年《荣耀弥撒曲》中的"羔羊颂"，先前"主的羔羊"在这里变成了洛可可式的小羊羔。弦乐四重奏把音乐调到小步舞曲，为舞会做准备。客人们逐一登场，为杰隆的情人送来了礼物，他们对她的舞姿赞不绝口。曼侬唱了首牧羊曲。杰隆送走了客人，吩咐备好轿子，想与情人一起黄昏漫步。

　　闺房场景通过不断重复主题音乐和配器形成一个整体，同时每个小的片段也特色分明。随着德格里厄上场，剧情达到了新的高潮。她曲子前面的特里斯坦和弦就已经预示了他的到来，但突出的不是《特里斯坦与伊索尔德》中爱情的心醉狂迷，而是显现了黑暗、逼迫以及具有摧毁力的一面。转眼间，曼侬对自己的背叛表示了后悔之意，从而再次诱惑了德格里厄。两人的齐唱引用了爱情二重唱中的旋律。伴着两人初次在亚眠邂逅时场景中出现的谐谑曲，杰隆意外地出现，这突如其来的变化让两人措手不及，重重地倒在沙发上。曼侬把镜子放在杰隆前，让他照照自己有多大年纪，以此来羞辱他。杰隆受到伤害离开了房间。曼侬十分得意。接下来的音乐暗示了她乘邮车到达亚眠。然而她已经开始后悔为了爱情放弃金钱；德格里厄也表达出永远无法安抚她的失望和伤心。他的疑虑由贯穿始终的小调表现出来。

　　列斯科的到来开始了令人屏息的终场。它以赋格曲（"追踪"）开始，然后列斯科要求逃离，德格里厄急切地请求，曼侬由于贪婪不停

地收拾贵重的首饰，从而错过了最佳的逃离时机，最终被捕。普契尼以某种热闹的结尾，由相应的音乐元素如切分音、快速的经过句、旋律的跳跃和相互追赶的赋格式动机构成。德格里厄绝望地呼唤："噢，曼侬！噢，我的曼侬！"表达了矢志不渝的忠诚。

这是典型的谐歌剧中场休息前的结尾，从罗西尼的作品中也可以看到这点。普契尼继续发展了该形式。他不再单单依靠动作的和谐，而是中断它，然后通过乐调和配器来获得这个收尾的连贯性和整体性。普契尼和他的脚本作者对恋人被捕理由作了修改。他俩不是因为（如马斯内剧中那样）非法赌博而被捕，而是由于曼侬的偷窃行为。在危机场面的衬托下两人被驱逐的理由也显得没那么重要。

在里科尔迪的提示下，普契尼在曼侬被捕和遭驱逐中间插入了交响乐的间奏"监牢——勒阿弗尔之行"。普契尼在此之前加上了从普雷沃小说中摘录的一段话：

> 她就是我爱的姑娘！——我的感情如此强烈，感到自己是这世界上有过的最不幸的人。在巴黎，我要怎样才能让她获得自由？我请求那些有权有势的人！——我卑躬屈膝地叩响所有的门……哪怕使用暴力也在所不惜！……可一切徒然。——我能做的：只有追随她！我跟着她！不管她到哪儿！即使到世界的尽头！

该间奏相应地围绕着与曼侬紧密联系的主题，像她的自我介绍一样："我叫曼侬·列斯科。"第二部分以第二幕的爱情二重唱为基础，它以德格里厄的话结束"在你的双眼中我读到了我的命运。"——他只能跟着她浪迹天涯。

第三幕以小提琴和法国号吹奏的"迷"拉开帷幕,然后列斯科和德格里厄讨论如何重获自由。曼侬倚在上了栅栏的牢房窗户旁,她和德格里厄的小段二重唱使用了两人初识场景的主题。两人都希望能够最终实现初恋时憧憬的美好明天。灯亮了,民歌式的音调打断了两人;重获自由是否能成功,气氛愈发紧张。计划最终显然失败,列斯科和德格里厄不得不逃亡。而后伊利卡虚构了号召的场景。这里的竞奏成为了意大利歌剧的里程碑,它完全融入到情节中——女犯人们的呼喊和合唱队的评论,随后列斯科尝试引导舆论倒向他的妹妹,也就是曼侬和德格里厄,市民们作出了不释放曼侬的决定。两人齐唱了激情澎湃的曲子,合唱队继续评论这位交际花。德格里厄甚至想对船长动武;然而又想:"不行,难道我疯了。"他祈求同行,并得到了允许。

伊利卡虚构的场景不仅是用新方式演绎旧传统,在情节上尽管并非必要,却不可或缺。号召的场景展现了假仁假义的市民社会和他们的同情能力。曼侬并不一定是位受人欢迎的女主角,普契尼需要这一场景来为她赢得台上和台下观众的同情心。这场后的第四幕中曼侬临死前与爱人18分钟的二重唱与之形成鲜明的对比。大歌剧加上合唱团,然后是抒情的绣房场景,第一幕和第二幕所造就的情势在这里重复。在群众场面后是亲密的场景。从编剧看来第三幕和第四幕并非完全合乎逻辑,但从引导观众的情感上看,这出歌剧绝对是大师级的。

第四幕曼侬虚弱不堪,延续着间奏曲中叙述德格里厄永不变心的爱的曲调。弦乐四重奏哀悼曲"菊花"——普契尼写于3年前——带来了新的主题:德格里厄为了寻求帮助离去前,间奏曲结束时的"命运主题"响起。曼侬的重头戏"孤单,堕落,遗弃"由双簧管引入(带长笛回声),女歌手将旋律融入,她情不自禁唱到:"啊,我不想死。"她诅咒带来厄运的美貌,而正是这美丽又在新世界中唤醒了渴

望——德格里厄打伤或打死情敌的主题隐约从远方传来,在曲中依稀可闻(难以理解,因为它是孤立的),这是普雷沃作品中的主题。德格里厄回来,曼侬再次表达了她的爱,而后与世长辞。

普契尼的特点在与威尔第《阿依达》第四幕的对比中尤为明显。《阿依达》中恋人们最终被神化,上天对他们敞开大门。而在《曼侬·列斯科》中缺少这一超越,曼侬在黑色的天幕前死去,她最后遗言"我的爱永不灭"在音乐中也没有引起回应。

《曼侬·列斯科》大获成功,观众认可了这部大师作品。在前三幕中,环境构造和人的情感成功融合,而最后一幕中以与世隔绝的环境为背景,作曲家能完全专注于这对爱人,这是从瓦格纳的《特里斯坦与伊索尔德》那儿学来的手法。后来,普契尼再也没有写过这样毫无回旋余地的结局。

里科尔迪不愿意让《曼侬·列斯科》在威尔第《法尔斯塔夫》(Falstaff)首演的斯卡拉出现,而选择了都灵皇家剧院。9年前普契尼的《群妖围舞》的第二版在这里获得了好评。普契尼亲自监督彩排,这次也不例外。在意大利歌剧运营商那里,普契尼没担当指挥,出版商已配备了优秀的指挥,他们仔细研究创作,这些指挥名声不菲且独具魅力,斯卡拉剧院是弗朗科·法乔执棒。德国作曲家亲自指挥其作品(如理查德·施特劳斯),意大利作曲家则负责音乐和场景的研究监督。排演要严格遵照《指南》的规定,演出阵容、行走、表情都作了明确的规定,并且配有图表。在这本小册子的帮助下,以后的演出都有了参照的标准。这对运营商来说意义重大,即使把整个作品外借,仍能保证演出的原创;它对重演的演出阵容做出决定,能够让重演向首演看齐。普契尼歌剧《曼侬·列斯科》只留下了印刷的小册子。在这本册子中,可以找到舞台场景的正面图、平面图、演员类型草图及其举手投足。这些均有详细说明,比如当德格里厄首次接近曼侬:

德格里厄无法将视线从曼侬身上转移开,好一会儿都惊叹且茫然失措地站在那儿。他走到曼侬坐的长椅那里,然后自我介绍,用颤抖的声音对她说:"美丽的小姐。"(然后,有一张两人草图,以规定演员的言行举止。)曼侬静静地抬头打量面前这个对她说话的人,然后起身,谦逊而简单地回答道:"我叫曼侬·列斯科。"德格里厄继续他亲切而带有强调语气的口吻:"请原谅我的打扰。"曼侬往舞台前沿迈了两三步,德格里厄跟着她。埃蒙多一直面带微笑地望着。①

演出过程有了严格的规定,即使举止和表情都有不厌其烦的说明。那为什么普契尼还要在重演时监督呢,他还能做什么?最重要的当然是尽可能忠实于作品原本的演出,然后是保证演员们的表演让观众信服。与此相应的空缺处出现在第四幕:

对第四幕做出详细的演出规定是没有必要的。歌剧脚本本身就包含了所有场景方面的规定。所以,(曼侬和德格里厄)这两位歌手,应该表现得非常有戏剧性,以达到这幕所要的效果:如果没有丰富的情感以及生动的歌唱和表演方面的语言,将无法获得预计的效果,而这些个性特点无法在排演时通过指导获得,只能完完全全凭借两位演唱家的表演天赋得到发挥。②

作曲家要尽可能让演员表达歌唱的真实。他如何做到这一点,旁人只能是推测。普契尼生性含蓄,肯定不会像 73 岁高龄的威尔第那样做示范,教人怎样从楼梯上摔下来;他最多解释情节的戏剧性和富于情感性,所以演唱应该生动而富有变化。这也是他排演前去督

① 巴黎别墅图书馆之演出手稿。——原注
② 同上。

场的原因。

1893年2月1日,《曼侬·列斯科》在都灵皇家剧院的首演是当时一个不小的新闻。里科尔迪已经做好工作,把米兰的重要人物都请到场,马斯卡尼的许多朋友也观看了演出。该演出轰动一时,特别是第三幕和第四幕,普契尼谢幕多达30多次,这样的成功后来只出现在《西部女郎》的首演中。评论家们除了溢美之词并无任何异议,所有人这时都达成共识,普契尼是首屈一指的年轻作曲家。《国会报》如此评价:"我们有位大师。"批评家肯定其交响风格和戏剧性表达的完美结合,称赞普契尼富于变化的配器和无可厚非的品味。普契尼对意大利歌剧进行革新,将瓦格纳交响乐化的处理方式和法国抒情主义相融合,而同时又没有背弃原本主导戏剧和抒情诗歌的意大利风格。

《曼侬·列斯科》最终之所以成功,是因为普契尼响应了那时对这类随性而生不受陈规束缚的"自由女性"的谅解的潮流。当时具有代表性的两个名演员,一位是祸水红颜(femme fatale)萨拉·贝纳尔(Sarah Bernhardt),一位是脆弱女人(femme fragile)埃莱奥诺拉·杜塞(Eleonora Duse),她俩都得到了观众的宽容,甚至被冠以"女神"的称谓。著名演员贝纳尔是当时高级交际花,在《茶花女》中的表演得到了小仲马的赞誉,成为法国保留剧目的女主角,1887年首次在萨尔杜戏剧作品中扮演托斯卡,奥斯卡·王尔德(Oscar Wilde)为她写了《莎乐美》(Salome)。当1895年10月《托斯卡》在佛罗伦萨上演时,普契尼后来亲自在舞台上见到了她。当时在文化圈无人不知的"媒体焦点人物"贝纳尔至今仍家喻户晓,她的星光依旧在好莱坞明星大道上闪耀。

贝纳尔的意大利竞争对手则是1883年参演《茶花女》的埃莱奥诺拉·杜塞,二者有着相似的生命轨迹。1884年她认识了博伊托,直到1887年,两人都保持着高调的情人关系。她在意大利米兰放荡

派中比较活跃,所以普契尼应该与她会过面。她在乔赛普·贾科萨的作品中饰演角色,也参加过博伊托为她翻译的莎士比亚的喜剧。1891年贾科萨为她写了《莎朗夫人》(la signora di challant),萨拉·贝纳尔后来饰演了该剧法语版主角。她们并非仅仅追求享乐,而更多的是代表了"自由女性"的形象。而曼侬就是她们中的一位。

1893年,里科尔迪借机把《曼侬·列斯科》销往南美洲,那儿有许多移民的意大利人翘首企盼着来自家乡的新歌剧;作品还被卖往布宜诺斯艾利斯、里约热内卢和圣保罗、马德里和汉堡(马勒作为歌剧总监,由助理罗塞[Otto Lohse]执棒)。1894年销往圣彼得堡和当时由尼基施(Artur Nikisch)掌管的布达佩斯、费城和伦敦。由于马斯内的竞争,反响并不是特别强烈。但乔治·萧伯纳(George Bernard Shaw)却为之惊叹,比起《乡村骑士》,他更喜欢《曼侬·列斯科》,他说:"在我看来,普契尼不只是威尔第的接班人,也比所有他的竞争者都强。"他察觉了普契尼的创新之处,认为"在德国获得的认可使得歌剧王国意大利愈发壮大了"。《曼侬·列斯科》中有"真正的交响乐变奏和各种音乐材料的结合,所有这一切都极具戏剧性,又充满了音乐的平衡和谐"。不过观众并没有感受到,因此只演出了两场。而对普契尼的大本营意大利来说完全不一样,那儿的观众尚不知道马斯内的作品。所有意大利的城市自然都争先恐后要上演《曼侬·列斯科》,米兰的斯卡拉剧场也不例外。26岁的托斯卡尼尼在比萨执棒,而法国当然只承认马斯内,普契尼的这部歌剧直到1903/1904年才来到巴黎。到此为止,普契尼的收入得到了保证。他得以出售父亲的房子,放弃了阿尔弗雷多·卡塔拉尼(Alfredo Catalani,曾继任过蓬基耶利的职务)的职位。从今以后,普契尼成为了名正言顺的威尔第接班人。里科尔迪将普契尼的成名作作为特殊场合的保留剧目,而把威尔第《法尔斯塔夫》版权卖了出去。

《曼侬·列斯科》的歌剧历史还未完结。1950/1951年汉斯·维

尔纳·亨策(Hans Werner Henze)再次使用这个题材,用歌剧和芭蕾的混合形式创作了《孤独大道》(Boulevard Solitude)。该剧仍基于普雷沃的小说,却以当代作为背景,表达了爱情不能治疗人类孤独的主题,即使到死也不可能完全结合。失落的主人公最后唱到,"整个世界是由一堵堵围墙拼凑而成,围墙之间,人们在孤独且错乱的哭喊中寻寻觅觅。"

为了让歌剧完美上演,普契尼寻找全新的歌手,他(她)既不是威尔第晚期御用的戏剧性歌手,也不是以《乡村骑士》为代表的真实主义歌手,更不是多尼采蒂的美声歌手。他的歌手要有广阔的中音域、光彩夺目且轻巧的音高、强烈的感情色彩,演唱效果要有穿透力并且富于精微变化。只有训练有素的歌手才有广阔音域(主角们通常有两个八度),因此真实主义派那些声音极强而音域较短的歌手无法进入普契尼的视野。

第二幕曼侬这一角色要求歌手高雅,并能够诠释美声唱法的无忧无虑,第四幕则要求抒情色彩浓烈,从而具有富有戏剧性的表现力。首演的女主唱为切西拉·泰拉尼(Cesira Terrani),后来也由她首演咪咪。普契尼不喜欢那些大派头的悲剧女主角,而青睐有着晴朗、明丽声音的歌唱者。普契尼后期欣赏阿德丽娜·施特勒(Adelina Stehle),她首演过《小丑》(Il Pagliaccio)中的内达(Nedda)和《法尔斯塔夫》中的纳奈塔(Nanetta)。这表明普契尼不喜欢戏剧性女歌手,而更偏爱抒情女高音。

德格里厄是普契尼塑造过的最全面和最复杂的男高音主角。歌手不仅要表现刚刚坠入情网的年轻人,后来醋意大发的情人,还要最后演好一位超越了欲望的恋人。第一个德格里厄——朱塞佩·克雷莫利尼(Giuseppe Cremonini)成为众矢之的。他虽然用饱含热度的歌声表现了激情、对爱的狂热以及痛彻心扉,但对于斯卡拉剧院大厅来说,他的声音却不足以支撑。普契尼看中了演过《维特》(1892年,马斯内)的弗朗切斯科·瓦莱罗(Francesco Valero),他中音区很强而且结合了更强的共鸣低音,因而被视为德格里厄的理想人选。卡

鲁索(Enrico Caruso)同样是该类型的歌手,后来备受卡洛·贝尔贡齐(Carlo Bergonzi)和普拉西多·多明戈(Placido Domingo)的推崇。从《曼侬·列斯科》开始,普契尼对变化的爱情心理(不管是男人还是女人)产生兴趣。舞台上之前很少出现这样个性全面的角色,这个自恋的女人过着富足的生活,渴望获得自由,希望得到爱,时而无忧无虑,时而彷徨绝望。所以普契尼要寻找感情丰富且表达强烈、灵活变化且细腻丰富的新歌手类型。

《波希米亚人》——平凡人不平凡的爱情？

早在《曼侬·列斯科》都灵首演时，普契尼就已开始考虑下一个剧本，亨利·穆杰的《波希米亚人》当时名噪一时，文中许多经典的句子成为家喻户晓的俗语。《波希米亚人》1845 年至 1849 年连载发表，1851 年成书出版。该作品的发表引起了热烈反响，1849 年由穆杰本人与巴维埃（曾改编过普雷沃的《曼侬·列斯科》）合作改编为戏剧，19 世纪 70 年代小说与戏剧都再次流行，马斯内作穆塞塔之歌。《曼侬·列斯科》成功后，从法国歌剧运营商那里参照同一个作者的作品也不难想象。这部作品脚本以白话小说为蓝本改编而成。穆杰在《一个波希米亚人一生的情景》创作过程中明确表示，他是以普雷沃小说中的德格里厄为榜样来塑造男主人公，这样二者关系又更进一层。普契尼虽然与雷恩卡瓦洛在同一时期选择了同一题材，但他保证并未受到后者的影响，且保证听来不无道理。两人的争论与其说是作曲家们之间的互斗，还不如说是两个出版商里科尔迪和松佐尼奥之间的竞争。

颇具声望的伊利卡(Luigi Illica)和朱塞佩·贾科萨(Giuseppe Giacosa)正式搭档成为脚本作者。伊利卡早在《曼侬·列斯科》中就开始与普契尼合作。作为多产的戏剧作者,他同时也是极受欢迎的脚本作者,在歌剧运营商那儿也占一席之地。伊利卡给焦尔达诺(Umberto Giordano)和弗兰凯蒂(Alberto Franchetti)写过脚本,此外还有阿尔法诺(Franco Alfano)和斯马雷利亚(Antonio Smareglia)和马斯卡尼(Pietro Mascagni)。伊利卡具体写过多少脚本,已无从得知,但据说至少有 30 个。1907 年他评论脚本的语言形式时说,诗句只是老掉牙的传统,只有那些表现当前形势以及当下情感的话语才算数,其余的就只是插科打诨而已。伊利卡和贾科萨是普契尼最重要也是最优秀的脚本作者。

朱塞佩·贾科萨在语言组织方面比伊利卡略胜一筹。1871 年他以《一盘棋》开始创作生涯,1878 年莫姆森(Theodor Mommsen)将其翻译成德语在柏林上演。他既写诸如此类的历史剧如《莎朗夫人》(专门为埃莱奥诺拉·杜塞所写),也写过市民戏剧。普契尼的两位合作者共同为他写脚本。伊利卡负责编剧,贾科萨负责诗韵,充分发挥其语言心理分析才能,找到富有深意的表达方式,从而为音乐创作提供必不可少的灵感。里科尔迪聘他为《波希米亚人》写脚本,他还与伊利卡创作了《托斯卡》(里科尔迪起初认为《托斯卡》并非合适的歌剧题材)和《蝴蝶夫人》的脚本。

起初《波希米亚人》存在版权问题,而穆杰的小说不存在这个问题,但改编剧本则涉及到版权纠纷。这意味着贾科萨和伊利卡必须直接从白话小说中改编。当时恰逢该小说意大利版(1890 年)再版。这部戏剧有个致命的缺点,即它受《茶花女》影响很深。在该版本里,咪咪是有着美好心灵的交际花,在鲁道夫富有的伯父迪朗丹(Durandin)的劝说下,她委身于一个贵族,只为鲁道夫(Rudolphe)攀附一门好亲事。而她所做这一切,都是因为鲁道夫富有的伯父迪朗丹(Durandin)的逼迫,这位伯父扮演者"含泪老父"热尔蒙(Giorgio Germont),同他一样在剧终也给予了男女主人公祝福。这些与威尔

第歌剧《茶花女》（取材自小仲马的小说《茶花女》）极为相似的痕迹自然使得改编困难重重，如果遵循老路显然会给他们带来缺少原创性的指责。正因为如此，普契尼才要求伊利卡重新回到原著，里科尔迪才委托这位作者写脚本。

起初白话小说便是由一系列事件组合而成，由此不难改编出舞台效果很好的场景。伊利卡选择了5个男主人公中的4个，保留了两个女主角，一个名为鲁西尔（Lucille），歌剧中改为咪咪；另一个是穆塞塔——一位年轻美貌追求奢侈生活但从不卖身的女人。两名女主角雏形均源自穆杰的小说，在舞台编剧过程中显现出了差异。脚本作者将咪咪与另一个女性形象弗朗辛（Francine）结合。穆杰小说的第18章主要围绕她和她那日愈体力不支的情人雅各（Jacques）展开，在此章基础上脚本作者改编出歌剧第一幕的结尾：蜡烛熄灭时，弗朗辛敲响了邻居的门，她昏厥站立不稳时钥匙掉下来，雅各试图把它藏起来，在摸寻钥匙的过程中，两人的手碰到一起。弗朗辛找到了钥匙，但又不想找到，于是把它推到柜子下面。同样，从弗朗辛这一人物形象改编嫁接了第四幕中咪咪皮手笼的主题。弗朗辛有肺结核，医生说她活不过今年秋天，会随落叶一起消亡。她卧病在床时请求雅各为她买皮手笼，也暗示他自己还有希望度过这个冬天。第二天去世时她还想着皮手笼，正如她自我评价自己曾是个好女孩儿。作曲家突出了咪咪有着纯洁的心灵。咪咪成了浪漫的情人，穆塞塔仍是穆杰所塑造的"自由女性"形象。伊利卡舍弃了其他的波希米亚情人及淫乱行为等等，做了很大程度的删减。歌剧的第四幕依照舞台剧的结尾，有别于小说中咪咪的结局：因为之前曾有人误报咪咪的死讯，于是鲁道夫没有再去拜访，咪咪孤身一人在医院死去。戏剧中，咪咪在病入膏肓时重新回到鲁道夫身边，穆塞塔卖了她的首饰，科利纳（Colline）当掉了他的大衣。咪咪在沙发椅中断了气。这也是歌剧的结局，女主人公去世催人泪下，也令其他配角强烈的情感和善良的本性得以表达。《茶花女》最后一幕同样如此，并应编剧要求演绎了波希米亚人之间的纯真友情和相互扶持，因此《波希米亚人》的

结局在感情表达上更胜一筹，不仅如此，也因为歌剧情节并非完全集中在男女主人公身上，马尔切洛(Marcello)和穆塞塔的纠葛作为对比也穿插其中，另外他们的朋友科利纳和绍纳尔(Schaunard)的个性同样生动鲜明。

　　脚本初稿有五个场景，共分布在四幕中，第一幕在公寓阁楼，然后在摩姆斯咖啡馆。第二幕发生在丹弗大街关税关口。第三幕则在穆塞塔家前庭。第四幕是咪咪之死。直至第三幕，画面都与脚本有出入。穆塞塔家前庭的场景对脚本作者尤为重要，这一场解释了咪咪和鲁道夫分手的原因。咪咪穿着穆塞塔漂亮的裙子，在那儿认识了富有、高贵的年轻子爵保罗，最初构思她由于经济拮据准备勾搭子爵。但应普契尼的要求删除了这个场景，而其中一些重要的主题转移到了最后一场，他希望咪咪保持浪漫情人的形象，而不是脚本作者们所设计的穆杰小说中轻浮的风尘女子。与其说这反映了普契尼的想法，不如说解释了他的戏剧理念，即不愿把歌剧中的女性形象塑造得过于相似，另外也要防止歌剧的女主人公仍像曼侬那样犹豫不决。定稿中第三幕和第四幕稍有提到向咪咪献殷勤的子爵。马尔切洛(Marcello)说，他在豪华的马车中看到了咪咪，她穿着华丽似女王。鲁道夫看似也接受了健康状况不佳的咪咪找到了位富有的保护人。咪咪成了穆塞塔的对比人物，而又保持了波希米亚人一贯的作风。

　　让普契尼烦恼的主要是这一幕（这在穆杰小说中不存在）开始有太多的轶事性叙述。第四幕开头他也删除了三个片段：舒奥纳讽刺模仿式的竞选演说，他仇视女性的宣言("Credo")和水上饮酒歌；由此大大减少了这个角色的戏份，原因在于普契尼似乎不愿看到马尔切洛出现竞争对手。而这些琐碎的场景延缓了穆塞塔的出场，随之相应也延迟了病危的主角上场，而这才是整出歌剧真正的高潮。普契尼认为，不能为了树立对照人物形象加上这么多零杂琐碎的理由，这耽误了更重要情节的发展，即使有美妙的音乐也将无法弥补舞台上的乏味。

　　这些有头有脸的脚本作者们渐渐受不了普契尼的专制作风，里

科尔迪觉得有责任协调普契尼和他们之间产生的隔阂并提出建议。最后他虽然没有自称为这部歌剧的父亲,却自我标榜为教父。他坚信在这部伟大歌剧诞生过程中发挥过重要作用。尽管这部歌剧并没有马上获得成功,但对该剧将名垂青史的预言可谓一语中的。

1893年2月18日,普契尼观看了威尔第《法尔斯塔夫》的首演,也没有错过后面的几场。该歌剧对普契尼的影响清晰可见:紧凑的情节,由小音乐片段和抒情延展的旋律组成的对话。不同性格的音乐动机并非指代象征特定的情景或个人,而是为了获得整体性。例如节奏鲜明的开场主题反复出现,特别是在第一幕中,表明了马尔切洛尖酸刻薄的现实主义,但也反映了波希米亚人这一群体的嬉戏嘲讽的特点。鲁道夫也是由互相反衬的抒情旋律引出来,该旋律很快又在第一乐章中响起:"灰色的天空下,我看到巴黎有成千上万根烟囱在吞云吐雾。"他是位视觉诗人,比朋友们更加伤感。这样逐渐营造了一种宁静、尽管贫穷却带着幽默(尽管这幽默有点无可奈何)和善感的氛围。一本正经的哲学家科利纳和这群人中的小丑人物舒奥纳一一上台。舒奥纳一夜暴富以及伯努瓦(Benoit)讨房租(被当成笑柄赶走了),均自成一体。在特色主题伴奏下,大家提议去摩姆斯咖啡馆。伊利卡把情节从塞纳河右岸的圣杰曼洛塞华(Saint Germain l'Auxerrois)干脆移到当时热闹的拉丁区。鲁道夫独自留下,他的主题在小提琴独奏中预示着即将发生的一切。单簧管吹奏咪咪主题预示她即将上场。普契尼在《曼侬·列斯科》中证明了表现爱的萌生是他的拿手好戏。鲁道夫在著名的咏叹调中展示了自我。该咏叹调分为两部分,首先他抓住机会向咪咪靠拢,曲调十分温柔而感伤,然后带着波希米亚式的自信进行自我介绍,同时向她表白爱意:"你美丽的双眸是不时从我这里盗走珠宝的两个小偷。"所配的旋律宽广又咄咄逼人,在爱的二重唱中反复出现,连绵不断。咪咪的自我介绍则完全是另外一种风格。这个典型的小女人喜欢小东西,能眉

飞色舞地表达自己的感受。鲁道夫立刻把找到的钥匙藏起来(与穆杰小说不一样),并在关系发展中扮演了主动的角色。当两人的手找寻钥匙时碰到一起,鲁道夫便唱起"多么冰凉的小手",这也是暗示绣花女体质较弱的第一次信号。这时月光破窗而入笼罩住了咪咪,极具舞台戏剧效果,这也是让人迷惑的光芒。普契尼以从 G 和弦接 A 和弦这个特别的和声进行来表达这种视觉效果,非常传神。

鲁道夫富于诱惑的咏叹调成了二重唱的高潮,他仿佛达到了目的,但咪咪觉得发展得过于突然。她想和他一起去摩姆斯咖啡馆,鲁道夫同意了,再次形式化地靠近咪咪,她也十分合作:"把你的手臂递给我,可人儿","我听您的话,先生!"但这仅是短暂的回旋:"告诉我,你爱我!"——"我爱你!"这仿佛是遵命,又宛如个人感情表达,但音乐本身却十分确定。咪咪的声音在唱到"爱"时提到高音 C。(男高音不需要唱出来,而只要选用 E,这样就不会盖过女主人公的声音。)鲁道夫表现得更加自信,爱情在他是幸福的生活感受,而不是内心欲望所驱动的心血来潮。第一幕的最后场景成了这出歌剧音乐的标志,因为普契尼赋予了爱情神话般的内涵,爱情是平庸日常生活中亘古不变的奇迹。即使从不欣赏普契尼音乐的托马斯·曼都认为这段"吸引人",而其他部分则"毫无疑义,矫揉造作,值得商榷"。

首演时第二幕没有获得热烈的掌声,原因可能是这一幕在短短 20 分钟内最纯粹地展现了普契尼全新的对话风格,而在此期间仅有一曲较有影响力的独唱乐章——穆塞塔的"我独自一人"(Quando m'en vo'),她自夸魅力无穷。这一幕可以完全理解成重唱,穆塞塔的舞曲是位居中心的宽广旋律,融合了第一幕中重要的元素:类似波希米亚人友好而喧闹的青春游戏场景的还有鲁道夫和咪咪的爱情故事。这一幕开始和结束都是摩姆斯主题。如同在《曼侬·列斯科》中一样,普契尼在第一幕中用音乐创造了一种气氛:买卖人、咖啡馆里的人们、街上游荡的年轻人、小铺子兜售的女人、学生还有市民。舒

奥纳从小贩手里买了个号角，这里出乎意料地出现了 D 音而非降 E。鲁道夫和咪咪上场，为咪咪买了便帽（后来，咪咪把它留给鲁道夫作纪念）。鲁道夫没有钱为咪咪买美丽的珊瑚项链，但提到了百万富翁伯父（在穆杰/巴里耶作品中是个重要的人物）。科利纳从打补丁裁缝那里取回外套（在上一幕中他歌颂过这件外套，然后把它抵押出去）。这部分可以看成是引子，接下来从中分别挖掘主题，因此又形成具有连贯性整体的四个场景。第一场景鲁道夫和咪咪是幸福的一对，引用二重唱中的旋律，他热情洋溢地唱起浪漫曲，唱他对咪咪的爱情，后来发展到直接称她为诗，并向友人引介。他原本就是情场老手，擅长对女人献殷勤，爱情对他与其说是一种情愫，不如说是一种表情。马尔切洛不无讽刺地评价道："多么生动！"其他人引用拉丁常用语——就像鲁道夫表白时所用的那些俗语套路一样。玩具小贩子巴尔皮诺（Parpignol）民歌式地问候孩子们的叫卖声奠定了这一个场景的基调。波希米亚人开始点菜，咪咪仅点了餐后小吃。一段简洁的童谣结束了这一场景。接下来的那场是后来插进去的，用来推迟穆塞塔上场。咪咪与他的朋友们谈起她的便帽，对鲁道夫的体贴入微不乏溢美之词，这点遭到辛辣的嘲笑："哦，欺骗和假象的美好时光。"最后，大家都为快乐举杯。

　　穆塞塔这时才出现，相比咪咪的多情，她的性格完全相反：任性而风骚。舞曲开始前，穆塞塔把上了年纪的情人阿尔辛多罗（Alcindoro）耍得团团转。穆塞塔内心活动促成了这一独唱乐章，由此表现出她自视甚高。这个主旋律有典型的普契尼式表情，即先用下行二度级进，然后接一个五度结尾。穆塞塔重复它两次，在此期间旋律线向上进行。中间部分波希米亚人评点了她的美貌，马尔切洛再次爱上她，咪咪却对穆塞塔游戏爱情的态度持批评态度。后者假装脚疼，阿尔辛多罗连忙拿着鞋去鞋匠那儿修理，马尔切洛接应穆塞塔的旋律："我的年轻，你还没有死去。"像所有剧本一样，这段旋律也在最高音处（高音 B）画上句号，在这里咪咪加入了合唱。舒奥纳宣布道："我们现在已经是最后一场。"这一幕以召集士兵结尾，采用了完全陌

生的调性(B大调对E大调)。美国作曲家查尔斯·艾夫斯(Charles Ives)后来把这样的效果多样化。管弦乐队使用上一场的主题。穆塞塔把所有的账单都推给阿尔辛多罗。(合唱团出场,评点了归营号。)波希米亚人和其他人接过,他们把穆塞塔扛在肩上。慷慨大方的阿尔辛多罗带着新鞋子赶回来,当他看到堆在面前的账单,却完全不见穆塞塔和她朋友们的踪影,于是吃惊地坐到椅子上。伊利卡本来还给他准备了几句台词,但摩姆斯咖啡馆主题最终戏剧性地快速结束了第二幕。

第三幕是歌剧从喜剧变成悲剧的转折点。咪咪和鲁道夫分手了,也许本身就不过是逢场作戏。但两人已经离不开对方。与第二幕一样,第三幕也是由两个和弦构成的动机作为整体框架。而后普契尼用长笛和竖琴的下行五度"描摹"大雪纷飞,一个长达114小节的长音营造了阴郁的氛围。因此,这一幕开始就与第二幕形成极大的反差。这场的人物诸如海关官员、街上的行人、买牛奶的女孩以及农妇们的来来往往,为一大早的日常生活场景增添了忧伤的气氛。

从马尔切洛作画以及穆塞塔教音乐课的小客栈,人们可以听到截取自第二幕中舞曲的旋律。咪咪出现在这场景中,但直到马尔切洛上场,整个情节感情才开始加强。她用典型向下行进的五度音程向马尔切洛透露:鲁道夫莫名其妙的妒忌毁了他们的爱情。当鲁道夫伴着第一幕中爱情的旋律和他的主题(《灰色的天空》)出现,咪咪藏了起来。他向马尔切洛抱怨咪咪跟别的男人眉来眼去,但没过多久,他就用单声调的宣叙调伤心地说,咪咪的病很重,不久于人世,竖琴开始奏响丧钟。普契尼坚持用音乐来"描画"咪咪"严重的咳嗽,她可怜瘦弱的胸部都在颤抖"。而他在经济上和感情上都没有能力与她同甘共苦,为她治病。他的宣叙调只有在他谈到她脸颊发烧般的红晕时才会随着旋律的加强而雀跃,这是歌剧最美的旋律之一;鲁道夫显然还很关心咪咪。当他发现正在偷听的咪咪并尝试圆谎时,悲

剧氛围愈发强烈。小客栈传来穆塞塔的笑声,马尔切洛正在一旁争风吃醋,与鲁道夫和咪咪形成强烈的对比。

咪咪用告别咏叙调(Arioso)开始了四重唱大结局,这里的主题又可以追溯到第一幕她的咏叹调(Arie),她让鲁道夫把她的东西打包,唯独他可以留下她的便帽纪念他们的爱情。爱情再次胜利,在四声重唱中,鲁道夫和咪咪互相许诺,一起呆到春天,而与此同时,穆塞塔和马尔切洛一直吵个不停。普契尼成功地将两条情节发展线索用音乐表达出来,由此打乱了鲁道夫与咪咪的和解场面。这里上演了两种爱情的方式:一种"沉重",一种"轻松",马尔切洛向咪咪夸耀过:"我们爱得愉快,充满了欢歌笑语,看啊,这才是爱情永恒的魔力。"伴随着一个小高潮,鲁道夫和咪咪离去,就像在第一幕中那样。但重新响起的两个和弦组成的动机暗示了死神的到来。

第四幕发生在之前出现的阁楼里,波希米亚人主题拉开这场的序幕,然后出现马尔切洛和穆塞塔惦记的爱情旋律。他们在简短二重唱(由鲁道夫开始)中表达了思念之情:"啊,咪咪,你不会再回来。"鲁道夫歌颂作为美好爱情纪念品的便帽,马尔切洛接着表达了对穆塞塔温柔而妩媚脸颊的迷恋。另外两个波希米亚人上场,粗茶淡饭暗示了他们生活的拮据,而鲁道夫和马尔切洛的一系列即兴舞蹈(迦伏特舞、凡丹戈舞、四对舞、里古冬舞)则表现出了贫穷生活的欢愉。伴着 E 小调和弦(接着降 A 大调),穆塞塔出现,她情绪激动。她宣布咪咪病危,连上楼梯都困难。咪咪被抬进来,在第一幕中咪咪的咏叹调旋律的伴奏下,穆塞塔讲述了她怎么碰到咪咪,后者如何请求她,带她到鲁道夫这儿来。两人相互拥抱,两人相识时的咏叹调旋律响起。穆塞塔非常担心。咪咪身体冰凉,希望能有个皮手笼。普契尼没有直接简单地从鲁道夫"冰凉的小手"咏叹调中截取旋律。穆塞塔和马尔切洛一起出去变卖首饰,可能是为了实现咪咪最后的愿望。科利纳终于等到了咏叹调"破旧的外衣"展示自我,这是首朗朗上口且受到贵族音乐影响的调子。他和舒奥纳一同离开舞台,只剩下鲁道夫和咪咪二人,爱情的旋律再次响起,但音乐却越来越悲伤。两人

都想起初次相识的情景,咪咪再次唱起了"我的名字是咪咪"(其效果犹如《曼侬·列斯科》),爱情场景中加入其他主题。穆塞塔(她第二幕场景中的主题)送来皮手笼,谎称是鲁道夫送给她的。咪咪睡着了——长时间的音乐休止。普契尼一直都未轻易再用第一幕中"冰凉的小手"的旋律。穆塞塔请求所有人都用压低的声音唱起宣叙调。鲁道夫察觉咪咪已经没有了呼吸,三个交响乐和弦证实了他的怀疑,他呼喊着她的名字扑倒在床前。科利纳外套咏叹调的回忆片断结束了这一幕,这段告别的旋律简单而高贵,逐渐变得极缓极轻。

四幅对比强烈的画面构成了《波希米亚人》,首尾两幅相呼应,但第四幕比第一幕更为阴郁。开始嬉闹的场面受到压制,咪咪最后的出场让人想起开始她拜访这些艺术家们时的场面。相对于情景编剧,情节发展逻辑是双线前行,要是没有参照点,就没有戏剧性张力。动机只是点到为止,这些都无关紧要,抒情旋律高潮时感情的流露更扣人心弦。相比《曼侬·列斯科》,普契尼缩减了乐队的作用,突出了人的声音。他连接由并列对称的短小音乐片段组成的动机,并对不同场景不同旋律加以经济的利用,确保前后一致。力度和速度都富于变化,"自由女性"穆塞塔的华尔兹速度变化超过 30 次,可惜只有为数不多的歌唱家(和指挥家)照实演出。普契尼非常重视生动、自然、轻松的对话音调。但如果作曲家偶尔要激情澎湃一次,也会有他的理由。

与其相对的无论是那些"现实场景",如第二幕中(玩具小贩、童谣、军队进行曲)或开场的那些"非音乐"的嘈杂声,还是第三幕开始时传统的下雪音诗,普契尼都极力避免过于俗套的"模仿",这里的简洁静谧是第二幕中喧闹的对立面。

脚本作者和作曲家尽可能地提供情景,让演员们在特定的环境中,打破作为爱情、艺术和自由城市的巴黎神话,同时又摆脱了社会的分析或控诉。贫穷是咪咪生病的罪魁祸首(就如《茶花女》中 19 世

纪由纵欲过度而产生的肺结核），这是事实，无需过多的解释。普契尼不是制定纲领者，而只是要展示历史，他不会过多评价他的角色，而是用音乐来说服人们相信他们。所以《波希米亚人》的成功不是环境描写的成功，而是普通人性的深度打动了人心。只要爱情依旧，一切都会有希望，青春易逝，欢乐、爱情皆是过眼烟云，在伟大的爱情面前，我们都显得如此渺小。普契尼的第四部歌剧因此成为了人类共同的文化记忆。

正是这种人性的全面，不仅给观众提供了审视自我的机会，也让作曲家有可能用音乐来描绘他生活画卷的机会，特别是在米兰学生时代的贫穷生活。《波希米亚人》是艺术家歌剧，鲁道夫自导自演的偏好（普契尼学生时代的书信往来中可以看出）就是明证。没有人能排除普契尼在他那众多的风流韵事或严肃感情中没有一个"咪咪"——或许在现实中她叫克琳娜（Corinna），事实上她也是个裁缝，或许也并非如此，她没那么重要，也无法为理解这部作品提供很大的线索。值得一提的是人们可以感觉到其中现实的方面，但如果一味停留在这些方面的话，就会削弱作品的魔力。

《托斯卡》——"出师作"

"Malheureuse!"——"不幸啊！为了救我，你到底付出了多大的代价？"在萨尔杜的戏剧《托斯卡》第五幕中，马里奥·卡瓦拉多希（Mario Cavaradossi）问他的恋人。托斯卡安慰他道："用匕首捅一刀！"

1889年，该戏剧在米兰的首演和女主角萨拉·贝纳尔给普契尼留下了深刻的印象。萨尔杜为这位伟大的女演员量身定做了这个剧本。1887年11月27日，该剧首演大获成功。普契尼那时就认定该剧是合适的歌剧题材（威尔第也这么认为），可当时他已选择了《波希米亚人》。尽管如此，他还是要求里科尔迪尽快从萨尔杜那里获得版权。这个剧既不深奥晦涩也不肤浅乏味，有别于那些只适合做装饰或是启发"多余的音乐"的题材，普契尼认为《托斯卡》正好合适改编成歌剧。这部戏剧紧凑的情节、一气呵成、衔接精确无误的特点吸引了作曲家，但过后作曲家却不见动静。然而，里科尔迪却一直在协调，之后他想把这个剧本给弗兰凯蒂（Alberto Franchetti），后者1892年10月6日凭借《克里斯朵夫·哥伦布》（*Cristoforo Colombo*）在斯卡拉大获成功。出版商委托伊利卡写歌剧脚本。1894年，

和音乐家一起去巴黎拜访作者,并签订了合约,改编工作看似也已经开始。

《波希米亚人》完成之后普契尼又开始物色新题材,再度惦记起萨尔杜的剧本。1895年10月他第二次观看了该剧,并希望能为它作曲,而弗兰凯蒂则让了贤(或者说不得不让贤)。因为现在里科尔迪认定了普契尼这位才华横溢的新秀。弗兰凯蒂谱曲的歌剧脚本至今也未找到,它可能为伊利卡给普契尼构思的草本奠定了基础,该草本不久前重见天日。虽然剧作改编起来困难重重,但比起《波希米亚人》改编过程的障碍重重就显得微不足道了。而伊利卡也已经大致了解普契尼的基本思路,加之萨尔杜作品本身编剧就很巧妙,极大程度上减轻了脚本作者的改编工作量。这也可以解释缘何脚本作者常常从戏剧作品中搜寻题材。一般而言,唱歌比说话耗时更长;其次,语言的释义效果不佳,难以将复杂故事的内涵真正传达给读者或听众,而音乐恰好能弥补这个缺陷;最后,音乐形式方面与人物角色的类型传统也发挥着作用。

改编的第一步是减少上场的人数。萨尔杜的戏剧人物多达24个,普契尼的歌剧中只有9个。戏剧中主角们人生轨迹各异。来自巴黎的马里奥·卡瓦拉多希半法国半意大利血统,初到罗马学画,师从著名画家大卫(Jacques-Louis David)①,从服饰和发型(提图斯发型)来看他是典型的自由主义者,有坚定的政治信仰。马里奥在教堂里作画(圣安德烈教堂),也只是为了掩饰他极端的政治理念。马里奥结识越狱逃亡的政治犯安杰洛蒂(Cesare Angelotti,与罗马共和国的顾问同名),时刻准备帮他,为之提供藏身之处。观众从剧情得知,20年前安杰洛蒂与当时的妓女埃玛·莱昂(Emma Lyon),即后来的汉弥尔顿夫人,有过8天的特殊关系。她到达那不勒斯时再次认出他,于是担心旧相好会泄露自己的底细,绞尽脑汁让他去帆桨船上去做三年苦役。所以新歌剧题材就有了爱情和犯罪的主题(观众事先

① 法国新古典主义画家。——译注

已了解该背景)。之后安杰洛蒂动身去了罗马,成为共和国的顾问。当时法国人把这座小城留给那不勒斯军队,安杰洛蒂被捕入狱。警察局长西西里人斯卡皮亚男爵(Baron Scarpia)是个表面彬彬有礼、看似虔诚的君子,实际却是个实施恐怖统治逼良为娼的衣冠禽兽。

乡村姑娘弗洛里亚·托斯卡(Floria Tosca)原来是个牧羊女,本笃会的修女们在维罗纳(Verona)收留了她,著名作曲家多梅尼科·契马罗萨①(Domenico Cimarosa)看她天赋异禀,要把她培养成为歌剧演唱者,这甚至得到教皇的亲自恩准,允许她离开修道院成为歌手。托斯卡首先在斯卡拉、那不勒斯、威尼斯等几个剧院演出,她在帕伊谢洛(Paisiello)歌剧中饰演的角色尼娜(Nina)受到人们的喜爱。当她在罗马的阿根廷歌剧院(Teatro Argentina)演唱时遇到马里奥,两人一见钟情。

萨尔杜在第一幕中就让人物个性发生变化,这些传统角色符合那个时代大众的普遍期待,都是吸引人的类型,其中既有自由的浪子艺术家,又有因旧情失足的政客,虚伪的虐待狂,以及天真无邪的乡村姑娘。质朴的农村姑娘为了她那放荡不羁的爱人,可以把所有宗教或道德准则都抛到脑后。这一切如用语言在歌剧中表达出来,就算不让人大跌眼镜,也会显得累赘。因此音乐承担了这项任务,诠释热情的恋人对于自己魅力的自信,除此之外,音乐还要表现假虔诚的色情狂兼暴力狂,以及天真又爱吃醋的情人。与这样的人物关系相比,政治因素显得不那么重要,甚至可以忽略不计。这从马里奥和安杰洛蒂私交虽好,但并非政治上志同道合就可略见一斑。这些都必须一一交代,但歌剧最忌繁琐地说明和解释,于是只能在情节发展方面体现。

萨尔杜的戏剧有五幕,第一幕和脚本大体一致。伊利卡加强了

① 意大利喜歌剧家。——译注

托斯卡对卡瓦拉多希画作中玛格达莱娜（Magdalena）生活中的原型马尔切萨·阿达瓦迪（Marchesa Attavanti）的嫉妒心。戏剧中女演员没有回到教堂，但在脚本中她回来动机并不明确。不过却成就了托斯卡和斯卡皮亚男爵的激烈对峙，由此为第二幕埋下伏笔。第二幕发生在法内斯宫殿（Farnese Palazzo）中，当时正在举行奥地利军队在马伦戈（Marengo）战役中战胜（事实并非如此）拿破仑的庆功会，托斯卡唱起康塔塔。斯卡皮亚男爵利用卡瓦拉多希藏有的阿达瓦迪的扇子激起了托斯卡如火般的嫉妒。这幕宫廷场景属于普契尼所说启发"多余音乐"的场景，所以只在侧幕演奏。

戏剧第三幕场景设置在卡瓦拉多希的别墅中。马里奥和安杰洛蒂到达别墅，托斯卡紧随其后，她盲目地指责爱人，最后才认清斯卡皮亚利用并跟踪她到别墅。安杰洛蒂躲入水井。警察局长赶到并控告卡瓦拉多希包庇窝藏逃犯，随即押他到隔壁的房间进行审问。托斯卡也要接受审讯。听到骄傲的卡瓦拉多希受到酷刑所发出的痛苦声，经过长时间的挣扎，托斯卡支持不住说出了安杰洛蒂的藏身之处。两人因而被捕。

伊利卡将萨尔杜的第二、三和四幕压缩成一幕。原来第二幕的许多场景通过报告形式传达给观众，其中包括受刑和泄密的场景。卡瓦拉多希的政治宣言成为情节的高潮。当拿破仑·波拿巴代表的法国（而非奥地利）战胜的消息传来，卡瓦拉多希情不自禁地欢呼："胜利！"（Vittoria!），之后还攻击斯卡皮亚，后者也当即判了他死刑。

戏剧第四幕发生在斯卡皮亚下榻的天使堡（Engelsburg），同时也是国家大牢所在地（和歌剧中在法内斯宫殿中不一样）。托斯卡被带进来，斯卡皮亚要求她为挽救爱人生命而委身于他。她经过长时间的内心斗争后表示愿意屈服。斯卡皮亚保证只是形式上处决卡瓦拉多希，不会伤其性命，因为直接释放会惹来闲言闲语，还许诺给他们签发通行证。当斯卡皮亚拥抱托斯卡，并热烈地亲吻她裸露的肩膀时，后者把匕首插入他的胸膛，斯卡皮亚很快毙命。托斯卡在他的头边点了一根蜡烛，在死者胸口放了一个小十字架。伊利卡将萨尔

杜作品中严刑拷打卡瓦拉多希、逼托斯卡就范和斯卡皮亚之死的场景连成一体，从而使这一幕获得一种愈来愈紧张、愈来愈迫切、螺旋上升的力量。

戏剧第五幕首先出现死刑犯的教堂。托斯卡向马里奥透露不会真正处死他。她后退到一边等待"假冒"行刑。这时场景转换至天使堡的阳台，清晨的罗马圣·彼得教堂在背景中心位置。马里奥一动不动地躺在那里，托斯卡这才察觉斯卡皮亚的弥天大谎，而她的爱人已经死去。她毫不客气地向刽子手们道出了事实，她杀死了斯卡皮亚。而此时后者的尸体被发现，托斯卡为了逃脱追捕，从行刑台上跳了下去。

歌剧第三幕两个场景都发生在天使堡，但气氛却完全不同。普契尼根据脚本作曲营造了宁静的氛围，这与卡瓦拉多希绝望的临死咏叹调形成反差。在戏剧中马里奥以为托斯卡用身体换得了他的命，因而表现出嫉妒。这在歌剧中并未出现，取而代之的是两人在爱情二重唱中看到了共同的未来。斯卡皮亚被谋杀一事被曝光也与托斯卡没有直接关系。当她在戏剧中蔑视地喊道："我去找他[卡瓦拉多希]，你这条老狗！"，她英勇就义前说的那番话表示信任上帝的公正。这一结尾不仅塑造了一位有宗教信仰的女子，也回应了萨尔杜戏剧所受的指责。观众在道德上无法接受女主人公的自杀。该剧在美国上演的英语版本中：托斯卡发疯似的扑倒在马里奥的尸体边上。歌剧也曾考虑过采用这个结局，但也因此被批评过于传统。

许多批评家认为歌剧情节由一系列爱情自由、嫉妒、酷刑、背叛、施暴、谋杀、处死和自杀等低级趣味的场景组成。到今天，仍有评论家指责这是一部廉价的音乐话剧。这方面的批评并非空穴来风，淡化革命和复辟方面的政治背景，将残酷的事件从特殊的历史背景中生硬地孤立出来，但大范围地减少历史事实情况也有其历史和社会原因。在法国 80 年代，人们对帝国的崩溃和共和国的建立仍记忆犹新，1871 年战败后，拿破仑伟大法兰西帝国不败的神话仍有许多支持者，而 19 世纪末意大利已经厌倦了政治。1848 年到 1860 年对革

命和统一战争的狂热这时已经冷却下来，人们开始冷静地反思，而强权政治和腐败丑闻不断，许多知识分子对此都明哲保身，普契尼也不例外。他对政治的冷淡代表了当时意大利知识分子的普遍态度，因此在卡瓦拉多希这一角色身上或多或少地显现了这一特征，因此第二幕他对拿破仑的热情有点无根无据。不管 1870 年以前教皇统治着的是个臆想的还是个真正的宗教狂热政权，歌剧中出现的反教权主义主线贯穿始终。在歌剧第一幕结尾处也可以明显察觉到对当时皇权和教权不神圣联盟的抨击。华丽堂皇的《赞美诗》(Te Deum) 颂扬了虚报的马伦戈大捷，与此同时，斯卡皮亚利用政治权利自谋私欲企图占有托斯卡。

普契尼本身对宗教的态度十分矛盾。他曾经作过教堂的管风琴师，也与宗教人士有过近距离的接触，因而他能够区分虔诚和滥用职权。他并不怀疑宗教的真诚，但他看似更相信女人的虔诚。当托斯卡与情人约会时，她给圣母马利亚带来了鲜花，起初她还拒绝和深爱的马里奥在教堂里有亲昵的举动，以此塑造的托斯卡在一定程度上有种天然的宗教情结。在她的爱情宣言《为了艺术为了爱情》(Vissi d'arte, vissi d'amore) 中，她祈求上帝，述说做过的善事与坦诚的信仰，这些都表明她值得获得全能的主的保护和帮助。教堂说教与她的"为了爱情"不可同日而语。

伊利卡和普契尼改变了托斯卡的形象。萨尔杜戏剧中的托斯卡是位没有热烈宗教情结的强悍自由女性；而歌剧中的她更温柔，感情更丰富，言行举止中有一种无法言说的虔诚。两个女人情感丰富，但萨尔杜的角色原型是典型的"祸水红颜"萨拉·贝纳尔（为了能够更好地感受谋杀场景，她甚至亲自寻找战场去体验），所以更富有历史元素。普契尼的女主人公像咪咪一样更加多愁善感以及容易受伤，有着"脆弱女人"的特征。该人物形象因此更加深刻。在爱情场景和咏叹调中，托斯卡需要天使般的声音，而在与斯卡皮亚周旋时，其声

音又要富有戏剧效果。这一双向的摆动贯穿了表演和演奏过程的始终。歌剧第一个主题由三个没有调性关联的和弦连接组成:降B大调、降A大调、E大调。它们代表了不自由、受压迫以及以斯卡皮亚为代表的暴政。普契尼把斯卡皮亚主题作为"最主要的动机",后来在《西部女郎》和《图兰朵》中,作曲家也反复使用这一技巧。在手稿第一页上就写着:"斯卡皮亚的阴影从一开始就笼罩在所有角色之上。"首先,当帷幕打开,教堂内部呈现在观众眼前,斯卡皮亚威胁安杰洛蒂,该主题响起。暴政的黑手不仅延伸到了教堂圣地,更像是根植于此,第一幕结尾处就完全暴露出来。在政治犯气喘吁吁地上场后,出现一段与此相对的片段。滑稽的配角教堂司事出场,其标志是感恩主题,其生硬滑稽的行为也反映了该角色的特点。在三钟经的钟声①(Angeluslaeuten)响起时,教堂司事开始祈祷,但这对他来说不过是毫无意义的形式而已。卡瓦拉多希上场,问他在干什么;这个细节也表明马里奥很少参加日常的宗教仪式,展示了他的自由主义。

 教堂钟声在后来的场景中有着特殊的意义(甚至有点纠缠不休),它代表了赐福的教堂;不过古斯塔夫·马勒对这钟声非常反感。1903年4月,在伦贝格②(Lemberg)巡演途中,他在当地剧院观看了这出歌剧,在4月20日给妻子的信中提到:

> 在第一幕中,教皇的游行列队,就配有不断的钟声(这原本是意大利的特产),如在第二幕中的一次是在令人恶心的受刑叫喊时,另一次是用尖尖的餐刀行凶时。第三幕在从城堡眺望整个罗马时,士兵们执行枪决,巨大钟鸣响个不停(钟声完全不一样),在开枪前,我起身离开了。③

① 三钟经拉丁文原称 angelus,是天使之意,是主的天使向马利亚报喜(angelus domini nuntiavit mariae)的第一个拉丁文字,教堂于晨、午、晚鸣钟。——译注
② 德国城市。——译注
③ 菲舍尔(Jens Malte Fischer),《古斯塔夫·马勒——一位陌生的密友》(*Gustav Mahler. Der fremde Vertraute*, Wien 2003),第573页。——原注

托斯卡是一部"出师作"。这个略带贬义的称号讽刺普契尼戏剧和编剧精打细算的本事；交响乐大师们认为该剧有点情感泛滥，使用动机与其说是结构需要，不如说是为了说教与宣传；在音乐评论家看来，该剧强烈的舞台表现效果也只能获得勉强的肯定。但与此同时，该剧的舞台效果极佳，受到一致好评。毋庸置疑，观众与文艺副刊站在了这一边。

卡瓦拉多希把虔诚而美丽的祷告者画成圣母马利亚，教堂司事评论道："走开，撒旦，走开！"画家对此却非常满意，因为他用艺术综合了两位魅力十足的女性，在阿达瓦迪和他的情人弗洛里亚·托斯卡基础上创造了一个理想的形象。他的咏叹调"多么像啊，这些画儿"（Recondita armonia）以两支长笛合奏开始，意在模仿画笔作画的唰唰声。通过两个主题的重叠产生了"和谐的假象"。一个象征了美丽的阿达瓦迪，另一个则是托斯卡，皆极具代表性，这也成为了她出场时响起的旋律。最后虽然爱人不在场，卡瓦拉多希唱起了爱的咏叹调："只有你占据我所有的思想，托斯卡！"但结束曲中，又响起了阿达瓦迪动机。是否应该把马里奥称为所谓的情场老手，以便让托斯卡后来争风吃醋显得更合情理？这个咏叹调要求男高音敏感而有激情，而同时在个人生活上又有些不修边幅、粗枝大叶。普契尼充分利用了过渡音区（Passaggio），只有歌手非常熟练地掌握了技巧，唱出来才好听，才能够把卡瓦拉多希个性中的敏感表现得淋漓尽致。在过渡音区里开始了咏叹调，进入尾声时，歌手能用自由的高音旋律来表达其热情洋溢。托斯卡对情人锁上门产生了怀疑，但当她步入教堂时，响起了弦乐和长笛所奏动机，突出的不是她的嫉妒心，而是她的虔诚。在第二幕她的咏叹调中，再次响起这个动机"虔诚永不变"（sempre con fe sincera），托斯卡开始祈祷。歌唱带有简短命令式语气，成为与乐团不同的另一种言语；这是激情澎湃、嫉妒心强的女人

的声音。她清楚地感觉到爱人已经把注意力转移到她身上,她通过勾勒两人晚上在他们"小屋"里爱的结合场景来诱惑他,旋律线简单质朴。托斯卡憧憬着田园般的爱情,而这恰好又被斯卡皮亚破坏。在第三幕中,当马里奥得知自己不得不去受死时,他回忆起了此刻的情景。卡瓦拉多希并没有兑现他们的爱情宣誓,还夸张地戏称她为"我的女妖精",画中玛格达莱娜(阿达瓦迪夫人)的那双蓝色的眼睛又点燃了她的嫉妒。马里奥赞美她黑色明亮的双眼无与伦比,以安慰托斯卡,音乐主题是托斯卡刚上场旋律的变化。情人之间很快就和解了,只是挖苦着说:"把她眼睛画成黑色!"他温柔地答道:"我的醋坛子啊!"紧接着就是两人的爱情二重唱。普契尼由此介绍了他的男女主人公的个性:弗洛里亚·托斯卡热情、易冲动、嫉妒心强,同时又可以挑逗轻率;她知道自己对马里奥的吸引力;而他有点自负,自认为能够摆布她。卡瓦拉多希不告诉恋人心不在焉的原因,因为担心她会向忏悔神父告密,而不敢说他窝藏了逃犯。正是缺少相互信任,误解嫉妒酿成了爱情悲剧。普契尼首先让二重唱的旋律由乐团带出,然后托斯卡接过旋律,接着卡瓦拉多希加入,最后两人齐唱。不过至此并未结束,两人依次再唱一遍,作曲家知道该处的价值所在。尽管这对鸳鸯之间有点争风吃醋,他还是要展示他们的幸福和快乐。马里奥调侃托斯卡的虔诚:当两人接吻时,他故意问到:"在圣母面前?"她对着圣母笑道:"她是如此善良!"之后,她离开了教堂。

 卡瓦拉多希把安杰洛蒂从祈祷室接走。他的姐妹阿达瓦迪藏了些女人的服装,其中还有一些扇子,以便他乔装潜逃。男主人公提及斯卡皮亚的名字,其描述呈现出后者虚伪的嘴脸:谦卑虔诚的表象下掩盖的是毫无顾忌的为所欲为。每个人上场都会奏响相应的动机,这是普契尼对瓦格纳技巧的简单运用。在以后的创作中,普契尼还将多次不同地使用这一技巧。马里奥慷慨激昂地说要用生命来保护安杰洛蒂。卡瓦拉多希让安杰洛蒂藏在爱情小屋;若有任何危险,他可以藏到井中的洞里。天使堡传来的大炮声宣布了政治犯越狱潜逃,在这千钧一发的时刻,马里奥亲自陪同他。教堂司事(伴着他的

主题)、神父、学生还有教堂合唱团涌入，每个人都知道传来的新消息：敌人波拿巴被打败。人们都要开始庆祝这一大捷。在法内斯宫殿举行的盛大晚会奏响了一曲康塔塔，弗洛里亚·托斯卡是演唱者，而教堂里则唱起了《赞美诗》。所有人都在欢喜歌唱。瓦格纳《纽伦堡的名歌手》中学徒上场时的旋律由远及近。

教堂司事的滑稽场景与爱情、政治及宗教场景形成鲜明对比。诸如此类的插曲有着悠长的文学传统，但也夹杂着日常世俗因素：在意大利，对宗教的冷嘲热讽是家常便饭，上教堂并不一定就是去朝拜圣地。就算是剧作中的胡闹，现实中也并非罕见。

斯卡皮亚在残暴的主题伴奏下上场。他决不能原谅轻视他的威慑政策的人。他下令搜查教堂，并在祈祷室发现了阿达瓦迪的扇子，很快，又发现了阿达瓦迪的徽章，也认出玛格达莱娜肖像画中实际上是她，他问到：这到底是谁画的？"卡瓦拉多希"，爱情二重唱动机奏响，斯卡皮亚立刻知道了答案："他！是托斯卡的情人！一个嫌疑犯！一个伏尔泰分子！"人们可以听到托斯卡从外面呼唤马里奥。爱情二重奏的主题一直伴随着这个过程。托斯卡要告诉卡瓦拉多希，晚上她要在庆功宴上演唱，所以不能去别墅会面，然而却发现画室架子上空无一人。斯卡皮亚露出伪善讨人喜欢的面孔。他没有立刻提到玛格达莱娜的原型，只是假惺惺地吹捧她的虔诚。这时，托斯卡是为了爱情而溜到教堂。在这一场次中，普契尼首次用到了马勒嗤之以鼻的持久的教堂钟声。四个中等大小的钟敲响长达 32 小节。这代表传统的宗教仪式，在此期间，斯卡皮亚在场，假装虔诚企图控制托斯卡。托斯卡要斯卡皮亚拿出马里奥不忠的证据，后者掏出阿达瓦迪的扇子，同时，她的主题响起。刚开始，她轻信了这捏造的背叛，伤心不已；然后，与戏剧中一样，她要去他的别墅当场捉拿奸夫淫妇。这里的主导动机技巧与之前都不一样，乐团做出重要的情节评点，奏响爱情二重唱旋律，以解释托斯卡的伤心难过。斯卡皮亚凭直觉感受

到托斯卡感情上的脆弱易受伤害。她的妒嫉不只是强烈爱情的佐料,而是内心缺乏安全感的表现,斯卡皮亚在第二幕中利用了这点。托斯卡缺乏安全感的原因不仅是马里奥的花花公子性情,或是他们之间缺少信任,更是因为托斯卡具备坚强女人和脆弱女人的双重特质。

这时,教堂场景正式开始,在歌剧舞台上呈现宗教仪式。胜利当然要唱《赞美诗》。这不难理解,拿破仑在马伦戈大捷后亲自去米兰听《赞美诗》,而法国在巴黎圣母院庆祝第一次大战的胜利也是用《赞美诗》。普契尼从小就与宗教音乐打交道,在谱写《赞美诗》过程中,很可能研究过祖父多明尼戈的作品,祭祀仪式极强地反衬出斯卡皮亚的想入非非。斯卡皮亚极其享受拥有凌驾在教堂司事之上的权力,他数落教堂司事亵渎教堂圣地的幼稚行为,他自己却幻想出冒犯托斯卡的画面,并享受这种违背礼教行为所带来的快感。此外,他乐于在官场见风使舵。

教堂里人头攒动,枢机主教(不是马勒认为的教皇)走进来,此时,瑞士侍卫正维持秩序,挡住人流,视觉效果非常壮观,事实上,这样的场景只有在教皇出场时才会出现。人们可以听到大炮声。主教或枢机主教为公众祈福前会有一场祈祷。

斯卡皮亚在独唱中竟然说出违背伦理的愿望("一个被送上绞首架,另一个躺在我怀里"),这里采用抒情的主题,其结尾与《赞美诗》融会在一起。普契尼并未运用人们熟悉的开头,而是巧妙地截取了罗马教皇格利高里圣咏后面部分的一段。斯卡皮亚直到第一句词中才跟着唱,因为托斯卡训斥他"被上帝遗弃"。终曲结尾,再次出现斯卡皮亚主题,这样该主题就容括了整整一幕;而这个警察局局长作为时刻可能出现的危险一直都可以听到。

这场音乐盛宴引人入胜。合唱队、舞台上的音乐(三个法国号、四个长号)、大炮声、长达 73 小节的钟声(不再是"四个中音",而是低音 F 和降 B 的钟)生动地表现了教堂的遏制势力。而这些与斯卡皮亚变态的欲望联系在一起,具有紧迫感,观众可以预感到,弗洛里亚

和马里奥逃不过他的魔掌。

第二幕发生在当晚的法内斯宫殿。此间发生了许多事。密探们已经追随托斯卡到了卡瓦拉多希的别墅,但是并未找到安杰洛蒂。弗洛里亚和马里奥显然已经谈过话;马里奥解释自己为何会突然离去,以及朋友的藏身之地。于是,两人再次握手言和。托斯卡回到城里,在宫殿里唱起康塔塔。同时,卡瓦拉多希被带到警察局问话。听众必须推算到所有这一切,普契尼倾向于场景剧,因此,他的歌剧创作同样如此,而戏剧情节更具连续性。

这一幕开始是斯卡皮亚的独唱,他思考发生的一切。人们可以听到安杰洛蒂的动机,斯卡皮亚回忆起托斯卡和卡瓦拉多希打情骂俏的场面,当他记起要除去安杰洛蒂和卡瓦拉多希两个眼中钉时,斯卡皮亚动机奏响。窗户打开,外面响起迦伏特舞(这是普契尼弟弟米凯莱的谱曲),前后产生强烈的反差:一边是权力的光鲜靓丽,一边是败絮其中的警察局长。庆功宴开始,斯卡皮亚派人叫托斯卡谈话,在抒情场景中,他沉溺于托斯卡委身于他的美好幻想中。他绝对不是有宫廷风范的情人,而只是肆意妄为的占有者。他想要的,就一定要得到,欲望满足后就将之抛弃,然后开始新的猎艳。他的咏叹调不再像第一幕中那样从情境出发,更多描述的是这个人的个性,与威尔第《奥赛罗》中的雅各的"宣言"相似。第一部分尚带有传统因素,第二部分在音乐上更加突出声乐和残暴表达的结合。

在斯卡皮亚对耶稣会创始人圣人伊格内修斯急促祈祷时,他的爪牙斯伯雷塔(Spoletta)闯进来通报搜寻安杰洛蒂行动失败,不过,他抓来了卡瓦拉多希。这时奏响了阿达瓦迪主题,暗示斯卡皮亚要从卡瓦拉多希嘴里得知安杰洛蒂的藏身之处,他还会利用托斯卡的嫉妒心控制她。普契尼在此运用主导动机技巧来表达复杂的事实。卡瓦拉多希被带进来后响起了由长笛低音所奏的主题旋律,审讯场景建立在该主题之上,外面则传来康塔塔的旋律,不仅赞扬了上帝是

胜利之主,也继续了第一幕中宗教与暴政的结合。托斯卡的歌唱达到高音 C。在审讯过程中,画家听到托斯卡的声音,普契尼在视觉对照中表达了他们之间的三角关系:这是两个男人追求占有一个女人的斗争。

迦伏特舞风格式的 A 小调康塔塔分为三部分。斯卡皮亚和卡瓦拉多希之间 A 小调的对话与之形成复调式的冲突。警察局长问起了安杰洛蒂,乐队演奏当时画家叫安杰洛蒂藏到水井中的主题。卡瓦拉多希对他不屑一顾,沉默不语,直到斯卡皮亚要动酷刑把窗户都关起来。大提琴声中悲伤的主题则继续与这对恋人所受的折磨紧密相连,由此赋予这一场景以整体性。托斯卡上场,直奔卡瓦拉多希(引语来自爱情二重唱),后者马上警示她守口如瓶。接下来的严刑拷打是虚构的场景,在 1800 那个年代,这样微薄的证据尚不足对嫌疑犯动刑。斯卡皮亚的违法目的在于找借口,他明知不可能从卡瓦拉多希那里获得逃犯的下落,只可能从莽撞的托斯卡身上下手;倘若她也不说,最终这场严刑拷打也只能中断。

该受难动机开始了间奏,该间奏源自一首小曲,暗示了斯卡皮亚捏造的罪行。很快音乐变得紧迫急切,定音鼓响起,斯卡皮亚开始向托斯卡详细描述她的情人受折磨的场景:带刺的钢条绑在额头上,箍得越来越紧。她听到一声惨叫。一个渐渐上行然后向下行进的五度动机,可作为对行刑工具的音乐描摹。托斯卡十分害怕,逐渐上行的音程和大幅度的跳跃,表现了她为爱人的生命安危担心不已。斯卡皮亚也越来越紧张,他的重点不是审讯,而是情绪刺激。与托斯卡对话时,他觉察到她的恐惧。斯伯雷塔叨念起死亡弥撒中的第六句箴言:"法官坐下审判/那隐藏起来的光亮/一切都难逃惩罚。"虔诚的托斯卡是教堂弥撒的常客,哪会不知这句话的含义。要是她继续沉默,这句话还暗含着另一层意思,那就是在最后审判时,"审判者"洞悉一切,托斯卡不会因为牺牲恋人生命而遭到惩罚。作为区区的警察局长,恶贯满盈的斯卡皮亚竟然亵渎神灵,与上天的审判者相提并论,滥用与践踏宗教与世俗权力。这小小的场景不无命运的讽刺。那些

逃不过他魔爪的人,也成为他们中的一员,这与托斯卡后来的话相呼应:"噢,斯卡皮亚,在上帝面前。"当她绝望地祈求卡瓦拉多希让她说出逃犯所在时,卡瓦拉多希让她闭嘴,只有这样才能真正地救他。斯卡皮亚担心托斯卡也会想到这一点。然而,她表现出来的却是软弱,当卡瓦拉多希在此发出凄惨的叫喊声时,她再也支持不住,泄漏了秘密(伴有极强的水井动机)。斯卡皮亚主题宣告了他的胜利。不省人事的卡瓦拉多希被抬进来,托斯卡哭着吻了爱人,爱情二重唱主题出现。她向他保证没有说任何不该说的话,斯卡皮亚一副洋洋得意的样子。

拿破仑胜利的消息传来让卡瓦拉多希忘记了他对托斯卡的怒火。乐团加强地奏响了阿达瓦迪主题,马里奥相信,安杰洛蒂潜逃一事将会随着这个好消息产生好结果。卡瓦拉多希情不自禁地欢呼胜利(Vittoria!),并唱响一首自由颂歌。而这却触怒了斯卡皮亚,后者此前行事始终以自身利益而非政治立场为中心,这是一个终将受死的英雄垂死的挑衅,凸显了男主人公从畏惧死亡到视死如归的内心成长。简短的三重唱(经典的竞奏风格曲[Concertato])表现了这点,这一段也是由米凯莱·普契尼所作。画家被拖走,托斯卡绝望地大声呼喊并抓住他。斯卡皮亚拉走她,关上门。

斯卡皮亚的第二段咏叹调是故事情节的一部分,不同于第一首,歌唱般的乐章展现了这位警察局长变态的情欲,他威胁到托斯卡的道德。斯卡皮亚明白地告诉托斯卡,别指望有谁能帮到她,等到她能到女王面前为卡瓦拉多希求情时,他已经是一具死尸了。外面传来了进行曲(由乐队演奏),斯卡皮亚对托斯卡解释那是赴刑场之路,她不再抵抗。

斯卡皮亚准备签发通行证,乐队奏起挽歌主题,这一主题陪伴这一幕音乐结束。与传统震音不同,它并非枪决场景的伴奏,而是用一种异常的方式来评点。这是典型的"悦耳动听"的普契尼的主题。与其说它富有戏剧性,不如说是悲恸,充满对人类和命运的控告,托斯卡把这一控告发挥到了极致。当斯卡皮亚签发通行证时,她在桌子

上发现一把匕首,并拿起来藏在背后。当他企图靠近她(激动震音)时,托斯卡把匕首插入他的胸膛。乐团用抽搐的节奏诠释斯卡皮亚垂死的挣扎。斯卡皮亚动机以没有关联的和弦出现,直到他最终断气。悲恸的主题再次出现,并延续着接下来的整个沉默仪式:托斯卡原谅了斯卡皮亚,声明自己的无辜,并说出那句著名悼词:"在这个人面前,整个罗马都在颤抖。"这句话不仅仅表示她松了一口气,在普遍意义上,它更加暗示了悼念死者仪式中的宗教主题:人间世事的转瞬即逝。她象征性地把斯卡皮亚放在灵床上。远处传来的成螺旋式的鼓声让她重新记起面临的危险,她起身,离去。斯卡皮亚动机的和弦三倍极轻奏响,他的阴影仍旧笼罩着她的前途。

第三幕中出现了很强的对比,它由田园般的间奏曲开始。普契尼注重区分气氛紧张与放松,声乐的戏剧性与抒情性,音乐段落的节奏性与歌唱性。四个法国号吹响了清晨的赞歌。作曲家用音调来展现刚从沉睡中醒来的一天。首先听到的是田园曲(Campagna),炉钟还有牧羊童的歌声,由一首仿民歌旋律伴奏。这首民谣的歌词用方言写成,普契尼为此聘用了罗马诗人和民俗学家扎纳佐(Giggi Zanazzo)。普契尼注重地方色调,力求真实地反映它。普契尼在舞台上放置了斜面以最好地表现白天,与其说他是为了满足听众,还不如说是为了满足他自己。他在天使堡上过夜,目的是亲身体会日出,记载教堂钟声的音高。他必须确认调准教堂大钟音调的难度,因为大钟的泛音和下泛音与众不同。因此,他请求在罗马的朋友帕尼凯利(Don Panichelli)去确定音调,然后找到乐器制造商,以求造出同样音高的管钟。因此,罗马的钟声音高听起来和当地的一样,甚至强弱没有区别,在剧院里听到的钟声像远处传来的。圣·彼得教堂大钟为它提供了低音 E。今天人们越来越多地用电子抽样声音代替管钟声。

卡瓦拉多希著名的咏叹调主题由乐团导入,该主题贯穿这幕始

终。画家上场,并拒绝请来临刑前的忏悔牧师,他以戒指为佣金,要看守向托斯卡转达遗言。这时,观众可以顺次听到托斯卡在第一幕开始时要求一起去爱情小屋度过甜蜜一夜的爱情二重唱旋律,以及在听审过程中她放弃反抗时的主题。至少可以从音乐看出,卡瓦拉多希已经原谅她的泄密给他带来的杀身之祸。单簧管奏起咏叹调的旋律,马里奥用几乎窒息的声音回想起与弗洛里亚约会时的景象。这一回忆越来越强烈,卡瓦拉多希接过旋律,并逐渐提高音高,最后由普契尼常见的三个八度的弦乐器伴奏。这一段屈身乞求虽然很有普契尼的个人特色,同时也带有时代特征,但能将其运用到如此强烈效果的人则只有普契尼。在受刑前,马里奥做了爱情之梦。他既未想到复仇,也未考虑到来世,这个重感觉的人眼里只有今生今世。他再次重温了爱情场景,接着控诉到:"我在绝望中死去!"普契尼亲自加上了这一句话,爱情与死亡在其中合为一体——与瓦格纳歌剧中死亡主题不同,此处的死亡并没有脱离尘世而升华,而是不可欺骗的爱情和生命的终结。所以,卡瓦拉多希主题决定了这出歌剧。

通过这首咏叹调,普契尼拯救了这位英雄形象,在此之前,他仅仅是一个典型的大男子主义者。普契尼和脚本作者们并不想要萨尔杜的共和国英雄,但到此为止,他也算不上一位让人心服口服的爱人。只有此刻,感官上所经历的爱情完全占据了他,他才获得了某种吸引力。他因此超越了19世纪(20世纪),成为跨越时空的经典角色。普契尼在简单感情的基础上塑造的角色个性鲜明,实为个人特色之一。

在托斯卡向马里奥报告完(乐队演奏相应的动机)所发生的一切后,两人在与第一幕相对应的地方唱起了爱情二重唱。卡瓦拉多希这时不再歌颂爱人的双眸,而是她"可爱的双手"。该二重奏唱出了二人对以后自由生活的向往,知情的乐队奏起第二幕听审主题的旋律。卡瓦拉多希唱起了普契尼从他不成功的《埃德加》中再次利用的

简单旋律(由于它早已被人忘却,所以普契尼不用担心因为作品中缺少丰富的音调受到指责)。两人相互鼓舞,而此时的伴奏是这一幕开始出现的清晨赞歌主题,声乐与伴奏融合在一起,无交响乐伴奏,因为两人并没有理由期望他们的爱情最终会获得胜利。正当这对爱人歌颂爱之际,身后出现了执行枪决命令的队伍,声音随着沉重进行曲的宽广旋律突然变化,从轻微的弹奏增加到急迫的三倍特强。太阳升起,士兵列队,军官放下军刀,钥匙开锁,伴着大提琴和低音提琴极强的震音。卡瓦拉多希倒在地上。"这真是一位艺术家!"托斯卡叫道。她用场景评论来伴随士兵们退场,这样,马里奥就不会过早地起身。没有管弦乐伴奏,她呼喊着他。然后,在零散的和弦伴奏下,她发现了弥天大谎,而此时,他已经死去。

 在此处,出版商和脚本作者都希望能为托斯卡写一曲悲恸咏叹调。但是,普契尼再清楚不过,这首咏叹调将会成为另一首"大衣咏叹调",他认为,观众这个时候会开始穿他们的大衣。他决定来一个让人屏住呼吸的急转弯式大结局。从远处传来:"告诉你们,刺杀!——斯卡皮亚?——那个女人就是托斯卡!"密探们立即出现,要逮捕她,她推开他们,跳下刑台:"哦,斯卡皮亚,在上帝面前!"卡瓦拉多希咏叹调中爱情主题奏响;为爱情悼念成为了最后的主题。普契尼因为这一结局备受指责。它被抨击只是让人印象深刻主题的又一次重复,毫无内容上的意义,斯卡皮亚动机也许更为合适(如威尔第《弄臣》中的逃亡动机)。除了作曲家已经在第一幕中运用这一情感色彩,因此算是重复利用,他期望另一种陈述。管弦乐对女主人公自杀的评论恰好不是从刽子手的角度,而是从托斯卡,从卡瓦拉多希,以及他俩爱情的角度来评论托斯卡的自杀。无论如何,这出歌剧名为《托斯卡》,而不是《斯卡皮亚》。

《托斯卡》在编剧学严格意义上是戏剧佳作,恰当地运用反衬,经济地利用音乐元素。然而,它并不是普契尼音乐上最令人满意的作品。除了创造性地使用了主导动机,它其实存在许多空白段落,并非全部的旋律都像三首著名的咏叹调和爱情二重唱那样经典。斯卡皮亚的独唱缺少个性,最后一幕中的爱情二重唱明显带有宣传性质,而滑稽的场景又显得有点幼稚。不过,只要有出色的歌手,《托斯卡》就一定会大受欢迎。他们必须具有声音表演能力:托斯卡既是温柔的情人,同时还是爱吃醋的女人,还得能够恰到好处地表现该角色最后的绝望和绝望之余的那点骄傲,也许这些恰恰是斯卡皮亚无法不为之着迷的原因。斯卡皮亚也不能只是个简单的负面角色,他举止优雅,喜欢冷嘲热讽,有施暴倾向;卡瓦拉多希不修边幅、感情真挚、视死如归,歌手还要表现声音的细微差别。整个20世纪下半叶,卡拉斯(Maria Callas)饰演的托斯卡,戈比(Tito Gobbi)饰演的斯卡皮亚(虽然与前者不具完全的可比性),斯特凡诺(Guiseppe di Stefano)扮演的卡瓦拉多希可以作为该剧演出的典范。

1900年1月14日,该剧在罗马首演。里科尔迪把普契尼第一部意大利歌剧的故事背景放在罗马。他的儿子蒂托亲自导演,舞台布景带有现实主义色彩。媒体为了首演已经大肆宣传,罗马观众实力也不菲,作曲家同仁们也一一到场,其中有马斯卡尼、奇莱亚(Francesco Cilea),甚至瓦格纳之子齐格弗里德·瓦格纳也到场观看演出。尽管传言有爆炸的危险,经验丰富的指挥穆尼奥内(Leopoldo Mugnone)仍然领导了首演。两位非常有名的歌手担任斯卡皮亚和卡瓦拉多希的角色:马尔基(Emilio de Marchi)和吉拉尔多尼(Eugenio Giraldoni)。达尔克雷(Hariclea Darclée)演唱托斯卡,自1891年始,她在斯卡拉扮演了卡塔拉尼的瓦蕾,马斯卡尼的露伊莎(Luisa),以及马斯卡尼另一部歌剧中的伊利丝(Iris),所以,在真实主义作品中她经验丰富;另外,她还是马斯卡尼《乡村骑士》中一

位重要的桑图扎(Santuzza),其扮演的角色还有曼侬(包括马斯内和普契尼的作品)和咪咪。但是她的演唱未能灌制成唱片。她感情爆发既能激烈,又能温柔。而马尔基是抒情的男高音,1888年,他在那不勒斯上演的普契尼的《薇利人》中进行演唱,还扮演了《茶花女》中的阿尔弗雷多,也在《女武神》中扮演过西格蒙德(Siegmund)。卡瓦拉多希让他大放异彩,但得以保存下来的爱迪生留声机系列录音却让人无法对他的声音产生特别的印象。当时仅29岁的吉拉尔多尼扮演了斯卡皮亚,从留下的唱片来看,他的声音洪亮,能够生动诠释斯卡皮亚的危险和卑劣。

　　《托斯卡》首演在观众中获得巨大的成功,扫清了里科尔迪的所有顾虑。不过,对这部歌剧的诟病之声仍然存在,有些批评家认为该剧题材不理想,至少在道德方面有待商榷,在音乐方面也不无缺憾。该题材与普契尼的艺术家气质不符,应该可以更温柔、感情更丰富。情节令人瞠目结舌且没有深度,是典型的法国颓废主义,不适合改编成意大利歌剧。《托斯卡》是一部步入歧途之作,它既未能衔接意大利的传统,也未能指明将来发展的道路。虽然,这些专家们批评不断,但丝毫未影响该作品的成功。普契尼作为一位日益严肃的歌剧作家最终定型。他的下一部作品不论在音乐上还是在结构编排上,"构思"都将更胜一筹。

《蝴蝶夫人》——文化冲击

1900年6月，在伦敦准备《托斯卡》首演期间，普契尼虽然不懂英文，却一如既往去看剧，期望物色到新的歌剧题材。普契尼在改编《托斯卡》的过程中获得不少经验。他觉得只需要有部戏剧，改编的歌剧就具有本身的魅力；他有了成功的先例，也形成了特有的作曲方式。在约克公爵剧院，普契尼观看了美国导演兼作家大卫·贝拉斯科(David Belasco)的《蝴蝶夫人》。尽管语言不通，但演出却让他异常感动。普契尼认为该剧直接反映了人性的潜质，所以想以此为基础写部歌剧。据说，普契尼当即冲到贝拉斯科的化妆间，恳求后者答应把戏剧改编为歌剧。贝拉斯科二话没说马上同意。据他回忆，要拒绝一个噙着泪水双臂抱着你脖子的感情冲动的意大利人根本不可能。

虽然《蝴蝶夫人》与《托斯卡》有很大的差距，但二者同时都有《波希米亚人》里的脆弱女人形象。该题材充满异国风情无疑最令人兴奋。那时，日本在西方世界早已成为时尚的代名词。从1854年港口

开放以来,日本与美国、英国、法国和荷兰签订了商贸协定,日本货物成批涌入欧洲市场;在世界展销会上,日本商务代表也随处可见。19世纪60年代以降,日本的木雕给西方艺术家留下了深刻的印象,也影响了印象派画家们的作品。连凡·高(Vincent Van Gogh)都临摹木雕,且从木雕创作工艺中得到了启发。19世纪80年代,欧洲刮起日本风。和服成了欧洲"日本主义"的象征,而在普契尼观看《蝴蝶夫人》时,该潮流尚未偃旗息鼓。19世纪末,欧洲知识阶层以收集日本特色小玩意为乐,法国、美国亦然。日本公司在西方建立子公司,为日本迷们提供木雕、贵重的纺织品和装饰物。日本代表了想象中精致美丽的国度,在那里没有严格的道德观念的束缚,比起保守的欧洲社会,它代表了"更自然"和宽容的社会,欧洲人当时对日本真实社会的曲解程度可见一斑。报纸杂志上也不时发表相关照片满足这方面的好奇心。例如,意大利籍摄影师布里特·菲利斯·贝亚托(Brite Felice Beato)的不计其数的日本特色照片满足了欧洲读者这方面的需求。

约19世纪末,欧洲的日本印象由虚构或真实的报道、艺术作品以及照片提供的画面杂糅而成。彼埃尔·绿蒂(Pierre Loti)是日本热最具影响力的作家之一。他发表的小说大多有关他任法国海军军官时在世界各地的见闻。他总是描写有关异乡人的际遇,并由此刻画出各种女性形象。曾当选法兰西文学院院士的绿蒂是位非常受欢迎的作家,1887年发表的《菊子夫人》(Madame Chrysanthème)对普契尼来说应该也不陌生。该作品叙述了19世纪初随原子力潜水舰(Le Téméraire)来到日本长崎的法国海军上尉于连·维奥(Julien Viaud,绿蒂的真实姓名)的经历,由于潜水艇无法继续前行,他只好在长崎滞留数月,按当地的风俗接纳日本少女菊子为"临时妻子",两人共同生活两个多月,但没过多久,这段感情就失去了最初的魔力。菊子也大方地放走于连,因为她得到了一笔可观的服务费。这部小说是赤裸的殖民歧视纪录,日本人被概括为幼稚、矮小、滑稽、古怪和愚钝。"菊子到底有没有心灵?"于连自问。她是个微不足道的小人

物——就像日本陶瓷所绘的那样。《菊子夫人》对《蝴蝶夫人》的创作只有间接影响,却决定了观众对"日本"歌剧的期望水准。

日本音乐在西方名不见经传。早期代表作曲家是卡米耶·圣-桑斯(Camille Saint-Saëns),1872年他的《黄衣公主》(*La princesse Jaune*)在巴黎喜剧院上演,反响一般。威廉·S·吉尔伯特(William Schwenk Gilbert)和亚瑟·沙利文(Arthur Sullivan)创作的《日本天皇》(*Mikado*,1885),是两人当时的合作中最成功的轻歌剧,该剧中带着亚洲式的残暴的滑稽故事展示并助长了欧洲富于成见的日式风。《日本天皇》虽是喜剧结尾,剧中讲述的却是被禁止的爱情和死亡的危险。1896年,英国作曲家西德尼·琼斯(Sidney Jones)的音乐剧《艺妓》(*The Geisha*,1894)在日本、德国和意大利的巡演获得成功。这是以"欧洲海员爱上了日本茶馆的女孩"为主题改编的喜剧。演出直接采用日本传统服装作为道具,当时西方盛行的日本风被视为社会文化盛事。日本风在西方开始大众化。

对普契尼而言,他的同学兼朋友彼德罗·马斯卡尼的《伊利斯》(*Iris*)对他的影响更为重要。他对该歌剧脚本持批评态度,认为剧情向前发展十分艰难。① 其实1898年11月22日在罗马孔斯坦齐歌剧院(*Teatro Constanzi*,《托斯卡》首演之地)首演的《伊利斯》重复了当年与雷恩卡瓦洛(Ruggiero Leoncavallo)的《波希米亚人》相当的竞争情况。首演在场的普契尼受马斯卡尼成功的刺激,坚信有能力写出更好的日本歌剧,以确保身为意大利歌剧作曲家的地位。马斯卡尼的脚本虽是由普契尼的歌剧脚本作者伊利卡创作,但并不是基于某部久经考验的戏剧作品改编而成,而是以法国诗选《玉集》(*Il libro di giada*)为蓝本。

相较于《伊利斯》的故事仅围绕日本人之间展开,在两种不同文化中对峙的《蝴蝶夫人》显示出更大的戏剧张力。马斯卡尼虽然常使用锣、钢片琴、排钟和管钟等乐器,常用有五声调式色彩的旋律来达

① 《书信全集》,第173页。

到日本"声音",不过,只有普契尼才能凭借他对地方特色(couleur locale)近乎狂热的兴趣,才最终真正地把原汁原味的日本音乐搬上了舞台。

当普契尼在伦敦观看贝拉斯科的《蝴蝶夫人》时,日本风在欧洲再次盛行。此时,一个日本剧团正在美国庆祝巡演成功,其中的明星是万众瞩目的日本名妓川上贞奴(Sadayakko),她曾当过艺妓,具有表演和舞蹈天赋,她强烈的感情表达震撼人心,代表了一种完全不同于日本瓷瓶上女子模样的日本女人新形象。1900年3月24日,《时尚芭莎》杂志将她登在首页并评论她是"日本最伟大的多愁善感的女演员"。该剧团来到欧洲,在英国、法国、德国、俄罗斯及意大利巡演。这时,普契尼已开始为《蝴蝶夫人》作曲。他在米兰观看了演出,并希望能与川上贞奴对话,但是她既不懂意大利语也不会法语,而且无法找到口译,两人根本无法交流。在她身上集合了两种完全对立的特质——弱不禁风的外表、完美的身体控制以及热情洋溢的情感表达,这些影响了普契尼对《蝴蝶夫人》的理解,并坚定了他塑造一个日本女人的悲剧的决心。川上贞奴的日本十三弦古筝表演令他印象深刻;她演唱的"越后狮子"(*Echigo jishi*)也出现在剧中。

日本艺妓早就成为让人着迷的群体。她们代表了自由、简单却有教养的男女性交往方式,她们取代了高级妓女和后宫妻妾成为情色幻想的总体。川上贞奴是当时"首屈一指的艺妓",其艺妓生涯伊始就蔚为壮观,她的过去也可以看作是蝴蝶夫人的成长史。川上贞奴家境殷实,母亲家经营大商店。其父入赘继承家业。但港口开放后经济形势巨变,家道中落。川上贞奴4岁进入艺妓院,家中由此获得一笔补偿金,美其名曰贷款。这在日本并不稀奇,也不会不体面。作为艺妓,川上贞奴要学习如何化艺妓妆,怎样穿戴以及特定的举手投足方式,练习各种常见的茶道并学会唱歌。她们还学习如何读、写(以前女人阅读是不可想象的),由此为进入上流社会做准备。艺妓

院的拥有者要从艺妓初夜中赚回培养她们的高额成本，因此，获得她们初夜权的人通常都会支付很高的价钱。如果这名男子属于上层社会，通常还会继续供养她，给予她金钱上的支持。只有像首相伊藤（Ito）这样社会地位高的人才有资格得到川上贞奴的初夜权。这是所谓的按惯例规定好的程序，而非普通意义上的强奸。享有初夜权者会与艺妓共度一周并在这段时间里慢慢相处，温柔相待。关键的夜里是以聊天、喝米酒、跳舞开场。接下来的三年，川上贞奴一直是伊藤的情人，后来她跟了一位将军，最后像其他艺妓一样趁着年轻尚有吸引力找了一个愿意娶她的人。然而，艺妓被认为低人一等，并受社会歧视，她们的婚娶也不被视为爱情的结合。只有那些明媒正娶，经由父母之命、媒妁之言达成的婚事才能得到社会的认可。

到此为止，川上贞奴的一生可看成是蝴蝶夫人的命运写照。凡了解日本文化的人对此都不陌生。可在艺妓文化传播到欧洲和美国的过程中，却与西方文化中的爱情交易相混合。《蝴蝶夫人》塑造了一个高级交际花的形象，她情感上无法得到满足，憧憬浪漫爱情，就像小仲马的茶花女和威尔第的薇奥莉塔。巧巧桑①也借此成为耀眼的人物形象。

伊利卡/贾科萨/普契尼组成的"黄金三人组"预料到，这个日本题材会引起欧洲和美国上流社会的兴趣；但意大利并非最佳的共鸣区，相比而言，法国、英国或美国更加适合，这从该剧上演史便可窥察。

被抛弃的艺妓也是热门小说的题材。1898年，美国律师约翰·卢瑟·朗（John Luther Long）在《世纪月刊》（*Century Monthly Magazine*）上发表了类似题材小说。故事以事实为基础，朗根据他的姐妹科雷尔夫人回忆与传教士丈夫在日本的所见所闻而创作。在

① 巧巧桑即蝴蝶夫人名。

朗的小说中,海军少尉平克顿(B. F. Pinkerton)居留日本长崎时,经介绍置办了房子,接受了一门婚事,与巧巧桑成亲,巧巧桑又名蝴蝶夫人。为了他,她改信基督教,为此遭家族驱逐。平克顿不久就离开了日本妻子,他信誓旦旦:当燕子做窠时会回到她身边。在此期间,巧巧桑生下了一个小男孩,她坚信,平克顿和她的婚事是按照美国的法律,所以,丈夫肯定会回来,而且对此深信不疑。事实上,平克顿后来确实回到了长崎,但却是在他美国夫人的陪同下,他们要带走孩子。巧巧桑试图自杀,但最终只伤到了自己:被她的女仆绑了起来。

这部关于"日本婚事"的小说完全不同于《菊子夫人》。这并非两个做了露水夫妻的搭档,提供性爱和金钱上的互助,两人之间不存在任何感情上的联系。在这篇小说中,这个日本女人如此深爱着她的美国丈夫,对他忠心不二,由此感动了读者。巧巧桑为了平克顿被家族抛弃,在日本社会中茕茕孑立,而这个外来人竟始乱终弃。平克顿是典型的没良心的大男子主义者,这个自大狂毫无顾忌地带走孩子,丝毫不考虑母亲的感受。在绿蒂笔下对日本人生活方式的贬低没有出现在朗的小说中,然而,这里也存在殖民意识:巧巧桑言语幼稚,甚至天真地相信平克顿燕子造窠的伪誓。但是,潜在的批评对准的是没心没肺的美国人,而不是她。

参照小说,贝拉斯科与朗合作将其改编成戏剧,删除了婚礼和蜜月,直接从被遗弃的蝴蝶夫人开始。此时,巧巧桑仍不相信女仆的怀疑,坚信平克顿会回来。与朗的小说相比,戏剧缺少重要场景,只字未提巧巧桑与她家庭的联系,省略了她改宗基督教后被驱逐的场景。即便如此,蝴蝶也并未因此成为没来由的突兀角色,与礼教的社会矛盾最终转化成人性矛盾,这也是吸引普契尼的地方。

贝拉斯科的一幕剧改成的歌剧脚本过短,所以歌剧改编还是以朗的小说为基础进行补充。普契尼没有读过朗的小说,原本想在平克顿这一角色上大做文章,并将第一幕放在美国。这样做理由十分明显,贝拉斯科的平克顿只是个配角,根据歌剧的规矩,理应有个重要的男主角(当时,施特劳斯的《莎乐美》还没有诞生)。脚本作者伊

利卡重新回到朗的原著撰写第一幕。在朗的小说中,平克顿这一形象既苍白又不讨人喜欢,这里被塑造成绿蒂小说中的冒险者,这个年轻气盛的少尉对日本人颐指气使,对蝴蝶也摆出一副居高临下的架子。其中,领事仍旧沿用夏普勒斯(Sharpless)一名(也是贝拉斯科戏剧中该角色的名字),对平克顿的态度见怪不怪。只有当平克顿打趣蝴蝶的祖先们时,夏普勒斯才责怪了他。

普契尼又一次踏上了寻求"真实"的旅途。他从比利时音乐家古斯塔夫·克诺普(Gustav Knopp)那里寻求日本音乐信息,还与日本驻意大利大使夫人青山久子(Hisako Oyama)建立联系,从她那儿搜寻日本旋律。大使夫人还唱给他听,为他弄来乐谱,为他后来的创作提供了帮助。普契尼还参考了唱片和有关民族音乐的书籍等等。就像《托斯卡》中处理钟声那样,他仍然是个完美主义者。整部歌剧有大约四分之一的篇幅引用带日本特色的曲调(10次),这不仅是为了营造纯正的地方色彩,更是为了从最真正的意义上创作日本音乐。普契尼还发明了不少"日本式"的音乐主题,这些主题给另外四分之一的音乐添加了远东色调,其特征是使用五声调式和全音阶。特别是全音阶成为了20世纪初现代音乐的标志,德彪西、施特劳斯、勋伯格和贝尔格都使用过这个技巧,但并不知道这是日本调子,只是从自主发展音乐语言的角度出发。这样,《蝴蝶夫人》就跟上了现代的步伐,听起来与德彪西音乐相似。由此观之,《蝴蝶夫人》超越了《托斯卡》,这极其关键地保证了普契尼的作曲走在时代的最前沿。普契尼这次取材远东,将异国情调和现代性融合,通过使用"东方乐器"锣和日本钟为管弦乐润色,并采用欧洲传统乐器,如组钟与管钟。《伊利斯》中,马斯卡尼也在舞台上用了日本乐器(三味线),可是在管弦乐中却因为三味线音量不够而改用竖琴。普契尼没让巧巧桑弹奏传统的艺妓乐器,如三味线或手锣,因为她已经结束了艺妓生涯。

音乐分析之前,我们首先浏览一下该剧的演出史。普契尼在总谱上呕心沥血,并在不同的演出地点做出相应修改,因而该剧不存在固定版本。1904年2月17日,《蝴蝶夫人》在米兰斯卡拉首演,蒂托·里科尔迪排演了该剧,这次演出带来了普契尼职业生涯的低谷。这次失败毫无征兆,管弦乐团和歌唱家们气势高昂,舞台工作人员无一不为之动容。然而,观众们却恶意讥诮、挑衅喧闹、咄咄逼人,在百般羞辱这部作品及其创作者后,观众幸灾乐祸、自鸣得意。这次闹剧背后很可能隐藏着两家出版社里科尔迪和松佐尼奥的恶性竞争。1896年,松佐尼奥接手斯卡拉剧院,封杀了所有里科尔迪歌剧的上演,差点导致该剧院倒闭。于是,朱利奥·加蒂-卡萨扎(Giulio Gatti-Casazza)成为新的剧院经理,托斯卡尼尼成为首席指挥。而这时,再也没有上演过松佐尼奥的歌剧,彼德罗·马斯卡尼的《进行曲》(*Le Marschere*, 1901)和翁贝托·焦尔达诺(Umberto Giordano)的《西伯利亚》(*Siberia*, 1903)除外,但二者反响一般。松佐尼奥担心里科尔迪顶级作曲家最后的胜利会给他们致命一击,于是利用"群众演员"导演了这次恶作剧。不过,观众蓄意闹事也不是空穴来风,普契尼从不正眼看那些异己分子,认为记者很烦人,所以报社多数唱反调。有杂志控诉普契尼为剽窃分子,松佐尼奥杂志《世纪报》宣称,这部不登大雅之堂的作品是普契尼从他处剽窃的,脚本乏味无趣,这部歌剧彻底完了,被埋葬了。不过,也有批评声音值得注意,如,该歌剧形式不同寻常,仅有两幕(通常三幕),每一幕都显得拖沓冗长,共计90分钟;在一定程度上过于"现实",有离题之嫌,且有太多多余的人物和细节;还有声音说舞台装潢缺乏内涵,咏叹调太少,特别是男主人公几乎没有机会开口塑造自己的形象。普契尼音乐语言的局限性、老套的旋律声调、还有那些萦回烂耳的可怜献殷勤的段落(小提琴八度伴奏声乐)都受到了抨击,而这在当时也是众所周知的事。但后来愈演愈烈,人们开始指责普契尼缺少真情实感,只晓得用异国风情的噱头来赢得观众,却未能发掘人性的悲剧。

普契尼和脚本作者们将这些批评作为重新加工的动力。第二幕被分成几段，在"哼鸣合唱曲"(Humming Chorus)之后落下帷幕（与此同时，戏剧张力也有所降低）。作曲家删除了过渡到间奏的八小节和第一幕中与整体情节关联不大的单个片段，由此该剧的"殖民"色彩大大减弱。在最后一个场景中，平克顿终于获得了咏叹调。5月28日托斯卡尼尼执棒，在布雷西亚(Brescia)再演，这个新版本获得了热烈的欢迎。普契尼的朋友和其他作曲家（如参加过米兰首演的马斯卡尼和焦尔达诺）也都到场。《蝴蝶夫人》的"在那晴朗的一天"(Un bel dí vedremo)和"哼鸣合唱曲"不得不重复。作曲家谢幕达10次。

然而，普契尼对这部作品仍不完全满意，在伦敦（1905年7月10日）和巴黎（1906年12月28日在喜歌剧院）首演之前，他精益求精，再次修改总谱，人们现在可以看到四个版本。今天上演的大多数是巴黎版本，布雷西亚的第二个版本也可以偶尔听到。巧巧桑这一角色从米兰版到巴黎版发生了明显的变化。她被家庭驱逐出门这一元素越来越不重要，母亲和儿子的关系则越来越紧密。最初儿子是蝴蝶夫人活下来的理由。后来她要了结自己的生命，因为知道要孩子忘了她、心甘情愿地跟爸爸去美国，唯一的办法就是通过自杀来切断母子联系。在米兰和布雷西亚版本中，巧巧桑个性更强、更有主见，而在巴黎版本中则更能承受苦难。要是人们换个角度看，就可以看出在最后版本中的女主角比第一版本中更像咪咪，恰好与最初批评家们的看法相左。歌剧开场采用复古形式：以四声部的赋格主题乐句拉开序幕，第二个轻快主题很快结束了复调部分。对这样的开始存在两种完全不同的解释：一种是冒险者平克顿的朝三暮四，另一种是展现忙碌不休的西方社会全景图或四处瞎忙活的日本人（包括媒人和婚礼仪式）。该主题在第一幕中不时再现，具有结构上的功能。也许作者想将日本（曲调）和西方（加工）结合起来，从而在歌剧中展开两个社会相遇时所起的冲突。

幕启，长崎近郊的小山上，可以看到一幢带有阳台和花园的日式

房子。媒公五郎(Goro)正在向平克顿讲解如何改造房子的布局。不过年轻的少尉只对新房感兴趣,而且声明这桩买卖对他无足轻重。他说"这是个纸房子",在歌剧结尾处也提到这点。五郎向平克顿介绍三个佣人,平克顿打趣到:"名字真滑稽。我就叫他们鬼脸一,鬼脸二,鬼脸三。"(在巴黎版本中该评论被认为太具殖民意味而被删除。)该赋格主题导入了女佣人铃木妙趣横生的对答。在这等候迎亲队伍的时机,巴松管开始吹奏零散、谐谑曲色彩的主题。五郎介绍了一打子亲戚,还不怀好意地打趣道,平克顿和巧巧桑会生下孩子。美国领事那浮华的西方风格动机已经出现。两人的谈话开始由巴松管伴奏,后来由"星条旗"旋律替代,该旋律表现了平克顿作为入侵者的姿态。在作曲家生活的年代,该旋律还只是美国海军的军歌,直到1931年才成为美国国歌,所以在今天看来,该处尤显得具有批评美国之意。平克顿开始膨胀:"在整个世界上,美国人自由通行,不惧风险。"由于20世纪和21世纪美国推行帝国主义政策,此话听起来比美国成立之初更让人讨厌;与其说这是若无其事的冒险精神,不如说是无所畏惧的侵略意图。

夏普莱斯用"简短宣言"批判了他(在第一版中尚表示认可)。然而,两人接着却以男人的联盟关系共同为美国干杯"美国,万岁!"(America for ever!)——背景音乐为军歌。五郎赞扬蝴蝶的美丽。对此,平克顿显得很不耐烦。他转移注意力唱起了赋格主题,该主题不断重复在各幕中。

领事很想弄明白,平克顿是否真的坠入爱河。在自我介绍的第二部分,伴着简单、刻意、轻佻的旋律,平克顿表示自己不知道这是爱,还是一时的情绪,要是他不得不折断小小蝴蝶的翅膀,他也无所谓。领事对此一言不发,用表现力丰富的旋律指责这位不负责任的同胞,领事说,蝴蝶夫人真的爱上了他,千万不能伤了这样一颗深爱他的心,那将是极大的罪过。平克顿仍然满不在乎,还提议为他将来的美国夫人举杯——甚至,这在领事警告主题的伴奏下唱起。

当迎亲队伍上台，乐团演奏起日本主题：即由川上贞奴演唱的"越后狮子"(Echigo jishi)。蝴蝶夫人上场的方式也是普契尼的一种特有方式。未见其人，先闻其声。观众们充满期待，这令女主人公的出现犹如众星拱月。管弦乐团在竖琴琶音引导下奏起了很广的旋律，蝴蝶夫人接上该旋律唱到(十分具有日本特色)："在爱情的呼唤下，我来到这里，这里有美好的东西在等待我，这是无论生者还是死者都期待的美好。"由长笛、竖琴、排钟合奏出的第二个日本主题"春光灿烂"(Hana saka hara)表达了巧巧桑对未来的美好憧憬。西方与日本的爱情这两大主题的组合，代表蝴蝶为了爱情新世界而付出所有的愿望，但又表达了那无法割舍的亲情。

巧巧桑开始叙述起她的生平。她是富人小姐出身，可时运不济，不得不作艺妓谋生；对此，她毫不隐瞒，也未觉丢人。在讲到她出身于好人家时，观众再次听到"越后狮子"。她说，当暴风雨摧毁森林的时候，即使最粗壮坚实的橡树也不能幸免。这段日本化曲调曾在婚礼亲友团出场时出现。此处，普契尼再次赋予内容主题结构功能——将场景串联起来。夏普勒斯问起巧巧桑的家庭情况，在第三个日本旋律的伴奏下，她讲到父亲已经过世。后来当巧巧桑说若不能有尊严地活着还不如有尊严地死去时，同样能听到这个小曲儿。该小曲牵涉到日本传统中为了挽回最后尊严的自杀行为(剖腹)。其名为"Ume no haru"(译名为"李树下的春天")，内容涉及剖腹传统的由来。普契尼从大使夫人口中获悉了剖腹在日本文化中的重要性。夏普勒斯问及她的年龄，她答道："整整15了，老大不小了。"双簧管和长笛对她的回复作了评论。媒公五郎在专员、户籍管理官员和亲友面前作宣告。平克顿嘲笑后者道："Che burletta!"("真是可笑至极！")两个官员分别都有一段表现其个性的日本小调，领事动机则是从美国国歌中截取的旋律，而亲友们的登台则配有管弦乐所表现的忙乱与嘈杂。从这可以看出蝴蝶对这些亲友的不在乎。夏普勒斯用"正是鲜花浪漫时"(gerade erbluehten Blume)祝福平克顿(此

处插入一段欧式曲调,却又与美国国歌有相似之处),并再次警告他,蝴蝶信任他。(在先前的版本中,这里续接有媒公五郎、官员、亲友们以及迫不及待的平克顿的几个场景,这样婚礼就显得更加铺张,因此被删除了。)

平克顿对新娘嘘寒问暖。他献殷勤道:"来吧,我的爱人!"不过,就像音乐所暗示的,这话与其说是感情流露,不如说是恭维的客套话。巧巧桑把"小女人的玩意儿"——介绍给平克顿,手绢、烟斗、腰带、胸针、镜子和扇子,这时的配乐是日本化曲调和日本旋律。剩下一件用剑鞘装着的匕首,是其父剖腹所用,在她而言,这是件"圣物";管弦乐的极强和声在此埋下伏笔,预示了该剧悲惨的结局;接下来是相应的日本主题"李树下的春天"。她拿出象征祖先们灵魂的小人(Ottoke),悄声告诉平克顿,为了他她暗地里改信基督教。此时伴奏特别采用了双簧管和英国号,表现了她在日本社会中的孤立无援。

在巴黎版本中,她呼唤到:"我的爱人!"然后倒在平克顿的怀抱中,伴奏为切腹自杀动机。而在最初版本中,则是"把这些东西都拿走!"同时付诸于行动,扔掉祖先小人们。如果说,刚开始表现的是蝴蝶对其祖先和平克顿的双重依赖,那么后来更多的是解释她自杀的动机,表现她无怨无悔甚至盲目的爱情。婚礼仪式都伴有日本化的音乐(排钟、日本钟、竖琴、长笛),新人们签约,闺中密友们恭喜"蝴蝶夫人",蝴蝶示意让她们改称她为 F. B. 平克顿夫人,管弦乐用日本曲调"江户的日本桥"("O-Edo Nihon bashi")驳斥了这个举动。蝴蝶夫人终究还是日本人,在绝望的处境中,她也选择了日本式自杀。官员们走了,平克顿对他们早生贵子的祝福敷衍道:"我尽力而为。";领事官员再次警告他要严肃对待此事(这里沿用了户籍管理官员的配乐)。

巴黎版本的婚礼减少了 60 个小节,原本平克顿殷勤献酒的场景被删除,剩下的只有对日本神的呼喊。少尉的"让我们体面而迅速地结束这一切!"得到了淋漓尽致的表现。减少家庭聚会场面无疑是明智之举。否则,民俗风情将会成为重点,从而打乱剧情。铺张排场不

仅在情节处理方面显得不经济,也会淡化地方特色,减少蝴蝶始终不能摆脱的传统的严肃性。向日本神的呼喊以弦乐的高音震音结束。和尚叔叔得知巧巧桑去了教堂,于是赶来质问她。亲朋好友们都十分震惊,这里奏响了"驱逐动机",客人们也在平克顿下了逐客令后逐渐散去。自杀主题再次出现。在这场劳师动众的婚礼之后,宁静笼罩了舞台,这是普契尼在《波希米亚人》中曾经使用过的艺术手法,而该手法曾在威尔第的《奥赛罗》中得到最完美的诠释。

爱情场景由序曲和四个段落组成。巧巧桑因为被驱逐而落泪,平克顿被感动。她唤醒了他保护者的本能,她很快得到了安慰。巧巧桑吻了平克顿的手,认为这也是男女之间相互肯定的标志,这也反映了巧巧桑对西方传统习俗的无知。铃木嘟哝着祷告。平克顿开始唱起了温柔的二重唱:"夜幕降临。"管弦乐队奏起了旋律,同时蝴蝶加入。这是普契尼从威尔第那里学来的这个技巧。6/8拍的新主题表明平克顿好奇心愈来愈强烈。他观察巧巧桑洗漱,音乐将其渐强的欲望表现得惟妙惟肖,该段落十分经典。初始主题得到重复并过渡到第二部分:"姑娘那双充满魔力的大眼睛",平克顿伴着急切的旋律唱起来。蝴蝶自比为月光女神,当夜幕降临时从天而降,她含蓄隐晦,看似要保持距离;她害怕自己的感情,担心感情用事的后果。平克顿觉察到这一点,不知道如何安抚她。巧巧桑(确实)担心这些情话让她无法自拔。不过音乐没有反映这点。第三部分又是6/8拍,平克顿信誓旦旦,爱情不会带来死亡,而是带来生命。在早期的版本中,这里还从蝴蝶的视角展现东西方差异。在巴黎版本中,虽然蝴蝶的害臊转瞬即逝(有点太快),在她向平克顿寻求依靠前,驱逐动机又短暂出现:"您是如此高大而强壮。"在一段宽广旋律伴奏下她唱着"我现在多么幸福"。加弱音器的小提琴独奏也加入爱情主题并多次重复。蝴蝶的小插曲(平克顿认为,蝴蝶这个名字适合她;她提醒道,西方人只会抓了蝴蝶戏弄)让甜蜜的爱情更加浓烈。两人这时齐唱起蝴蝶的爱情旋律(她出场时的旋律),在这浓情蜜意的时刻,文化距离缩减,但并未完全消失。两人进入房间,蝴蝶首次出场结尾时的日

本的春之歌缓慢地终结了这一幕。大鼓轻轻地敲了四下,尽管爱情魔力无限,人们仍然可以感觉到死神最终将会来临。

第二幕已是3年之后,地点是巧巧桑家里,不过不是在花园,而是在蝴蝶的房间里。与第一幕一样,第二幕以忙碌的赋格开始,然而却被再次出现的驱逐主题打断。在官员的民歌旋律"高山"的伴奏下,铃木正在向神祷告。此时蝴蝶信仰"美国"神(非严格意义上的"基督")。第一幕赋格主题响起,铃木抱怨囊中羞涩,平克顿抛弃了她们;蝴蝶则拿出领事馆给她们交了房租作为论据来反驳,证明平克顿还在乎她。此时,夏普勒斯主题出现。铃木怀疑平克顿不会回来,蝴蝶激动地说,当燕子做窝时,他一定回来。铃木对此仍不抱希望。

平克顿这里借用日本的形象思维作保证(正如伴奏中表现的那样)。鸟儿是绘画艺术中常见的主题。日式对他就意味着可以"推拖",就像日式房子的墙。这并非谎言,只是日式。这里,燕子成为了中心动机;该动机在朗的小说中已经出现,也出现在歌剧的所有版本中,与其说这让该剧富有日本的光晕,不如说是蓄意把巧巧桑塑造成幼稚至极的人。在贝拉斯科的戏剧中,夏普勒斯发现平克顿利用日本形象思维,他评价道:"这是一个十恶不赦的玩笑。"

蝴蝶坚持己见,依然固执地认为"他会回来"。她对铃木说道:"跟我说,他会回来!"铃木用七度音哀伤地回答:"他会回来!"为了回应铃木的不信任,巧巧桑幻想平克顿归来时的场景,"在那晴朗的一天"。一个乐队的全体休止(Generalpause)抓住了观众的注意力(普契尼知道他的金点子的价值),这支普契尼特色的旋律以短小上升且缓慢迂回的节奏开始。配器(高音木管、竖琴、加弱音器的小提琴)标识了该场景飘浮的梦幻色彩,仿佛这一切发生在蝴蝶的眼前。她接着表露内心世界。整个管弦乐队都齐声为她的歌唱伴奏:"你看到没?他回来了!"接下来是宣叙段,然后是高潮部分,这声音和管弦乐汇合成一线。她描述起要如何藏起来,"为了在这再次相会中不会幸福地昏过去";当蝴蝶将咏叹调在高音B上结束,这种情感更是得到了升华,所有的乐器包括喇叭和定音鼓演奏这一主题:"我坚信并会

等他回来!"

可是,她等来的不是平克顿,而是夏普勒斯,他的主题也随之而至,还有开始的"忙碌"主题也奏响。巧巧桑再次强调要称呼她为平克顿夫人,而非蝴蝶夫人;另外,民歌小调"江户的日本桥"再次响起。他们的谈话也有日式伴奏:"大人";该伴奏不仅评点了夏普勒斯的来意,也评论了日本人的寒暄方式:"家里老人们还好么? 您要吸管烟么?"在同样的动机下她唱起歌来。得知平克顿来信时她异常欣喜:"我是全日本最幸福的女人。"不知这是否有言外之意,影射她仍然归属日本,平克顿不会带她走? 她最好嫁给日本贵族山鸟公爵? 该动机后来成为了山鸟公爵的标识。蝴蝶问起美国鸟儿做窠的频率,在日本它们已经建了三次,美国的鸟儿是不是不经常筑巢? 在那里的风俗习惯本来就不一样。夏普勒斯回避道,他没有研究过鸟类学,总而言之,蝴蝶不知道西方的观念对她有多么陌生。媒公五郎想给她推荐不同的男人,他是现实主义者,不相信那个美国人会再回来,他看到蝴蝶夫人日益陷入穷困,并被赶出家门。有个富裕的山鸟公爵(伴奏"高贵的公爵")要娶她做妾,山鸟按日本风俗娶了很多姨太太。山鸟将提供给她婢女、黄金和宫殿。第一曲日本小调"越后狮子"把蝴蝶带回日本的文化氛围以及她所在的社会,五郎说依据日本的法律她已经是自由人,可以离开此地,但蝴蝶说他们遵照的是美国法律,"有声望"的法官会把离婚之人送进监狱。在巴黎版本中该段落原本要被删除,但里科尔迪坚持保留。(或许这可以看成是对普契尼私人生活的评论,里科尔迪对此再熟悉不过。)夏普勒斯不忍心告诉她,平克顿的船来了,但并非为她而来。山鸟公爵在公爵动机下走进来(这时他完全有理由相信蝴蝶会妥协),夏普勒斯正和她一起读平克顿的来信。管弦乐队引用了爱情二重唱中的一段,暗示了蝴蝶仍抱一线希望,而观众早已知道这不过是徒劳。一段长长的巴松管为阅读来信这一过程伴奏,该主题再次出现在巴黎版本中第一个图景的哼鸣合唱中。由于蝴蝶不愿相信来信的内容,领事只好直接问她,要是平克顿不回来,你怎么办? 蝴蝶答道:要么重理旧业,做艺妓卖

歌娱客，要么自杀。竖琴奏出低声部长音，低音单簧管和巴松管加强，此时，夏普勒斯建议她接受山鸟的求婚，谈话出现压抑的基调。她对领事下了逐客令，稍后，她冷静下来，把孩子给他看："这样的孩子难道舍得抛弃么？"这时响起了日本的俗曲"活惚"（Kappore honen，"活惚"是一首粗俗的曲子，普契尼很可能不知道歌词）。她认为这个儿子是平克顿与日本的联系，以及与她的联系，平克顿如果知道他的存在，会为了他跋山涉水赶来。在咏叹调（长笛开始了该主题）中，蝴蝶向领事描述了自己无法再忍受艺妓的悲惨生活，该咏叹调由三部分组成。这行当不干不净，有辱名声，所以她即使去死，也不愿再跳舞。这也暗示了其悲惨的结局。"蝴蝶这位苦命的人儿将为你而舞"，木管和弦乐器奏起最后一个日本曲调（"Suiryo bushi"译为"失望曲"），这也是该歌剧最后的旋律。

在最初三个版本中，所谓的"帝国咏叹调"旋律伴随着蝴蝶的美好幻景，首先是母亲正在为陌生客人唱啊跳啊的画面，然后是皇上收留她儿子，还要把他打扮成他最漂亮的儿子。这里的音乐还没有透露出绝望的意味。在后来更换的咏叹调中，巧巧桑西化的过程显现出来。如果说在婚礼上艺妓生涯尚未成为羞耻的理由，那现在却成了带来屈辱的行当。夏普勒斯问起小孩的名字，他叫Dolore（苦恼儿），原本应该叫Gioia（欢乐）；要是他的爸爸平克顿回来的话，他就叫欢乐儿。在朗的小说中就已经出现改名的主题；英语中，语法上一个词不分阴阳性，意大利语中则不同：Dolore是阳性，Gioia为阴性。在朗作品中是个小女孩，在贝拉斯科和普契尼的作品中则是一个小男孩。在宣布改名时，"在那晴朗的一天"主题奏响：蝴蝶毫不怀疑，平克顿会回来。铃木把五郎拽进来，责怪他在外宣称这个孩子是私生子。为此，蝴蝶和铃木责备他，蝴蝶甚至用刀威胁他（这也体现她内心极度紧张）。幸好铃木阻止了她，五郎落荒而逃。巧巧桑再次重申平克顿会把她娘俩带去美国。这时，码头传来炮声。长笛和小提琴奏出"在那晴朗的一天"，蝴蝶的幻想看似成为现实。她用望远镜看到了靠港军舰的名字："林肯号"，国歌旋律再次确认了这一点。在

"鲜花二重唱"中,巧巧桑要用鲜花装点整个房间,两个女声声部开始不断交替。她们唱起活泼的二重唱:"我要让屋子里,充满整个春天的芳香!"两人的声音在交替的和声中合而为一。蝴蝶为了迎接平克顿开始打扮,长年累月的等待让她面色苍白,她需要点腮红。巧巧桑猜想,亲戚们会怎么说(驱逐主题)?山鸟公爵又会怎样(公爵主题)?她派铃木取来新娘的服装(第一幕中爱情二重唱的曲调响起),她在墙壁上打了三个小小的洞,这样,她可以偷偷观察平克顿的到来而不会被发现,可是驱逐主题却再度表明她内心的不平静。阅读来信场景中带有巴松管伴奏的哼鸣合唱奏响,激动人心的一刻就要来到。

普契尼这个场景的配器特别精致,采用了柔音中提琴(viola d'amore)。这是一种罕见的乐器,当时已很少有人使用。在贾科莫·迈耶贝尔(Giacomo Meyerbeer)的《胡格诺人》的第一幕,普契尼第一次看到它,拉乌尔①的罗曼曲就是用柔音中提琴伴奏而充满了思念之情。夏庞蒂埃在《路易斯》中也用到了这种乐器,儒勒·马斯内在《巴黎圣母院的卖艺人》(Jongleur de Notre Dame,1902年首演)中也采用了这种乐器。它赋予哼鸣合唱沉重不安分的感情气氛。在米兰首演时,该合唱直接过渡到间奏,但同时奏响"越后狮子"。在巴黎版本中(正如在贝拉斯科作品中一样)帷幕落下,响起夹杂着加强军号声的插曲,该主题在夏普勒斯试图告知蝴蝶平克顿来信真实内容时也曾出现。紧接着出现了驱逐动机。普契尼用匀速行进非常庄严的三拍子慢节奏谱写了一段渴慕的徐缓旋律,表达了蝴蝶的等候;第一幕中动机片断不时插入,而结尾则是爱情二重唱中的一段,鸟儿鸣啼预示这新的一天的到来。当第三幕拉开帷幕,人们从远处听到水手们的吆喝声。弦乐拨奏、竖琴琶音以及吹奏五声调式的管乐器呈现旭日东升,人们可以听到铜管乐器吹奏的日本动机,法国号

① 《胡格诺人》中的角色。——译注

模拟寺庙钟声。在极强力度的伴奏下太阳升起,此处普契尼用声音描摹,写了一段巧夺天工、十分具有艺术效果同时又极富传统色彩的旋律。作曲家利用经典的变和弦和交响乐式的加工技巧,加强声响效果,营造了压抑的气氛。

该剧两幕版本在布雷西亚上演后就再也没有上演,其艺术评价也褒贬不一。《蝴蝶夫人》到底哪个版本更好? 在贝拉斯科的戏剧中,此处有一个很长的场景,灯光效果经过周密的设计。米兰版本不论在音乐上还是戏剧上都与之有异曲同工之妙,让观众仿佛可以体会到巧巧桑在等待。但停顿减小了戏剧张力,也许应该把修订本一气呵成地演下去。

蝴蝶夫人伤心地给孩子哼唱催眠曲。她走进房间,人们从远处听到在词语"苦恼"处她的高音降 B(也可是 G)。铃木担心道:"可怜的蝴蝶!"夏普勒斯和平克顿小心翼翼地走进来,他们希望能让蝴蝶对将要发生的一切有个准备。铃木告诉他们蝴蝶一夜未眠,平克顿表现出内疚。当铃木看到同来的陌生女人,十分惊诧地问这到底是谁? 平克顿回避不说,夏普勒斯道出了事实,这是少尉夫人。他们来这么早就是要铃木能够帮他们。"我又能做什么?"她反问道。夏普勒斯开始了竞奏风格的三重唱,每个角色都唱自己的部分。夏普勒斯联想到孩子的未来,平克顿陷入对往昔的回忆和对蝴蝶的同情中,铃木抱怨道,蝴蝶在被抛弃之后还要放弃这唯一的孩子。平克顿忍受不了这一切,请求夏普勒斯给予蝴蝶物质上的帮助,随即逃到妻子的怀抱中。米兰版本中平克顿期望用钱解决一切,而在布雷西亚男主角终于获得了期待已久的咏叹调:"别了,开满幸福和爱情的鲜花国度!"他的咏叹调不到两分钟(包括夏普勒斯的评论),但也未让观众对平克顿的印象有所改观。他仍然是个为人不耻的角色,再美妙的旋律也无济于事(其中与爱情二重唱有相似之处,再加上一段扭曲的自圆其说的赞歌),反而更衬托出他的可恨。

平克顿感伤自大且经不住考验。即使他有自知之明——"我是多么卑鄙无耻!"——也无法挽救他。铃木和凯特·平克顿走进来,两者显然已促膝而谈,后者对前者说:"你会告诉她么?"铃木保证会说服蝴蝶把孩子交给这个美国女人。在宣叙段落中又出现第一幕中"忙碌"的动机。这时音乐让人回想起悲剧的起点和基本矛盾。蝴蝶开始呼唤铃木。后者希望能阻止前者进来,不过巧巧桑看到了平克顿,也发现了夏普勒斯和凯特。在米兰版本中,蝴蝶还与凯特对话,赞叹后者的眉毛;而在布雷西亚版本中,她问凯特为何而来。在最终的巴黎版本中,她问其他人:"这位女士?我欠她什么?"普契尼让蝴蝶在与凯特的交往中越来越独立自主。

两个女人的对峙在约翰·路德·朗的小说中就已出现。平克顿的美国夫人认为,一个美国人的孩子怎么可以在一个文明未开化的国家,怎能由一个虽然漂亮但本身只是个玩物的母亲抚养。在贝拉斯科的戏剧中(如同朗的小说中一样),两个女人并没有在领事馆正面交锋,而是凯特主动找到蝴蝶,想要为她丈夫的孩子做点什么。她的动机——到底是出于关心,还是出于殖民者或是战胜者的固有姿态——最终也没有得到解释。对普契尼这样老练的作曲家而言,最重要的是东西方女人的交锋,凯特被巧巧桑无私的爱所感动。蝴蝶只是叫人带口信,说她多么满足,甚或幸福,她谢谢他和他的夫人以及他们的慷慨大方。两人的见面对剧情的发展并非必不可少,于是普契尼在最后的版本中把美国女人的戏份降到了最低。在米兰版本中,她说虽然她造成蝴蝶的不幸,但她不是有意的;而在巴黎的版本中,这句台词给了夏普勒斯,也是他给出了理由,即,这样对孩子最好。凯特只能请求蝴蝶的原谅:"蝴蝶,您能原谅我么?"此处的尊称表明了凯特对她的尊重。在巴黎版本中,凯特要和蝴蝶握手言和,后者拒绝了。这些都属于普契尼删除的冗赘细节,而后面的情节也有同样的台词,巧巧桑仍然保持了独立姿态,只肯亲手把孩子交给平克

顿。在这里,我们可以听到孩子的动机(俗曲)、平克顿出场时的"美国宣言"以及驱逐动机,感觉到第二幕开始时蝴蝶的担心。

 当铃木送走凯特和夏普勒斯时,巧巧桑哭着倒在地板上。她问起孩子,铃木说他正在玩耍。她要铃木陪他去玩,后者起初不答应,于是蝴蝶下了命令。当蝴蝶在佛龛面前跪倒,定音鼓独奏了很长时间的五度,十六分音符渐强,又渐弱。大提琴奏起驱逐动机以及"李树下的春天"的开始部分,衔接上父亲自杀的主题。她的生命已然没有了意义,她试图在爱情里寻找新生命的努力已经完全失败:她既留不住他,也无法挽留他们爱情的结晶——他们共同的孩子。她只有死路一条,从此获得解脱,这是纯正的日本方式。这并非绝望的死,而是骄傲的死,是对平克顿的背叛以及他以殖民者的姿态抢走她的孩子的报复。这样看来,自杀是一种自由行为,是她对自由爱情和坚贞抉择的最终捍卫。

 孩子走进来时,锣轻轻地敲着,蝴蝶拥抱他,亲吻他。极强的拨奏伴随着她希望孩子永远都不要知道她是为他而死的真相,她随之唱起一首感伤的曲调:"哦,你是天堂的王子,来到我的身边",然后,给他一面美国小红旗和一个布娃娃,再蒙住他的双眼。急促的擂鼓伴奏场景,紧接着是用法国号吹奏的半音段落,最后是小号的低音。另外,中音提琴和英国号演奏了一段哀伤的旋律。一个极强和弦与一个休止,让观众可以听到匕首落地的声音。伴着渐强的管弦乐可以听到蝴蝶向孩子爬去,期望能够拥抱他,最后停止了呼吸。平克顿从外喊了三声:"蝴蝶!"她的爱情二重奏中的主题由小号和长号奏响。他和夏普勒斯冲进来,发现蝴蝶已死,"失望曲"(象征着她拒绝重返艺妓生涯选择死亡的旋律)结束了这个悲剧。最末和弦为 G 大调,而不是人们期待的 B 小调。难道这是一个标志,表示这个自杀并非西方意义的悲剧?

东西差异文化冲击从头到尾历历在目,然而这只是背景,并非该作品的主题。这部歌剧的中心是一个年轻女人的悲剧,她相信能够在跨界的爱情边缘寻找到自我,最终却是徒劳,因而只能在死亡中获得永生。那些日本旋律提供的也不仅仅是异国风情的点缀,而是模拟了情节得以向前发展的前提条件。在今天这个东方主义讨论再次升温的时代,没有什么比这个更具有现实意义了。蝴蝶用一生的幸福为在伦理道德上无法成功融入任何一个社会付出了惨重的代价,她在重新融入她的社会的一幕中赢得了荣誉和身份,而这一幕的代价就是她年轻的生命。这是一个真实的悲剧性主题,该歌剧由此获得广泛意义上的人性高度。这就是该歌剧超然于日本主义之外的意义所在。这个风景如画的日本不能只是由于舞台装潢效果展示出来,更重要的,是将蝴蝶生存环境的消极以及积极的伦理道德归属感的意义凸显出来,之所以称之为积极,是因为日本文化为拯救个人提供了宗教仪式化的程序,而这正是西方文化所欠缺的。基督教已经只剩下毫无意义的外壳。蝴蝶的改宗只是源于爱情,对于其他人来说,它并不具有生存意义上的重要性。凯特·平克顿的怜悯可以视为将基督教的博爱当作殖民手段。

这位涉世未深的日本女人的感人肺腑的故事在当时成为远东佳话,而现实历史却不一样。日本学会了帝国主义,逼迫朝鲜开放口岸,占领了福尔摩莎①和冲绳,在《蝴蝶夫人》首演时,没有事先警告就击沉俄国军舰。1905年,在马岛海战中最终战胜了俄国舰队。大多数西方国家(包括曾官方支持沙皇的德国)对于日本能打败不招人待见的俄国表示欢迎,对战胜者也表示了同情;但日本人绝对不像歌剧中所表述的那么无害和天真。蝴蝶无止境的魅力与她的命运有关,而不是异国的魅力。这个虚构的日本社会只是故事发生所在的一个极富艺术性的空间。据悉,今天在巧巧桑生活过的地方竖有她

① 即台湾地区。——译注

及其子苦恼儿的雕像。许多新人都愿意在那儿合影留念,而后面隐藏的扬声器里则放着"在那晴朗的一天"。这又是多么富有讽刺意味!

首演评论认为,该歌剧与普契尼前几部作品存在极大的相似性,特别是《波希米亚人》。普契尼以放弃风格多样化为代价的个性化谱曲方式难免会获得这样的指责。在首演全军覆没时,他也曾质疑他的编剧是否不能让观众心悦诚服,或是他最拿手的动人旋律——他的"musica zuccherata"①(甜美的旋律)——欠佳(在后来的创作中不断加以完善),首演评论矛头首指该歌剧旋律"过于简单",也就是作曲选择较为朗朗上口的曲调。虽说这并非毫无凭据,但也不算完全正确,因为作曲家在音乐技巧(加工和配器等方面)的微妙变化上煞费苦心。

有关巴黎《蝴蝶夫人》的首演,大多数批评具有毁灭性,责怪作曲家只做表面功夫,看不到精致的旋律。《自由报》如是写道:

> 这真是闻所未闻,作曲竟如此没有新意,如此缺乏大众理解,既没有地方特色,也没有栩栩如生的人物个性。甚至几乎不能激起观众任何感受或是片刻的感动,不说在其他地方,就算在那不勒斯郊区也不能。②

相反,舞台表演却获得了很大的肯定:

> 蝴蝶夫人这一角色唱得非常成功,她在喜歌剧院的舞台上大放异彩。我斗胆讲一句:真是太好了。玛格丽特·卡雷夫人真是把这个小艺妓演活了;细腻的心灵世界,令人震撼的演出,

① 《书信全集》,第 266 页。——原注
② 巴黎歌剧图书馆(Bbliothèque de l' Opéra de Paris)之《蝴蝶夫人》卷宗。——原注

> 她的歌唱和措词的优雅、机智彰显了个人风采。①

普契尼对这些批评当然不满意；不过作为剧作家，他可以享受演出带来的成功。

蝴蝶不是个好唱的角色，以前不是，现在也不是。这个角色要求声音平稳、音域宽广（要在上场时能唱出高音 B 甚至降 D）、轻巧且富于戏剧性。女歌唱家要演绎一位 15 到 19 岁且具有爆发力的姑娘。演技方面则需驾驭一个（并非完全）幼稚的女孩如何长成伟大的悲情女主角，她是普契尼第一个如此有深度的女性角色。米兰演出蝴蝶的罗奇娜·斯托尔基奥（Rosina Storchio）的高音声区比在布雷西亚饰演同一角色的莎乐米·克鲁森尼斯基（Salome Krusceniski）更轻，后者是享有盛誉的阿依达演唱者，但前者看似获得了作曲家的青睐。首演之后，普契尼夸斯托尔基奥"非常聪明且情感细腻"②，这些优点的重要性在舞台上对他来说不逊于声音。他认为斯托尔基奥比克鲁森尼斯基更高贵和情感细腻。

在伦敦艾米·戴斯丁（Emmy Destinn）成功演绎了巧巧桑，她曾是成功的卡门饰演者。普契尼没有听她唱过，有可能在他眼里其演唱过于戏剧性。在纽约大都会，普契尼与杰拉尔丁·法勒（Geraldine Farrar）曾产生过矛盾，据说是由于表演方式和音量引起的，在大都会舞台如此大的空间里，法勒的声音无法充分支撑，这与普契尼理想中的年轻、易控制并具有爆发力的声音不符。

乔万尼·泽纳泰洛（Giovanni Zentatello）把平克顿这一角色演活了，他戏剧性的男高音声音强而有力，把平克顿自负且富有强烈控制欲的个性生动地表现了出来，但却不像抒情男高音那样能将感情

① 巴黎歌剧图书馆《蝴蝶夫人》卷宗。——原注
② 阿达米（Giuseppe Adami）编，《普契尼·大师的书信》德译本（*Giacomo Puccini, Briefe des Meisters*, übersetzt ins Deutsche, Lindau 1948），第 128 页。——原注

演到位。普契尼喜欢另一个平克顿饰演者恩里科·卡鲁索(Enrico Caruso),当时他还是一位年轻且有英雄气概的男高音,符合这个角色唱功(虽然并不一定在演技方面)方面的需求。普契尼对演员的要求总不能得到完全满足,他把心理刻画和旋律的主导性相结合,这与传统的特定歌唱家类型绑定不相符,所以,不存在普契尼的御用歌唱家,他的音乐成就了他的歌唱家。

《蝴蝶夫人》的舞台历史在它的四个版本变化中得到发展,体现了普契尼对音乐的敏感。他站在蝴蝶这一边,与这位至死真性情的人站在一起。她的天真让人感动,她的悲剧让人深思。两方面的主题——文化的碰撞和个人的悲剧——在这里错综交织,导演必须表达这两个方面,一个也不能少。日本并不是美帝国主义以及金钱主义滑稽的反面题材,蝴蝶的天真展示了人性的光辉,她的母爱以及对自由的渴望是以其生命为代价,这一切使得这部歌剧魅力无穷。

朋友与同仁

朋　友

早在家乡卢卡学习时,普契尼便结交了不少志同道合的友人,米兰大学时代则认识了更多。这些都是作曲同行,其中不乏对手,但更多成为了朋友,有些还成为了挚友。

比普契尼年长 4 岁的卡塔拉尼也出身音乐世家,1872 年考上音乐学院,成绩优异的他毕业作品获奖。普契尼晚卡氏一年后到米兰,但二人仍成为了朋友。因为贾科莫的叔叔福尔图纳托·马吉(Fortunato Magi)曾教过他们两人,且两家相隔不远:仅几个街区之遥。卡塔拉尼离开卢卡,首先去的不是米兰,而是当时的音乐之都巴黎。他在那儿逗留的时间不长,1873 年底回米兰继续学业。第二代浪荡派是由当时前卫的知识分子组成的、无严格组织性质的圈子,它成为卡氏艺术创作的摇篮。阿里戈·博伊托是这个圈子的领袖之一,并

为卡氏创作了毕业作品脚本。1875 年上演的一幕剧《镰刀》(La falce)为东方牧歌。"年轻一派"(giovane scuola)典型的交响元素体现在序曲上,即交响诗,该序曲占了整个作品的四分之一,表达了革新的愿望。博伊托非常熟悉浪荡派革新歌剧的讨论,特别是在瓦格纳美学方面。正是他把瓦格纳的《黎恩济》以及《特里斯坦与伊索尔德》翻译成意大利语。瓦格纳的意大利发行商焦万尼纳·卢卡向卡氏预订了一出时髦的"北方"歌剧《埃尔达》(Elda),该剧改编自海因里希·海涅虚构的罗蕾莱传说。卡氏 1876 年完成总谱,不过直到 1880 年该作品才在都灵皇家剧院首演。这时普契尼来到米兰。卡氏介绍这位同乡进入米兰大都市的艺术家圈子,帮他结交了事业上最重要的人脉,其中有斯卡拉的指挥弗朗科·法乔,以及肯定普契尼第二部歌剧《埃德加》的音乐批评家之一朱塞佩·迪帕尼斯(Giuseppe Depanis)。普契尼的首部歌剧《群妖围舞》以卡氏为榜样,受浪荡派对北方题材青睐的影响;《埃德加》仍属于这个题材的范畴。

然而,1888 年朱里奥·里科尔迪买下卢卡出版社,将卡塔拉尼和普契尼都收入门下,支持并发表两人的创作,二者反而渐渐疏远。里科尔迪更注重新生代作曲家的培养(也因为卡氏当时已身患重疾)。里科尔迪派卡氏参加他翘首企盼的拜罗伊特音乐节。普契尼则承担了把瓦格纳的《纽伦堡的名歌手》改短的任务,以便在米兰首演。卡塔拉尼对此持反对意见,认为这是对原著的亵渎。他认为,米兰观众拥有观看完整表演的权利,就像德国观众一样。另外,普契尼被提前视为威尔第的接班人也令卡氏苦恼不堪。在两人的角逐中,后来卡氏借《瓦蕾》(La Wally,1892)拔得头筹。该剧由伊利卡撰写脚本,他在观众心中的声望瞬间大增。虽然卡塔拉尼担心普契尼家族势力在家乡的影响(不过,现实证明其担心是多余的),该作品还是受到托斯卡纳年轻人的热烈拥护。

卡塔拉尼是普契尼最具威胁的竞争对手,二者有许多共同点。相比之下,卡氏修养更高,所受教育更好。普契尼终生乐意与普通人打交道,卡塔拉尼则更善于广交名士,如诗人阿里戈·博伊托、画家

乔万尼·塞冈蒂尼(Giovanni Segantini)。他更像其偶像瓦格纳,是位符合现代定位的作曲家。另外,卡氏还创作了钢琴曲、弦乐四重奏、交响乐以及交响诗;他的创作成果涉及范围十分广泛,与之相对,普契尼则专注于歌剧。

卡塔拉尼的音乐禀赋绝对不逊色于其老乡,《瓦蕾》(La Wally)中的咏叹调《那么,我将远行》(Ebben ne andro lontana)优美动听,至今仍广为传颂。

但仅半年之后,卡塔拉尼便患肺结核身亡,英年早逝。普契尼(除威尔第、雷恩卡瓦洛之外)参加了葬礼;至于普契尼是否因为最有竞争力的对手去世松了一口气,就只能凭外界猜测了。

彼德罗·马斯卡尼(Pietro Mascagni)是普契尼在米兰最亲密的朋友,尽管偶尔有分歧,但两人交往一直密切,直至生命终结。普契尼与马氏相继跨入米兰音乐学院的大门,并成为室友,二者都是忠实的瓦格纳歌迷,曾一同研究过《帕西法尔》。1884年5月31日,普契尼的处女作《薇莉人》首演时,马氏在管弦乐团中演奏低音提琴。传说当时两人生活十分拮据,洗衣盆即作汤盆,耍小聪明敷衍追上门的债主,为过日子闹出不少笑话。两人演奏时也不老实,放录音,然后哼唱相应的旋律——这让人想起浪荡派的顶礼膜拜之作《波希米亚人的一生》。

马斯卡尼易怒,学习不如普契尼上心,两年后中途辍学离开音乐学院,在一个歌剧流动艺术团里当指挥,因为团长阿孔奇(Dario Acconci)排演了他的《那不勒斯的国王》(Il re a Napoli)。普契尼留在了米兰,1889年《埃德加》成绩平平,马氏则在参加松佐尼奥的一幕剧招募大赛中凭《乡村骑士》在73个参赛选手中脱颖而出。相比该竞赛的首届冠军,《乡村骑士》好评如潮,马氏一夜之间成为意大利最著名的年轻作曲家。其北方题材歌剧《朋友弗里茨》也受到观众青睐。普契尼相形见绌。那时,他正着力于《曼侬·列斯科》的创作。

1893年该作一炮走红,从此普契尼与马斯卡尼平起平坐,3年后普契尼凭借《波希米亚人》最终超越了劲敌马斯卡尼。

马斯卡尼的《乡村骑士》成功后,普契尼第一个发去贺电。当马斯卡尼来到米兰,普契尼宴请了他。普契尼惊叹于马斯卡尼作品紧凑的结构、迅速的行动,以及巧妙地把截取的咏叹调与合唱曲天衣无缝地融入到故事情节中。

普契尼在《曼侬·列斯科》中也做了同样的尝试,但其故事并非发生在小人物的"真实"环境中,而是18世纪的贵族社会里。一般老百姓的生活当时尚未进入普契尼的视线,直到约20年后,《大衣》(*Tabarro*)才谈及下层人民的生活。

普契尼创作《波希米亚人》的灵感源自马斯卡尼的《朋友弗里茨》。他为《托斯卡》作曲时,马氏正为《伊利斯》谱曲,两部作品的脚本作者都是伊利卡。由于马斯卡尼略早完成,1898年11月22日首演,普契尼到罗马为其捧场,他十分喜欢《伊利斯》的作曲,但对脚本比较失望。他认为情节乏味、拖沓、无聊①。他问,为什么不继续走《乡村骑士》的热情洋溢以及情感丰富的路线?马氏投桃报李,也为《托斯卡》罗马首演捧了场,在观看《蝴蝶夫人》时,几乎感动得落泪,据说还攻击了喝倒彩的观众。

马斯卡尼作为指挥家也颇具威望,普契尼却更重视"整个艺术作品",严格监督其作品在音乐上、表演上以及舞台上实现的每个环节,所以常四处游走:要么在意大利,要么在外国,老友也鲜有机会见面。普契尼后来选择为《燕子》作曲而加入松佐尼奥门下,两人后来也拥有同一位脚本作者——福尔扎诺(Giovacchino Forzano)。他为马斯卡尼的《云雀》(*Lodoletta*)和普契尼的《修女安杰莉卡》(*Suor Angelica*)和《强尼·斯基基》(*Gianni Schicchi*)写脚本。普契尼对马斯卡尼的轻歌剧《两只小木鞋》(*I due zoccoletti*)脚本兴趣不小,但最后可能是顾及到当年的同窗情谊,最终妥协放弃。1919年两人还共同

① 《书信全集》,第173页。

参加了当时的另类作曲家雷恩卡瓦洛的葬礼。但 1920 年两人友谊开始出现裂痕,起因是"王国乐师"这个没有政治意味的名誉头衔该花落谁家。最后,普契尼直到 1924 年 9 月 18 日,即去世前的正好两个月,才得到这个头衔。他很快在给脚本作者阿达米(Giuseppe Adami)的信中不无骄傲地留下签名"王国乐师"——普契尼有时很中意这样的虚名。马斯卡尼的轻歌剧《小云雀》和革命剧《小马拉》(Il piccolo Marat,1921)成功后,普契尼的评价也表露二者的关系剑拔弩张。普契尼的《燕子》很少再演,而《三联剧》(Trittico)中只有《强尼·斯基基》受到称赞。普契尼观看了《小马拉》的罗马首演后有点幸灾乐祸,称这些嘈杂的音乐缺少心灵。而他对女歌唱家吉尔达·达拉·里扎(Gilda dalla Rizza)的评价是"革命的感伤的音符"。当一位批评家称马斯卡尼为"意大利音乐最优秀的作曲家"时,普契尼在阿达米面前大动肝火,仿佛威尔第成了这种言论之第一号手①。作为威尔第接班人的他沮丧不已。

然而,在评论其他作曲家方面二者判断通常都不约而同。在 20 年代,两人荣膺国家歌剧竞赛的评委,均认为所有的参赛作品皆表现平平。普契尼死后,马斯卡尼被提名完成普契尼遗作《图兰朵》,但普契尼之子托尼奥不希望在父亲绝笔之作中看到任何其他著名作曲家的名字,因而拒绝考虑马氏。1926 年,马斯卡尼在托雷-德拉古葬礼上发言,1930 年亲自用《波希米亚人》揭开了托雷-德拉古普契尼音乐节的帷幕,两人共同的脚本作者乔万奇诺·福尔扎诺则承担了艺术总监一职。

普契尼与雷恩卡瓦洛的关系不如与马斯卡尼那样亲近。两人在

① 普契尼凭借《托斯卡》、《波西米亚人》、《蝴蝶夫人》,成为意大利歌剧的代言人,被视为意大利歌剧之父威尔第的传人。但普契尼后期的几部作品并没有之前的受欢迎,其友马斯卡尼与此同时却受到评论家的吹捧,被认为是得了威尔第真传的人。因此普契尼心里不痛快,好像是威尔第本人钦点了马斯卡尼,成为这种言论之第一号手,而没有认可他一样。——译注

1889 年米兰创作《埃德加》时两人结识，他们都是瓦格纳的忠实粉丝，因此也有共同语言。1889 年在提契诺州的瓦卡洛①度假时，普契尼与雷恩卡瓦洛建立友谊，并请求后者改编普雷沃的小说《曼侬·列斯科与骑士德格里厄的故事》。雷恩卡瓦洛写成了第一个场景，但普契尼对此并不满意，于是又找了戏剧家普拉加(Marco Praga)。普契尼从《埃德加》失败的经验教训中认识到，脚本作为音乐的基础有多么关键，可以说脚本是歌剧成功的保障。

1890 年该脚本改编再次出现问题，朱里奥又一次请雷恩卡瓦洛帮忙，后者为第二幕写成了修订版，然后再由多梅尼科·奥列瓦润色，奥列瓦已经把其余台词改成诗行。但普契尼仍不满意，四处找人修改。最终导致《曼侬·列斯科》无法给出确定的脚本作者，这部歌剧脚本至少有五位作者，至于谁负责哪一部分，最终连作者也无法辨清。

1892 年普契尼由于新作品成功人气直升时，雷恩卡瓦洛凭借《丑角》(*I Pagliacci*)举世瞩目，成为普契尼强有力的竞争对手。米兰画廊的一次偶遇中，两人发现彼此都在改编亨利·穆杰的《波希米亚人》。雷恩卡瓦洛亲自创作了歌剧脚本，据说一年前曾把脚本介绍给普契尼，后者没有接受，于是便开始亲自为之谱曲。为了这部作品，两人曾有过激烈的言辞交锋，雷恩卡瓦洛有意挑明矛盾，并在松佐尼奥出版社社报《世纪报》发表《波希米亚人》声明。次日，《晚邮报》上相应地刊登了普契尼的歌剧创作日程。第三日雷恩卡瓦洛宣称拥有该剧创作的优先权，因为普契尼在一个月前才开始有这方面的想法。后者答复道，要是早些知道朋友也在为同样的题材作曲，他绝不会染指。如今他已经开始，那也不会对雷恩卡瓦洛大师产生什么不利影响："他谱曲，我也谱曲，观众自会做出评判。"②到那时为止，伊利卡已撰写出脚本，甚至已经把情节故事转交给贾科萨润色。既然穆杰的小说不牵涉版权问题，两位作曲家都有取材的权利。第

① 即瑞士境内的 Tessin 州的 Vacallo 地区。——译注
② 《书信全集》，第 81 页。

二回合普契尼更为迅速。1896年2月1日,他的《波希米亚人》在都灵首演,之后很快在罗马、那不勒斯以及巴勒莫重演,该剧好评如潮。相比之下,雷恩卡瓦洛的《波希米亚人》仅仅在第一年威尼斯演出时得到了观众的肯定,之后便被人淡忘。由托斯卡尼尼执棒的《波希米亚人》来到威尼斯,出现两部歌剧正面较量的场景。因为维也纳宫廷歌剧院已经预订了雷恩卡瓦洛的作品,古斯塔夫·马勒当时也有两部同名歌剧的首演,他深知哪部更为经典。尽管如此,他仍然按合约演出雷恩卡瓦洛的歌剧,观众对演出印象也十分深刻。

20世纪前10年,雷恩卡瓦洛转向轻歌剧,之前1900年上演的《扎扎》(Zazà)获得了成功。普契尼对该剧种的意大利形式不屑一顾,《燕子》让普契尼清醒地意识到,他永远无法像雷恩卡瓦洛那样为轻歌剧谱曲。直到1919年雷恩卡瓦洛临死前,这对反目的好友终于互举白旗,日益贫穷的雷恩卡瓦洛曾经在维亚雷焦①拜访了普契尼,"他有狮子般的雄心,骏马样的体格和一颗小男孩的真诚心灵",普契尼如此评价这位老朋友。

弗兰凯蒂(Alberto Franchetti)属于普契尼早期心有余悸的竞争对手,前者有"男爵"头衔,出生富裕的贵族世家,坐拥威尼斯两座宫殿,其中包括家族府邸金殿。直至今日,到威尼斯的游客仍然可以参观该家族的艺术品收藏室。弗氏本人慷慨大方,曾亲自邀请过普契尼,但后者对他保持距离。1882年,弗氏的《克里斯朵夫·哥伦布》在斯卡拉的演出获得成功,普契尼向他表示祝贺。里科尔迪表示要收入这部"大歌剧",因此,弗兰凯蒂成为与普契尼竞争威尔第传人宝座的皇太子级别的对手。但是,评论还是指责男爵作品铺张,且技巧上缺乏结构性的主导动机。《曼侬·列斯科》让普契尼成为意大利最重要的瓦格纳衣钵传承者。后来两人争相改编萨尔杜的戏剧《托斯

① 意大利海边小镇。——译注

卡》，使得竞争白热化。仿佛当年《波希米亚人》的战火即将重燃。那时，普契尼似乎不在乎再与其他作曲家选择同样的题材。卢奇·伊利卡撰写脚本时日已久，弗兰凯蒂也已开始谱曲。尽管如此，普契尼还是说服里科尔迪，他才是更合适的作曲家。弗兰凯蒂如何被劝说自动放弃一事仍存在争议。有迹象表明他没有找到正确的音调，从而自动妥协。"给普契尼吧"，弗兰凯蒂曾对里科尔迪说，"他比我更有时间。"弗兰凯蒂也观看了《托斯卡》的首演，看起来也没有对这时功成名就的同事耿耿于怀。继《克里斯朵夫·哥伦布》之后，弗兰凯蒂再也没有写出更好的作品，于是也就不再对普契尼构成威胁。但是，两人在汽车方面都非常狂热。弗兰凯蒂是意大利汽车公司的董事长，也是十分具有冒险精神的车手。普契尼同样有"汽车热"（如他自己所说），也孜孜不倦地寻觅新的汽车。

焦尔达诺（Umberto Giordano）比普契尼年轻 9 岁，借作品《安德列·谢尼埃》（*Andrea Chenier*, 1896）一度成为松佐尼奥的招牌作曲家。《曼侬·列斯科》成功演出后，普契尼心里才平衡不少。但是，1903 年《蝴蝶夫人》首演前，由焦尔达诺作曲伊利卡撰写脚本的《西伯利亚》（*Siberia*）得到观众的喜爱，竞争由此拉开帷幕。另一方面，两人都热衷于赛车，一起参加弗兰凯蒂组织的汽车沙龙，而且一度拥有共同的脚本作者阿达米，后者为焦尔达诺改编了萨尔杜的《不拘小节的夫人》（*Madame Sans Gêne*），为普契尼撰写了《大衣》和《图兰朵》。焦尔达诺作曲成功的经验与普契尼有相似之处，两人都有清晰的编剧，表达效果强烈的独唱。在第二点上，普契尼后 10 年为了追求戏剧性的歌唱语言而显得不如焦尔达诺。但在音乐结构、和声、配器多样化方面普契尼远远超出这位竞争对手。

同　仁

"我——现代的反对者？却在写现代的音乐"——普契尼在

1906年11月《费加罗报》的采访中说到。以现代主义者的姿态开始其作曲家生涯的他,一心追寻现代的作曲方式,不断修改总谱,还尽量经常观看演出,总之,勤奋地学习研究同时代歌剧作曲家们的作品。

普契尼的早期榜样是马斯内。他熟悉后者的《希罗迪亚》(Hérodiade)、《曼侬》(Manon),肯定也看过《萨福》(Sapho)、《维特》(Werther),以及《巴黎圣母院的卖艺人》。从马斯内那儿,普契尼学会如何写抒情曲调,学到怎样用真情实感来革新威尔第的大角色大英雄。普契尼早期作品可以看成是瓦格纳技巧和马斯内歌旋律的结合。马斯内改编过巴维埃和亨利·穆杰的戏剧,若非出版商劝他不要创作《波希米亚人》,那么今天该歌剧也有了法语版。倘若马斯内也改编该剧,好戏便会上演。法国、意大利到底哪个国家的作曲家写的《波希米亚人》更能掳获巴黎观众的心呢?

《萨福》(1897)对普契尼的影响深刻而持久,创作《燕子》时,他也从"亲爱的大师"(普契尼这样在信件往来中称呼马斯内)获得了主题和音乐技巧方面的灵感。相反普契尼对马斯内的后期——1900年以后的歌剧如《灰姑娘》(Cendrillon)和《阿丽亚娜》(Ariane)反应冷淡。1912年5月,普契尼在巴黎拜访病入膏肓的被称为"世界艺术家"的马斯内,同年8月13日马斯内去世,普契尼为之写悼词时,称《曼侬》、《维特》以及《巴黎圣母院的卖艺人》为他最喜欢的歌剧,考虑到场合,他对《萨福》(1897)中所反映的马斯内艺术生涯持批评态度。

当普契尼第一次听到德彪西的作品,就立刻感觉到能够从这位作曲家身上学到不少东西。他俩都尝试全音阶和声试验,注重配器细节。但德彪西的旋律缺少普契尼的感性,事实上法国人都缺少这样的直接。1903年,当穆索尔斯基(Modest Mussorgski)的《鲍里斯·戈杜诺夫》(Boris Godunow)上演时,德彪西这样写道:

顺便提一下世界主义——我想说的是，在这个行当里我们多么肆意妄为。我们在雷恩卡瓦洛和普契尼之间摇摆，还沾沾自喜。我们还找到了什么？我们只是大师的复制品而已，掺杂了少许阿尔卑斯山那边的逍遥自在，虽然这有吸引人之处，但难道这样就够了？①

　　首先撇开普契尼并没有完全照搬大师不说，德彪西不认同他看似"自然天成"的作曲。而普契尼发现德彪西缺少的就是直接，这是他1906年《佩利亚斯与梅丽桑德》(*Pelleas et Melisande*)的观后感。他认为，这部歌剧"和声有不一般的质量和非凡的配器透明度，实在有趣，然而却无法感动人，无法让人激动不已，从头到尾都蒙着'阴郁'的色彩，就像方济各会修士的制服一样"②。普契尼认为它没有"阿尔卑斯山那边"的亮度和神圣感。虽然在公共场合，普契尼并不乏溢美之词。在访问中他说道：

　　　　德彪西也许是所有（法国）人中我最中意的现代作曲家，我喜欢他的原创性和个性，这也使他能自成一派。他没有受到瓦格纳的影响，他就是他，写出了他个人风格的佩利亚斯③，该作品对梅特林克的作品作了完美的音乐诠释。

　　1918年德彪西去世之际，普契尼留下了短小却满怀敬意的随笔，尽管这个法国作曲家对他从来只有蔑视，但德彪西作为歌剧作曲家根本无法望其项背。

① 赫斯布鲁内(Theo Hirsbrunner)，《德彪西及其时代》(*Debussy und seine Zeit*, Laaber 1981)，第125页。
② 阿达米(Giuseppe Adami)编，梅金(Ena Makin)译，《普契尼书信》(*Letters of Giacomo Puccini*, London u. a. 1931)，第164页。
③ 此处代指《佩利亚斯与梅丽桑德》。——译注

普契尼与理查德·施特劳斯的关系与德彪西的不同。1900年10月,普契尼在布鲁塞尔听了《堂吉诃德》(Don Quixote)和《英雄生涯》(Ein Heldenleben)的音乐会,并用法语在书信中祝贺作曲家。他从施特劳斯的配器艺术中受益匪浅。但普契尼对施特劳斯的歌剧持批判态度。施特劳斯的《莎乐美》轰动一时,然而普契尼只是不情愿地勉强肯定了它。他出席了著名的格拉茨首演,到场的还有古斯塔夫·马勒、阿诺德·勋伯格以及阿道夫·希特勒。他做出的评价也耐人寻味:"这是件大事,不一般的大事,不和谐的声音非常刺耳,在管弦乐演奏中妙笔生花之处过于拖沓,让人筋疲力尽。总之,是非常有趣的演出。"①《莎乐美》在米兰斯卡拉上演时,他观看了彩排,在布达佩斯再次重温了这部作品。在巴黎访问中,他总结了如下观点:"我认为不和谐的器乐以及模拟自然声响不是音乐的目的,要是施特劳斯像瓦格纳一样有音乐禀赋,他就不会有音乐上让人瞠目结舌的飞跃,但我并不不认该总谱的出色质量。"1907年1月22日,他出席了该剧在美国的首演。因为太过前卫,该剧马上撤演,普契尼用行为捍卫了这种保守的风头,他放弃了把皮埃尔·路易(Pierre Louys)的小说《女人与傀儡》(Die Frau und der Hampelmann)改编成歌剧的计划,该小说女主角同样是魅惑复杂的女子。政治风云使普契尼更易偏向大卫·贝拉斯科的《西部女郎》(Girl of the Golden West)中简单的女主人公咪妮。

次年,普契尼观看了施特劳斯亲自指导《莎乐美》在那不勒斯的首演。或许是由于音乐家们无法驾驭总谱,普契尼说,管弦乐演出宛如刚调制好的糟糕的生菜沙拉。施特劳斯也出席彩排,目的是鼓动管弦乐团无拘无束、激情四射的演出,他说道:"我尊敬的先生们,这里不是管弦乐团,而是动物园:乐器演奏要有力量,要气喘吁吁!"普契尼不无讽刺地评论到,就如同受到音乐启发的那样。② 话虽如此,

① 菲利普-马茨(Mary Jane Philips-Matz),《普契尼传》(Puccini, A Biography, Boston 2002),第106页。
② 《书信全集》,第538页。

他还是和施特劳斯连同其他歌唱家一齐狂欢到凌晨两点。第二天,他接受《意大利日报》采访时,再次重申他与施特劳斯(戏剧性作曲)和德彪西(更重视配器)不同,他是"美妙旋律"(melodista)的作曲家。他说到:"我依旧誓死捍卫旋律,因为它是音乐的灵魂。难道为了现代,人们非要牺牲旋律么?我不认为如此。"他的下一部作品《西部女郎》就展示他为了保持对话式的风格、为了和声与配器的效果不得不收回时刻优先考虑旋律的言论。在意大利,他时刻扮演着传统掌玺大臣,但是在创作中却践行国际时兴观念。所以《强尼·斯基基》常常与《莎乐美》在纽约同时上演,例如 1934 年和 1944 年。

1909 年 4 月 6 日,施特劳斯的《埃莱克特拉》(*Elektra*)众望所归地在斯卡拉进行首演时,普契尼也去捧场,他对这部歌剧的兴趣明显没有对《莎乐美》浓厚,认为施特劳斯在主题上并未脱离第一部歌剧①,《莎乐美》只音乐上还有些许联系,但在《埃莱克特拉》则太多了。1914 年 3 月柏林推介会上普契尼得知了《玫瑰骑士》并看了总谱,相较之下,他期待《燕子》更具娱乐性,更自成一体。从《燕子》的演出历史来看,普契尼的愿望并未达成。由于德语水平有限,普契尼很可能无法察觉施特劳斯代表作品中对话和感情表达的完美结合。普契尼同样关注了施特劳斯后来的作品,1920 年他在维也纳听了《没有影子的女人》(*Frau ohne Schatten*),虽然普契尼并未明确表示,但这部典型的童话歌剧对《图兰朵》起了一定影响。1923 年他还观看了芭蕾舞剧《约瑟芬传奇》,不过他的兴趣不在这个舞剧,而是在舞蹈演员上。施特劳斯作品中对他产生直接影响的是《阿里阿德涅在拿索斯岛》。1915 年 5 月,听到第一个版本后,普契尼评论颇为消极。但 1922 年维也纳的第二版却令他难忘。该歌剧美学体现在两个风格层面上——即兴喜剧(commedia dell'arte)的英雄主情节线和典型的喜剧风格的次要情节线——可为《图兰朵》的脚本作者提供衔接点,而标明改编出处(卡尔洛·戈齐、席勒或马菲伊)也可视为现代戏剧实践

① 《书信全集》,第 616 页。

的标志。在创作过程中,普契尼借鉴了施特劳斯的歌剧,并建议采用相似的场景安排。为了暗示其置身情节之外的态度,面具人要在统一指挥下从旁边出场。① 此外,还有许多其他相近之处,包括主情节在内。阿里阿德涅是死去的公主,由于巴克斯(Bacchus)的爱而死而复生,此处有个带爱情二重唱的大型赞歌结尾(但是并不显得浮华)。这一场景堪与《图兰朵》相应的卡拉夫和图兰朵场景相提并论——由对死亡的期待萌生了爱情。或许,普契尼可以在"然后特里斯坦"(Poi Tristano)之处,写上"然后阿里阿德涅"(Poi Arianna)②。

理查德·施特劳斯对普契尼评价甚少。这位意大利同仁的作品比他的影响更为广泛。普契尼曲目在 20 年代占到德国舞台演出的百分之二十,仅莫扎特超越了他。施特劳斯作为剧作家当然很了解普契尼歌剧的质量。他声称从未观看过,为的是不受普契尼式作曲的影响——但在《玫瑰骑士》中他还是进行了意大利声乐式的尝试。在 1939 年 9 月 14 日写给克莱蒙斯·克劳斯(Clemens Krauss)的信中,施特劳斯面对普契尼的又一个演出成功自我安慰道,他(普契尼)的歌剧好比美味的白香肠,很快就会被消化,而经过坚实加工的色拉米香肠(比喻他自己的作品)保存时间会更长一点。这个"易曲解"的巴伐利亚香肠和意大利香肠的比喻当然有几分讽刺意味夹杂其间。在一定意义上,施特劳斯的话不无道理,普契尼的音乐常常被评判为浮浅和空洞(至少有时如此),还有那些从未指挥过意大利歌剧的指挥家们都十分乐意选择他的作品。但是在影响之持久方面,施特劳斯的言语并未应验。迄今为止,普契尼歌剧的三部主要作品《波希米亚人》、《托斯卡》、《蝴蝶夫人》的上演次数,任何一部施特劳斯作品都

① 阿达米(Giuseppe Adami)编,梅金(Ena Makin)译,《普契尼书信》(*Letters of Giacomo Puccini*, London u. a. 1931),第 314 页。
② 这里作者是为了说明施特劳斯之《阿里阿德涅在拿索斯岛》对普契尼《图兰朵》创作的影响比瓦格纳的《特里斯坦与伊索尔德》更大。——译注

无法与之媲美。

对斯特拉文斯基的音乐，普契尼的兴趣稍纵即逝。1913年，他曾经观看丑闻缠身的《春之祭》(Le Sacre du Printemps)的巴黎首演并写道：

> 舞蹈设计可笑，音乐纯属杂音。虽然有点原创性，也带一点才华。但是，这一切加起来就像疯子写出来的东西。观众欢呼、大笑……再加上鼓掌。①

可是，这也没有防止他把《彼得鲁什卡》(Petruschka)的手摇风琴音调运用到《大衣》中。既然从斯特拉文斯基乐剧中受益甚少，他与斯特拉文斯基来往也就没有与施特劳斯那样频繁。但斯特拉文斯基却常常观看普契尼作品的演出，而且认为《波希米亚人》中普契尼的"'情感天赋'与戏剧主题如此完美的结合，发挥得淋漓尽致，当时甚至嘴里哼着'失去清白的'小调离开了剧场"。

普契尼肯定熟知阿诺德·勋伯格的十二音技法。虽然在维也纳由于排演繁忙，他难以抽空去观看这位德国同仁的音乐会。1924年4月1日普契尼仍自费去佛罗伦萨看《月迷彼埃罗》(Pierrot Lunaire)，亲临了由作曲家亲自指挥的演出，阅读了总谱，并拜访了勋伯格，两人促膝长谈。1912年上演的《彼埃罗》有表现力的唱段、有点病态但唯美的脚本、精致的配器，还有频频出现的对位的声调技巧，必然受到普契尼的赞赏。1920年普契尼在维也纳听到这些，认为这些是(真正)浪漫派晚期瓦格纳化的元素。但对于被视为"十二音技法的普契尼"、勋伯格之门生阿尔班·贝尔格的作品，普契尼便没这

① 阿达米(Giuseppe Adami)编，梅金(Ena Makin)译，《普契尼书信》(Letters of Giacomo Puccini, London u. a. 1931)，第243页。

么重视了。

普契尼似乎也从未听过古斯塔夫·马勒的作曲。他俩的接触仅限于指挥和歌剧总监方面。马勒很早就在汉堡排演过《群妖围舞》。有人向普契尼学舌,说马勒在《波希米亚人》的维也纳首演时曾不怀好意地笑出声(这是诽谤),据说两人关系不算友好。但普契尼懂得大丈夫能屈能伸的道理,在观看维也纳演出后,也给宫廷歌剧总监马勒写了封感谢信,希望能把《蝴蝶夫人》搬上德国的舞台。不过,里科尔迪将《蝴蝶夫人》的首演放在柏林,等到布拉格巡演后才在维也纳上演,而此时马勒已经辞去歌剧院指挥之职。至此马勒也从未指挥过任何普契尼的作品。

普契尼支持和鼓励埃里希·科恩戈尔德(Erich Korngold),算得上是提拔后生。他惊叹后者的处女作《维奥兰塔》(*Violanta*)。1920年10月他让这位22岁的年轻人亲自在他面前弹奏最新作品《死亡之城》(*Die tote Stadt*)。虽然他的父亲维也纳音乐评论家尤里斯·科恩戈尔德(Julius Korngold)咒骂普契尼的《托斯卡》是"折磨人的室内音乐",后者仍然把他的儿子看成是歌剧舞台的未来之星。青年作曲家着眼于大歌剧的舞台造型让普契尼激动万分,在《图兰朵》中他还采用了风格相似的倒叙手法。

普契尼与弗朗茨·莱哈尔(Franz Léhar)的友谊(这也是施特劳斯认为普契尼通俗气质的症状表现之一)算得上别具一格,与上文的歌剧作曲同仁不尽相同。轻歌剧之王弗朗茨·莱哈尔通过勤奋学习普契尼的歌剧总谱(也有施特劳斯的)熟悉了他的作品,也不断受到配器色彩变化越来越丰富的影响。勋伯格同样尊敬通俗艺术,1930年寄给莱氏其"十二音技法轻歌剧"《从今天到明天》(*Von heute auf morgen zu*)的总谱。并非所有"正统"作曲家均鄙视轻歌剧作曲家。普契尼与莱氏的友情开始于1913年两人在记者招待会上发生的一件小事。当普契尼与作曲家的朋友们坐在维也纳宾馆,沙龙小乐队

正在弹奏《风趣寡妇》(Lustige Witwe)中的《双唇紧闭》(Lippen schweigen),这引起了普契尼的注意,他问道:"这是什么?"——有人打趣道:"普契尼不是在维也纳家喻户晓的人,就是不知道《风趣寡妇》的人。"无论如何,这让普契尼萌生了去观看《完美主妇》(Die ideale Gattin,《诸神之妻》的新版本)的兴趣。他因此结识莱氏,也可能由此认识了后来预订普契尼《燕子》(莱氏两年前曾拒绝了该歌剧脚本)的卡尔剧院的主任。二战后,普契尼收到莱氏最新的轻歌剧,认为该作品"让人耳目一新,清爽怡人,构思绝妙,充满年轻人如火的热情"。莱氏在《三联剧》维也纳首演时坐在普契尼的包厢里(施特劳斯提前离场,并对其发表挖苦性评论);两人也共同度过好几个夜晚;莱氏意大利语很好,普契尼会一点德语,但两人常在钢琴旁进行无障碍的音乐交流——普契尼弹奏旋律,莱氏和声,反之亦然。普契尼从托雷-德拉古寄来热情洋溢的感谢信,感谢他的款待。莱氏寄给他一张个人照片,附有私人赠言:献给"最忠实的支持者"①。1923年普契尼再次在维也纳逗留,观看了《黄色夹克》(Gelbe Jacke)——《微笑的国度》(Land des Lächelns)的第一个版本,因为他当时正在撰写他的中国歌剧,所以对此特别感兴趣。在奥地利朋友面前他演奏了《图兰朵》第一幕中的曲子。据《晚邮报》报道,莱氏在普契尼死后首演时曾潸然泪下。甚至传言他的名字将作为该歌剧创作者之一出现,但这肯定只是维也纳人的谣言罢了。

普契尼和莱哈尔的友谊是建立在对对方在不同领域(歌剧和轻歌剧)成就的相互尊重基础之上。只有这样不构成威胁的友情才可能常青。两个剧作者相互理解,他们知道观众的需求,也熟知各自领地的标准。1923年,普契尼称赞莱哈尔"简单且有美妙的旋律",这也符合他的意大利歌剧传统观念。尽管在《西部女郎》和《三联剧》中普契尼尽力摆脱该传统,但在《图兰朵》中他最终回归了传统。

① 弗赖(Stefan Frey),《弗朗茨·莱哈尔以及20世纪的消遣音乐》(Franz Lehár und die Unterhaltungsmusik im 20. Jahrhundert, Frankfurt a. M. /Leipzig 1999),第193页。

《西部女郎》——淘金热中的雷恩诺拉

20世纪初"西部荒原"是一个神话传说,吸引力不逊于远东的日本,不仅仅在美国如此,在欧洲亦如此。至1889年以来,威廉·"水牛比尔"·柯迪①的流动艺术团表演的荒野西部主题秀在欧洲巡演,在民间舞台上展示印第安纳村庄,首部西部片也于1903问世。由此,形成了一个野蛮与文明并存的世界。那里的人们爱憎分明,男人满口脏话、打架斗殴,女人若非水性杨花,便是纯洁无瑕受人尊重,但她们都坚强、敢说敢做——比尔·柯迪西部主题演出里面的女狙击手让观众们大开眼界。在原野西部,公平正义没有受到官僚主义的扼杀,但受到欲望、妒忌和野蛮的威胁。

1848年1月24日,约翰·奥古斯特·萨特(John August Sutter)的员工在加利福尼亚萨克拉门托峡谷发现了首个金矿,标志着淘金热之开端。在之后的3年中,近8万人涌到西部淘金,接下来的

① 威廉·弗里德里克·"水牛比尔"·柯迪(1846—1917),南北战争军人,陆军侦察队队长,马戏团表演者。美国西部开拓时期最具传奇色彩的人物之一,有"白人西部经验的万花筒"之称,其组织的牛仔主题表演十分有名。——译注

7年又有300万。舞台剧和戏剧作者大卫·贝拉斯科的父亲属于最初的"四十九"人。"布鲁克林的主教"（从他身上的衣服来看），应该从他那儿听说了江洋大盗的故事，如一个四处逃窜的强盗因伤口流出的血暴露了藏身之处。

 1905年10月3日在匹兹堡首演的《西部女郎》就发生在那个时代；1905年11月14日在纽约贝拉斯科剧院上演。1907年当普契尼监督《蝴蝶夫人》排演时观看了该剧，对此记忆深刻。这可能是他的下一个歌剧题材吗？普契尼不懂英语，到底是什么吸引了他？首先剧作者的名气肯定有一定的影响，从他作品改编的《蝴蝶夫人》效果很好。即使不懂剧里在说什么，演出仍然能够打动人心，这也是改编成好歌剧的前提条件，毕竟歌剧语言交流有限。三角恋的故事情节让普契尼回想起《托斯卡》：首先是无情似恶魔的警长，他就是法律，此人胡作非为，只为满足一己私欲；其次是优雅、热忱、坚毅的拉美情人，即女主人公；而另一方面，这两部题材存在很大的差别。由此也可以避免剧情重复受到指责。另外人物性格大不相同，特别是警长和年轻姑娘的个性。不仅如此，编剧类型也是全新的。这部歌剧不再是悲剧，而是以喜剧结局的拯救戏。普契尼可能把贝多芬的《菲岱里奥》当成了恐怖拯救剧的典型。他第一次涉猎这个题材，要进行全新的构思，也将带来全新的挑战。

 但是，作曲家也并没有完全把握。他写信给蒂多·里科尔迪，告诉他，他发现了很好的片断。

> 但是，也并非特别让人信服，再者，也不是很完整。我很欣赏其中浓郁的西部气息，不过，在我所看过的所有演出中，只偶尔这里或那里零零散散地发现了些有用的场景。没有简洁的台词，什么都是一团糟，而且品味低俗，夹杂着老掉牙的玩笑。

 他不愿太早透露已找到了心仪的题材，毕竟寻寻觅觅这么久，考虑过那么多题材。而且当时伊利卡正在撰写关于《玛丽·安东瓦内

特》(Marie Antoinette)的脚本。他对《西部女郎》的印象也并非他所描述的那样。美国版的萨拉·贝纳尔——布兰奇·贝茨(Blanche Bates)——扮演了该角色,她曾饰演过蝴蝶夫人,至少这是个好征兆。在一月底离开纽约前,他已经开始跟贝拉斯科谈判,因为在改编成好脚本之前依旧任重道远。该剧的情景和基本的人物角色关系可以采纳,可是细节方面还要下很多功夫。

普契尼观看了怎样的演出呢?贝拉斯科擅长制造舞台效果。该演出采用了电影技巧。当帷幕大开,观众可以看到远山的图景,慢慢地向姑娘所住的小屋靠近,屋里灯光闪烁。光线聚焦过渡到第二个场景:首先进入眼帘的是波尔卡酒吧的外景,情节逐渐深入。贝拉斯科对设备和灯光都给出了极详细的指示。第二幕的暴风雪场景效果特别逼真:启用了各式各样的鼓风机和电动吹风机,以便能将帷幕吹得左摇右摆。使用油毡来压低噪音,以模拟大雪飘落到地上的声音。风箱一阵阵地鼓动着用盐代替的大雪——32名舞台工作人员控制这些机器。最后一幕中,咪妮(Minne)和乔森(Jonson)在无边无际的西部草原上告别过去,告别加利福尼亚,望向东方的希望之乡。那里,新的一天的太阳正在冉冉升起,最后俩人紧紧相拥。这是该剧留在观众记忆深处的永恒图像。

普契尼不是电影院的常客,因此电影逼真的画面制造的氛围让他耳目一新。他在《蝴蝶夫人》中曾采用相同的手法,在两幕版本中,巧巧桑彻夜未眠,直到东方日白。

贝拉斯科的戏剧展示了不同的男人形象:最先看到的是执法人员形象,外表冷漠,内心分裂;另外一个是游离于社会框架之外桀骜不驯的"坏男人"——赚取观众同情的眼泪的人,他情感挥洒自如;最后是好心肠的矿工男人形象,这些暴力的血性男子有双面个性。女性角色中只有咪妮个性鲜明:最初她是纯洁的天使,尔后是轰轰烈烈的爱人。其情敌妓女尼娜·麦克特雷纳(Nina Micheltorrena)几乎未露面。简朴纯真的印第安纳女人沃库(Wowkle)仅出现一次。贝拉斯科精心刻画警长杰克·兰斯(Jack Rance):

他是个冷血、自恃很高的游戏玩家,有着苍白的蜡制面相。他那双白得近似乎女人的手也如脸一样像是蜡制的。他有着乌黑的髭须,穿着那个年代的狸皮大衣,一身没有任何褶皱的黑色高级西装。双脚穿着刷得油亮的靴子,长而细,带有高跟,裤子包在外面。雪白的衬衫,配着由一条小链子穿住的钻石领子纽扣,手上带着大钻戒,吸着西班牙雪茄。

作者这样评价乔森：

一个大约30左右的年轻人,白面小生,高大魁梧。身上穿着在时髦的萨克拉门托里买的衣服。他是这台上唯一的绅士。在第一次见面时,他举止潇洒而谦虚,但在某些特定的时刻,他又会流露出魔鬼的肆无忌惮。但是他是这世界上最后一个会被人们看成是江洋大盗拉梅列斯(Ramerrez)的男人。

咪妮的特点如下：

这个姑娘个性复杂,她的坦荡不会让人误认为是放荡,她出淤泥而不染,开朗、无忧无虑,完全不受环境的影响。但她了解,周围的男人一般都想要什么。她已习惯男人献殷勤,也知道如何跟他们来往,她十分幽默,完全懂得怎样和那些开矿的男人做好朋友。

人物关系在这些性格框架下显得尤为重要,而情节相比之下就不那么重要,至少不像情境那样举足轻重。普契尼愿意选择能产生气氛更紧张画面的戏剧,而不一定需要具有连续发展的情节。而在贝拉斯科的作品中正好找到自己想要的。早在1907年6月,他就给精神伴侣伦敦女友西比尔·塞利格曼写信,说他有可能创作《西部女

郎》，请求帮忙把英文版翻成意大利文。他很中意第一幕和第二幕，对第三幕和第四幕评价一般。他笔记中标明要把二者结合起来，这也体现在脚本改编过程中。此外，普契尼不赞同对乔森的审判。美国观众都了解该剧中本国司法的陪审团制度。矿工们有权做出审判——"这是我们的判决"，他们是陪审员，警长只是司法者。他们在听审时扮演了被告者角色，不过主要出于对这个深受他们爱戴的姑娘的同情，最终赦免了乔森。在当时美国西部判决并非只参照条条框框（法律文本在美国司法系统中原本就不那么重要），而需酌情处理，按照权利、法律与犯罪的关系来定夺。而舞台上的自然景色（在剧中所起的巨大作用让普契尼十分震惊）具有象征意义，面对法律的界限，人的自然情感更动人心弦。

普契尼不了解美国的司法制度，所以不认为他的观众会了解审判的场景。在给西比尔·塞利格曼的信中，他想采用《曼侬·列斯科》中相应的场景。与《曼侬》类似，女人一个一个被叫上场，这里咪妮也是从一个矿工走到另一个矿工的面前，祈求他们放过乔森。这一变化也体现在了脚本改编中。这种依次上场的结构经过《曼侬》的演出，已证明了其可用性，但在此做了很大压缩。在贝拉斯科戏剧中作为整体，陪审团表示宽恕乔森的沉默气氛效果十分显著，为了一己之私，整个法律程式被打破。

由于贾科萨的去世，伊利卡贾科萨双人组不复存在，普契尼急需新的脚本作者，伊利卡也要普契尼好好物色一位新的合作者。蒂多·里科尔迪推荐了卡罗·扎加利尼（Carlo Zangarini）——一位33岁的著名作家兼记者，参与到这项重要的任务中来。后者想必已对普契尼这位出了名的"折磨脚本作者"的作曲家有所耳闻。扎加斯（扎加利尼的昵称）母亲为美国人，他自然懂英语，他还被人亲切地称作 Charlie（即查理），因此自认做好了准备，但是贝拉斯科作品里使用的一些美国俚语根本无法找到相应的意大利语表达。他改编得速

度过慢,普契尼变得不耐烦。1908年1月收到了前两幕之后,普契尼认为要做大量的修改,特别是多余的片断和语言方面。里科尔迪以法律措施相要挟找到了另一位记者兼小说作家圭尔福·奇维尼尼(Guelfo Civinini)。普契尼仍不满意。最终还是定了扎加利尼继续写,普契尼自己写第三幕的脚本,他对情节做了大幅缩减,以致奇维尼尼说,这是普契尼自己的作品,扎加利尼在《晚邮报》的采访中认为,普契尼达到了语言和音乐的统一,实现了他的剧作理念。①

这部西部歌剧的首演地选在纽约大都会,出版商和作曲家都希望该剧反响良好——不仅因为其主题,而且主要是因为那儿有很大的意大利居民区。1910年12月10日,首演拥有最好的演员配备(埃米·德坦和恩里科·卡鲁索,贝拉斯科导演),结果蔚为壮观,作曲家谢幕达55次。来自政界和其他社会各界的有名望的观众之中,德国作曲家恩格尔贝特·洪佩尔丁克(Engelbert Humperdinck)也有出席。可大部分评论家都不满意,批评普契尼矫揉造作地粉饰和谐的现代性,认为这是他江郎才尽的表现,存在与德彪西的雷同之处。在布宜诺斯艾利斯(新近改建的科隆剧场[Teatro Colón])、伦敦、罗马、布达佩斯、巴黎、马赛以及米兰的斯卡拉的重演,怀疑的声音占据了上风。《西部女郎》没有像普契尼在此之前三部歌剧一样进入保留曲目单。直到20世纪70年代,尽管主题和主要人物角色存在问题,《西部女郎》还是定期上演,被公认为作曲家音乐上的集大成之作。

歌剧序曲有35个小节。强有力的乐队全体合奏和弦(乐调无联系)标识了该剧热情而宏大的主题。这里,普契尼展示从德彪西(《佩利亚斯与梅丽桑德》序曲)处所学的技巧。这些和弦也是对类似瓦格

① 兰达尔 & 戴维斯(Anne J. Randall/Rosalind Gray Davis),《普契尼和那个女郎——西部女郎之诞生与接受史》(*Puccini and the Girl. History and Reception of The Girl of the Golden West*, Chicago/London, 2005),第94页。

纳《漂泊的荷兰人》和《唐豪塞》之类救赎剧作品的一种个人理解,利用了语言双关。这些和弦通常被误解为"拯救"动机,咪妮因此说,对每个人来说,都有一条"redenzione"(拯救)之路。普契尼在采访中提到乔森通过爱情和咪妮的自我克制得到拯救。普契尼的原话翻成英语"redemption"(宗教意义上的救赎),"redenzione"在一定程度上也可理解为"解放"。如果把乔森"salvato dall'amore e dall' abnegazione di minne"翻译成"通过爱情和咪妮的自我克制(牺牲)得到救赎(拯救)"就会缩小意义。"salvato"既有宗教方面的意义,也有普遍尘世含义。歌剧结尾并没有出现宗教意义上的升华,而是因为男女主人公离开了家乡加利福尼亚而充满了怀乡气息。

在戏剧作品中提及对希望之乡的赞美,歌剧中没有相应的表现。普契尼并不想把咪妮塑造成拯救唐豪塞灵魂的加利福亚的伊丽莎白,而只是作为普通的女人把爱人从绝望困境中解救出来,通过拯救他的生命而挽救二者共同的未来。他用"abnegazione"一词来否定她原本的道德理念,即当她在玩牌时欺骗兰斯,也表示了他对伊丽莎白仍抱有幻想。此处所用英文词"redemption"难免让人误解普契尼有意创作瓦格纳似的救赎剧。再者,也可以看到与"拯救歌剧"(如贝多芬的《菲岱里奥》)的联系。同样是"坚强"的女人救爱人于危难之中,也像咪妮一样拔出了手枪以遏制对手。《菲岱里奥》在意大利反复重演,剧中的拯救女人形象深入人心。普契尼按照贝多芬的雷恩诺拉塑造了舞台角色咪妮,由此对贝拉斯科的女主人公作了相应的修改。他创造了完美的女性形象,在"真实生活"中很可能是通俗型的女性角色。她更像是特殊环境中的传统歌剧形象——加利福尼亚淘金热中的雷恩诺拉。

通过分析可以发现,音乐动机更具有结构上的功能,其内涵反而不那么重要。音乐动机出现在特定的地方并没有带来确定的意义,而是将这个地方与其他该动机出现的地方串联起来,形成一个整体,营造某种特定的气氛。这也是观众更应该把歌剧序曲里的和弦称为"拯救动机"而非"救赎动机",视作对以暴力为主旋律的基本场景的

特征刻画,或视作对自然力量的恳求,或是对贝拉斯科戏剧情节首个场景的音乐阐释。既然普契尼对这印象如此深刻,所以,也不能说没有可能。这些和弦基本上奠定了整个作品的"色调",衬托了在山峦荒野里生存的主人公们。

四拍和弦后开始了普契尼式旋律,开始渐弱,之后渐强。其后在非常紧张的场景中它们仍会出现,表现了乔森和姑娘的热情,从而使他们从生存的相对粗野和普通的环境中脱离出来,让人感到个性的真实。第三个动机用铜管和打击乐器演奏具有拉丁风格的阔步舞让人不禁联想到拉梅列斯大盗,由此展示乔森性格的另一面——目空一切、视死如归。

一段小的序曲乐段把听众带进三个世界的矛盾和冲突:"男人们"的世界,"咪妮和乔森的爱情世界"和拉梅列斯所代表的"危机四伏"的世界(这也是咪妮最终选择的世界)。当帷幕升起,波尔卡酒吧慢慢苏醒,恢复生机活力。为了达到这种慢慢展开的效果,普契尼没有像贝拉斯科那样,马上进入闹哄哄的氛围,不仅因为这样在音乐上可以给他留有更多的发展空间,而是他可以把波尔卡酒吧塑造成矿工们的"世外桃源"。在酒吧正中央上方有一面窗户,可以看到几个字母"男人们真正的家"。(同样在这面墙上,挂着拉梅列斯的通缉令。)远处有个声音唱起了一曲怀旧老歌,游吟歌手杰克·华莱士(Jack Wallace)后来也唱了这首歌。警长杰克·兰斯坐在暗处,人们只能看到他的雪茄在冒火星。矿工们淘了一天的金子,筋疲力尽地回到这里。他们要威士忌,要赌博。气氛突然发生改变,小提琴和木管奏响了强烈的"美国"旋律,伴着乔治·柯汉(George Cohan)《理发师舞会上的美人》(Belle of the Barber's Ball)和斯蒂芬·福斯特(Stephen Foster)《小镇边的比赛》(The Camptown Races),乔伊(Joe)和贝拉(Bello)在酒吧里开始跳舞(在贝拉斯科的戏剧中同样有这首歌)。人们围聚在一边玩当时西部最流行的菲罗牌。索诺拉(Sonora)和特林(Trin)又聊到新的"美国"主题。过去的动机又一次出现,乐团伴奏场景。伴着宣叙调式的声音,可以听到一段谐谑曲。

《理发师舞会上的美人》加上其他美国地方特色的动机,使得该场景弥漫着美国气息。"男人们"的冲突明朗化,特别是经由患思乡病的拉尔肯斯(Larkens)的搅和。华莱士歌曲出现,一段难以确定始末的乐曲出现。这里安排了一段印第安曲调,由卡洛斯·特洛伊插入的祖尼印第安人的节日太阳舞(Festlicher Sonnentanz der Zuni-Indianer)。由竖琴伴奏,琴弦中夹了纸片,因而听起来像班卓琴。思乡情绪"感染了每一个贪婪和铁石心肠的人",字幕里出现这样的标识。吉姆·拉尔肯斯不断地抽噎,"男人们"个个都凑钱让他回家。硬汉们在这个场景中表现了柔软的一面,但观众很快会领教到其强硬的一面。游戏又将开始,西德(Sid)耍花样被揪出来,大家要私刑拷打他,赋格段"把小偷送上绞首架"(Al laccio il ladro)突出他们的急性子。此时,第一个主角兰斯站出来,要求大家保持安静,这显示了他的权威,他给了西德羞辱性惩处。西德必须把一张牌永远地挂在胸前作为烙印,而且再也不许上牌桌。乐团用了几个表情为宣判伴奏。这一幕也为第三幕埋下了伏笔,到后面,情形刚好相反,刚开始"男人们"都要置乔森于死地,但最后让步,而警长坚持处死乔森。玩牌使诈在这个社会可以判死刑。贝拉斯科采用了这个场景,在第二幕中,咪妮正是用这种情节来挽救乔森,也保证他俩融入这个社会里,甚至是拯救生命。

另一个美国主题拉格泰姆乐(作曲时期的时髦舞曲)奏响,银行和运输公司韦尔斯法戈的代理人阿什(Ashby)出场,他在跟踪墨西哥强盗团伙的头目拉梅列斯。观众应该能注意到,"墨西哥"风情通过波列罗舞"快活适度的西班牙式"节奏表现出来。酒吧小伙子尼克(Nick)以老板娘的名义新开了一局牌。咪妮的名字第一次出现,马上引起了兰斯和索诺拉之间的争风吃醋。警长为咪妮干杯,还称呼她为兰斯夫人,矿工索诺拉咒骂:"赌场狂徒",拔出手枪,扭拽厮打中,枪射向天空。紧接着就是真正的主角上场,咪妮主题极强奏响,光芒四射的C大调毫无疑问象征了她的光彩照人、纯洁无瑕,她也代表了真正的权威。扬声器朝上的圆号奏出了和声(就像古斯塔夫·马勒《第一交响

乐》终曲中出现的那样),传递着安全感。矿工纷纷向她打招呼:"咪妮,你好!"乔伊、哈瑞(Harry)和索诺拉都掏出带给她的小礼物,其中有一束鲜花、一个如她嘴唇那样红的发带和一条恰似她的蓝眼睛一般的蓝色丝巾。咪妮一出场即成了稳定人心的权威,在这个男人社会里她象征了欲望。而她也是酒吧女老板娘和矿工的小金库的保管人。她把矿工们淘到的金子保存在小箱子里头。墨西哥主题出现,阿什警告他们,在那些强盗出没的地方,不应该把这些宝贝放在咪妮这儿。接下来歌剧中出现贝拉斯科所没有的全新的圣经主题——三拍子说教时间。普契尼由此赋予了女主人公宗教神韵,而为了爱情,她在和兰斯玩扑克时作弊,放弃了道德和宗教意义上的自我。在美国独立之初,咪妮的宗教虔诚并不会被理解成貌似过分虔诚(至少她还给他们斟酒!),在普契尼的社会交往中,基督信仰传递着更高的价值,作曲家本身没有宗教信仰,但与周围的宗教信仰者相安无事。从寡母那里,他了解到在困境中宗教会起到支持作用。基督信仰在美国人的自我认识方面一直发挥着重要作用,至少从教父那个时代开始。用上帝的言语来安抚那些简单和受伤的心灵是宗教最重要的社会任务。星期日学校是整个民族的学校——在咪妮的酒吧也不例外。祷告场景当时是西方小说和电影特有的组成部分。它们传递了特定的道德观念,具有榜样的作用,也受到周围人的推崇。

　　该主题对后来出现者意义重大,爱情作为价值观大于一切。祷告几乎以带有舞曲风格的长笛独奏开始,过渡到短笛和压低的小提琴。咪妮问起大卫(David)。哈瑞把他和山姆逊(Samson)和他驴样的下颌弄混(黑管奏出伊—阿)。咪妮从《圣经·旧约·诗篇》五十一篇七节读起:"求你用牛膝草洁净我,我就干净,求你洗涤我,我就比雪更白。神啊,求你为我造清洁的心,使我里面重新有正直的灵。"(咪妮省略了几句。)她用非圣经语言阐释了古老的基督箴言,出于对上帝的爱而产生的悔恨可以使最大的罪过得到宽恕。"男人们,我要说,在这个世界上,没有找不到救赎之路的罪人。你们每个人都要心存至爱。"在第三幕的解救场景中她引用了这里的头一句,含蓄表达

了心中"至爱"鼓动她救乔森。但这里对上帝的"至爱"更多地变成了男女之爱。对此，普契尼曾提到解释女主人公行为动机的"基础"①。事实上，通过反复引用这句话，咪妮的上场以及在"男人们"中的效果更加让人信服。该对比效果应该在普契尼计划之中。直到感受到对乔森的爱，咪妮才知道此生"至爱"为何物，爱的萌生是第二幕中的重要主题。说到宽恕时奏起了"拯救动机"，其次为杰克·华莱士的思乡曲，暗示了咪妮和乔森最后离开故乡，乐团比主人公更早知道情节走向。

　　说教场面最终由于邮差的来到而欢天喜地地结束。阿什向邮差打听人人皆知的"塞琳娜"——尼娜·麦克特雷纳，她代表了"帕美托"的诱惑。在歌剧刚开始响起的曲调中，她的名字和波尔卡酒吧是矿工们梦的港湾。咪妮知道她所有的一切，她的这个对手泄露了拉梅列斯的藏身之所。矿工们正在阅读家乡来的消息。"男人们"都去了舞池，兰斯没有去。他想利用这个机会向咪妮表白，这时响起了 B 小调充满思念之情的旋律，但他的话却和这情意绵绵的氛围格格不入："一吻值千金，你不能永远呆在这里。"咪妮问及他的妻子——他说为了她，他可以永远不见妻子。他咄咄逼人，直到她抽出手枪道："兰斯，拜托您让我清静下!"他开始内心独白，说从来没有人爱过他。歌唱演员采用自由宣叙调，乐团同时奏起了恰空舞（重复简化的低音主题）；带有普契尼新式风格且具有极高美学意味的复杂段落，将结构（和旋律）植入乐团中，让歌唱家来诵咏。咪妮用独唱来回答，观众由此知道咪妮的过去，她来自索雷达——加利福尼亚一个小居民聚集区，该地区的名字是传教站留下来的名字（宗教影射!）。她的父母开了个小酒馆。她在这儿开波尔卡酒吧，靠的就是从父亲那儿学的手艺："在索雷达我还小的时候"（Laggiù nel Soledad ero piccina）；她讲述了年轻时代的经历，直至讲起父母亲相爱时才唱起来。"他们是

① 兰达尔 & 戴维斯(Anne J. Randall/Rosalind Gray Davis)，《普契尼和那个女郎——西部女郎之诞生与接受史》(*Puccini and the Girl. History and Reception of The Girl of the Golden West*, Chicago/London, 2005)，第 150 页。——原注

多么相爱啊!"咪妮说,只会嫁给她真正喜爱的男人。兰斯遭到拒绝,逼迫又委屈地望着她,嘲笑地问道:"咪妮,是不是已经找到你的珍珠了啊?"乐团这时奏起了序曲中的拉丁主题。乔森(拉梅列斯)走进来。咪妮大吃一惊,她显然认识他,乔森刚开始看似有点不知所措。乐团奏响一段渐强的旋律,表达了两人对对方有着强烈的情感。陌生人自我介绍是来自萨克拉门托的乔森,兰斯本能地表达出厌恶之情并转身离开。乔森和咪妮开始回忆起两人在去蒙特里路上相遇时的场景,乔森献给她茉莉枝,并邀请她去采黑莓,咪妮婉拒了。两人从未忘记过彼此。乐团轻轻地为这个爱的情景伴奏,先是长笛和圆号,过后是小提琴独奏。兰斯跑回来,打翻乔森的酒杯,后者并不生气。兰斯叫来矿工,他的唱词解释了他为什么对乔森有敌意,他点出了第二幕爱情二重唱中的旋律。咪妮让所有人平静下来,告诉他们她认识这个陌生人。索诺拉"Buona sera Mister Johnson!"刚刚的旋律再次奏响。哈瑞让大家去舞池跳舞:"乔森先生,来一曲华尔兹?"乔森让咪妮和他一起跳——咪妮还从未跳过舞,现在却在民族风情的旋律下翩翩起舞,"男人们"也跟着一起唱,单簧管吹奏,手摇竖琴伴奏。华尔兹很快被打断。从外面传来"送上绞首架!"的呼声。阿什和他的跟班们带来一个名为卡斯特(Castro)的人——犯人拉梅列斯强盗团伙中的一员。他抗议道,他本人就很讨厌拉梅列斯,并会带他们去找他的人。所有人都出发,他已经低声跟他的老大耳语,会把追踪的人引开,只要乔森一吹口哨,他们的人就会来;这个信号由短笛吹响。这个例子很好地演绎了普契尼如何衔接场景的音乐结构。观众先听到卡斯特口口声声说恨拉梅列斯"我要亲手把匕首插进他的背里"(双簧管、单簧管、圆号),然后,他要求喝点烧酒以引开尼克,并告诉乔森他的计划。军号加强了这个动机,其作用不仅在于解释性,更重要的是其结构性。

序曲最初部分全音阶和弦所表达的主题拉开了第二个爱情场景的帷幕。华尔兹主题衔接起上面被中断的舞蹈。乔森要咪妮讲讲她的身世,而他(也情有可原)对自己的身世只字不提。她提到她的寂

宽、无知和期望更好的愿望。乐团奏起了旋律,在动情之处歌唱声音高扬,当咪妮唱到她还没有献出初吻,或是乔森在"宣言"中唱到"我曾热爱过生活,现在也热爱它,它是那么的美丽!",这里声音提到了高音降 B,或是在"她没有说出口的那些话,我的心都告诉了我",这里伴奏的是他和咪妮共舞的华尔兹旋律。声音和乐团的相互交替独具匠心,但是却让那些期待《波希米亚人》中的爱情二重唱的观众(两个场景有相似之处)有些失望。抒情场景被打断,尼克警醒地说道,他注意到有人在吹口哨发暗号。乔森当然知道怎么回事,但他现在还不能也不想答复。咪妮告诉他,她用小箱子保管了矿工们的家私,每天晚上他们中的一个都会来放哨,今天所有人都去寻找那个该死的……她停顿了下,乐团宣告提示,她已经爱上了这个人。谁要偷走这些宝贝,就得先杀了她。她讲述起矿工们贫苦的生活,也表明了自己和他们的紧密联系(相比首演,缩短了)。乔森很感动,唱起了很宽的乐团旋律,并决定中断这次抢劫行为。全音阶主题介入。他请求允许向咪妮说再见,咪妮伴着温柔的小提琴独奏旋律答应了。乔森称赞她的善良、美丽和她天使般的面容(出场旋律)。轻轻哼唱的男高音加强了温柔的声音。咪妮回想起他的告别语,这幕结束在一个未解决七重奏和弦上;渐渐平息的弦乐声,哼唱声和佛尼卡地区的音调让其逐渐消失。普契尼为演出特地定制乐器,在回音箱里安装金属条,敲金属条,就能产生振动的声响,由此产生他理想中的变化丰富的声响。

 观众很容易将之与《波希米亚人》第一幕的结尾作比较,浪漫爱情在两幕中都产生于对话。按情节发展这里的男主人公不能像鲁道夫那样自报家门,所以乔森这一形象显得有些苍白,其旋律也没有得到抒情的发展。只有咪妮个性比较鲜明,她是坚定与天真的结合、自卑与骄傲的统一。她对所爱的人也没有特定的期待,乐团也没有透露。

第二幕幕起呈现了典型的异域场景——"印第安人生活博览"，咪妮的佣工比利·杰克（Billy Jack）和妻子沃库都是"土生土长"的印第安人，两人正用蹩脚的意大利语（只用不定式形式）交流，贝拉斯科戏剧中亦如此。该场景咪妮小屋新上了色，传递了和平、宁静的气氛，与矿工们潜在的动武倾向形成对比，它显示了一种"原始"，一种被动的天真，这也不同于主动的咪妮。音乐现在也带上谐谑曲风，"印第安"动机（首先是双簧管和单簧管）效果突出。其后在很可能是纯正印第安曲调的伴奏下，沃库唱起了摇篮曲，由弱音小号和压低的弦乐器演奏。两人聊起咪妮提到的婚事和预期的礼品。咪妮回到家等乔森，乐团奏响序曲中的"热情"动机表明了热望。她隆重地打扮起来，穿上从蒙特里带来的鞋、围巾和手套，"这也许太正式了"，她思量着，此时，乔森敲门。他问她是否可以出来，乐团奏响了第一幕结尾的"寂寞旋律"，咪妮很迷惘。她拒绝了乔森的拥抱，长笛同时奏响的经过句表现了不安。大提琴音又让人想到和谐的状态：第一幕的华尔兹。但是咪妮推测，乔森并不是为了她而来，也许他是去找尼娜·麦克特雷纳？乔森回避，想与咪妮更亲近，说整个房间都是她的气味，她在这深山里过着孤单的生活。咪妮保持距离，几乎带着宗教意义上的虔诚描述起加利福尼亚山区美丽的风光，沉浸在登上那山野中天空之门的幻景之中；她用宗教感拉开她和乔森的距离。她的独唱分为两部分，唱到"然后我回来了"处重新开始，她对未来的幻景结束在高音 B 上。这个场景以从在 D 和弦到升 F 和弦三度和声连接上的"俄罗斯低声长音"（亚历山大·波菲烈维奇·鲍罗丁常用）为基础。她又在宗教中寻求支持，谈及她的星期日学校，序曲中的全音阶和弦响起：难道她认为她对《诗篇》五十一篇的诠释是每个罪人的希望？这里援引了第一幕中表达矿工多愁善感一面的怀乡主题。当两人越来越近，第一幕结尾暗示的爱情二重奏主题开始在乐团中奏响。咪妮读书吗？他是否可以寄书给她？她要读爱情小说（不是但丁的著作，就像在贝拉斯科的剧中那样）。终于，两人到了爱情是永恒的主题上：她说，人怎么可能只爱另一个人一小时？乔森用爱情的

强度来反驳爱情的长度:这世界上有些女人,男人只要拥有她一小时,就算死也值得。"您已经死过多少次了?"她反问道。停顿。咪妮递给乔森雪茄,但没有起到岔开话题的作用。他要抱她,一吻足矣,然而,咪妮拒绝道:有些人真是得寸进尺。乐团站在了乔森这一边:"嘴上说不喜欢,心里其实很情愿。"乔森接吻的要求越来越强烈,在寂寞动机的第二部分(极强),咪妮突然倒在他的怀中。序曲中的全音阶和弦伴着两人的热吻,这时,序曲中的热情动机也出现。在爱情的场景中,普契尼如鱼得水,观众对咪咪和鲁道夫靠近的场景的记忆再次显现,声音和乐器的交流越来越精雕细琢,不过,普契尼对爱的歌颂,总会有些相似的旋律套话。

 乔森因为利用了咪妮纯洁的感情而心生内疚,吻别后,他打算离开咪妮的小屋,可是外面大雪纷飞。远处传来三声枪响,人们在寻找拉梅列斯(序曲中的他的主题出现),但咪妮不以为然,这关他俩什么事。爱情二重唱开始,乐团奏响前面两人对话开始时的主题,这时男高音唱响它:"我再也不要离开你。"人们可以从中发现与杰克·华莱士的思乡曲旋律上的相同之处。这让爱情二重唱蒙上了淡淡的忧郁色彩,表达了孤单寂寞之感,其次是接踵而来的欲望。两人八度齐唱,由整个乐团支持,颂扬他俩永恒"神圣的爱情"。这就是观众翘首企盼的普契尼效应——离《托斯卡》第三幕不再遥远。普契尼进一步展示了他的拿手好戏,当1922年在罗马演出时,他延伸了该爱情二重唱,并要求(或赏给)歌唱家们唱出高音C,"我的喜悦,啊,爱情!和你,我的爱情,和你在一起!"今天,通常都会把这种最后极度兴奋的唱腔划掉。而二重唱的歌词("我们俩过上宁静的生活!我们过上幸福美好的生活")也让人反感。它们很可能出自作曲家笔下,没有经过脚本作者的润色。二重奏结尾如何安排平常的夜晚(乔森一个人睡在咪妮的床上,而咪妮则抱着熊皮大衣睡在炉子旁边)。第一幕中的简单华尔兹旋律响起。竖琴经过句和木管及弦乐奏出的和声伴奏,直到最后剩下长笛声和很低的拨奏竖琴音,在莫里斯·拉威尔(Maurice Ravel)作品中也可看到类似的手法。人们听到远处有人

在呼唤,到现在,咪妮才问起乔森的名字,他答迪克。那么他是否认识尼娜·麦克特雷纳？他答从不认识。

宁静的气氛很快被打破。在吹风机和急促的定音鼓声中,尼克和索诺拉,接着是兰斯和阿什呼唤咪妮。有人在这条路上看见拉梅列斯,即乔森,与她共舞的骑士。这时能听到他的主题,咪妮在寂寞动机伴奏下否认:"我知道,这不是真的!"她想问,是谁诬陷了乔森,她要兰斯告诉她:尼娜·麦克特雷纳。她给了兰斯他的肖像画。咪妮想要用笑声来掩饰自己的慌张,乐团奏响的寂寞动机却说出了另外一种语言。警长和"男人们"离去。咪妮让拉梅列斯"出来",她伴着急促的定音鼓喊了三声。咪妮用戏剧性的音调表达了自己极度委屈的心情,要赶乔森出门,最后允许他解释。他的忏悔由很长的弦乐旋律开始,加上单簧管和巴松管吹响的拉梅列斯主题。他不知道父亲靠什么营生,当他得知父亲死的消息时留给他一个强盗团伙,成为强盗头目是事先定好的。他回忆起初次在波尔卡酒吧两人相遇的情景——"欢迎动机"出现。在第三部分（宽广的旋律）随着"热情动机",他表达了要是她永远也不知道他的丑事该多好的愿望。爱情二重奏响起。咪妮始终无法原谅乔森骗取了她的初吻,只是不停地重复道:"滚,给我滚!"乔森绝望但坚定地打开门,准备好了去死。一声枪响。极轻的弹奏隐藏着冲突,观众可以听到,拉梅列斯倒下了。咪妮惨叫一声,打开门把他拉进来。后者要再次冲出去。低声部长音奠定了这一幕的基调,咪妮犹豫到底该不该救这个人。"我爱你,留下来啊!你是我初吻的男人。你不能死!"乐团用气势磅礴的热情主题来回答。在竖琴滑奏、定音鼓、小鼓和锣的伴奏下,咪妮试图把拉梅列斯藏到阁楼上,其间,兰斯已经开始敲门。该场景有葬礼的气氛。

警长走进小屋时的伴奏是他当时向咪妮表白的旋律,由低音单簧管奏响、弱音小号和压低的中提琴奏响。他掏出手枪在屋里来回搜查,他看到了拉梅列斯,却没找到他。随着乐团的奏响,兰斯抱住咪妮,她极力反抗,威胁如果他再靠近,就用瓶子砸他的脑袋。咪妮

十分激动,唱响了该角色的最高音升 C 大调。而兰斯把她的反抗理解为对拉梅列斯爱的默认,且准备随时离去。此时,她手上有血滴,咪妮解释说是她不小心刮伤了他。第二滴(竖琴动机)。兰斯察觉这血是从阁楼上滴下来的,他欢呼起来,其间夹杂着恨和爱,他要求拉梅列斯下来。当拉梅列斯走下楼梯,咪妮表白时的"热情主题"结束。兰斯要他在绞首架和子弹之间作选择。在这不经意的时间里,和弦轻轻奏响。咪妮很快作出了决定。她要在赌桌上和兰斯解决这一切,把这个男人和她的一生押到扑克上。他们三个原本就是肆无忌惮的人,兰斯是游戏者,乔森是个江洋大盗,而她自己也是酒馆和赌馆老板娘。双簧管独奏起的热烈主题也解释了他们的动机。兰斯知道:"你是多么爱他!"尽管如此他还是接受了挑战。

　　双簧管奏响了新的主题,赌局开始,该主题贯穿赌博整个过程。第一局从咪妮开始,用三支长笛和大提琴高音演奏的主题,伴随着躁动不安的低音提琴,表达了咪妮的不安。关键的第二局她输了,旋律最终淡去,只剩下低音。高音部和低音部分道扬镳让人有种失落的感觉。咪妮期望兰斯能够高抬贵手,后者当然不愿意。第三局她似乎也快输了。定音鼓伴奏低音提琴。乐团奏响了极强的三个和弦,强调了现在咪妮孤注一掷,她把不好的牌换成了三个 A,还从袜子里小心翼翼地掏出一对牌。兰斯输得心悦诚服,用了短短的一句"晚安",而后绅士般告别。咪妮太走运了,兰斯绅士地去给她端来威士忌,而正是这时,咪妮对牌做了手脚。整个乐团队走向了"热烈的主题"——凯旋般的结尾。爱情获得了胜利,普契尼也没有在音乐上暗示任何弦外之音,比如只要目的神圣,可以不择手段之类,或为了拉梅列斯这一切是否值得。

　　第二幕编剧不论在结构还是精确度上都是上乘之作,既有对比强烈的场景,也有放松的场景,一切都精打细算。爱情二重奏后又产生这样的不幸,随之带来的紧张气氛一直保持到最后一刻,而又没有觉得情节拖沓,咪妮和拉梅列斯并没有来一个欢庆二重唱,只出现了"热烈的主题"与极强的和弦。危险虽然过去,但时时都有可能再次爆发。

承接了第一幕和第二幕,第三幕开场也是氛围戏,第一幕幕始暗光加上巨大的木桩子营造出森林的氛围。低音提琴奏出固定的交替音(A 和降 E),巴松管和加弱音器的法国号插入了断奏动机。死一般的沉寂符合尼克和兰斯毫无头绪的侦查,他俩在冰天雪地里挨冻,拉梅列斯毫发无损地在咪妮的小屋里接受悉心照看,情人间自有说不尽的温柔与缠绵。兰斯问,咪妮怎么被这个玩偶("Fantoccio")吸引?尼克认为是爱情,爱情会来到每个人身边,现在,它到了咪妮那里(咪妮出场时的旋律)。该场景由从 A 到降 E 的固定音型连成一体,也象征了到新场景的过渡。远处的呼声叫醒了阿什,强盗离开了咪妮的小屋,现在正受到追捕:"韦尔斯法戈的好日子!"男人们都应该卸下武器活捉拉梅列斯。兰斯这时唱起了咏叙调,其旋律线极具表现力,三次唱到男中音的最高音,上升到 f 音,最后与小提琴伴奏融为一体,这是普契尼喜欢用的高潮表达方式。高贵而宽广的旋律与兰斯那低俗的幸灾乐祸形成鲜明对比,那个鄙视他的咪妮,如今只有哭泣的份儿了。而现在是他春风得意的时候。观众们很可能由此而讨厌兰斯,因为到此之前,他的行为应该说还是很绅士的,他因为幸灾乐祸而让人瞧不起。普契尼需要用这一手法,来改善迄今为止并没有给观众留下多深印象的拉梅列斯的形象。男主角显然很需要这些。追捕他也采用了传统的戏剧手法"隔墙呼喊"(Mauerschau),即一小队矿工包括哈瑞和比利通报强盗逃走后,合唱队详细描述了他的逃逸,索诺拉通知拉梅列斯落网。第二幕的爱情二重奏奏响,表达了逮捕强盗的喜悦之情——这也说明,掳获咪妮芳心的人最受大家的嫉妒和指责,因为他玷污了在他们看来不可染指的咪妮。歌剧刚开始时的两首美国民歌响起,人们疯狂地跳起舞来。忠诚的尼克赶紧去报告咪妮,用黄金收买比利·杰克拉比特(Billy Jackrabbit),要他拖延处决拉梅列斯的时辰。(在贝拉斯科戏剧中,咪妮已经在台上,这样就错过了给她安排最后一次闪亮登场的机会。)阿什把拉梅

列斯交给兰斯——法的代言人。

在戏剧作品中,兰斯理所应当该处理这个案子,因为观众们也熟悉司法程序。而在普契尼的歌剧中,阿什承担了这个任务,现在这个案子是大家的事,以寻求正义。速度逐渐加快,变成了快乐激动,甚至最后成了喧哗的快板(快速激动喧闹)。判决已定:"送上绞首架!"特林和乔伊喊道,他是小偷,哈瑞骂他是江洋大盗,贝拉则称呼他为抢劫杀人犯——乔森拒绝最后那个罪名,他虽是个小偷,但绝非杀人犯。矿工们生气他偷走了咪妮。"偷黄金和女人的贼!"所有人都要处死他。在控告场景中,简洁的低音部唱响,让整个过程有一种不容请求必须马上处死的紧张感。该场景延迟了行刑,从而愈来愈紧张,这在编剧上也具有必要性,因为咪妮在最后一刻赶来,起到干涉者的(Dea ex machina)作用。普契尼已经用尽了"尼禄式的点子"(正如他自己所说)。尼禄为了达到真实效果而火烧罗马。这里合唱和独唱相互辉映十分巧妙,这也可以提前看到后来《图兰朵》的音乐风格。普契尼教堂音乐的训练在这里的合唱作曲中反映出来,他似乎也曾研究过莫杰斯特·穆索尔斯基的音乐(《鲍里斯·戈杜诺夫》和《霍万斯基党人之乱》)。这一幕其他部分再也没有这样的强度和密度。

拉梅列斯的回答延缓了速度。咪妮爱这位骄傲、自视甚高的南美人,他也挂念着咪妮,希望她心安,要是她没有爱上个要死的人该多好。(他要其他人告诉咪妮,他抛弃了她,忘记了她,这个建议无法拿来判断是非。)他唱起了该剧里唯一可以单独唱的乐曲(不超过 2 分钟):"让咪妮以为我已漂泊远方。"(Che' ella mi creda)该乐曲有祷告的特征,其表演指示为吹奏乐器、用加弱音器的长号和弦乐需按"如管风琴般"的表演指示演奏。该旋律简单而高贵,两节内容大致一致。第二节里小提琴(未加弱音器)轻柔地继续演奏旋律,声乐只唱了其中一部分,然后二者汇成一体,最终与乐团一起结束。如此感伤的高尚情怀对于矿工这样一个载体看似过重过大,兰斯觉得受到了挑衅,用拳头揍拉梅列斯的脸,这引起了矿工们的不满。拉梅列斯此时终于获得了观众的认可。一曲葬礼进行曲伴随着把拉梅列斯送

上行刑台的队伍。这时中提琴和大提琴奏起了生动的音符,未见其人,先闻其声,观众先听到咪妮的四声高音"啊!"然后看到她骑马赶来。兰斯担心再次失败,以为这一局又要失败了。"绞死他!",他故意反复大声喊道,"为了正义!"咪妮现在问倒了他:"你指的是什么正义,强盗?"当几个矿工冲向乔森,她抽出手枪(就像《菲岱里奥》中的雷恩诺拉)护卫乔森。兰斯怂恿矿工冲过去,但咪妮阻止了他们:"放了我,否则,我就杀了他,然后自杀!"这时,第一幕的出场主题出现,"男人们"慢慢意识到,她对他们到底意味着什么。咪妮一一提醒他们,她为他们做过什么。木管这时依次奏响一个个旋律片断,怀乡主题响起(这是男人们真正的家)。这里使用了变奏技巧,将发言的顺序与每个矿工联系起来,这是《曼侬·列斯科》第三幕的结构。最后,所有人都站到了她这边,她的声音结合了所有人,过渡到思念曲中引用的旋律,咪妮和乔森两人在爱情二重唱的伴奏下向大家挥手告别,向"他们的加利福尼亚"告别。两人渐行渐远,音乐逐渐减弱,直至停息。

　　这不是胜利的欢乐结局。爱人们获得了自由,但是不得不背井离乡,咪妮也放弃了她的社会地位。他们会孤单,同样还有那些失去他们感情和道德重心的"男人们",他们慷慨大方地放过了抢走金子和咪妮的强盗,他们才是最大的输家。在贝拉斯科戏剧的结尾,观众仍然看到希望。即使在1911年写的小说版本中,也给予了这对恋人新的角度,"这让人有些不可思议,这个姑娘看不到新生活的曙光,这曙光反映了她对更纯净生活以及在新社会中有更让人尊敬的位置的要求,而且时时有他在身旁。"她虽然向往"她的加利福尼亚",不过却倒在拉梅列斯的怀抱中:"哦,我的家!"普契尼不愿给出这样坚决的结局。

　　第三幕在情节的动机上有弱点。起初十分感性的"男人们"此时却骇人的坚决,没有经过法官判决就要执行死刑,这说明他们完全被

憎恨与嫉妒所控制。后来在咪妮的请求下宽恕拉梅列斯又显得十分突兀，尽管普契尼就是因为第三幕看起来无法自圆其说才插入了圣经动机，但是即使咪妮给他们再上一堂"圣经课"，该结果也无法让观众心服口服。作曲家重新采用第一幕的"思念曲"，结构上首尾呼应，但是观念上的转变却显得有些牵强，人们也许会吃惊，咪妮为何为了那些刚还嚷嚷着要杀了她爱人的矿工们伤心落泪。虽然普契尼应卡鲁索的要求而写了首美丽的男高音咏叹调——"普氏曲子"，但没有让男主角获得更多的好感（就像平克顿唱的"再见，可爱的家！"），也没有像《托斯卡》中的"为了艺术"推动情节发展。第三幕是该歌剧的链环上最虚弱的一节，不过也无法导致整个歌剧的反响平平，其失败的原因应该综合多方面。

这个歌剧对演唱角色要求非常高，却得不到观众的直接掌声。普契尼十分看好埃米·德坦（Emmy Destin）——唱首演的咪妮，可是她缺少足够的力量来表现该角色的戏剧性时刻。相反玛利亚·耶里察（Maria Jeritza）具有这方面的条件，她是瓦格纳《漂泊的荷兰人》中著名的森塔（Senta）；1905 年，在伦敦演过蝴蝶夫人；1908 年在大都会唱过阿依达；她是位有表现力的演员，然而声音条件并不是咪妮的最佳人选；她能演好第一幕中那个对爱情充满期待的姑娘，但并不适合第二幕的中音区场景（这从唱片中可以听出来），她的声音不够强。优秀的咪妮歌唱家需要适用于对话和二重唱的中音区，然而也要有很棒的音高（直至高音 C）。偏抒情的戏剧（Lirico-spinto-）女高音比过于戏剧性的女高音更能唱好咪妮。

首位乔森的扮演者是恩里科·卡鲁索，这是一位对自己完美的声音非常自信但忽视表演的男高音。但是该角色要求歌唱家不仅在声乐上有丰富的变化，也要求能够表演到位。好的乔森应该能够在

舞台上收敛克制,要拥有优雅的叙事歌唱方式,为了演好爱情二重唱时的高潮,能够连绵不断地圆滑地歌唱。中音区要像卡鲁索一样好的共鸣,高音饱满且光芒四射。

兰斯演唱者最重要的就是要有具有权威性的声音,而其(稍微)抒情性的地方却能显示性格的另一方面,这些许的抒情要缓慢细微地表达出来,才能更加多样化。他不是斯卡皮亚那样的受虐狂,而是一位绅士,然而他的妒嫉占了上风。他并非雅各(Jago),不是完全"阴暗"的角色,这也要通过他的歌唱表达出来。尽管在声音塑造角色方面发挥余地不大,但相比以往那些格式化的流氓无赖,这也算足够有意思了。

《西部女郎》未能唱响的原因是多方面的。那些普契尼一直以来的忠实观众对其新的作曲方式不满,认为歌唱声音方面缺少旋律的发展,重心被放在了乐团,因此主角们缺少让观众叫好的乐曲。其次是缺少悲剧性英雄,特别是悲情的女主角形象,既没有观众喜欢的脆弱女人形象,也没有其他歌剧传统中出现的比较强硬的女人。"纯洁"女人的魔力已经远不能满足作曲家同时代人的口味,而观众似乎对普契尼歌剧中出现一位不怎么讨人喜欢的角色也习以为常。

虽然该剧在20世纪80年代经历了复兴,尽管行家们都认为这部歌剧是普契尼音乐上最复杂、变化最丰富的作品,但是《西部女郎》近日也不那么受欢迎。作曲家吸收了德彪西、斯特拉文斯基以及施特劳斯和声与配器上的优点,并且采用了十分精致和多变化的声音来表现人物的心理和场景。比起《蝴蝶夫人》,普契尼更好地把本地音乐融合到作品中。后来的《图兰朵》在这方面出现了倒退的趋势。

该歌剧不受欢迎也不仅因为没有唱得响的乐曲,在第二幕和第三幕中,其编剧冲突特别是在题材上质量也不高。该剧环境被西部

电影和小说通俗化,这也是为什么有人讽刺普契尼写的是"马背歌剧"(Pferdeoper)。有着环境单一以及强硬女主角的拯救歌剧不符合人们对西部的想象,西部该有位强壮的男主角。咪妮的宗教虔诚也不够纯粹,到底是假虔诚还是极天真。自强自立的咪妮并非典型的普契尼角色,观众更愿意记住那些容易受伤的女人。

《燕子》——一燕不成夏（独木不成林）

普契尼的《燕子》是舞台上的稀客。该作品可谓自《埃德加》以来普契尼最不成功的作品，但在音乐品质上仍有可圈可点之处，歌手们也会由于作曲家提供了角色发挥空间而心存感激。事实上它的陈词滥调最少（例如没有太多似曾相识之处），是普契尼迄今为止没有参照任何戏剧或是小说改编成的脚本。该脚本是用歌剧和轻歌剧中的常用技巧"拼凑"而成，其失败也证明，普契尼偏好从成功的舞台剧本改编歌剧脚本不无道理；否则作曲家就会像在这个脚本中那样无法预计观众的反应。

该剧失败的原因复杂，一方面在于作曲家期望通过这部作品迅速获得收入的急功近利的态度，另一方面，作曲家试图将这个主题定位在两种体裁之间——意大利化的马斯内抒情剧与流行的维也纳（虽然两国在政治上处于对立状态）轻歌剧相结合——的尝试效果不理想。

1913年10月，由于《西部女郎》首演（由当时正如日中天的玛利

亚·耶里察[Maria Jeritza]和艾尔弗雷德·皮卡弗[Alfred Piccaver]担任男女主角），普契尼在维也纳的卡尔剧院看戏，听了莱哈尔的轻歌剧《完美主妇》。卡尔剧院院长斥巨资 300 万克朗，请求这位当时最负盛名的意大利歌剧作曲家写部喜剧。普契尼没有采纳维也纳建议的第一个本子，作曲家让阿达米按第二个本子《燕子》来撰写脚本。在里科尔迪的鼓舞下，阿达米发表了改编意见，也写了《大衣》的脚本，这与他熟悉普契尼的工作方式分不开。《燕子》前两幕于 1914 年完工。时值一战前后，民众开始讨论作曲家政治立场，认为这是为"敌人"写的脚本。普契尼并未理会这些批评声，在此间开始了《大衣》的创作。1916 年 4 月 22 日《燕子》首先完成，1917 年 3 月 27 日在蒙特卡洛首演成功，其演员配备优秀，而蒙特卡洛的观众非常熟悉马斯内后期的歌剧，因此也认可这部作品的风格。其后，在布宜诺斯艾利斯的首演叫好声仍不断。可在博洛尼亚的演出却招来专栏的批评。1917 年米兰首演后批评如浪潮般爆发。人们指责音乐太轻佻，与抒情剧相去甚远，旋律死气沉沉，缺乏一般轻歌剧的朗朗上口，这实际上是部"二不像"歌剧。直到今天，人们仍常常如此评论这部歌剧，《燕子》很少被重演。不过 1973 年和 1983 年，《燕子》在威尼斯重演 10 次，并获选为 2008 年演出季的开幕作品。也许随着维也纳轻歌剧的光环逐渐散去，人们也许就不那么浮想联翩了。

普契尼从未想过要写轻歌剧，他可能想与理查德·施特劳斯竞争，写一部"像《玫瑰骑士》一样更具娱乐性和整体性的歌剧"①。该剧的副标题是"抒情喜剧"，一方面与施特劳斯《玫瑰骑士》的体裁说明"音乐喜剧"相呼应，另一方面让人联想起马斯内的《萨福》的副标题："抒情剧"。

《燕子》原计划在维也纳首演，但普契尼坚持定在第二帝国的法国巴黎。该歌剧情节直接融合了文学和音乐上的巴黎模式，作曲家确定能够把最真实的"巴黎传奇"搬到舞台上，《波希米亚人》就是最

① 《书信全集》，第 417 页。

好的明证。当时,维也纳完全是轻歌剧的大本营,维也纳的观众为施特劳斯的《玫瑰骑士》着迷。由此看来,普契尼更改首演地点也不无道理。

《燕子》把当时复杂的巴黎"高级交际花"动机文学化与音乐化。小仲马的《茶花女》曾在这方面给读者留下无法磨灭的印象。1853年,威尔第在歌剧《茶花女》中把这一动机搬上舞台。1884年,阿方斯·都德(Alphonse Daudet)把小仲马的文学形象运用到自传小说《萨福》中,该小说于1897年被马斯内用作抒情剧《萨福》的蓝本。古希腊女诗人的名字让人想起奥维德写的忘年爱情故事及其女主人公。

这些作品都描述了交际花和从外省来的年轻人之间的爱情故事。由于关系复杂,这样的恋情通常都无果而终。通常,最后由女方提出分手,分手原因不尽相同。普契尼和他的脚本作者采用了都德或者说马斯内主题,他们也更明白后者爱情构架中矛盾的不可调和性。《燕子》讲述了该体裁传统的现代原创版本。女主人公最终选择离开,并不是她有多高贵,而是她确实无法摆脱巴黎的奢侈生活。

人们当然能猜到,普契尼参与到这个构思中来。对马斯内的崇拜让他不可避免地接触到《萨福》,他甚至可能也看过都德小说改编成的戏剧版本——由莎拉·本哈特主演的阿道尔夫·贝洛(Adolphe Belot)的法语版本(1895),或者是克莱德·菲奇(Clyde Fitch)的英语版本。两个版本都曾在巴黎、纽约和伦敦上演过。

《燕子》中的玛格达(Magda)是否处在高级交际花薇奥莉塔、范妮·勒格朗(Fanny Legrand,剧中角色,曾扮演过萨福)、曼侬(Manon)和雷恩卡瓦洛的扎扎(Zazà)之列,这一问题值得有专门的文章来研究。

《燕子》第一幕发生在由银行家兰巴尔多(Rambaldo)包养的玛格达的极度富丽堂皇的沙龙中。她取名自《圣经》中犯下深重罪孽但

最终得到饶恕的抹大拉的马利亚（Maria Magedalena），事实上，她也是爱的牺牲者。歌剧由短暂的序曲开始。现代舞曲风格和叹息风格的两个主题暗示了整个情节的两个极端点——当代人的自由放荡和对浪漫爱情的憧憬。在玛格达的客人中，有三个好朋友和诗人普吕尼耶（Prunier）。这一人物让人想起原型加比列夫·邓南遮（Gabriele d'Annunzio）或者是普契尼。普吕尼耶宣称，感人肺腑的爱情已经过时。巴黎最近人们开始爱自己。玛格达的女佣丽赛特（Lisette）（普吕尼耶的爱人，观众可以从后面的情节了解到）生气道，现在还没到那个时候，只是一时的欲望和欲望的满足而已。这里可以听到以后不断重复出现的短小急促的对白："你要我么？"——"我要你"——"成交"。女友们嘲弄装腔作势的浪漫爱情，但是"爱情"一词却触动了玛格达的心弦，她斥责那些人对爱情的冷嘲热讽。这段活跃的对话音乐背景让人想起《蝴蝶夫人》的初始旋律。到底在此该旋律标识的是爱情中的异国风情元素，还是巧巧桑这个伟大的情人呢？答案恐怕只有普契尼知道。

诗人马上为这种新潮流作了一首诗，唱了"美丽的朵蕾塔"（Doretta），歌曲中国王为了获得朵蕾塔的垂青献上了宝箱，但仍被后者拒绝。她说："我要做我自己，黄金无法带来幸福。"普吕尼耶坐在钢琴边唱着"曲中曲"，雅克·奥芬巴赫（Jacques Offenbach）在《霍夫曼的故事》（*Les Contes d'Hoffmann*）中的"安东妮"一幕中曾使用过该效果。这位诗人兼作曲家未完全完成他的歌曲，不知如何收尾。也许朵蕾塔最后还是会选择财富？玛格达靠在钢琴翼上，唱到有一天，有个学生热烈地亲吻了朵蕾塔，那是无以言表的爱的沉醉。该咏叹调由两部分构成（女高音歌唱家们常常在独唱音乐会上演唱该咏叹调），有点像轻歌剧中简洁的叠歌（Operettencouplet），特别是其中三度切分音的复歌萦回滥耳。首先由加弱音器的小提琴独奏，后由钢片琴和竖琴伴奏，然后由女高音放声歌唱。作曲家这里再次使用了老点子："哦，金色的梦，能像这样去爱！"序曲中多情的主题响起。这是玛格达的梦，她亲口描绘道："啊，我的梦想！啊，我的生命！"但

无人在意这一点,所有人都惊叹于她的诗歌天赋。兰巴尔多暗地觉察到这是玛格达的感伤,于是用小礼物珍珠项链来分散她的注意力。附点的庄重主题歌颂了财富和地位的权利,与之形成相应对比的华尔兹旋律响起,玛格达仍然坚持浪漫的梦想:"我的答案只有一个,我不改变我的主意。"

很快女佣报告有来客到访,丽赛特向兰巴尔多通报,友人年轻的儿子鲁杰罗(Ruggero)来访(这也许是影射作为轻歌剧作曲家的雷恩卡瓦洛)。他已经等候多时期望能得到接见。兰巴尔多犹豫了一会儿,玛格达要接待他。女友们祝贺她成为富有而慷慨的银行家的情人,玛格达没有理会他们的恭贺,而是分享了她的浪漫故事:有一天,"比利耶"(Bullier)夜总会集合了学生和缝纫女工,大家在户外和沙龙里跳舞。管弦乐再次响起了思念曲:"女孩儿,爱情之花正在盛开!做好准备,武装起你的心!"慢速华尔兹预示着爱情的到来。玛格达和一个学生跳舞,他点了两瓶啤酒,给侍者足够的小费(对她女友们的讽刺的反驳),两人一言不发地在大理石桌上写起他们的名字。但听到远处传来的歌声,玛格达逃走了。然而"那个夜晚稀奇的香味,我的朋友们,依旧在我身边飘荡"。而如今,兰巴尔多包养着她,这种生活很不自由,由此讲述了歌剧的主题:浪漫的爱情既是诱惑,又是危险。她却希望过那样的生活,尽管最后她放弃了。

普吕尼耶回来了,沉着一如往常,他说要是能爱上一位精致、高贵、不平常的女人如伽拉忒亚(Galatea)、贝蕾妮丝(Berenice)、弗兰切斯卡(Francesca)或是莎乐美该多好。这些名字象征当时正上演的一些剧目,有威廉·S·吉尔贝特的《皮格马利翁和伽拉忒亚》(Pygmalion and Galatea)、玛格纳德的《贝蕾妮丝》(Berenice, 1911)、赞多纳伊(Riccardo Zandonai)的《里米尼的弗兰切斯卡》(Francesca da Rimini, 1914),当然还有理查德·施特劳斯的《莎乐美》(Salome),从这些作品中,普契尼学到了使用面纱舞会场景。普吕尼耶宣称,他能够从玛格达手掌心里读到她未来的命运,为了不泄露天机,拉起了一扇屏风,这也防止现在上场的鲁杰罗看到玛格达。

该情节铺垫有其必要性，这样在第二幕中男主人公就无法立即认出她，而已经观察过他的玛格达则采取主动，直接走上去搭讪。

在这个场景中，鲁杰罗·拉斯杜（Ruggero Lastouc）进入大厅。这时，玛格达的思念曲奏响，从而预示了歌剧的发展，高级交际花将会爱上这个害羞的年轻人。普吕尼耶预言："您可能会像燕子一样飞过海洋，飞到梦幻般的光明之国，飞向太阳，飞向爱情。您可能……"他继续道，"命运的秘密在于它有两张脸：一张微笑的，一张痛苦的。"在全剧首次点题的场景，奏起了温柔富有动感的圆舞曲。兰巴尔多领来他的客人，来自法国南部的鲁杰罗初来乍到。在1920年上演的第二个版本中，他唱起了有伴奏的抒情独唱（浪漫曲）《思念之都》。作曲家意识到一定要用"普契尼式歌曲"来提升这个角色，因为在第一幕中，普吕尼耶（同样也是男高音，在后面的版本中转变成了男中音）抢了真正男主角的风头。在音乐上，该浪漫曲效果强烈，然而在情节上的作用却有待商榷，尽管它给予了主人公爱幻想的个性，却妨碍了情节的发展。

普吕尼耶讽刺年轻人的巴黎传说，让鲁杰罗早早回家睡觉，其他人却在一段影射《马赛曲》的旋律伴奏下抗议，他们提议去跳舞。丽赛特认为，这个新来的应该去"比利耶"舞会。序曲中的第一个主题出现，客人们在"财富"动机下——告别，玛格达的圆舞曲（"我心意已决"）暗示了她坚持梦想的坚定，她跟着这个年轻人去舞会。普吕尼耶接走了穿着玛格达衣裳的丽赛特，果断主题伴随着争吵，暗示了他俩经常这样。玛格达乔装成"吉赛特"（Gisette）。观众有可能琢磨她从哪里这么快弄到这身灰色的衣裳（Gris），这也才有了后来学生给姑娘起名小裁缝这一幕，这一问题在剧中没有答案。有可能她以前就常常匿名四处活动。乔装出场时，思念曲以及朵蕾塔咏叹调中优美的叠句奏响，为了重拾曾经失之交臂的爱情。"是啊，谁会认出我呢？"她说道，圆舞曲响起。

第一幕有大师手笔的风范，也注定能成功，对话和咏叙调相互交织，人们可以听到两个特别华美的普契尼曲调（二者并未展开），简约

的配器,这是对话剧的理想形式,且兼有奥斯卡·王尔德社会喜剧的轻巧,关于浪漫的爱情作为最新的时尚对话有可能直接取自他笔下。

第二幕幕启便呈现极大的对比,重复了《波希米亚人》的模式。摩姆斯咖啡馆(Cafe Momus)在 20 年后变成了挤满学生、艺术家、女裁缝和风尘女子的夜总会,喜欢冒险的人和充满好奇心的人聚集"比利耶"舞会,画家勒努瓦(Pierre-Auguste Renoir)的经典画作《煎饼磨坊舞会》(*Bal du Moulin de la Galette*,1876)让此氛围永远定格。延展的合唱场景像序曲一样采用充满力量的舞蹈风格和情意缠绵的两个主题。女孩们靠近坐在桌旁的鲁杰罗,问他的姓名(在许多名字中有提到如《波希米亚人》中的画家马尔切罗和托斯卡的情人马里奥),接着玛格达上场。她的忐忑不安招来了学生的注意,他们要给她让地方,而她却和鲁杰罗眉来眼去,她被他叫到桌旁。两人开始交谈时有点不自然,她让鲁杰罗想到来自家乡蒙托邦①的简单女孩。玛格达的算计起了作用,鲁杰罗开口邀她跳舞,为她的对话伴奏过的两曲旋律变成华尔兹节拍,第一幕中玛格达用来捍卫梦想的主题奏响。花园里传来让人吃惊的双人急速的对谈:"爱情,沉醉,魔力,直到永远。"这里没有写观众期待的爱情二重唱,仅让两人的声音飘到大厅,这里人们按着相应的合唱跳起了一曲 16 小节的春天芭蕾。

普吕尼耶和丽赛特的出场则不同,玛格达和鲁杰罗回到桌边,他点了两瓶啤酒("两瓶"),就像玛格达回忆的那样。不知脚本作者是否看过爱德华·马奈(Edouard Manet)的画作《酒馆女招待》(*La serveuse de bocks*,1878)? 这个年轻人也应该给了当年男招待那么多小费。第一幕中的音乐响起,观众可以推测玛格达的内心活动。鲁杰罗以为一切尽在掌握之中,但却一无所知。她挑衅到:"为了您的爱人们,干杯!"他仿佛受伤似的,说他只爱一个女人,爱她一辈子。像当年一样,他俩在大理石板上写下名字:波莱特(Paulette)和鲁杰罗。但是他并不愚蠢,他发现她撒谎,要她说出秘密。伴着一段慢速

① Montauban,法国地区名。——译注

狐步，她拒绝满足他的好奇心，把手伸给他，鲁杰罗表白道："你是我心期待等候已久的人！"两人开始了长吻（伴着两人谈话开始时情意绵绵的主题）。

这时丽赛特发现了小姐，玛格达用手势示意普吕尼耶，要他圆谎，由此挽救了局面。虽然，丽赛特不知道发生了什么，但一切还在掌控之中。直到玛格达惊叹于她美丽高贵的衣裳（丽赛特从玛格达的衣橱里拿的），她煞有介事道，这是一个和她女主人长得很像的人。玛格达戏弄普吕尼耶，问他："她是莎乐美还贝蕾妮丝？"鲁杰罗点了香槟。他的祝酒词（"为了你青春的微笑，我干杯"）引出了接下来的竞奏。普契尼为"美梦"（Sogno d'or）配上了1912年摇篮曲中的旋律"小伙子，我爱的小伙子"（"Bimbo mio bimbo d'amor"）。玛格达最初还唱了段相呼应的旋律，之后她主导了和丽赛特、普吕尼耶（起先是两个人齐唱）以及合唱团的合唱，并把该旋律两次唱到了高音C。在此，达到了虚构和演出的新高度，接近《玫瑰骑士》第三幕中的三重唱。

这里四个人的爱之梦，对玛格达来说，至少是思念的梦。在这个梦里，她要和鲁杰罗一起寻找失落的幸福，虽然他完全不知道自己扮演的角色，也不知道她到底是谁。这样的爱情游戏让他们在第三幕付出了沉重代价。兰巴尔多（编剧上的安排）的出现引发了冲突。普吕尼耶请求机智果断的鲁杰罗带丽赛特出去，让整个场景有利于对峙。银行家问玛格达："这是什么意思？"她默不作声；前者说："既然不是认真的，只是逢场作戏，那我们走吧。"然而，玛格达却一动不动，她已爱上了鲁杰罗，决定要跟他走，这里序曲中的动机稍有变化。兰巴尔多镇定地问："您不后悔！"这时游戏变成了现实，但也并非说明她没有后路，通向原来生活的门并没有完全紧闭，因为兰巴尔多并不是个为了女人争风吃醋的人。街上传来短笛伴奏女声，玛格达蠢蠢欲动，歌词大意是："别相信爱情！"这首简单的五音旋律与热情洋溢的爱情赞歌形成对比。鲁杰罗回来了，波莱特（玛格达）从噩梦中醒来，其决心也随之醒来，竞奏的主题响起，随着排钟敲响（或说钢片

琴),两人开始齐唱,誓死相爱。

"这是我的梦想,你知道吗?"玛格达说道。她要让梦想成真,打个比方,即她爱跳舞,即使不认识共舞者。这一幕的结尾能与《波希米亚人》的第一幕结尾处相提并论。不过,这里的主人公不是两个初次落入情网的年轻波希米亚人,也没有像他们一样离开舞台。在此,男方是出身名门的年轻人,女方则是驰骋声色场的交际花,浪漫的爱情只是幻景,她对此并不陌生。

第四幕中,玛格达和鲁杰罗两人在蓝色海岸旅馆中同居。虽然已过了3个月,两人一如初次见面时沉浸在爱情的魔法中。随着爱情主题旋律的伴奏,玛格达回忆起邂逅他的场景,回忆起对爱情的憧憬。这一切都伴随着圆舞曲节奏,巴黎的花花世界仍旧依稀可见。祝酒词(也表现了他对这份感情多么用心)唱到,他不得不向父亲伸手要钱,两人由此被拉回现实,在一段短暂的咏叹调中,他勾勒了一幅市民家庭生活场景,"母亲神圣的保护","孩子嫩嫩的小手"。这时响起了第一幕中带有爱情警告的思念曲。玛格达被吓到了,这不可能是她梦想的将来,这也不再是爱情的梦想,而是市民家庭生活场景,也许就是她小时候逃出来的生活困境。她犹豫是否应该坦白她的过去,但这念头很快打消。音乐并没有给观众太多当时她内心活动的提示。对这样的未来图景,她是感到耻辱吗?她是不能过这样的生活,还是不愿意?观众无从得知。玛格达决定结束谎言。

在活泼、激动的音乐声中,普吕尼耶和丽赛特出场,他要让她做歌手,可是却被轰下台来。第一幕中丽赛特带有轻佻爱情的主题——小打小闹带有谐谑曲特点,与玛格达和鲁杰罗的"崇高"的感情形成鲜明的对比。在他第一幕出场时的圆舞曲主题的伴奏下,世故的普吕尼耶警告说,这样的生活不适合玛格达,他描述了在"一个有名望的大户人家,你们的爱情将在棺材里窒息而亡"。他说,兰巴尔多会既往不咎接收她。丽赛特也可以再次做她的女佣人,玛格达

也可以重新拥有以前的生活。序曲中多愁善感的主题显然也要她回去,虽然那里浪漫爱情只是时尚。

鲁杰罗带回其母的书信,让玛格达念。玛格达无法承受普通市民生活,母爱能让爱情升华这样的话也让她不知所措。她挑明(在多愁善感主题伴奏下),她配不上鲁杰罗。其实他早就知道,她不是未经世事的女孩,但这也不能减少他对她的爱。在感人的旋律下,他请求她留在他身边。但她认为应该放弃,以保全他的家庭(《茶花女》中有相似的场景),她命中注定如同一只燕子,飞回她那花花世界物欲横流的大城市的巢穴。爱之梦在幽雅的乐曲中消失殆尽。他们有着不同的人生道路,分开对两人都有利。这样的分手结局在他们爱情故事未开始时就可以预料到。玛格达把回忆变成了现实,即使因此伤害了鲁杰罗(也伤害了自己),不过,她也让他经历了原本无法获得的幸福,留下了美好的回忆。

这个带点感伤、有点多情的小故事音乐语言轻松,是"现代意义上"的《茶花女》(就像普契尼评价后来的《图兰朵》)。1917 年巴黎首演的评论家儒勒·梅里(Jules Mery)听到了对白式的歌唱——一系列具有表现力的句子,实际上,在 20 世纪前 10 年,这种"源自激情"的谱曲方式成为歌剧的典型特征。施特劳斯创作了《阿里阿德涅在拿索斯岛》,斯特拉文斯基写了《普尔钦奈拉》(*Pulcinella*),谢尔盖·普罗科菲耶夫(Sergej Prokofieff)写了《经典交响曲》(*Symphonie classique*)。"对话剧"是当时的流行趋势,吸引了包括普契尼在内的许多作曲家。在普契尼的作品中,人们习惯了有更多的"甜美的音乐",但这也不是该剧失败的原因。

霍夫曼斯塔尔是《玫瑰骑士》的脚本作者,他成功地在著名的歌剧类型基础上塑造了新的形象。陆军元帅夫人背后隐藏了费加罗女伯爵和晚年顿悟的汉斯·萨克斯(Hans Sachs),奥克塔维安(Octavian)有着莫扎特的凯鲁宾(Cherubin)的影子,索菲(Sophie)集中了

巴巴丽娜(Barbarina)(《费加罗》)和小伊芙(Evchen)(《纽伦堡的名歌手》)的特点。但是,这些组合起来的新角色是观众以前从未看过的,而与以前角色的联系则赋予了新人物特有的深度。《燕子》中传统色彩太浓。场景与《茶花女》有太多相似之处,观众可以把丽赛特直接当作《蝙蝠》(Fledermaus)中的阿黛拉(Adele)加上穆塞塔(《波希米亚人》),鲁杰罗与《茶花女》中的阿尔弗雷德(Alfredo)和《波希米亚人》中的鲁道夫(Rudolfo)雷同。观众很容易把《燕子》看成《茶花女》和《波希米亚人》的组合再制品,把该剧作为打破浪漫爱情神话的作品,当作染上文学和音乐魔力的爱情时尚的反讽,它讲述的只是浮华社会里的心血来潮,这里没有致命的疾病,没有"一把鼻涕一把泪的老父"施压。普通的市民生活就让现代的女性望而却步。玛格达不同于咪咪,她知道终有梦醒的一天,她所在的社会是宽容的,所以她也不必担心破釜沉舟。普契尼写出的音乐依旧美丽动人,但是给第三幕开始时玛格达自觉的游戏态度的笔墨过少。

 因此结尾出现了问题。早在1918年7月5日,他写信给他的出版商棱茨·松佐尼奥(Renzo Sonzogno)时,便抱怨道:"第三幕真让人烦恼!产生了无法逾越的障碍,因为故事无法超越故事本身。"①他原本想把场景放在鲁杰罗父母家中以便给予更好的解释。可是这样的家庭对峙已经出现在马斯内的歌剧中,所以普契尼改变了主意,让鲁杰罗赶到巴黎准备婚礼。普吕尼耶当面质问玛格达,认为她肯定要伤鲁杰罗的心,而在巴黎她可以过挥霍的生活。在他的劝说下玛格达被说服,写信给鲁杰罗并把订婚戒指还给他。1920年第二个版本在巴勒莫首演。至于后来1920年10月9日在维也纳的首演,普契尼并未作太大的修改。后来他写的第三个版本提升了鲁杰罗的形象,让他更被动些。第三幕开始时恋人的对话缩短,接下来两人的二重唱更长。兰巴尔多亲自拜访玛格达,带着满满的钱包作见面礼,钱包上绣着白色燕子,象征了她的回归。鲁杰罗在这个版本里并未

① 《书信全集》,第462页。

收到母亲的来信,而是收到匿名信,揭发玛格达是兰巴尔多的情人。鲁杰罗发现钱便心知肚明:"钱!这就是钱!"因此在这个结局里,不是他求她留下,而是她求他——当然一切都只是徒劳而已。丽赛特尝试安慰这个被遗弃的女人。这一段的管弦乐最后被删除,费拉罗(Lorenzo Ferrero)按遗留下来的钢琴谱进行改写,1994年、2007年分别在都灵和托雷-德拉古上演。这个场景改变了整个情景:不是世故圆滑的玛格达抛弃了误入歧途的市民之子,而是道德上占据上风的年轻人抛弃了恋人,虽然鲁杰罗早知道玛格达并非他想象的那么纯洁。这一修改更偏向传统,在内心刻画上也不如第一版深入。在第二个版本中,玛格达的道别不那么能让人理解,甚至有点胆怯,这与她迄今为止与兰巴尔多交锋过程中显现的态度不合。普契尼原来的版本没有这么多周折,前后主线更明晰。然而,他没有把玛格达内心的矛盾更清晰地表达出来,而是用第二幕中的歌唱来表述。他为了表现新版本里爱情的狂热而寻求优美的旋律,结果最后背离了初衷,离女主人公原本的性格越来越远。

《燕子》是普契尼唯一一部没有在里科尔迪出版社发表的作品。这也有个人的原因。作曲家只和他以前的支持者朱里奥·里科尔迪关系密切,后者不论在艺术上还是生意上都十分信任他,征求他的意见,期待他的批评、鼓励或肯定。1912年,他的过世让普契尼非常难过,他的儿子蒂托·里科尔迪却与普契尼合不来。蒂托是位有才华的剧作家兼导演,曾经负责过罗马的《托斯卡》和米兰的《蝴蝶夫人》的演出。他也在巴黎和伦敦主持出版社的业务。当他接任父亲继承出版社,就开始与出版社元老级的作曲家们产生矛盾。易怒的蒂托不像他父亲那样经常充当和事佬的角色。所以普契尼希望转社,而《燕子》给他提供了很好的借口。蒂托不喜欢这部作品,认为这部"蹩脚的莱哈尔作品"顶多只能算好看,除此以外一文不值。于是,普契尼把该作品给了里科尔迪出版社的竞争对手松佐尼奥,后者欣然接

受。这部歌剧虽然没有遭到世界禁令,但无法在德语国家上演,里科尔迪出版社不愿受到如此的束缚。虽然松佐尼奥把《燕子》的蒙特卡洛首演搞得有声有色,普契尼还是带着《三联剧》回到了里科尔迪。此时,里科尔迪的经营人是瓦格纳崇拜者的克劳塞蒂(Carlo Clausetti),普契尼从《波希米亚人》时期开始就已经认识他,与之交情深厚。在蒂托离开公司(股东们不同意他做出版社的经理人)后,即1919年,克劳塞蒂成为里科尔迪出版社的艺术总监,因此普契尼也回归了里科尔迪。

1919年,松佐尼奥还得到普契尼的《罗马圣歌》,该作品原计划成为意大利国歌。虽然作曲家很快就与之保持距离,该作品也没有成为国歌,但在普契尼死后,墨索里尼仍然偶尔公开演出该作品,以显示其独裁者的文化认同感。总之,普契尼投奔松佐尼奥的小插曲没有给后者带来成功,而这部歌剧的失败当然令人遗憾。

《燕子》提供了比咪咪需要更多的力量和热情的优秀抒情角色,要求歌手具备较高的表演能力。玛格达既要能在挥霍无度的奢侈生活中如鱼得水,又要能饰演充满幻想的恋人,同时内心摇摆不定。她绝不天真,自始至终都是舞台的主人。玛格达首演的扮演者吉尔达·达拉·里扎(Gilda dalla Rizza)还唱了《强尼·斯基基》中的劳莱塔和《玫瑰骑士》中的奥克塔维安。她的连唱精彩迷人,高音也很明亮,舞台表演受到赞许。1929年,年轻的希尔斯滕·弗拉格斯塔德(Kirsten Flagstad)在哥德堡①(Göteborg)饰演了玛格达。从声音上来看,她是优秀的人选,但她却没有该角色应有的让人痴迷的美貌,后来者如罗莎娜·卡尔泰里(Rosanna Carteri)、安娜·莫福(Anna Moffo)、安吉拉·乔治乌则更胜一筹。鲁杰罗是个看似处于弱势地位的难演的多情角色。在蒙特卡洛,蒂托·斯基帕(Tito

① 瑞典城市。——译注

Schipa)演唱了该角色,其声音轻巧且有高强度的表达能力,这令其成为该角色的最佳扮演者。普吕尼耶这个角色有幸能够唱朵蕾塔之歌,勾勒出他简洁的个性,但这个角色有一定的音高要求。丽赛特为女高音角色,由此看出,给所有角色找到合适的演员并非易事,但这部歌剧还是给了歌手们,特别是主角提供了大放异彩的空间。

　　普契尼想用这部歌剧与《玫瑰骑士》一较高下,却没有获得胜利。该剧明显更保守,人物刻画没有深度,音乐语言也不像期望的那样丰富多彩。然而,涵括多种歌剧类型的新题材让人眼前一亮,导演刻意采用陈词滥调来讽刺享乐社会中崇尚矫揉造作的浪漫爱情也不乏现代性。将来,我们也许会在歌剧院更多地见到《燕子》的身影。

《三联剧》——三幅画,一出剧

由三部一幕剧组成一出歌剧在历史上前无古人,因此也没有相应的名称。普契尼和第二、第三部一幕剧的脚本作者福尔扎诺(Giovacchino Forzano)商量给它取名为 Triangolo(三角)或 Treppiede(三足),最终选定了 Trittico。在意大利语中,该词不仅指包括三部分的画作(Triptychon),也指文学中的小说三部曲,而这部歌剧名称则两层意思皆有。这三部一幕剧仿佛圣母祭坛常见的三联画:圣母居中,左边是苦难,右边是幸福。但丁的《神曲》就是三部曲。《大衣》是地狱,《修女安杰莉卡》是炼狱,《强尼·斯基基》则是天堂;或者把这三个一幕剧称为不同的题材代表,分别是:悲剧性、感伤性和喜剧性;或者按时间划分为现在、近现代、遥远的过去。尽管三部分存在诸多不同之处,但也被同时公认三部分相互呼应且存在共通之处。三幅画的主题不同程度都与死有关,或死于嫉妒,或因母爱而自杀,或因逝世带来尘世和物质的消亡。在一定程度上,普契尼将他对场景剧的偏爱推向了极致。

普契尼很早以前就有创作三联剧的想法,1899 年完成《蝴蝶夫人》之后,由于一时找不到合适的脚本,他曾考虑过按高尔基(Maxim

Gorki)的小说改编三部曲,可其中两篇均带有社会批判性质,此外还有一篇发生在伏尔加河上。朱里奥·里科尔迪不支持这个计划,他认为不具备戏剧效果,也不想与真实主义马斯卡尼和雷恩卡瓦洛卖座的一幕剧发生直接冲突,毕竟在竞争中取胜实属不易。

《大衣》

渡船上的谋杀

在普契尼早期计划的"三色调"歌剧之夜应该有"船夫剧"。当1912年他在巴黎为监督《西部女郎》彩排逗留时,曾去马里尼剧院看过一位今天已经完全被人们遗忘的剧作家迪迪埃·戈尔德(Didier Gold)(原名戈尔德汉默 Goldhammer,1876—1920)的成功之作《大衣》(La Houppelande)。虽然马里尼算不上当年法国首都著名的剧院,但演员爱德华·马克斯(Edouard de Max)却是这里的主角,他曾在奥斯卡·王尔德的《莎乐美》中与备受争议的伊达·鲁宾斯坦(Ida Rubinstein)合作,扮演过希律(Herodes)。普契尼可能看过他的表演。

戈尔德的剧作十分现代,完全不是老掉牙的社会批评剧,而是象征主义(河)、社会现实主义和印象主义环境表现的结合体,其中有流行歌曲、手摇管风琴和大都市"巴黎的噪音"(汽车鸣笛、钟声)。它具有表现力的戏剧艺术以及人物角色内心刻画都引起了观众的共鸣。除此之外,按现代流行戏剧被称为"恐怖剧"(Grand-guignol)的血腥和恐吓气氛也吸引了观众的眼球,当然戈尔德的作品不是仅限于此。普契尼对此很感兴趣。剧中的三角恋情以及在河上发生的一切让他回想起高尔基的伏尔加河小说,不过这儿并不是遥远的俄罗斯,而是他熟悉的巴黎,在《曼侬·列斯科》和《波希米亚人》中,他从不同的角度讲述这个城市的故事。不久之后,他也把新作《燕子》放在巴黎而不是维也纳首演。1913年2月9日,普契尼建议他的老合作伙伴伊

利卡从《大衣》改编脚本,但后者并没有做出反应。作曲家于是询问福尔扎诺,可福氏又不接受陌生的题材,或许是因为当时他正在为马斯卡尼改编比利时女作家路易斯·德·拉·拉拉梅(Louise de la Ramee,笔名 Ouida)的小说《两只小木鞋》(*Zwei kleine Holzschuhe*)(后改编为剧本《云雀》,1917)而没有时间。最终曾给普契尼写过《欢欣的居民们》(*Anima Allegra*)——该脚本未被谱曲——的乔赛普·阿达米得到了委托。在两人的通信中,普契尼曾提到,那条河和"塞纳河女人"应该是这部戏剧的主人公。

戈尔德的戏剧发生在渡船上。船夫米歇尔(Michele)有位年轻的妻子吉尔吉特(Georgette),她和渡工路易斯(Louis)有奸情,给丈夫戴了绿帽子。酗酒的老消防员拉古容(Le Goujon)同样也有位不忠的妻子。米歇尔发现了路易斯和妻子的奸情,杀死了路易斯,血腥一片,装在大衣(如题)里,他在妻子面前打开了大衣,让她看情人的尸体。就在那一刻,拉古容跑来,手上有把沾满鲜血的刀,他也把妻子给杀了。

戈尔德戏剧不带有社会批判色彩,环境不是造成犯罪的原因,而是为情节发展营造氛围。"恐怖剧"效果从始至终都在观众眼前发挥着作用;之前发生的不只是引出后面的血腥情节,故事发生的环境与现实环境的差异也增添了它的魅力。普契尼保留了许多元素(像汽车鸣笛声和手摇管风琴),也利用了这个故事的经过,以解释吉奥吉塔(Giorgetta)和卢奇(Luigi)的婚外情。她不希望再过水上漂泊的生活,向往陆地上安居乐业,向往巴黎近郊的车水马龙,那里是她和卢奇的故乡。阿达米在这些前提条件下,把卢奇塑造成热血的革命青年,吉奥吉塔则更向往自由,米歇尔是典型的忧郁老人形象,无法看住比自己年轻近一半的妻子。戈尔德在戏剧中仔细交代了角色的年龄,普契尼沿用了这点。阿达米加入了讲述咪咪故事(《波希米亚人》)的卖艺人的片段。短短一周内,阿达米把该脚本写成诗节,普契尼开始谱曲,但在此期间《燕子》提前完成。1916 年普契尼完成了这幕剧。原来,他想把《大衣》和他的处女作《薇莉人》结合起来,后来

因为把《大衣》加进《三联剧》而放弃这一想法。

普契尼和阿达米在舞台布景上采用了戈尔德的方案,首先进入眼帘的是塞纳河河湾,远处是巴黎圣母院。米歇尔的船停泊在桥下,这里是他的世界。人们在桥尾可以看到典型带遮帘商店的巴黎拐角房屋,屋前是广告柱。这里是热爱大城市生活的吉奥吉塔和卢奇的梦想之地。伴着惊恐的音乐、无声的表演,帷幕拉起(像戈尔德的戏剧中那样):工人们卸了货,米歇尔沉默地看着日落中的巴黎圣母院,吉奥吉塔洗衣、浇花、清理鸟笼。乐团奏起了河流的动机(普契尼认为这是该剧的核心),远处传来拖拉机汽笛和汽车的鸣笛声(定降B音)。较长时间过后,吉奥吉塔走向她的丈夫,看到他沉默不语而忐忑不安。人们可以听到工人们在呼喊,重复地唱着一首歌,唱了三遍,后高一个全音,然后高一个半音。在此期间,米歇尔和吉奥吉塔提起酒倒给工人们喝。米歇尔想靠近她,亲吻她,但是她躲开了,之后他走进船舱内。

这个场景中,乐团和合唱团已定好了旋律,但主人公只采用咏叹的宣叙调来表达,一切仿佛都是在酝酿气氛,此时还没有热情的场面。普契尼唤起观众对吉奥吉塔的同情心,为这个姑娘后面放弃这种单调而压抑的生活做好铺垫。河流主题让其他所有一切连成整体,音乐几乎都谱成了变化丰富的独奏和合奏曲。

两个老渡船工人丁卡(Tinca)和达尔巴(Talpa)拉开了新的场景。两人谈到各自都很疲倦,当吉奥吉塔给他们倒酒时,达尔巴唱起了祝酒歌,然后丁卡接着唱,各自采用了不同的乐调。卢奇邀请一位手摇管风琴艺人为跳舞伴奏(和戈尔德戏剧中一样),吉奥吉塔也为他伴奏,因为舞曲是她唯一熟悉的音乐。手摇管风琴(由长笛大七度和单簧管伴奏)演奏着当时的流行音乐,关于这些曲调的出处至今仍存在争议,这要么是普契尼记录的戈尔德戏剧中莫里斯·纳吉亚尔(Maurice Naggiar)的吉尔吉特?要么是他创作的新的法国穆塞塔风格的旋律?毫无疑问,作曲家这里受到了斯特拉文斯基的《彼得鲁什卡》的影响。看到米歇尔回来,正在跳舞的吉奥吉塔和卢奇马上分

开。夫妻两人谈论到该继续用哪个人做船夫,人们可以听到远处叫卖的艺人。吉奥吉塔歌颂日落,声音短时扬起,整个乐团为她伴奏,她具体唱到:"太阳在塞纳河中死去。"这也象征吉奥吉塔对自由生活的向往最终并未实现,她与这条河流有着剪不断理还乱的联系,旋律中也可以听到该主题。卖艺人的出现就像《波希米亚人》第二幕中手摇管风琴艺人走进酒馆。然而,脚本作者在作曲家的提醒下加上主题上的衔接,艺人唱起了咪咪的歌。普契尼在这里引用了自己最有名的巴黎歌剧,这部歌剧虽然并不一定叙说了历史事实,但符合19世纪人们对巴黎的印象。这个凄美的爱情故事与这个新歌剧场景形成对比,也是对吉奥吉塔的警告,可是她并未意识到:"如果我们在巴黎,那我会感到开心、幸福!"咪咪之歌重复回答了小提琴独奏"我的名字叫咪咪"的动机,远处女裁缝们开始了第二节。难道这是吉奥吉塔巴黎之梦的缩影?还是作曲家回忆起了被新的对话风格所取代的意大利声乐歌剧?

达尔巴的妻子弗果拉(La Frugola)收拾起所有牵绊她的家当,还告诉丈夫她背着他干了对不起他的事;与吉奥吉塔不同,她想得到,做得到。阿达米和普契尼给她写了小段登场独唱,她打开袋子,全部是"成千上万次出轨留下的稀奇古怪的纪念品",也表明两人正在闹离婚。同时,这袋子也代表了叙事原则,反映了多次婚外恋。同样联系情境的场景还让她有机会得到另一段短独唱,主题是她的猫咪卡波拉(Korporal)和她的生活观:"宁愿让小牛犊(Kalbsherz)两口吃掉,也不愿自己在爱情中自生自灭。"河流主题再次出现。丁卡在祝酒歌伴奏下开始称赞葡萄酒。

阿达米和普契尼省略了戈尔德作品中第二对夫妻的情节,但为了表现地方色彩保留了两位代表着饮酒者和无产者渡船工人的对比。卢奇开始独唱(戏剧中没有),他激烈地控诉起贫苦的生活条件,该处的真实主义风格突出:"低下你的头颅,弯曲你的脊梁!"既然普契尼不是社会革命者,卢奇的控诉到底是为了改善无产者的状况,还是仅仅加强地方特色的强调方式?卢奇的抱怨与弗果拉小市民的生

活图景(小屋、花园、叽叽喳喳的鸟儿)形成对照。

与之相反,吉奥吉塔向往巴黎,和卢奇唱起了第一首二重唱。旋律首先在乐团中响起,起初只是叙事式地歌唱,到后来两人同时颂扬巴黎。普契尼这里继续采用他曾在《西部女郎》中用过的技巧。在"绵绵不断的叙事式歌唱"中短时发展出旋律的高潮,情节也慢慢向那儿发展,而不是像在《托斯卡》(《为了艺术》)和《蝴蝶夫人》(《在那晴朗美好的一天》)中那样停止。作曲家的旋律在声音中上升,尽可能延长,竖琴琶音标识了旋律的开始与高潮。在各自主题的伴奏下(小屋、猫咪、鸟声),达尔巴和弗果拉离开了舞台。远处传来一对恋人的喃喃细语,小舟鸣响了汽笛,《母亲塞纳河》主题伴奏。

休息之后,歌剧第二部分开始,此时河流主题没有再出现(或者只是依稀有所提示)。定好环境色调后,悲剧开始上演。第二首二重唱揭幕第二部分。卢奇冲向吉奥吉塔,伴着两人共舞的主题,吉奥吉塔阻止了他。弦乐急切的拨奏表现了米歇尔在场的危机。米歇尔确实回来了,他和卢奇开始了短暂的对话(卢奇想去鲁昂码头,米歇尔不同意,因为在那儿他找不到工作),当他再进入屋里,这对野鸳鸯再次靠近,两人互诉衷肠。二重奏分成三部分,拨奏主题标记了开始,记录了米歇尔和卢奇对话的结束,以及第三部分的开始和卢奇饱含醋意的结尾,他不得不与人分享吉奥吉塔。最初卢奇和吉奥吉塔的声音相互交替,但没有合二为一,因为两人貌合神离,卢奇无法忍受现状要去鲁昂,而吉奥吉塔已经适应了现在的生活,对她而言,偷偷摸摸更有意思。她安排了下一次相会,告诉他划亮火柴就是暗号。这时长笛和单簧管奏响了"大衣动机",米歇尔问:"你为什么不再爱我?"并徒劳地忆起当初的浓情蜜意。这样的安排暗示了什么?难道米歇尔发现了自己被戴了绿帽子?该主题一直伴奏到谋杀卢奇,直至这部歌剧的最后一句话。

这里普契尼的动机意义不再明晰,成为了音乐联系的内在结构。

在第一个位置，该动机极温柔、极轻地奏响，这时响起了吉奥吉塔"我们爱情的火焰"的誓言。米歇尔回想起吉奥吉塔那时与他的亲近，回忆都让人觉得"温柔"，但是却带来了"痛心"。这时还看不出他起了谋杀的念头，该动机解释米歇尔发现自己被欺骗而导致了后来的杀心。

卢奇不知所措，乐团奏起了下行半音阶，过渡到米歇尔和吉奥吉塔两人的场景。一首摇篮曲节奏及旋律（首先由大提琴演奏）赋予了这个场景的怀旧色调，两人昔日的快乐以及夭折的孩子都历历在目。米歇尔想要确定什么，反复质问并提到夭折的孩子。我们无法确定这是暗示他的计划，还是表达他的苦痛，但他的不信任直逼怀旧旋律。吉奥吉塔感到受到逼迫、威胁，请求他道："啊，我请求你，米歇尔，别再说了！啊，别！"旋律达到了该主角的最高音 C，表达了这一最激动的时刻，米歇尔暗示他坚决拒绝她的请求。而此时，他只是喃喃自语地说希望她留在他身边，此时已没有摇篮曲为他伴奏，或是在摇篮曲中表达出来。吉奥吉塔退场，起初还只是在心里面暗暗念叨（"我已经不是原来的我"），之后就表现出来（"我快累倒了"）。她下场后，米歇尔只能咕哝道："婊子！"幕后音乐再次响起，一对情人在甜言蜜语中告别，营房吹起了号角，招呼这个年轻男子回营，而法国军队确实也使用这种军号。普契尼特别喜欢用这些原汁原味的符号，虽然有时也许只有他自己才知道其含义。

最后只剩下米歇尔一个人，他审时度势，反省人生。最初作曲家在此谱写这位工头与河流的内心独白（像戏剧作品中一样），在他不能平静时，就只能在河流的滚滚波涛中得到宁静。在内心独白的第一部分，大衣动机奏响，而在中间部分引入新动机。现在普契尼乐迷可以在马第欧·阿勒斯迈尔（Mathieu Ahlersmeyer）的唱片中听到这个版本。在最终的版本中，其台词与前文的联系更紧密，首先是塞纳河动机的变奏，然后是拨奏动机，最后是大衣动机。米歇尔盯紧了自己的妻子，发现她在等待谁。达尔巴太老，丁卡酗酒，只有卢奇。但卢奇要去鲁昂码头船上。所以也不可能是他？但拨奏动机透露，

他已经猜到是谁。伴着有细微变化的大衣动机，他决定手刃情敌。

米歇尔点燃了烟斗，卢奇以为这是吉奥吉塔的信号，来到船上。米歇尔掐住他的喉咙，逼他承认和妻子的奸情，最后杀死了他。当米歇尔听到妻子害怕的呼声，便把尸体卷入大衣中（弦乐奏响了动机）。在拨奏动机下，吉奥吉塔出场，伴着惊悚的反讽，因为这本来标记了他俩的幽会。她觉察到响动，十分恐惧，于是在附近开始找寻他的大衣？难道她搞错了？"我们每个人都有大衣，有些里头是喜悦，有些里头是伤悲"，在大衣主题下，她唱到。"有时是犯罪"，米歇尔答道，打开大衣，露出卢奇的尸体，狠狠地把她的脸摁到死去情人的身上。大衣动机占据了主导，A 小调和 C 小调极强和弦更加强调了这一点。该结尾十足血腥、具有戏剧效果，帷幕事不宜迟地很快落下，避免出现任何弱化影响的拖沓反应，因而戏剧效果更加突出。

《大衣》最后采用了真实主义音乐话剧的效果，但并没有局限其中。这部借用无产阶级环境的对话剧地方特色浓郁，角色个性鲜明。卢奇是位反抗的情人，吉奥吉塔向往更美好的生活，虽然她现在纵情声色，却曾经爱过她的丈夫，也曾经拥有可爱的孩子，她复杂的个性带有人格分裂的倾向。忧郁的米歇尔渴望能亲近妻子，憎恨夺走他幸福的人，最终转化成对所爱的妻子施暴，他是个悲剧人物。低音男中音有十分重要的唱歌和表演任务，要有坚强的音高，特别要有共鸣强的中音区来演唱那些叙事部分。纽约首演的蒙泰桑托（Luigi Montesanto）的声音缺少丰富的变化，没有满足这些条件。但在意大利的演出肯定不错，比如 1919 年 1 月 11 日在现改名为歌剧院（Teatro dell'Opera）的柯斯坦茨剧院（Teatro Costanzi），普契尼亲自监督了加莱蒂（Carlo Galetti）的演出。3 年后他也扮演了同样在米兰斯卡拉剧院上演的斯基基。50 年代以来戈比（Tito Gobbi）成为这一角色最主要的饰演者。

在评论方面，《大衣》并没有获得很大的反响。人们听到的更多

的是真实主义的场景,他们并不认为这是现代对话剧,纽约的演出被认为远不如同类体裁的《乡村骑士》和《丑角》。在罗马,批评家抨击该剧过于零散缺少整体性,认为这是一部没有灵魂的歌剧,甚至有评论说普契尼自己都不喜欢这些角色。直到20世纪60年代,该剧的现代性才得到认可,该剧结合了庸俗和暴力,却没有用与角色相对应的音乐语言来建立联系,这点具有前瞻性,而且也比同一时期施特劳斯的优美旋律更具现代性,尽管两人从未公开竞争过。

《修女安杰莉卡》

修道院里的奇迹

三联剧的第二部主题是圣母像。圣母像在欧洲随处可见,虽然并非一定是在宗教场合。宗教在这部歌剧里也并非主要内容,宗教性在这里更多是个人行动的媒介,这在那个时代并不少见。1902年马斯内的《巴黎圣母院的卖艺人》、1911年德彪西根据邓南遮小说改编的《苦修的圣·塞巴斯蒂安》(*Martyre de Saint Sébastien*)都带有这方面的痕迹。1897年,罗斯唐(Edmond de Rostand)为萨拉·贝纳尔创作戏剧《萨马丽丹》(*Samaritaine*)。1912年,克洛岱尔(Paul Claudel)把一部名副其实的宗教剧《对圣母的祈祷》(*L'Annonce faite a Marie*)搬上了舞台。德国的豪普特曼(Gerhard Hauptmann)写了奇迹剧《汉蕾升天记》(*Hannes Himmelfahrt*,普契尼曾考虑把它作脚本)。1911年霍夫曼斯塔尔(Hugo von Hoffmannsthal)复兴了中世纪后期的神秘剧,代表作为《每个人》(*Jedermann*)。《修女安杰莉卡》虽然不属于神秘剧的范畴,但结尾处的奇迹也表明在本质上没有区别。

该剧发生在19世纪末的一个女修道院。文中没有说明该修道

院到底是属于哪个修会,其原型是卢卡城维科佩拉哥的奥古斯丁女修道院,普契尼的姐妹依吉尼(Iginia)——即修女恩莉切塔(Gialia Enrichetta)——在那儿生活,多次荣膺高级修女。普契尼为了作品的环境真实性而拜访了她,采集了修道院的日常生活场面,有些甚至是修道院一般不对外开放的生活场景,大主教特地进行沟通,使他获得了某些特权。奥古斯丁修女不承担社会工作(如照顾病人或教书),如剧中修女那样,而是为世界祈祷。1999年该修会的全体成员从卢卡去了圣托(Cento)。

普契尼加工了从修女生活中提炼的场景,注重气氛和她们的日程安排以及做课时的交流等等。但他并不满足于此,而是像在创作《蝴蝶夫人》时一样刨根问底。他向当年神学院的同学帕尼切利(Don Pietro Panichelli)求教"拉丁词",他认为不能直接采用修道院做礼拜时的祈祷词。普契尼回想起当时做教堂乐师时的劳伦连祷(赞颂圣母马利亚):"象牙塔,联盟顶"(Turris Eburnea, Foederis arca)和教徒的回答:"为我们祈祷",普契尼认为这不合适,他所需要的是一曲马利亚赞歌,还有"Nostra Regina"(我们的女王)或是"Sante delle Sante"(万圣之圣),而不是"Ave Maris Stella"(万福,不灭之星)或是英文的问候"Ave Maria"(万福,马利亚),为了营造气氛,他把这些常见的祷告曲放在歌剧开始处。歌剧最后的前两句词是帕尼切利专门给他写的圣母受孕赞歌"O Gloriosa virginum"(童贞女之荣耀),该作曲可以回溯到"Salve Maria"(啊,马利亚),后者是连祷中三声呼唤(也在剧尾)的回答。不像其他普契尼的脚本作者那样,这次合作非常顺利。

故事发生在一个春天的晚上。钟声像往常那样奏响"万福,马利亚",提醒修女们去教堂。由八个钟敲响的主题大多构成三度音程,尚谈不上是具有层次变化的音乐。祷告接过钟声主题,配上仿古风的和声,接着舞台上响起了短笛旋律。歌声中出现了鸟鸣,表明了人与自然的和睦共处。整部作品的基本色调由此奠定,这段格里高利

圣咏风格诗风格式的旋律结构清晰，配器色彩丰富，变化多样，令人印象深刻（钢片琴、加弱音器的弦乐、长笛和单簧管、小提琴拨奏、竖琴、管风琴），短笛奏序曲，在该起始和声基础上展开。

安杰莉卡参加祷告迟到，为了赎罪，她跪下并亲吻地面。负责见习修女的切拉特里（Zelatrix）和见习修女师傅警告晚来的修女，修道院生活必须严格遵守规矩。弦乐附点节奏刻画了倔强的修女多西纳（Dolcina）。在加塞音的小号伴奏"Regina Virgimum, ora pro ea!"（童贞女之王，求求您）的重复下，六个修女唱了一个平行三度组成的动机。后来只要圣母马利亚出现，同时也会出现这个动机。

新场景出现，修女祷告过后在花园里放松，竖琴琴音和弱音圆号主题，钢片琴以及中提琴的第一乐谱描绘了平静和安闲。太阳光给泉水镀上一层金色，这是一年仅出现三次的奇观，被看作是圣母五月的开端。木管接着奏响的旋律与"万福，马利亚"相结合，伴随着修女们的谈话，她们思念起一位死去的修女，弦乐乐曲转变成震音演奏的赞美诗。修女们希望能够在她坟前放上一束鲜花。这个提议引发了关于此生所愿的话题，这是我们首次听到安杰莉卡说话，她说在死亡的国度里没有愿望，死亡是美好的生命。这听起来让人不解，可以推测，她并不热爱现在的生活。乐团用极响的三倍极强强调了这句话。切拉特里回答道："我们在生命中也不能有愿望。"修女们即使有，也不好意思说出来。修女洁诺非（Genovieffa）以前是个牧羊女，她希望能够再次抚摸小羊羔（木管拟"咩咩"声），修女多西纳是出了名的爱吃甜食（从她名字也可以看出），木管和弦乐就此发表有趣的评论。安杰莉卡说不知道什么叫愿望。没人相信，复调和声（E大调对降A大调）描写了这点。7年来与家里失去联系令她痛苦不堪，没人知道原因，贵族出身的她因为一时失足遁入修道院。作曲家把其后的小情景作为可删除的段落来说明安杰莉卡懂医术，修女西亚（Chiara）多次被马蜂蜇到（木管顿音演奏），安杰莉卡抓草药（当然也懂毒药）为其疗伤，这个小场景预示了安杰莉卡自制的死亡魔汤。

乞食的修女们回来了，修女们（特别是修女多西纳）看到带回来的许多菜肴十分高兴，这展示了修道院生活的另一方面。多西纳主题又占据主导地位。乞食修女说在会客室前看到马车，"修女，你说什么？外面有马车？好看吗？好看吗？好看吗？"安杰莉卡问起马车上的家族徽章，但这个修女没有看到。"她看起来好苍白"，其他修女说道，欢乐的气氛接着阴郁下来，定音鼓敲响，弦乐拨奏。中提琴和英国号奏响一段很广阔的旋律，安杰莉卡向圣女祈求，祈求圣女保佑她的儿子。当院长叫安杰莉卡时，令人不安的拨奏好似心跳，反映了她内心的不安。伴着阳光-喷泉-场景的弦乐动机变奏，从墓地传来丧歌（"羔羊经"最后的请求和"葬礼弥撒"的"领主咏"，礼拜仪式很不合时宜），该动机暗示这次不速之客到访的后果，影射了安杰莉卡临死回光返照那一刻所看到的幻景。院长告诉了来访者是安杰莉卡的姨妈，其动机奏响，该动机升 C 小调齐奏上升的弦乐主题和 C 小调加塞音的法国号声的不和谐表明了她实在无法让人忍受，正如安杰莉卡所说"inesorabile"。

短暂的器乐序曲拉开了拜访场景，在拨奏动机下，老贵妇慢慢踱步进来，小号和巴松管的半音表明安杰莉卡在姨妈面前的畏缩与顺从，她吻了姨妈的手，在此普契尼用音乐严格实现了舞台指示。长时间沉默后，侯爵夫人用单音宣叙调讲明她的来意。20 年前安杰莉卡父母去世时把遗产留给了一对女儿，并委托侯爵夫人照顾这两个姐妹，她还得到全权委托，可以酌情凭个人考察和正义原则重新分配财产。现在安杰莉卡的妹妹要结婚，伯爵夫人要求安杰莉卡签订放弃遗产继承的文件。安杰莉卡愤慨不已，她对这个姨妈没有好感，弦乐震音和弱音小号表明了压抑的愤怒。这两个女人无法继续对话，每个人语气不同，乐调也不一样，伴随着不同的音乐动机，话不投机半句多。只有当安杰莉卡想起可爱的妹妹时才响起一段旋律，问起妹妹嫁给谁，铁石心肠的侯爵夫人带着责备语气答道："因了你的丑事家族蒙羞，他出于对你妹妹的爱而原谅了这一切！"安杰莉卡愤慨道："我母亲的姐妹，您真是让人难

以忍受!"这时姨妈也失去控制地指责她道,难道她有脸在她面前提她的母亲?但很快又控制住了。铜管奏起了赞美诗,暗暗指出侯爵夫人趾高气扬态度的理由,每晚去教堂,这位姨妈都会和安杰莉卡的母亲交心,在她母亲的回忆里对这个女儿仅剩一个要求,那就是"赎罪!赎罪!"侯爵夫人声音一直唱到低升G音,营造了神圣的气氛。普契尼回忆起他谱写教堂音乐时用到的技巧,用对位和变奏技巧赋予话语权威性。安杰莉卡说她已经牺牲所有的一切来赎罪,唯一不想也不能放弃的是她的儿子,这是该剧第一次提到儿子。她的情不自禁表现在半音动机里(以不同的速度重复)。老妇人沉默不语,安杰莉卡失去了控制,威胁说如果她不告诉她的话,她会诅咒她一辈子。侯爵夫人不动声色地说,安杰莉卡的儿子两年前就死了。安杰莉卡一声惨叫,倒在地上。

幕间插曲过渡到歌剧下一部分,侯爵夫人本来要扶安杰莉卡起来,后来又转而默默地祷告。接着抬进来一张小桌子,当着修道院院长的面,安杰莉卡签署了文件。侯爵夫人起身要告辞,修女在触摸到姨妈之前收回了手,对视一阵后,她离开了房间。该场景由固定音型伴奏,首先长笛演奏了生动的旋律,然后奏起了两个女人对话中的一些主题:比如,侯爵夫人慢慢走进来,然后还有赞美诗不断重复的动机。带有宗教意味的动机中特意表明了虔诚的双面性,一方面是拯救的力量,而另一面,(如在此处)是作为自以为是缺乏人性的面具。

休止过后奏响了该歌剧唯一的独奏安杰莉卡的咏叹调"没妈的孩子"(Senza mamma)。开始提到侯爵夫人谈话中的赞美诗动机,安杰莉卡哀悼她死去的儿子,想到他那未被吻的嘴唇,他那紧闭的双眼和抱在胸前的小手。[在第二部分中成为大调]她仿佛看到孩子天使

的模样；当得知有马车来时，她呼唤圣母，与此同时她的声音随旋律而舒展。她认为只有在天上才能与她的儿子相遇，她的孩子该用星星的光芒告诉她："我何时才能死去？"竖琴、钢片琴和三支小提琴泛音声响组合表现了这点。修女们在修女洁诺非的带领下走进来，她们保证圣母听到了她的祷告。在舞台上呈现出来的神秘狂迷中，安杰莉卡在修女们的合唱下宣布，上天的恩典让她心潮澎湃。竖琴和压低的铜管伴奏，声音唱到高音 C——代表天上。晚寝的钟声敲响，修女们唱着歌一一退下，夜晚来临，只有月亮和星星照亮着舞台。安杰莉卡从她的房间里出来，拿着小瓮，盛着泉水，然后捡了几根树枝，支起一堆火。伴奏音乐是拜访场景中的主题，姨妈的来访也是促成安杰莉卡制作毒药的原因。这段截取自被马蜂蜇到的修女片段，"修女安杰莉卡总知道怎么配花草药。"她告别了其他的修女和常祈祷的教堂，因为她的儿子在天上呼唤她。她引用了咏叹调的尾部（"恩典已经降临"），尔后饮鸩欲自戕。安杰莉卡重复了那起始的谶语，"在死亡之国没有愿望。"

首演时，这个场景比现在长很多。在安杰莉卡从房间中出来唱"鲜花咏叹调"（Aria dei fiori）之前，要多出十多小节。这时她在数各种各样来制汤的草药（夹竹桃、黑刺李子、颠茄和毒人参）。这是相对较长的一段（84 小节），其中五度长笛音在低音之上，该低音产生了神秘的气氛。该咏叹调因为妨碍情节后来被删除，从而导致三联曲初版最长的部分更长了，且使得安杰莉卡看上去没有最终版本中用宣叙调时那么坚定。1990 年在威尼斯的凤凰剧院演唱了"鲜花咏叹调"，另外年轻的洛特·雷曼（Lotte Lehmann）唱片中也录入了这首咏叹调。

喝完毒药后，安杰莉卡回到现实中。她对自己的所作所为十分懊悔，因为自杀是不可饶恕的罪过，自杀的人会得到永世的诅咒。乐团奏响了拜访场景中的重复了 18 次的动机，然后观众可以依稀听到

远处开始仅用男童声和女高音唱的马利亚动机的连奏。安杰莉卡绝望地向圣女抹大拉（Madonne）呼喊："救救我！"合唱团传来天使般的声音（这时也加入了男声），另外还有两架钢琴、管风琴、弱音的小号、铙钹，共同演奏马利亚受孕赞歌来见证这奇迹发生的时刻。教堂大门打开，那总给人带来安慰的圣母马利亚怀抱身着如雪圣衣的金光闪闪的男婴出现，C大调大放光彩，此时伴着钟声、钢片琴，孩子慢慢迈向安杰莉卡。在安杰莉卡停止呼吸那一刻，和声短时插入，速度变缓，神化的结局，四倍极轻。安杰莉卡获得了救赎，与她的孩子相会，马利亚给予了她帮助，因为她也是位母亲。

该脚本也有不足之处。安杰莉卡的过去不是那么明晰，比如到底是一时失足怀孕或是门不当户不对的私生子等等。这位母亲是否像蝴蝶夫人一样被抛弃？她未来的期望到底是什么？她和儿子以前是定期会面，还是孩子的死意味着结束她的悔过期？在拜访场景之前，观众完全不知道她对孩子的母爱会成为她生存意义的重心，因为没有任何线索。所以，她的自杀动机没有蝴蝶夫人的明确。她俩的共同点在于失去孩子之后对世间没有了任何期望。日本女人按照文化自杀礼仪结束了自己的生命，而修女将基督作为媒介。不知对作曲家和脚本作者来说，这些东西意义是否大于地方特色，不过这并不重要。女主人公坚持自己的信仰（十分明显的是她惧怕自杀带来的诅咒），就这点而言，该剧情节自成一体。

该剧在一些地区特别是信教地区受到了抵制，既是因为反对这个修道院，也是因为反对其中的圣母崇拜。歌剧并没有批判修道院的生活方式，反面角色也不是修女，而是虚伪的侯爵夫人；受压抑的社会是贵族社会，而不是虔诚的教徒们。在修道院，虽然要遵守严格的规章制度，但也有些小小的快乐，生活也十分沉静。普契尼要用音乐描述歌剧中展示的修道院日复一日、年复一年的单调生活。作曲家构思清晰，用紧密联系的音乐主题和音响创作了四个相互独立的

音乐基本单位,四个基本单位通过长长的器乐间奏连接起来。第一部分描述了修道院生活,点明了环境;第二部分是拜访场景;第三部分包含了安杰莉卡的咏叹调;第四部分为自杀和奇迹场景。普契尼根据自己对修道院日常生活的印象勾画的一目了然的结构与修道院生活的一成不变形成鲜明对比。

普契尼与观众和媒体不同,在这三个一幕剧中,他对《修女安杰莉卡》的评价最高。在《三联剧》中的中间部分无论是在动机上还是音效上都构思巧妙。近结尾处大量使用以前用过的材料,不仅仅体现了主题材料上的节省,也形成了情节上的逻辑;安杰莉卡在一开始就已经在思考和感受死亡。作曲家再次证明,他不仅能够描述心灵状态,也能充分利用女高音的声音(还加上此处作为特例的侯爵夫人女低音)。因此,著名的女歌唱家塑造这个角色总能不断出新。首演的杰拉尔丁·法勒声音上远远高于这个角色的需求;《燕子》中的玛格达的第一个扮演者吉尔达·达拉·里扎(Gilda dalla Rizza)凭借她在罗马(在意大利国内的首演)和伦敦表演和音乐上的表现受到普契尼的认可,尽管起初她因为声音过细以及外貌太具诱惑力而遭到质疑。今天克里斯蒂娜·加拉尔多-多马斯(Cristina Gallardo-Domas)是舞台上安杰莉卡的优秀人选,她参与了安东尼奥·帕帕诺(Antonio Pappano)的录音。她声音年轻,音高很好,中音区很强(该角色宣叙调很多),而且有独立的表演才能,这样塑造的安杰莉卡不止嗓音美妙,而且能同时呈现其复杂的内心。

纽约客评论把安杰莉卡比作圣诞卡上的卡通人物形象,指责她的多情感伤以及廉价的舞台效果。不过最后两点是所有普契尼作品一贯受到的批评,然而,这些都没什么利害关系。寓意和音乐的宗教主题成为了该剧成功最大的拦路虎。也许,当人们对天主教女修道院生活的兴趣超过日本艺妓时,这部作品就会受到欢迎。

《强尼·斯基基》

佛罗伦萨的人间喜剧

普契尼喜欢但丁的《神曲》，曾多次想从这部世界名著四个片段中选一部写成歌剧。今天已经无从知晓，是作曲家还是脚本作者福尔扎诺想到从地狱第三十歌（描述地狱中第十个坟墓中的罪人伪造者）写出脚本。在维吉尔的陪伴下，但丁到冥界一游；此处，则变成主人公强尼·斯基基。

> 渴望得到牲口棚里最棒儿的
> 冒充模仿那死去的多纳蒂的样儿
> 给财产立遗嘱，合法像样儿①

在但丁著作评论中，普契尼和他的脚本作者可以清楚地查阅。出身卡瓦尔坎蒂（Cavalcanti）家族的斯基基是博索·多纳蒂（Buoso Donati）的密友，后者在留下遗嘱之前合上了双眼。其子西莫内（Simone）担心会找到先前留下的遗嘱，于是对外没有公开父亲逝世的消息。他询问擅长模仿他人声音和表情的斯基基的意见，看他是否能伪装博索重立遗嘱。斯基基委托西莫内请来公证人，伪装的博索躺在床上按西莫内的愿望口授遗嘱，不过也没有忘了给自己捞一把。他捐钱给教堂修道院，还留给自己 500 古尔登。西莫内想抗议，无奈怕谎言被揭穿只得闭嘴。斯基基还狮子大开口，要了托斯卡纳最好的骡子和 500 古尔登，之后才把留下的东西给博索的儿子，该遗嘱在 15 天内要执行完毕。所有人都离开了房间，强尼·斯基基从床上站

① 原文参考祖茨曼（Richard Zoozmann, Berlin/Darmstadt 1958）——原注；译文参考，但丁著，田德望译：《神曲-地狱篇》，北京，人民文学出版社，1990 年，第 243 页。——译注

起来,让人把博索又抬回床上。人们这时才听到博索去世的消息,赶来哀悼他。15 世纪的这个注解(1866 年发表)提供了大致的情节,福尔扎诺据此写出了脚本。

在此基础上,脚本作者还加上了意大利即兴喜剧(commedia dell'arte)的传统人物关系。其中最流行的主题就是受骗的骗子和被耍的贪婪亲戚。篡改遗嘱是个常见的主题,常与爱情故事相连。其中小丑(平民百姓的代表)是即兴喜剧最重要的角色,他肆无忌惮为所欲为。科隆比纳(Colombina)是经验丰富的魅力女人,医生(Dottore)是被愚弄的老学究。福尔扎诺按照小丑角色塑造了斯基基,而在市长西莫内,公证员和医生等多个角色身上可以看到原著中医生的影子。此外还有年轻的爱人(Innamorati)里奴奇(Rinuccio)和劳蕾塔(Lauretta),后者带有科隆比纳的个性。

福尔扎诺还参照了伊丽莎白时代作家本·琼森(Ben Johnson)的集大成之作《福尔蓬奈》(Volpone),该作品主题同为遗产诈骗,采用了即兴喜剧的模式。琼森写的是一部极具讽刺性的喜剧,普契尼的主人公却是令人同情的骗子,让人心情愉快。没有哪位观众会像但丁那样,把他送进地狱。

当时,即兴喜剧模式很时髦,如施特劳斯作曲霍夫曼斯塔尔写脚本的《阿里阿德涅在拿索斯岛》(Ariadne auf Naxos),人们关注的焦点是情节而非人物。剧中的人物趋向类型化,缺少心理刻画;情节精确而紧迫,故事衔接方面讲究娱乐喜剧效果。这种刻画手法可以追溯到 19 世纪初期的谐歌剧(Opera buffa)。斯基基擅于与观众交流的特点也把即兴喜剧发挥到了极致,就像本·琼森作品中那样。福尔扎诺使用托斯卡纳语言形式,借鉴该城市风貌和建筑风格,另外还援引历史,让专业人士对此进行校定,从而为这部歌剧增添了逼真的地方特色。在意大利,家庭在社会中发挥着很大的作用(在某种程度而言,今天仍然如此),这样歌剧中描画的家庭竞争和家庭闹剧场面就异常激烈,这也引起了作曲家和观众们的共鸣。

歌剧序曲很短、速度很快，奠定了整部作品明朗的乐调。首先是快乐的氛围，接着是发展的主题，不同角色出场。最主要是联系了博索虚情假意的亲戚和斯基基。帷幕升起，观众看到博索·多纳蒂的房间，其宫殿坐落在佛罗伦萨韦奇奥（Vecchio）广场不远处，人们透过左边的窗户可以看到塔。亲戚们围在身上盖着红色绢布的死者的床边。时间是1299年9月1日早上9点。音乐由快板变成半速左右的广板。鼓敲响了葬礼进行曲的节奏，亲戚们嘟哝着无调的祷告。旁边有博索的表妹老齐塔（Zita），60岁（与《大衣》中一样，人物皆标明具体岁数）；老齐塔的侄子里奴奇（Rinuccio），24岁；博索的侄子和他的妻子：40岁的格拉尔多（Gherardo）和34岁的内拉（Nella）以及他们7岁的儿子格拉尔第（Gherardino）；博索的小叔子贝托（Betto，年龄没有标明）；西莫内；还有博索70岁的堂兄和他45岁的儿子马可（Marco）和他38岁的妻子。

当博索的亲戚们假惺惺地哭丧，切分化主题不断重复，唯一例外的是小孩格拉尔第。当谣言从西格纳（Signa）传来，亲戚们开始不安。提到地点时，短笛和双簧管奏响序曲中曾出现的与斯基基有关的主题。"Signa"一词的不断重复使得这种不安越来越明显。贝托在小咏叙调中提到这一谣言，人们到处议论纷纷，博索把全部财产留给了修士们。葬礼进行曲鼓声伴奏；亲戚们悲伤的真正原因不是博索的死而是没有分到遗产。曾任富切奇奥①（Fucecchio）市长的西莫内想利用当年与法制问题打交道的经验来解决这个问题。他认为只要那份修士们获得遗产的遗嘱还在这个房间内，而不在公证员那儿，一切就还有希望。

在爱情主题伴奏下，里奴奇想到他的劳蕾塔——强尼·斯基基的女儿，要是从博索那儿获得遗产，就能迎娶佳人归了。具有谐谑曲风的旋律（快速活泼）勾画了之后匆忙寻找遗嘱的场景，三声"没有，

① 意大利城市。——译注

这儿没有"后,里奴奇发现了遗嘱,其爱情主题的咏叙调与慌乱急促的谐谑曲形成反差,这是普契尼甜美旋律"套路"的引用。要是一切如他所愿,那么娶斯基基女儿的梦想就会实现,其他亲戚也满怀喜悦地附和。谐谑曲再次奏起,里奴奇派格拉尔第叫来斯基基。现在,他不再囊中羞涩,而有资格和他女儿定亲了。齐塔未找到剪开绑遗嘱丝带的剪刀,急得用手撕开。亲人们纷纷猜测谁得到了什么——佛罗伦萨的房产,西格纳①的磨坊、骡子。这时可以听到断断续续的切分主题,而后出现的 C 大调庄重主题宣告了遗嘱被打开,该动机在弦乐震音之上不断重复。亲戚们阅读遗嘱的关键时刻,前奏中的斯基基主题响起,斯基基登台。普契尼没有采用戏剧中通常使用的宣读方式,而是让乐团评论亲戚们的感受。现在真相大白,僧侣们获得了一切,想到那些修士们得意洋洋和嘲笑的嘴脸,家庭成员的愤怒达到顶峰——三倍极强。"哈哈,看看多纳蒂!他要遗产!"第一次亲戚们流下了热泪。西莫内不知如何是好,很可能是里奴奇想出的办法,在改名字新动机奏响时,他叫了出来,"强尼·斯基基。"特别是在格拉尔第宣布斯基基的到来时,整个家族震惊了,他们原本瞧不起这个企图把女儿嫁入豪门来提高社会地位的乡下人。里奴奇为他辩护道,他足智多谋,交际很广,能够找到法律的漏洞。这段是从里奴奇咏叹调截取出来的咏叙调式宣叙调。在"爱戏弄别人的人!爱讽刺人的人!"的骂声中,与斯基基相联系的动机——一段弱音的小号和木管吹奏的乐曲——出现。里奴奇的咏叹调宛如托斯卡纳的十三行诗(Stornellos)——是一首颇具民间风情的以十一音节组成的歌曲。歌曲颂扬了佛罗伦萨(著名的名胜古迹)不同地区大家族的发家史,同时为剧末强尼·斯基基家族大获全胜作铺垫。观众可以从中看到脚本作者和作曲家们的政治立场,尽管普契尼在那些有权有势的大家族中左右逢源,但比起和有名望的人交往,他其实更愿意和乡下人打交道。

① 意大利地名。——译注

看起来即使是咏叹调,作曲家也不愿为了保持歌唱般作曲的原则而破坏对话风格。因此咏叹调最终是朗诵般的歌唱,旋律上发挥的空间很小,不过,乐团能够演奏劳蕾塔咏叹调《噢！我亲爱的爸爸》(O mio babbino caro)中的主题(在里奴奇唱《亚诺河之歌》之前)。斯基基敲门之前,木管极轻地奏响他的军乐主题,同时单簧管独奏第二个动机,人们在低音区可以听到劳蕾塔旋律。强尼在看到家庭悲恸的场面时惊呆了,假装猜测道,亲戚们这么悲伤都是因为希望博索能恢复健康。劳蕾塔一同出场,单簧管独奏她的主题,长笛吹奏了她父亲的主题。接下来是合唱,他们解释了发生的事情。齐塔挖苦斯基基,因为她不同意里奴奇娶斯基基没有丰厚嫁妆的女儿。于是强尼转头要和劳蕾塔离开。开始的切分主题与打开遗嘱主题为这个场景伴奏,另外,附点的主题加上切分伴奏多次重复,齐塔咒骂斯基基道:"老守财奴！"劳蕾塔的旋律逐渐占据主导地位。里奴奇请求斯基基帮忙,后者拒绝道:"帮这些人？不！不！不！"在竖琴琶音伴奏下,劳蕾塔恳求父亲,唱起了著名的《我亲爱的爸爸》(babiino caro)。整个作品中,这首唯一流传下来的曲目是波西米亚风格的优美咏叹调。该旋律深深植入情节之中,多次出现。这样,虽然这首咏叹调旋律及和声的结构简单,但并不显得突兀。劳蕾塔用最优美的旋律打动的不仅是她的父亲。咏叹调的表演性不仅在舞台情节中发挥作用,且至少引起了观众的共鸣,在这混杂的家庭场景中总算能让人获得片刻宁静。

斯基基(有哪个父亲不会呢！)不得不说:"把遗嘱给我！"他开始阅读遗嘱(附点主题),两次喃喃道:"没办法！"每次说完,这对恋人都会一齐发出抱怨,有一种漫画式的效果。当他说到"但是！"时,两人又都喜出望外。斯基基让"劳蕾塔"去小阳台上,喂小鸟吃点米,正好反映了她在咏叹调中自称的软弱女子形象。强尼读懂了女儿的意图,(或恰恰之所以)觉得无能为力。

一场弥天大谎正在酝酿。小鼓敲响了葬礼进行曲,大提琴和低音提琴单音地伴奏,既然没人知道博索死了,那么先把他抬到隔壁的

屋子里,这段时间女人们用来铺床。低音乐器演奏的断奏逐渐隐去,医生敲门。斯基基第一次展示他的手段,同时也让亲戚们上了同一条船做他的人质,让他们不得不和他一同演下去。他们齐唱道,"博索好多了",他要休息会儿,人们不能让医生进来。斯基基如此惟妙惟肖地模仿博索的声音,就连他的医生也十分满意:"从声音上我就可以听出来,他好多了!"他自夸妙手回春并歌颂其母校博洛尼亚医学院,这是即兴喜剧中的传统医生形象。斯基基过了第一关,获得所有人的肯定。军乐动机进一步证明了他旗开得胜。

亲戚们都弄不明白这到底上演的是哪出,斯基基在独唱中作了解释。该独唱不是咏叹调(在传统歌剧中它应该是),而是扩张的宣叙调。斯基基不忘王婆卖瓜自卖自夸,正如独唱第二部分所显示的;当他宣布,公证员正在赶来的路上,他看不到死者本人,只会看到帽檐低垂和鼻子包手绢中的斯基基,"因为我现在代替博索!"强尼为自己前无古人的妙思喝彩,唱到了该角色最高音G(内行的观众在此会联想到但丁《地狱篇》所描述的情景)。所有人都目瞪口呆但赞同他的想法:"斯基基!斯基基!斯基基!"可是,欢乐与和谐很快过去。西莫内要更实际,现金和耕地可以分开,但谁将得到那头骡子,房子和西格纳的磨坊?西莫内倚老卖老要骡子。不独是他,所有人都有这个企图。这个场景中占主导地位的动机,旋律上只是简单的吟唱,但通过配器和和声达到了怪诞的效果。死亡的钟声敲响。博索逝世的消息或许已经公之于众,那么一切都结束了。

此时,无辜的劳蕾塔走进来,鸟儿们(单簧管、长笛)已经饱了。在这期间,格拉尔多得到消息,市司令的仆人发生了意外。大家都松了一口气。"愿他安息!"每个人都快乐地唱到。该双重中止(丧钟,不知情的人们)源自即兴喜剧,经过此番惊吓,亲戚们都愿意听听斯基基的意见。女人三重唱表现得更加清楚,加上老式普契尼风格的甜美旋律——或者更确切地说——戏仿。人声和木管同时演绎着旋律,倘若普契尼想蓄意讽刺施特劳斯《阿里阿德涅在拿索斯岛》中的仙女们,那么在这儿他无疑做到了。男人们试图贿赂斯基基,他说

道:"好啊!"女人们都很满意。夫人们把格拉尔第带到床前,斯基基开始了第二个独唱。他首先提到第一个独唱中想到这个计划时的主题(上场:房间灰暗)(Entra: la stanza e semioscura),他暗示同伙们:"那些想要抢占遗嘱留给他人遗产的人,要和他的同伙一样受到失去遗产的惩罚,甚至流放。"第二部分在内容和旋律上都是这出喜剧的佛罗伦萨包装,该曲为似托斯卡纳的十三行诗歌,其中十六分音符花腔是这种体裁的典型特征。"再见,佛罗伦萨(Addio, Firenze)",所有人都重复道。他们所有人都被驱逐,因为在斯基基的时代,教皇派主导着佛罗伦萨。

歌剧最后部分由公证员的三声敲门声开始。像以往一样,普契尼由此开始主要运用前面的材料,其中,包括打开遗嘱的虚伪做作主题、斯基基第一个独唱中的动机、序曲中的切分动机、第一个斯基基动机、吟唱曲——考虑如何分财产时的主题。这也使得阴谋看起来是前面情节的逻辑后果。

由斯基基扮演的博索问候了公证员和两位证人,这位法律学者用意大利语读起带有时间日期的引子,从斯基基的表现来看,他也掌握了这些术语。压低的弦乐伴奏了简单的葬礼仪式、对教堂的小额捐赠,把现金财产分给所有人。地产也按照每个人的愿望得到了分配。但是,到了那头谁都想得到的骡子,强烈的弦乐震音响起。(木管暗示)这头牲畜的得主是斯基基。公证人立即把这一切翻译成官方的拉丁语。西莫内质问斯基基"他能干什么",伪装的博索反驳,他知道强尼要什么!接着,他把佛罗伦萨的大房子也划到斯基基名下(开始的欢闹隐现)。整个家庭开始抗议,他重复他的Sternello,"再见,佛罗伦萨"。然后,他把西格纳的磨坊也留给强尼,面对亲戚们的不满,他仍然重复这段旋律,并警告他们在同一条贼船上。他还一笔勾销了他欠那个盛气凌人的齐塔的债,还让她掏腰包付给公证员和证人酬劳。他向所有人告别,军乐宣告了斯基基的阴谋得逞。公证

员后脚刚出门,所有亲戚们都开始攻击斯基基,还试图带走房子里所能带走的所有东西。观众此时可以听到吟唱主题。斯基基把所有人都赶出已经属于他的宅子。开始伴奏中里奴奇想念劳蕾塔的主题出现,年轻的爱人和竖琴、钢片琴和木管唱起了小小的二重唱。只要现在劳蕾塔能拿出丰厚的嫁妆,他俩的婚事就没有了障碍。斯基基开始唱起了后记,他后来调和了矛盾,里奴奇赞颂佛罗伦萨主题短时响起,斯基基的军乐不断重复更是强调了他的成功。

《三联剧》的最后一部无疑是最成功的,那些质疑普契尼的内行人士可能唯独认同这部作品。在全世界首演后,《纽约时报》的批评家就开始发动攻击。"要是普契尼没有写其他两部,那么《强尼·斯基基》凭借它的断奏、欢快天才的音乐以及成功的人物刻画将给他带来荣誉。"[1]1919 年 1 月,在罗马进行的意大利首演,观众的热情更大,再也没有人说大师已经才思枯竭。在日本、美国、巴黎的巡演后,普契尼创新了曾经辉煌的意大利谐歌剧:普契尼回家了,回到了意大利,回到了佛罗伦萨,回到了但丁。

《强尼·斯基基》是普契尼最成功的意大利歌剧。在这部歌剧里,他采用了意大利特有的谐歌剧,并对其进行革新。与威尔第的《法尔斯塔夫》(*Falstaff*)相比,不难得出普契尼用他的机智、他的多层次的声调、他的生气勃勃和抒情袖珍剧拔得头筹,《强尼·斯基基》简洁利落毫无赘言,但不像《法尔斯塔夫》那样具有世界性。普契尼这里深受罗西尼的影响,后者歌剧情节跳跃发展迅速,也不那么人性化。只有剧终的爱情二重唱让这场骗局弥漫了一层美好的色彩。

[1] 威尔逊(Alexandra Wilson),《普契尼症结——歌剧,民族主义和现代主义》(*The Puccini Problem. Opera, Nationalism and Mordernity*, Cambridge 2007),第 178 页。——原注

普契尼始终坚持三部歌剧必须一起上演,但并不是每次都如愿。从 1918 年 12 月 14 日纽约大都会首演开始,就出现了这种情况。一个特别的原因是,《修女安杰莉卡》并不像其他两部一样得到大多数人的认可,于是出现了各种各样的组合——只演出第一部和第三部,或是《大衣》和其他真实主义作品如《乡村骑士》一起上演。《强尼·斯基基》则常与施特劳斯的《莎乐美》(如纽约大都会),或是与法利亚斯(Manuel de Fallas)的《短暂的生命》(La vida breve),斯特拉文斯基的《彼得鲁什卡》,罗西尼的一幕剧《布鲁斯基诺先生》(Il Signor Bruschino),莫里斯·拉威尔的《西班牙时刻》(L'heure espagnole)以及沃尔夫·费拉里(Ermanno Wolf-Ferrari)的《威尼斯广场》(Il Campiello)单独组合演出;甚至,《强尼斯基基》早先被安排与三幕剧《诸神的黄昏》组合排演(如 1953 年伦敦皇家音乐学院);值得庆幸的是,后来《三联剧》按最初作曲家意图组合上演的情形越来越频繁。

这部歌剧对演员的要求不高,对主唱声音要求也一般,歌唱家只要语言措辞适当、能挖苦讽刺而不过于喧哗即可。在纽约,戏剧性女高音弗洛伦斯·伊斯顿(Florence Easton)扮演劳蕾塔,她也曾在美国纽约大都会剧院扮演过桑图扎(Santuzza),在芝加哥唱过齐格弗里德-布林希尔德(Siegfried-Brünhilde)。女演员不需要像轻歌剧中滑稽女高音歌手那样,只要有能力唱咏叹调,有一定的音高就可以。里奴奇也没有太难唱的地方,其咏叹调也区别于一般谐歌剧咏叹调,只要求声音有力量。总之,一个好的卢奇(《大衣》)也能唱好里奴奇(《强尼·斯基基》),比如罗马的爱德华·乔森(Edward Johnson/Edoardo di Giovanni)。

《三联剧》演出所需要的歌手数量超过了普契尼以往的任何歌剧。能演好米歇尔(《大衣》)的演员也能唱斯基基,然而唱吉奥吉塔的歌手声音太戏剧化,因而无法演出另外两个女高音角色,克劳迪娅·穆齐奥(Claudia Muzio)扮演吉奥吉塔,杰拉尔丁·法勒扮演安杰莉卡,弗洛伦斯·伊斯顿唱劳蕾塔,1922 年在斯卡拉首演中可听到这三个不同的女高音。在罗马,普契尼最后十年中最喜欢的女歌

手吉尔达·达拉·里扎饰演了安杰莉卡和劳蕾塔。她演唱的咪妮（《西部女郎》）和曼侬（《曼侬·列斯柯》）同样获得了作曲家的青睐。她曾是第一个玛格达（《燕子》），原本也应成为柳儿（后来的《图兰朵》）。雷娜特·斯科托（Renate Scotto）和米雷拉·弗雷尼（Mirella Freni）都想同时胜任这三个角色，并录制成唱片，然其艺术质量有待商榷。

最终普契尼的"三色"歌剧之夜实验并没有达到预期的效果。演员类型太多，歌剧之夜太长，《修女安杰莉卡》的宗教色彩受抵制，都限制了这部歌剧的成功。但《三联剧》的音乐和戏剧方面是普契尼集大成之作，比《图兰朵》更像是他的绝笔之作。

《图兰朵》——得不到救赎的公主

公主向慕名而来的追求者提出了三个谜语,这部歌剧也向观众提出了三个谜语:作曲家为何会选择这个脚本?他为什么创作了一部老式的分曲歌剧?又为什么最终未能完成它?前两个问题较容易回答,最后一个问题却只能在分析完这部作品之后才能给出令人满意的答案。

为何选择这一题材和这种形式?这应该是普契尼审时度势之后得出的结论。在每次作品完成及首演之后,普契尼都会一如既往地开始寻觅下一个脚本的漫长旅程。《三联剧》没有进入大歌剧院的保留节目单让他耿耿于怀,而意大利动荡的政治、社会和文化局势也让他焦虑不已。1918年意大利虽然是战胜国,但经济上却正在走下坡路,政治上毫无头绪,蔑视和迫害市民文化(歌剧发展的受众)的新兴力量正在蠢蠢欲动。政治多样化失衡为墨索里尼及其政党上台提供了有利机会。如许多普通民众一样,普契尼把他当作能拯救意大利的人选之一,也没有断然拒绝墨索里尼向他献殷勤,但自称"无党派人士"的普契尼从未跟这位独裁分子公开接触过。就其一生,普契尼不愿与政治扯上关系,他后来是否由于意气用事或其他方面原因而

考虑放弃这一立场如今都无从得知。一战导致许多歌剧院倒闭，1921年斯卡拉歌剧院才重新营业。普契尼虽然非常富裕，但停发版税红利还是让他忧心忡忡。其新作如《西部女郎》《三联剧》（《燕子》相对好些）由于与国际现代化接轨，在作曲上偏精英化，因而没有获得可观的收入。《强尼·斯基基》的成功看似指明了前进的道路，普契尼很可能也意识到，是时候回归意大利歌剧传统了。成功尝试过传统的谐歌剧后，这一次普契尼想到了意大利正歌剧（Opera seria）——含有咏叹调和合唱的严肃大歌剧。该体裁的经典之作是威尔第广为流传的《阿依达》(Aida)。普契尼这一时期的创作并非为新政权唱高歌，1920年时他没顾及这一点，这次选择大歌剧或许是因为它总能够在艰难的时刻满足意大利人树立文化大国形象的需求。瓦格纳在这方面也树立了榜样。

不同于《阿依达》，《图兰朵》是部救赎剧。在创作《图兰朵》期间，普契尼还再一次兴奋地观看了同样可划归为大歌剧的也是其最爱的《帕西法尔》。这部瓦格纳歌剧再次唤醒他记忆中的大型仪式场面以及作为救赎者的主人公形象。普契尼也细心研究了之后为他的创作提供了灵感的《纽伦堡的名歌手》。《帕西法尔》与《图兰朵》中都有公开竞赛的场面，如猜谜语或唱歌比赛，求婚者也都赢得了新娘。但瓦格纳的作品中新娘才真心希望新郎赢，而图兰朵却担心求婚者会赢，直到第二次求婚，男主人公才真正赢得芳心。《图兰朵》虽代表着意大利传统和德国（以及法国迈耶贝尔风格的豪华大歌剧）传统的融合，却采用了前所未有的方式。他运用的不是瓦格纳交响乐作曲，而是用构想作曲。普契尼明白前一种已经被瓦格纳运用到了极致，即使在意大利也不例外。

1922年，普契尼给脚本作者雷纳托·西莫尼（Renato Simoni）写信，提到歌剧现代交响乐风格已穷途末路。从前意大利歌剧中常有人唱，但今天早已是另一番景象，现在到处充斥着泛滥成灾的不和

谐、拉长的表达以及捉摸不透的配器,这是阿尔卑斯山那边传来的瘟疫。① 普契尼并没把账算到施特劳斯的头上(尽管他以前为此批评过后者),他的批评更像是对其后期作品的自我批评。而且,尽管内心有一定的抵触情绪,普契尼仍旧经常听施特劳斯的歌剧,如《莎乐美》、《玫瑰骑士》和《阿里阿德涅在拿索斯岛》(1920),并从中获益匪浅。他在维也纳观看了《没有影子的女人》,德国作曲家转向神话及取材童话的创作路线无疑令他醍醐灌顶,也影响到了他后来的选材,比如最终选择了《图兰朵》。

普契尼不仅要复兴意大利的声乐歌剧,还要在意大利范围内寻找题材,这也是他以卡罗·戈济(Carlo Gozzi)的意大利作品为蓝本改编脚本的原因。他没有选择童话色彩十足的莎士比亚的《驯悍记》的序幕《一日为王》——福尔扎诺据此改编的脚本《斯莱》(Sly),1927 年由埃尔曼诺·沃尔夫·费拉里谱曲,也不中意从狄更斯的《尼古拉斯·尼克尔贝》(Nicholas Nickleby)改编的《法尼》(Fanny),以及在伦敦看过的由特里(Herbert Beerbohm Tree)搬上舞台的社会小说《雾都孤儿》——虽然原本希望很大。

普契尼再一次取材红颜祸水的主题,让人不禁感叹创作的轮回。《群妖围舞》(le Villi)的安娜死后化成幽灵杀死了不忠实的情人。德国浪漫派如克雷蒙斯·布伦塔诺和约瑟夫·艾兴多夫(《林中语》)笔下的罗蕾莱同样具有危险且令人无法抗拒的魔力,她们都无法逃脱背叛的命运。图兰朵也是个令人恐惧的女人。普契尼自我想象成为公主的拯救者,在给朋友安东尼奥·贝尔托拉奇(Antonio Bertolacci)的信中,他写到:"我在写我讨厌的公主,她让我快乐,让我恼火。这位女暴君折磨着我,可是,我希望能用我的音乐赶走她的恐惧。"这种女人类型对普契尼来说是全新的,具有十足的诱惑力。

① 《书信全集》,第 524 页。

戈济 1762 年创作的《图兰朵》后来不断被加工。1802 年弗里德里希·席勒（Friedrich Schiller）为魏玛剧院改编该剧；1913 年卡尔·福尔默勒（Karl Vollmoeller）为伦敦撰写的版本由费鲁奇奥·布索尼（Ferruccio Busoni）作曲，布索尼还据此创作了一部歌剧。普契尼听闻此事，一向对前卫的戏剧感兴趣的他或许还饶有兴趣地观看了这次演出。这次，他将和阿达米与雷纳托·西莫尼（Renato Simoni）两位脚本作者合作，阿达米已经在《燕子》和《大衣》中经受住了考验，而西莫尼为化名朱尔·伯格迈因（Jules Burgmein）进行创作的里科尔迪和焦尔达诺（Umberto Giordano）写过脚本。三人力求恢复以前的成功的普契尼-伊利卡-贾科萨三人组，阿达米负责将情节的编剧写成散文体，西莫尼则起草诗行体。当 1919 年底或 1920 年初西莫尼推荐戈济时，普契尼欣然同意，作曲家的本能告诉他，这部大歌剧有希望超越《西部女郎》。大约在 1920 年初，普契尼写信致阿达米，"上帝用一根小指头点拨了我，他说让我创作歌剧，并注意只创作歌剧。我遵从了他的旨意。"[1]这句名言可用来形容歌剧《图兰朵》的创造过程。普契尼的脚本作者没有直接参照戈济的作品，而是选择了更显现代色彩的席勒的《图兰朵》的意大利语翻译（安德·马非，1863）作为蓝本。

冷酷无情的公主挑选驸马的故事历史悠久，普契尼的脚本作者应该听闻过这个故事（至少知道部分），并且在写歌剧脚本过程中借鉴过。早在《一千零一夜》中就已经出现这个故事的雏形。12 世纪末波斯诗人尼扎米（Nizami）的《七个公主的故事》也有相同的元素。在弗朗索瓦·珀蒂·德·拉克鲁瓦（Francois Petis de la Croix）1710 年至 1712 年出版的东方小说集《一千零一日》中首次出现戈济故事采用的形式，并出现剧中人物的名字，如图兰朵（Tourandocte）、阿尔图姆大汗（Altoum）和卡勒夫（Calef）。图兰朵是第 80 天的故事中的

[1] 阿达米（Giuseppe Adami）编，《普契尼·大师的书信》德译本（*Giacomo Puccini, Briefe des Meisters*, übersetzt ins Deutsche, Lindau 1948），第 179 页。——原注

角色。该故事并非由珀蒂最早发现,而是他根据已有的材料加工而成,图兰朵最初是 18 世纪受到启蒙运动影响的法国人的"中国幻想",这个"中心的国度"代表了原始的礼教,那里发生着许多稀奇古怪的传奇,而这与中国当时的现实状况几乎没有什么关联。

珀蒂讲述道,中国公主图兰朵美丽聪慧,不把任何男人放在眼里,她的父王要把她许配给西藏的王子,她以死要挟,皇帝只好答应猜谜招亲的要求,并处死所有没有答对的求婚者。许多王子为此命丧黄泉。当卡勒夫(Calef)和父亲帖木儿(Timurtasch)以及母亲来到元大都(当时的北京),他与此前看到公主肖像并爱上她的那些求婚者一样,也不能自拔地迷上了公主。尽管大汗阿尔图姆好心劝他放弃,卡勒夫还是要向公主求婚。阿尔图姆发现在所有的求婚者中他最特别,因此打听他的名字,但王子拒绝了国王的请求。次日,图兰朵提了三个问题,卡勒夫给出了正确答案——太阳、大海和年月。图兰朵不顾父王抗议,仍不服输。卡勒夫接受了她的抵赖,说可任由她处置,前提条件是她猜出他是谁。她让侍女阿德穆克(Adelmuc)(其父也曾是可汗,后来战败)欺骗卡勒夫,告诉图兰朵要杀了他,在恐惧和迷惘下,王子透露了他与父王的名字。阿德穆克要和他一起逃走,但卡勒夫不肯。于是阿德穆克告密。次日,在皇宫前面,公主答道:"他是卡勒夫,帖木儿的儿子。"卡勒夫昏迷过去,苏醒后图兰朵改变了主意,愿意嫁给他。阿德穆克承认,她原本要据卡勒夫为己有,诱惑他与她逃亡,说出真相后,阿德穆克自杀身亡,死后得到厚葬。卡勒夫娶了图兰朵,并最终收复了失落的河山。

传统的题材确定了基本的人物关系,公主企图通过招亲来逃避婚姻,答出谜语的王子给了公主第二次选择的机会;第二回合公主并没有驱逐王子,而是甘心选王子为驸马,且为了王子也没有加害于失利的情敌。

戈济所作的《图兰朵》沿用了该情节,仅作了少许修改,即在情敌塑造和打听王子姓甚名谁上作了更改。落难的公主阿德玛(Adelma)早就爱上了卡拉夫(Calaf),卡拉夫阻止阿德玛自杀,最后图兰朵

也放了她，并归还了她的国家。最后是一个常见的皆大欢喜的结局（lieto fine）。戈济在公主周围多安插了一些人物，他们帮忙打听王子名字，值得一提的是剧中添加的四张面具，即王宫四大臣潘塔洛内（Pantalone）、塔尔塔利亚（Tartaglia）、布里吉拉（Brighella）和特鲁法尔蒂诺（Truffaldino）。潘塔洛内、塔尔塔利亚和布里吉拉站在卡拉夫一边，只有残酷的特鲁法尔蒂诺视他为眼中钉。但这些角色都是面具化角色，也是像即兴喜剧中那样非善即恶。

席勒在戈济的基础上创作戏剧《图兰朵》，他采用了无韵诗的形式，提升了这部戏剧的格调，深化了图兰朵一角——后文会对此做详解。

戈济小说的最大缺陷在于编剧。第一幕就有卡拉夫的故事（其间也提到阿德玛的爱）和图兰朵的猜谜招亲两个故事，整体缺乏舞台张力。卡拉夫突然爱上图兰朵也显得缺少动机（他凝视其肖像，尔后爱上了她）。第二幕中图兰朵和侍女们如何打听到卡拉夫的名字及其附带情节怎样进行的问题也难以解决。脚本改成用武力逼供卡拉夫的亲信们。图兰朵在很长一段时间内都不明白自己对卡拉夫的感觉，直到最后才表白她在比武招亲开始就爱上了他。尽管这保持了全剧的悬念，却在人物心理刻画方面（这正是普契尼追求的）造成了阻碍。

席勒在吸收戈济的故事过程中，试图用德国理想主义重新诠释这一角色。图兰朵抗议男女不平等，"我要自由地活着。/不属于任何其他人。"她直接反对所有男性权威，"我恨他，我藐视他的骄傲/自负。向所有宝物/他都渴望地张开了双手。"她亲自莅临猜谜招亲，就是为了吓退提亲者，保住自由身，特鲁法尔蒂诺讽刺道，"最大的不幸就是找不到夫君！"图兰朵认为她的任务就是通过监察仪式为女人的自由而斗争。然而，如此一来反而变得不自由，她落入另一套规范礼数，不能"随心"所欲。在她爱上卡拉夫的那一刻，这两方面的束缚皆分崩离析。她不得不通过另一次猜谜和再一次获得胜利来摆脱束缚。席勒也没有为脚本作者遵循的这条线路提供充分的理由，不等

图兰朵亲自开口,谁也无法辨识她是否坠入情网;卡拉夫也没有"追求者的魔力"(如瓦格纳剧中);他更像是命中注定的角色,"在这里,我没有选择,也没有要求!/无法挣脱的东西从此拽着我,/它的力量远胜于我"。席勒也没有完全跨越常见的神话模式,图兰朵从冷血无情的公主到爱人的转变来得太突兀,缺少有说服力的动机。普契尼和他的脚本作者们在这个问题上也一筹莫展。

这部脚本的改编过程一波三折。根据席勒的版本,普契尼要求情节更紧凑,把原来的五幕改成三幕。在内容上要补充动机不足之处,以加强图兰朵在骄傲的外表下掩盖的爱的激情。歌剧中的图兰朵必须是现代意义上的图兰朵("通过现代思想的洗礼")。早先普契尼就想到采用中国曲调和相应的中国乐器(但只在舞台上),地方特色对他来说还是至关重要的。但戈济和席勒笔下的中国只是神话的中国,并不是中国的文学社会现实,这点区别于拥有真实日本现实元素的《蝴蝶夫人》。

普契尼借助《大衣》完成了"现实主义"作曲,他对这方面的题材不再感兴趣,因此中国的现状对他并不重要。他和雷纳托·西莫尼虽然有位曾在中国当记者的伙伴——曾是爱德华·法西尼男爵在当时驻中国领事馆的咨询人,可是他们并没有聊到当时中国的局势动荡。

法西尼用中国艺术作品以及许多特色小玩意(其中有个音乐盒)来装饰巴尼迪在卢卡城的家,这给普契尼留下了深刻的印象,也让他对这部带童话色彩的歌剧浮想联翩。《蝴蝶夫人》的创作过程也一样,吉尔伯特和沙利文在《日本天皇》(Mikado)中采用了东方特色的装饰,这种奢华场景一度盛行,普契尼有意在剧中夸大渲染这种亚洲特色的场面和装饰。普契尼的中国是西方文学和音乐中的中国,而非以古代中国或现实中的中国。西方人对"亚洲残暴"的成见明显夹杂其间,而这早在吉尔伯特和沙利文的音乐剧中就出现过。《日本天

皇》中的死亡判决游戏为图兰朵的变态猜谜作做详细描述。倘若普契尼重视中国原创旋律(就像法西尼的音乐盒提供给他的那些),那么在运用过程中也出现了差异。《日本天皇》的开幕曲让人联想到普契尼的中国皇帝赞歌。在《蝴蝶夫人》的创作过程中,普契尼用日本旋律暗示了日本的历史现实,但是在《图兰朵》中却不一样。作曲家和脚本作者们一致认为要保留面具,因为这是意大利元素,"在中国的一切繁文缛节之中[……],留下的是我们自己,尤其是我们真诚的个性。潘塔洛内及其同僚们的意大利式评论将把观众带回现实。"1920年5月15日,阿达米为他写出了第一幕,普契尼对之赞赏有加;7月18日提交的第二幕和第三幕,就没有获得同样的认可,主要是因为转折点的解释不够,他希望图兰朵的转变更明了、大胆。①

第一幕在剧情紧凑上和逻辑上确实称得上是样板作品。一开始生死攸关的猜谜招亲并不是道听途说,而是在官方仪式上宣布招亲条件,并宣布对没有猜出谜底的波斯王子行刑,整个画面立体地展现在观众眼前。在戈济的作品中,卡拉夫爱上了肖像画中的公主。在歌剧里,卡拉夫爱上活生生的公主,她用表情暗示了死亡判决。公主这一死亡与爱情的统一体让他坠入情网。接着,综合了戈济小说的三个角色(图兰朵身边的人物)于一身的婢女柳儿上场,普契尼无法料到,作为"冰山美人"(指公主)情敌的第二女主角(piccola donna)小柳儿,最后也成了《图兰朵》失败的原因之一;原因是柳儿赚得了观众同情的眼泪(在舞台上也如此),而卡拉夫和公主却没有。

第二幕要解释图兰朵为什么要举办这次骇人听闻、让整个故事弥漫着死亡气息的猜谜招亲。这也符合刻画角色内心世界的现代构

① 阿达米(Giuseppe Adami)编,《普契尼·大师的书信》德译本(*Giacomo Puccini, Briefe des Meisters*, übersetzt ins Deutsche, Lindau 1948),第181页。——原注

思。其动机可以追溯到一千多年前的古老传说。有位女祖先被外来的暴力分子强奸，图兰朵要为女祖先雪耻泄恨，因此仇恨控制了她。作为这一古老习俗的女祭司和保护人，图兰朵在一定意义上可看作是处女神或亚马逊女王。她认为男人只有侵略攻击的能力，而缺少爱与被爱的能力。所以，赢得公主的关键不是打败她的骄傲，而是要治好那场噩梦，或者让她不再受那一古老传说的束缚。那么，到底经过怎样的转变才能获得这样的效果呢？普契尼和他的脚本作者们为此讨论了很长时间，但终究未找到令人满意的答案。

第二幕图兰朵"发话"之后，情节发展与戈济小说相差无几。三个谜语都得到解答，但提出的问题不再是传统中询问宇宙秩序的问题（太阳、年份、海洋），而是更为重要的心理问题，希望、血、图兰朵。结合整个招选驸马仪式，"血"可理解为应征者愿为公主抛头颅洒热血；或者，从公主的角度来阐释，她期待血流成河；从卡拉夫角度解释，表明他企图赢得图兰朵的处子之身；最后，从柳儿这一关键的角色来解释，表明柳儿为爱流血感化了图兰朵，使她对卡拉夫的态度最终发生变化。扑朔迷离的不只是问题，答案也同样如此。戈济作品中王子的反问谜语并没有押上性命为赌注：如果她答出了他的名字，那么他必须离开。阿达米和普契尼却让他赌上脑袋，因此也激化了矛盾，如同公主的三个谜语那样。这是图兰朵让他丧命的最后机会。

戈济和席勒的第三幕开始是图兰朵试图打听卡拉夫的名字，这里集中了面具人物的场景。卡拉夫受到暴力恐吓这一动机放到了柳儿身上，图兰朵亲自安排了刑讯拷问（与戈济不一样），于是两个女人正面交锋，彰显了戏剧效果，公主也愈发显得冷血无情。柳儿至死不渝的爱情令所有人动容，唯独公主除外。图兰朵不愿意主动放弃置人于千里之外的姿态，直到得到卡拉夫强有力的一吻才让她不再抵抗，这与蓝本中相反。这是"炸弹爆炸"的一刻，普契尼在写给阿达米

的信中提到,爱情的爆发就像"流星划过天际落到欢呼的人海中"①。

在此期间,动机问题仍未得到解决,所以普契尼原本只想写两幕,第二幕与第一幕猜谜招亲相反,由卡拉夫提出谜语,名字泄露之后,众人建议卡拉夫逃走,图兰朵对柳儿进行拷问,最后以二重唱结束②。甚至有迹象表明,普契尼要放弃最后的自杀,在最后场景之前,图兰朵和柳儿有一次相约:"洁白与玫瑰色的崇高的爱情"③。难道普契尼也发现,柳儿为爱牺牲得到观众的同情会影响到主人公的形象?卡拉夫和图兰朵的爱情二重唱要弥补这一不足,要有"什么出其不意的事情"发生④。普契尼想达到轰动效果;该场景要"逐渐转换为满是鲜花、大理石雕像和奇珍异象的场地"⑤。但最终他还是让柳儿死了,而且这将成为"冷血公主发生转变的关键因素"⑥。1923年11月12日普契尼告诉阿达米,他完成了二重唱的作曲并写了词,如"你这冰山美人",最终这些词被改成诗行整合到脚本中。在反复斟酌后,终于把这些词写成了诗行体。然而,柳儿的死却已不那么重要,脚本作者又重新回到了戈济和席勒的作品中。图兰朵在第二个咏叹调中承认她对卡拉夫一见钟情。他必胜的信念吸引了她,他热情洋溢的吻融化了她。

普契尼对这个过于通俗的方式的担心不无道理。显然,他在寻找更有分量的解决方式替代这个没来由的表白,寻找能化解古老和冷酷的秘方,寻找像春之祭(鲜花场景)中那样能由恨到爱的过渡环节。男童合唱团的《茉莉花》的唱词原本可以指引方向,歌中仙鹤哀怨道:四月鲜花不再灿烂,冰雪不再融化,春天已不再。原本可以出现类似斯特拉文斯基《春之祭》中献祭的年轻女子,普契尼和脚本作

① 阿达米(Giuseppe Adami)编,《普契尼·大师的书信》德译本(*Giacomo Puccini, Briefe des Meisters*, übersetzt ins Deutsche, Lindau 1948),第188页。——原注
② 同上,第192页。——原注
③ 同上,第193页。——原注
④ 同上,第197页。——原注
⑤ 同上,第206页。——原注
⑥ 同上。——原注

者可以由季节神话联想到现代心理刻画。理查德·施特劳斯和胡戈·冯·霍夫曼斯塔尔在《没有影子的女人》中遇到了同样的难题，在他们的作品中，转折点看起来也缺乏形象的画面，施特劳斯的皇后拒绝找来生命之泉，她用说话代替歌唱，但作曲也无法进行下去。瓦格纳作品提供了另一种由爱到恨的选择方法，普契尼看似也考虑过它，因为他在草稿中留下了"然后，特里斯坦"，这只能是指爱情魔汤，《特里斯坦与伊索尔德》中男女主人公误食爱情魔汤，在瓦格纳剧中被误认为是死亡魔汤，恋人之间的隔阂不再，开始互透心声。普契尼和脚本作者们用个人经历的感情爆发来解除"古老的规矩"。尽管情节上也要求出现非凡的转变，可他们并未找到更好的过渡，只好留下那个世界公认的具有拯救意义的强吻。因此，他们尝试让卡拉夫自报姓名，任由图兰朵决定其生死，卡拉夫说出"爱情"两字，图兰朵态度由此软化，此处显得有点突兀。

尽管柳儿之死在技巧上是冗赘之笔，但在传说角度上却不是。这"春天的牺牲"是让爱情燃烧的崭新祭奠仪式。普契尼也按照仪式谱曲的方式创作，却没有成功地将图兰朵的转变融入到情节中，最后还是采用了老套的心理意义上的解决办法：冷漠的女人就是要在适当的时机用暴力去征服。而（传递到）图兰朵身上的伤害还是靠那造成伤害的方式，即暴力，医治好的。这在心理学上可以说行得通，但是在情节上却让人质疑。普契尼无法为之谱曲也使他受到世人肯定。在下文中我们将分析普契尼之后的三次尝试。

然而无论从场景铺张奢华度、歌手独唱难度、合唱队任务、声乐要求（一部极好的女主人公歌手的歌剧）以及乐器配备上来看，《图兰朵》均可谓大手笔，称得上典型的大歌剧。该剧是普契尼最丰富的作品。作品中，普契尼追求悦耳动听，《西部女郎》的乐团由于加入异国打击乐器而得到扩充，如两个古老的萨克斯风、六个喇叭、木鼓和锣。

歌剧以特色动机（Motto-Motiv）——五个似打凿声的和弦——

开始,堪与《托斯卡》的开始相提并论,它更像施特劳斯的《埃莱克特拉》(*Elektra*)中用音调语言象征阿伽门农(Agamemnon),这里的音乐语言则代表图兰朵。帷幕升起,木琴暗示了远方国度的故事背景,锣声夹杂着木管声。中国朝臣宣布了法律,主题词为"新娘,三个谜语,脑袋"。合唱团用含混的呼声做出反应,然后用极强声音要求处决未能答出三个谜底的波斯王子。立场不坚定的民众们一方面是残酷的看客,同时又对即将被处死的人报以同情,他们对大汗和公主的拥护赋予了这场行刑仪式震撼的效果。在这部大歌剧中,普契尼给予民众很大的戏份,音乐上受到穆索尔斯基(Mussorgski),《鲍里斯·戈杜诺夫》1909年斯卡拉首演的影响。当宫殿花园前的人群被驱散,乐团里响起了宽广的抒情主题,该主题引入第二段,这时主人公柳儿、帖木儿、卡拉夫(直到第三幕,他一直被称为"王子")登场,他认出那个老人是他的父王。在鼓声、低音吹奏乐器和弦乐器伴奏下,老可汗告诉儿子战争失败以及随之而来的逃亡,还提到柳儿对他无微不至的照顾。王子问道,她为何对他们这么好。柳儿用简单的五声音阶组成的动机回答道:"因为在宫中,你曾经对我微笑过。"定音鼓鼓声渐强,下一段开始,刽子手合唱团由弱音小号和长号伴奏。围观的人群显得越来越不耐烦。

普契尼用不同的相互独立的段落组成了这一幕,这些段落加工了不同的主题。《大衣》中用过的这个技巧到此已经炉火纯青。这虽说未完全但却减轻了主导动机受到的指控,极强的导入动机结束了这个场景。声音断断续续。天空变得更暗,月亮慢慢爬上来,死刑还未执行完毕。老百姓在长笛、单簧管和钢片琴的伴奏下向月亮祈祷,但并没有在节奏上保持一致性,而是在不断变化的模进(Sequenz)中,直至呼喊刽子手朴廷疱(Pu-Tin-Pao)之后才合成一体。远处传来男童合唱团唱起的中国旋律,是普契尼从爱德华·法西尼男爵从中国带回来的音乐八音盒中听到的中国音乐《茉莉花》;今天,我们仍能看到这种播放改编过的旋律的玩具。她象征了图兰朵复杂性格中的纯洁和天真,不同于民间合唱中所描述的,"在图兰朵统治的地方,

刽子手永远有做不完的事情",由此产生了张力。

在中国,《茉莉花》仍是广为传唱的一首歌,歌词为:

> 好一朵美丽的茉莉花
> 好一朵美丽的茉莉花
> 芬芳美丽满枝桠
> 又香又白人人夸
> 我有心采一朵戴
> 又怕旁人笑话
>
> 好一朵美丽的茉莉花
> 好一朵美丽的茉莉花
> 芬芳美丽满枝桠
> 又香又白人人夸
> 让我来将你摘下
> 送给情郎家
> 茉莉花呀茉莉花

这首中国曲调为民众情绪偏向犯人埋下伏笔。波斯王子脸色白得仿若梦中,他的面容甜美,每个人都为这个年轻的生命惋惜,在弱音弦乐以及弱音鼓演奏(后有木管加入)的葬礼进行曲的伴奏下,老百姓为他求情,在三倍强音中呼喊着公主的名字。月光中,公主如幻影般出现。只有波斯王子、卡拉夫和刽子手站住没动,其他人都跪倒在地上行礼。公主用专横的表情暗示实施死刑。葬礼进行曲开始,逐渐变轻,卡拉夫之前说要亲眼瞧瞧公主并诅咒她,可当他真正看到她,却在同样的旋律伴奏下称赞她女神般的容颜,死亡和爱情同时吸引着他。身穿白衣的祭司们向孔子祷告,让死者的灵魂升到他那里。这里,作曲家再次采用了源自孔子赞歌的中国曲调,普契尼在范阿尔斯特(J. A. van Aalst)所编的 1884 年出版的《中国音乐》(*Chinese*

Music)中找到了这首歌。在短笛声中,葬礼进行曲逐渐隐去。

普契尼在早期的作品中就已展示了配器技巧,在《图兰朵》中这方面愈发精进。他一方面表达了柔美与失落之间的层次变化,另一方面也表达了热情和暴力,由此产生一种几乎与中国音乐毫无关系却又能被观众理解的图景。打击乐器如管钟、木琴、排钟、钢片琴、锣、鼓也发挥了很大的作用,其中,只有锣是名副其实的中国乐器,典型的中国乐器编磬(Lithophon)却根本没出现。老式萨克斯风(普契尼从马斯内的《希罗迪亚》认识了这种乐器)赋予男童合唱神秘的色彩,同时赋予大汗出现的第二幕第二幅画面以哀怨和尊严的混合气息。

帖木儿和柳儿想让王子从对公主疯狂的迷恋中醒来,他们的努力纯属徒劳,他(卡拉夫)呼唤了三声"图兰朵!"第三次,达到他的高音降B——波斯王子垂死的挣扎回答了他的"图兰朵!",比卡拉夫低半声,由此暗示后者强于前者。当卡拉夫冲向锣,宣布要参加猜谜招亲,三个面具人物平(宰相)、庞(大将军)和彭(服饰总管)拦住了他。普契尼和脚本作家从戈济小说中发现了这个"意大利元素",另外,施特劳斯的《阿里阿德涅在拿索斯岛》中使用的面具人物也可能触动了作曲家。面具人物不仅增添了歌剧的滑稽性,也衬托了充满血腥味的招亲仪式。不过,这三个人物也被看成是远东的怪异人物,代表了所谓的中国形象。这反映了18世纪的中国印象,并非普契尼时代的欧洲人对中国的实际看法。另外,普契尼还援引了莎士比亚的戏剧,这些面具人物由此承担了小丑角色的评价功能。他们三人同出同进,可视为统一的整体,这与戈济作品或戏剧传统个性不同的角色相区别。平为男中音,通常他说话较有分量。他的音乐常常引用中国旋律,这里引用了前面提到的音乐八音盒中的第二段旋律。韵律在2/4和3/4之间变换,唱词"哦,快逃命"配有旋律化的插曲("劝说动机"),直到中国谐谑曲再次出现,"放了这些女人!否则吃一百棍",图兰朵的婢女在长笛、双簧管、鼓、钢片琴和竖琴的伴奏下,要求大家肃静,并描述了公主正在熟睡的神秘画面。卡拉夫再次想入非非:

"这睡眠让黑夜充满芬芳。"在一段被称为庙堂音乐的中国旋律的伴奏下,面具人物再次劝告谜语很难,难到几乎不可能猜出正确答案,他应该离开。与此形成对比的是,昔日求婚者亡魂出现的场景:在缓慢的弦乐、竖琴声和短笛伴奏下,四名女低音和男高音用手捂住嘴歌唱。幽灵的出现打破了乐调。"我爱她,"那些死去的人说道。"不!只有我爱她!",卡拉夫唱到。面具人物再次劝说,图兰朵的危险公主动机出现,接着是劝说动机,最后刽子手提着波斯王子的头出现在城墙上。帖木儿唱起了忧伤的旋律,感叹以后要孤苦伶仃,希望能够劝儿子打消念头。之后柳儿上场,她用咏叹调打开了第一幕的最后段落,一段"中国"式的五声音阶响起,柳儿唱起了"大人,请听我说!"她恳求卡拉夫三思而后行,想想他的老父以及她,若他惨遭非命,她就再也看不到他的微笑。这首二十小节的咏叹调速度缓慢、简单而庄重(由重复而短小的动机组成),由木管与加弱音器的弦乐伴奏,旋律明朗,与图兰朵"英雄般"的言语形成反差。普契尼首先给了这位二号女高音第一个咏叹调,显示了这个角色的重要程度,她也首先赢得了观众的肯定。卡拉夫的独唱"别再哭了,柳儿"再度采用了年轻普契尼的典型模式。卡拉夫卸下英雄的盔甲,像《波希米亚人》中的鲁道夫那样唱起了柔情的歌儿,但与后者不同,他对柳儿没有爱意,只有理解以及转瞬即逝的多愁善感。此处,王子流露出少为人知的一面。因为图兰朵不喜欢伤感或是夸夸其谈之徒,如波斯王子,她从来只垂青胜者,所以,卡拉夫在之后的情节中一直展示其英雄气概。六人竞奏结束了这幕。乐团以 9/4 和 6/4 拍交替下的主题(木管,弦乐震音)开始,且不断重复,从而成为帖木儿、柳儿和三个面具人恳求愈来愈强烈的基础。该场景之后,幕后合唱和舞台乐器分别合唱及合奏。王子的三声"图兰朵"得到的回答是三声"死亡!",但是他敲响了三声锣。乐团合奏 D 大调的《茉莉花》预示了卡拉夫的胜利。在他面前,公主代表的不是残酷,而是天真。

这首竞奏无疑是作品中最重要的合唱,毫不逊色于其他同类作品。整个第一幕无论在编剧、旋律、台词技巧以及配器方面都浑然天

成。图兰朵虽然只现身片刻且没有只言片语，却能够在音乐和戏剧上主导情节的发展，因而堪称妙笔。观众透过卡拉夫的视角了解了更多，图兰朵从第一个和弦开始就无处不在，后来发生的一切暗示让观众能够理解眼前的仪式具有代表性和强制性。作曲一气呵成，不论大规模场景、独唱曲抑或合唱，普契尼同样精益求精。无论是展现英雄气魄、多愁善感，还是上演仪式和讲述传说，都显得匠心独具。不过，仍可以依稀感觉到，在谱曲过程中，普契尼不时产生自我怀疑，怀疑他们的创作力是否已经枯竭。第一幕的回答肯定是：没有。

第二幕最开始出现滑稽场景，与第一幕的血腥残暴形成对比，作曲家称三个面具人物长达 10 分钟的间奏为"chittarata"（小夜曲的一种）。这里的钟琴主题音乐具有"中国"特色。首先由法国号演奏，之后不断重复，主导了这个环节。另外，木管奏响了最初的图兰朵动机和弦。彭说道，"我将准备婚礼"，普契尼当时谱《图兰朵》时多次从范阿尔斯特富于中国特色的音乐集中寻找灵感，该主题撷取自一首曲子，歌词大意为年轻的姑娘寻找如意郎君。彭唱颂婚庆典礼上的大红灯笼，庞则唱起葬礼哀悼仪式上的白色灯笼，截然相反的后果可能都是猜谜招亲的结果，所以二者的背景音乐相同。朝臣伤心地唱到，将会有更多人死去，在虎年里，这已是第 13 个遇难者，之后又响起了第一幕中朝臣三重唱的"劝说动机"。援引第一幕合唱中的相应动机（"在图兰朵统治的地方！"），援引刽子手动机，令人不寒而栗。大臣们梦想逃到乡下去过简单的生活："我在河南有个小宅子，在一个蓝色的小湖畔。"观众可以听到木管和钢片琴模仿的"波光粼粼"的动机。一方面，内心矛盾的朝廷高官要为国家的正常运转服务，另一方面，又希望远离官场去过平凡人的生活，这是儒家文化中传统的文人形象。孔子虽追名逐利，却视以贫苦生活为乐的学生为得意门生。（花园般的）山水画中描述的怡然自得是种"简单"的生活方式，中国俗语中也有"平凡才是真"之类的话。"中国通"西莫尼可能在斟字酌

句上给予了建议。人们很容易想到,作曲家当时也同样怀念他的湖畔小屋,在那里他可以逃避工业化的现实社会。彭回想起山林,庞则回忆起花园。乐团在乐曲的结尾部分用弦乐奏出了八个音,结束了这个思乡的场景。

第二幕开始的"Chittarata"音乐再次响起,合唱团重复引用第一幕动机,把面具人物带回现实生活中。"润滑加打磨,刀刃喷出火与血!"朝臣们在降 E 大调(!)的五音旋律中看到了帝国的末日。观众不可能觉察那段熟悉的旋律,那是柳儿给卡拉夫解释"曾经,在宫中,你对我微笑过"时使用过的旋律。面具人虚伪地对王子笑,难道他们要结束这一杀戮性的招亲?他们想到若是猜谜成功,就尚有可能举办婚礼。伴着普契尼从范阿尔斯特音乐集中引用的旋律,彭说他要为新人拍松羽绒被。最后三位大臣都在花园里唱起小夜曲,"在中国,没有能摆脱爱情魔力的女人。曾经有个冰山美人,如今变成了熊熊火焰!"他们的浮想联翩都用到了假声——俨然一出悲剧中的羊人剧①。响起的鼓声让人重新记起现实的杀戮;"让我们一起去,观看这第 N 次砍头!"整个乐团轻轻奏起喜庆进行曲,同时撤换舞台布景(《帕西法尔》和《莱茵的黄金》[*Rheingold*]中也曾进行现场更换)。音乐渐强,朝臣后紧跟着八大贤人,每人抱着三卷帛书,在帛书上写着谜底。间奏旋律达到高潮,出现天真军乐式(naiv-martialisch)的主题。

不知普契尼是否曾想用较通俗的旋律来表现这种老掉牙的猜谜仪式。瓦格纳《纽伦堡的名歌手》的草地一幕同样上演着一种即将被废除的传统仪式,看似在此留下痕迹。这里的"吾皇万岁"相当于《纽伦堡的名歌手》里的节日进行曲,法国号和单簧管奏起了"吾皇万岁"。普契尼从法西尼男爵的八音盒里听到了这个旋律;它与《日本天皇》的开始相似,可能由它启发了创作。合唱团延长了末节拍,采

① 希腊戏剧中由森林之神担任合唱的滑稽剧,作为悲剧的三部曲后的附加剧。——译注

用了非常西式的"愿您荣耀"(Gloria a te!)表示对大汗的尊敬。("吾皇万岁!")鼓奏响的军乐宣告大汗驾到,这位声音疲惫的虚弱老人不像蓝本中的年轻皇帝,瑞士男高音屈埃诺(Hugues Guenod)85岁高龄时在美国大都会成功地演绎了这个角色(1987)。这位皇帝是对瓦格纳《帕西法尔》的男主角的极富创意的移花接木——《帕西法尔》的男低音国王换成了这里的男高音。大汗阿尔图姆三次尝试劝这位素不相识的王子放弃,后者都自信满满地回绝了,三次重复用在歌唱声部的附点音符和在管弦乐尾奏的震音表达了王子的迫不及待。大汗不耐烦地呵斥,"陌生人,真是找死!"锣响了,猜谜仪式开始。人群满怀敬意地凝望着呼告了三声,越来越轻,敬畏的呼声越来越慢,第一幕开始的木琴主题奏响,宣布猜谜招亲条件的朝臣们再次宣读。男童在哼唱合唱(背向观众)伴奏下唱起了"茉莉花"的旋律,引出了图兰朵的第一个重要的咏叹调"多年前在此宫中"(In questa reggia)。观众终于等到了女主人公的咏叹调,普契尼在以前的作品中从未像这样推迟女主人公的上场。图兰朵在简单的伴奏下"欢庆"("solennemente")地唱起宣叙调,解释为什么要举办猜谜招亲。这一传统并非针对卡拉夫。刚开始绝望的呼声在她的心里找到了避难所。直到最后,她的声音才逐渐变强,然后又逐渐变弱。曾经呼风唤雨的女皇 Lo-u-Ling 在她身上重生。合唱团在神秘的极轻中提到鞑靼大汗是他们的死对头。他们的女祖先曾被一个陌生的男人带走,"像你,像你,陌生的男子!"她不知道卡拉夫是鞑靼王子,就是那个强暴者的后代。解铃还需系铃人,他命中注定来化解仇恨,卡拉夫没有按照古老的传统(像他的祖先那样)使用暴力。此刻,面对面的"冤家"是注定要在一起的人,代表了受到伤害的女祖先和那时的鞑靼祖先。只有他俩才能打破千年的枷锁。后来,图兰朵表白,因为他的"骄傲与坚定"而对他一见钟情,那是传说中被选定者的心灵感应。然而,她并没有明显表达出感觉到他双眼中的"英雄之光"——重复几次"像你",清楚地表达了她已经认可了这位"拯救者"。讲述这个传奇事件不能过度宣扬,而要用反思性的朗诵,表演指示写的是"妥协地"(ce-

dendo），"柔情，带着悲伤"（con dolore），直到图兰朵决定"用力地"（con energia）才上升。她一直生活在千百年前发生的不幸中得不到解脱，她是被控制者，而非控制者。现在，图兰朵摆出独裁者的姿态并非一己之私，而是为女祖先复仇。这时乐团奏响宽广而缓慢的旋律，三次重复让人想到夏尔·古诺（Charles Gounod）的《浮士德》中"纯净的天使，光明的天使"（Anges purs, anges radieux），歌剧结束处作曲家再次使用这个旋律。吟咏的歌唱表达了公主的圣洁无瑕，乐团演奏的旋律看似与歌唱形成鲜明对比，直到爱萌发那一刻这种强烈的反差才消失。公主认为看到了未来："谜语有三，命只有一条！"但王子提高一个调："谜语有三，命只有一条！"两个人的声音提高三度，强调了对方的意图（双方都唱到高音 C），旋律胜利的表情合理地出现在卡拉夫脸上，短笛声更是赋予了他耀眼的光芒。

这个场景要求女歌手为全能型歌唱者，几乎跨两个八度，因为演唱音域宽广：从低音区到中高音区再到光彩夺目的最高音。此外，还必须按照作曲家意图控制声音变化并保持音色平衡，而不能想当然地为了展示"声音"而越轨——可惜，这种情况还是时常发生。

猜谜段落也要求在中音区的高音和中音音域进行朗诵式的歌唱。这个场景又以序曲的三个和弦拉开序幕。在乐团简洁的伴奏下，图兰朵提出问题，巴松管和低音巴松管旋律制造了阴郁的气氛，单簧管奏出平静但表现丰富的旋律，泄露出她所提出问题的答案为希望。卡拉夫给出了正确答案，乐团用突兀下降的半音阶评点了图兰朵的失望，四位贤人肯定了他的答案。当图兰朵在几乎同样的旋律下提到第二个谜语，猜谜招亲的仪式特点凸显，不过现在更加紧张，达到了降 B 音。乐团快速奏响图兰朵和弦，王子犹豫了，皇帝和民众为他加油，柳儿（用她在第二场中关键的台词）也为他打气："这是关乎爱情！"——关于她无私的爱，还是王子的爱呢？在几乎与前面回答时旋律一样的伴奏下，他给出了正确答案——血。乐团对此作出更加惊诧的反应，贤人们确定答案正确。民众再次为他鼓气，图兰朵喝止了他们。当提出第二个谜语时，她下了一半的台阶，现在几

乎完全下来,向跪在地上的王子弯下了腰,这里很好地反映了她主动者的姿态。在与前两个谜语相似(但并非完全一致)的音乐材料伴奏下,图兰朵提出了第三个谜语。她采用了更高的声调,可以看出她越来越紧张,几乎无法完成仪式。分部的中提琴奏出了抱怨似的旋律"宛似哀歌"(come un lament),接下来大提琴接过这个旋律。这是暗示图兰朵害怕失去自由,还是暗示王子担心失去生命呢?图兰朵还是考虑到了王子,说道:"恐惧让你面色苍白!"她重复了问题。急促的鼓声、震动的低音提琴声以及大提琴的叹息动机加强了紧张的气氛,此时王子雀跃欢呼,宣告象征他胜利的答案:"图兰朵,我火一般的热情融化了你冰一样的心。"他的声音抬高到降B。在乐团第三次下滑后,贤人又确定了他的答案正确。合唱团加入,在"茉莉花"的伴奏下歌颂胜利。他赢得了图兰朵,该旋律象征了她的天真纯洁。猜谜场景刚开始时的"吾皇万岁"这时响起,但只是轻轻地抒情。图兰朵意识到,她现在成了猜谜招亲比赛的奖品,举行该比赛的初衷在于保住贞洁,现在她却不得不嫁给这个陌生的男人,于是她要求父王阻止这一切的发生。皇帝告诉她招亲仪式神圣不可亵渎,然而,图兰朵拒绝接受这样的结局:"你的女儿更加神圣!"此时,她开始怀疑这个猜谜招亲的非人性,因为像她这样的人应该比仪式更尊贵。乐团中的旋律代表了她不愿受到束缚的祈求。皇帝和民众都要她遵守誓言一言九鼎。图兰朵呼吁胜利者,希望他不要把猜谜比赛置于她的自由意志之上。"你难道要强迫我怒气冲冲地投入你的怀抱么?"作为打破神话的英雄卡拉夫只想要她成为他的爱人。此时到了最激动人心的时刻,也是该剧的转折点,两人都在最高的音区,直到最高音C。(对他而言,是选择性的,但从整体而言是必须的。)卡拉夫也提出了一个谜语,阿达米和普契尼赋予了这个谜语无以复加的重要性,即让图兰朵猜出他的名字。他猜出了之前最后一个谜语的谜底——即图兰朵的名字,现在轮到她来猜他的名字了。名字代表了身份。至今为止卡拉夫只是古老传统的一颗棋子,现在她要"认出"他,就像他已经猜出她那样。然后,她便会得知他是鞑靼王子——她天生注

定的归宿。同样在她给他出谜语时的动机的伴奏下,卡拉夫宣告了他的谜语,但是当他说到名字时,"今夜无人入睡"(Nessun dorma)旋律的末尾奏响。与乐团在卡拉夫回答后兴奋的赞同不同,此处只有小提琴奏响的简单下行旋律线,图兰朵点头表示同意。舞台音乐奏响了第二幕的"婚礼动机",皇帝希望上天见证第二天的猜谜,合唱团唱起皇帝赞歌:"吾皇万岁,万万岁"(Diecimila anni al nostro Imperatore)和"愿您荣耀!",就像之前的猜谜场景,这里竖琴也加入伴奏,更体现了圣礼式的意味。

 第三幕让观众耳目一新。精美的夜晚触动了普契尼,从而谱写出了能与德彪西和拉维相媲美的音乐。传令官三次下达了图兰朵的命令,合唱团用抱怨动机回应,乐团奏起下行的附点主题,为王子的上场做足了准备。此时没有过渡,乐调发生变化,他开始重复"今夜无人入睡"。普契尼深知这首咏叹调的魔力,这首著名的咏叹调分为偏宣叙调和情绪激昂的咏叹调两部分,从"我的秘密深藏于心"(Ma il mio mistero)这句开始。重复时合唱团接过第二部分,然后在乐团伴奏下,王子唱起凯旋之歌。普契尼并没有放弃将胜利和失败合二为一的模式。原本他想就此结束这部歌剧(阿尔法诺就这样处理),但是对此仍存在争议。这首咏叹调在 a 上结束,普契尼没有在倚音 b 上加延长符号,但在演出中最高音常被拖长,可作曲家并不想如此。他再一次写出了伟大的"男高音咏叹调",而在情节上该咏叹调也举足轻重,其重要程度相当于《蝴蝶夫人》的"在那晴朗的一天"。之后没有出现结束曲,而是三个面具插入,前一幕中的谐谑曲再次与带有东方色彩的五声音阶出现。之后出现的诱惑性音乐可理解为对《帕西法尔》中的卖花女或者《莎乐美》中纱巾舞的嘲弄,朝臣们企图用美色贿赂王子遭到拒绝,之后用财富诱惑也遭失败。这时,法国号为普契尼从范阿斯特音乐集中挑选的最后一个中国曲调定音,它首先由木管、小号演奏,然后由歌手演唱,最后由整个乐团接过。他们又劝王子逃亡,合唱团此时也加入其中,即使如此王子仍旧拒绝。他迫切希望这个噩梦赶快过去:"即使天崩地裂,我也只要图兰朵!"

（Crollasse il mondo, voglio Turandot!）当他唱"崩裂"（Crollasse）时，达到了降 A 大调。老百姓开始责怪王子，因为王子的坚持，会招致图兰朵的报复，如她派侍从押走卡拉夫的父亲帖木儿和柳儿，许多普通民众也会受到牵连。卡拉夫辩解道，他们不知道他的名字。但是有人说看到过他们三人对话，三个面具人告知了公主，乐团和舞台配乐演奏"茉莉花"时图兰朵上场。她问王子："陌生人，你脸色苍白！"（Sei pallido, straniero）！第一幕中民众的宽广缓慢抒情主题响起，让人回想起求婚者悲惨的命运。图兰朵不相信被抓的帖木儿和柳儿不知道他的名字，在第一幕主题的伴奏下，柳儿对图兰朵说："知道您想要名字的只有我一人。"百姓要求用刑，王子站在柳儿前面，然而他也被绑住，这样他便不能再插足其中。奴婢保证不会泄露。在桃花儿开主题伴奏下，刑罚开始。图兰朵十分惊讶："谁在你的心中注入了这么大的力量？"——"公主，是爱情！"第一部分曾为她的咏叹调伴奏的多分部小提琴声奏响，由小提琴独奏引导，加弱音器的法国号吹奏其对应的旋律。不过，图兰朵只是暂时被激怒："爱情？"她思虑怎样打探到王子的名字，在唱到"问出她的秘密！"，达到高音 A。乐团回忆起第一幕的场景（"图兰朵统治的地方"）。柳儿难以忍受折磨，表示愿意告诉他们姓名，她向公主求饶。这首咏叹调的歌词是由作曲家亲手创作；他原本要交给脚本作者重新修改，但最终还是留下了原来未作更改的词。在咏叹调开始前，普契尼引用了瓦格纳《特里斯坦与伊索尔德》中的爱情动机："公主，是爱情！"他们告别生命和爱情的曲调为降 E 小调，与第一幕中《大人，请听我说》（Signor ascolta）的乐调一致。该旋律属于普契尼最早（也是最满意的）想法之一。双簧管紧接着小提琴独奏，同时演唱开始，赋予声音弱不胜衣、哀怨迷离的音色。柳儿希望图兰朵爱上卡拉夫（声音抬到降 A 大调），她说这番话是因为她深爱着卡拉夫，柳儿哀怨道，她再也无法见到王子了，当唱到图兰朵永远无法像她这般爱王子时，达到高音 B。柳儿夺过一个士兵的匕首，自尽身亡，乐团奏起了她的咏叹调，混杂的群众呼喊着："说！他的名字！"但是迟了，王子也悲恸起来，他第一幕中的

咏叹调旋律响起。在带有柳儿咏叹调主题的葬礼进行曲的伴奏下，她的尸体被抬下场，所有人都赞美她，与之告别，在低音单簧管的独奏和短笛"渐渐落寞"的呜咽声中，人群慢慢散去。只剩下图兰朵与卡拉夫。

　　这是普契尼谱曲的最后几个小节。歌剧进行到此陷入停滞，出现了几乎难以逾越的障碍。人们可以猜测普契尼希望能对现在的脚本进行大幅度的改动，因为他认为图兰朵发生转变（如柳儿为爱献身而唤醒了爱）的动机必不可少。或许，他本来就是让柳儿的殉情作为图兰朵发生转变的前提。要是不能大刀阔斧地革新，这个歌剧脚本根本无法突破瓶颈。普契尼因此进退两难，这可以通过留下的资料看出，因为图兰朵最后的话："吾荣耀已不再！"（La mia Gloria e finite!）没有提供承上启下的线索。

　　普契尼留下了23页的稿子，正反两面都写满了谱子，总共有不同的完结版共36页。现在演出最多的是第二个阿尔法诺结尾，占约三分之一，他根据留下的音乐线索写成。剩下的只有单个的主题，其中也有变奏或其他的临时作曲。

　　普契尼逝世后，有人开始想是否要谱完这部歌剧？但是，怎样结束？由谁来完成？1925年7月，出版商里科尔迪在托斯卡尼尼的建议下钦定了弗兰克·阿尔法诺（Franco Alfano）。生于1875年的阿尔法诺比普契尼年轻，算得上晚半代人，他曾在柏林和巴黎学习过，所以他了解普契尼的音乐传统。他是都灵音乐学院的负责人，经验丰富也有资历完成图兰朵，而他又不像马斯卡尼那样著名，只需要参与一部分就能得到全部功劳。阿尔法诺犹豫再三后接受了这突如其来的委托，首演原本定在1925年11月，但是由于难以解读草稿，首演不得不推迟，无论如何，首演指挥托斯卡尼尼12月得到了阿尔法诺的第一个结尾。但是，托斯卡尼尼拒绝指挥这个结尾，他认为这个结尾与1924年普契尼在他面前弹奏过的版本相去甚远。作曲家是否真的在钢琴上演奏过结尾，鉴于该剧剧情上的阻碍和漏洞以及草稿的模棱两可，这应该不太可能，可是据说普契尼同年9月也曾在伽

里略·切尼（Galileo chini）面前演出过这部歌剧的结尾部分。

不管怎样，托斯卡尼尼要求阿尔法诺进行缩短、补充和完善。首当其冲的就是二重唱和图兰朵的咏叹调。刚开始，阿尔法诺遗弃了普契尼的遗稿，他改善了配器，这一次创作离开了普契尼的创作思路。然而，第二个版本也没有获得指挥的认可。首演时，托斯卡尼尼在柳儿葬礼进行曲后放下了指挥棒，并未按照与出版商的约定表演完整部作品。托斯卡尼尼说道（至于他说的内容流传不一），作品在这里完结，因为大师在这里停止了呼吸。4月27日，第二次演出加上了阿尔法诺的第二个结尾。《图兰朵》首演后，托斯卡尼尼再也没有指挥过这部作品。

阿尔法诺的第二个版本过于仓促，可以说太仓促了，甚至没有用到所有脚本的现成材料，漏掉了许多重要地方。三声极强敲击声表现了卡拉夫的震惊——在葬礼进行曲的节奏下，他向图兰朵抱怨道："死亡公主！冰冷无情的公主！"然后，他掀开了她的面纱。她"愤恨而坚定"，乐团才用戏剧性上升的经过句和下降乐句来表示她的不安。王子看起来肯定了她的担心，他强行靠近她，就像他的祖先对她的祖先那样，"她的心灵永不受染，她在上边"，她轻柔地唱到。王子也柔声地答道："她的灵魂高高在上"，"但是你的肉身却近在咫尺"，他继续，渐强，大提琴舞曲般的伴奏，让他的咄咄逼人显得不那么过激。可是，图兰朵仍然不情愿，她说道："没人能占有我！"她咏叹调中的主题出现，但声乐上并没有展开，只是变得极强，如凿凿声。这个地方没有留下草稿，因此，阿尔法诺在这里运用到了前面几场的材料，就像普契尼常用的那样。王子和公主的相互竞争，在声音上达到了新的强度。在图兰朵咏叹调后面部分的旋律伴奏下，卡拉夫说出了谜语的谜底："你的吻让我得到永恒！"普契尼原本应该把这个旋律作为高潮部分的伴奏，也许原本有更大的上升空间。他很想让图兰朵从猜谜场景中获得救赎，却没有想出表现此刻的重要性并展示爱情魔法的曲调。然而，就像上文反复强调的，亲吻本来就不是合适的过渡方式。

定音鼓和急促的鼓声以及极强的锣声表达了图兰朵的最后挣扎,但是,这不过是徒劳。在很长的休止过后,压低的小提琴声逐渐向上扬起。图兰朵的反抗不再有效,她不知发生了什么。普契尼的旋律"噢!我明日的花朵!",这句对图兰朵无可亵渎的美貌的赞扬是草稿中最美丽动人的想法。女单声部合唱团伴奏,声音并没有像以前那样唱到最高音区(为了动听)。图兰朵却没有觉得被唤醒,而是被战胜:"新一天太阳升起!图兰朵走向毁灭!"合唱团赞扬黎明与光芒,伴着《茉莉花》的旋律,王子歌颂了第一个吻和第一滴泪的奇迹,这里采用的旋律是普契尼原本计划为图兰朵以后歌颂他双眼中的"英雄之光"的独唱所作,阿尔法诺巧妙地把它提前用到此处。看到卡拉夫的第一眼,图兰朵就预示到了奇迹,她将得到拯救。阿尔法诺最开始所作的旋律是普契尼式的高音弦乐和吹奏乐器齐奏。图兰朵爱的表白出于感性的复苏,在音乐传统上象征抱怨的戏剧性四度下行音程时,她提到为她死去的王子们,谈到卡拉夫注视时所受到的震撼,让她爱恨交织。但图兰朵没有获胜,她请求王子带着秘密离开。音乐回到卡拉夫赞颂第一个吻时的旋律,象征图兰朵实际上希望二者的结合。卡拉夫回答:"我已经没有秘密了!"(同样在这个旋律下)他自曝姓名,由此也把生死置于公主手中。在普契尼的草稿中,她回答道:"我知道你的名字!我是你命运的主宰者!"她赢得了自主权,不再受到猜谜招亲仪式的束缚,她能够决定自己的命运。接下来,普契尼记下了D大调的旋律占主导。今天已经无法弄明白阿尔法诺为什么放弃了这个D大调旋律。难道他看出这个地方有逻辑上的错误?反问谜语的条件是在黎明前说出名字,但是,黎明早已到来。图兰朵根本无法再决定卡拉夫的生死,于是阿尔法诺重新谱曲,并让她极强地呼喊:"我知道你的名字!"在猜谜场景和弦乐伴奏下,王子不停说道:"我的奖赏就是你的拥抱!"这个谜底如此简单。小号招呼宫廷集会,卡拉夫再次呼喊,并由图兰朵接过并唱到。"这是历经考验的时刻!"结果已经明了。卡拉夫承认:"你已获胜。"根据给予和获得的逻辑,她现在必须自己决定,她现在真正掌握了决定权(这点观

众最好不要去考虑是卡拉夫赠予了图兰朵这决定权)。阿尔法诺从普契尼未完成的作品中截取获得过渡到下一场的间奏,但是并没有顾及他的配乐指示。阿尔法诺在接下来的场景中重复使用"吾皇万岁"。图兰朵宣布,这个陌生人的名字是"爱情!",而不是"丈夫"。法国号和小号奏起了图兰朵咏叹调中宽广而缓慢的旋律,她解释道:"没人能够占有我!"这时,卡拉夫的胜利无疑否定了她的话。合唱团开始奏起卡拉夫咏叹调中的歌唱动机,如普契尼所愿,以"愿您荣耀!"剧终,整个乐团为此伴奏。

　　阿尔法诺笔下的图兰朵公主的转变也不能让人信服;然而,这是个根本无法完成的任务。他能修改的余地太小,而且,确实作曲也必须顾虑到普契尼的想法。即便如此,仍旧有许多不完善的地方,而且与普契尼的风格相去甚远。另外,阿尔法诺无法自由地运用他的作曲方式。他总共只用了普契尼草稿中的四段旋律,因为比较容易明确它们属于哪几段唱词。阿尔法诺与其说干劲十足,不如说亦步亦趋,虽然他和普契尼作曲方式相近,都喜欢在作品框架结构中重复使用动机,但却只是程式上的重复。他运用现有材料没有普契尼那样游刃有余,也没有普契尼的变化丰富。由于动机通过乐团配器传递音色和动感,因此,乐团配器对动机十分重要,它们为新事件的发生埋下伏笔。阿尔法诺的作曲方式与普契尼的不同,普契尼更注重每个声音及其组合的音效。年轻的阿尔法诺在音色上所受的训练更倾向法国印象主义。要是考虑到阿尔法诺很晚才拿到钢琴总谱——他只有大约20天时间创作,该结尾已经相当不错。音色上,阿尔法诺的着重点不同于普契尼(他更注意配器部分)。遗憾的是,许多指挥都没有尽心实现这个具有个人特色的配器方式。

　　阿尔法诺通常要求歌手声音发挥出极限水平,以至难以再表现出细微的变化。后来结尾的公认优点是少了268拍,但这是截取以及强行缩短而勉强获得的结果。1926年钢琴谱和第一个德语版翻译已经出版,上文提到的首个结尾在德累斯顿和柏林上演,1982年伦敦首演获得了极大的成功,自那以后,曾上演过很多次。这个共

377 小节的结尾几乎长了三分之一，由此给予图兰朵更多的发挥空间。她的第二个咏叹调"你第一次落泪"（Del primo pianto）在终稿中仅 50 小节，在原来的版本中有 88 小节。德国早期扮演图兰朵的女歌手，如柏林的马法尔达·萨瓦蒂妮（Mafalda Savatini）和德累斯顿的安娜·罗泽娜（Anne Roselle），比较熟悉这个较长的结尾，79 小节长的二重唱（而不是 51 小节）内容更加丰富，图兰朵对卡拉夫的挑战更加猛烈（声音达到了高音 C），阿尔法诺在此处添加了动机，替代了普契尼不太高雅的临时动机。在这个版本中，图兰朵自认为是女裁决者的伴奏——普契尼 D 大调动机——也无济于事。过渡到最后画面音乐更长，听起来也没有那么刺耳，女声合唱团给予它温和的一面。在结束之前，卡拉夫咏叹调的动机很容易被打断（如第三幕的最初位置）还要求持续极强，风险十足，对歌手的考验更大，因此关于这个版本也存在许多争议。

美国指挥史蒂文·默丘里奥（Steven Mercurio）在阿尔法诺的长版本基础上加进了缩减版本的完善之处，还运用了原来没用的一些旋律和按照普契尼写成的总谱修改后的配器。这个结尾于 1992 年在费城上演。

由卢恰诺·贝里奥（Luciano Berio）续写的全新版本于 2002 年 1 月 24 日在加那利群岛演唱会首演。他从上文提到的两个问题版本中吸取了教训，其一是剧情发展不尽人意，其二是受材料状态的影响。贝里奥没有使用难以辨认的草稿，而是直接使用了朱里多·祖科利（Guido Zuccoli）的乐曲改编谱。他没有更换那些未加工的模糊之处，也没有认可任何一个冠冕堂皇的解决办法，只是静静地结束。这个结尾发人深省，让观众独自思考图兰朵发生转变的原因。贝里奥没有进行作曲上的补充，完全依赖流传下来的手稿，不管是原本给器乐还是给声乐的作曲，他都用上了。另外，他还从已发生故事中截取相似之处进行组合，完全符合普契尼用"今夜无人入睡"结尾的意愿。由此，这个结尾与原作产生千丝万缕的联系。此外，他还引用了《特里斯坦与伊索尔德》（普契尼在柳儿的第二个咏叹调也曾涉及，也

在草稿中特意提到)、马勒第七交响曲和阿诺德·勋伯格的《古雷之歌》(*Gurreliedern*)。贝里奥希望就此来展示普契尼的传统,由此铸就了多元化风格,就像普契尼自己为《图兰朵》定的目标那样。

柳儿的葬礼进行曲后出现的转调由此起到"帷幕"的作用,分开普契尼和贝里奥的作曲,敲锣强调了这个过渡。首先,歌唱声音完全按照普契尼的计划行进,相反乐团变化明显。贝里奥从手稿中找到了其他的动机。然而,在听觉上,与其说像普契尼,还不如说像马勒。

阿尔法诺已经用完了那个生死攸关的暴力的一吻,虽然也有鼓声,但是准备很长时间后才出现。贝里奥没有给予图兰朵反应时间,直接让卡拉夫在普契尼的旋律伴奏下唱起"啊!我清晨的花朵!"合唱团唱了一遍"茉莉花",图兰朵唱两遍:"吾荣耀不再!"贝里奥越过一段对话,省略了卡拉夫的"奇迹!"呼唤(谣言传是托斯卡尼尼的主意),贝里奥没有从图兰朵的旋律中截取段落伴奏"你荣耀之光万丈"(如阿尔法诺)。图兰朵的独唱大幅缩减,她承认在见到卡拉夫第一眼时就被他吸引;贝里奥由此减弱了她转变的第二个动机,同时也没有通过柳儿的献身让第一个动机更可信。卡拉夫报上名,图兰朵用新加入的台词回答到:"吾荣耀归返!"(La mia gloria ritorna!)作为对"吾荣耀不再"的否定,其他的台词没有谱曲,如卡拉夫的"你获得胜利!",尽管这并非事实。转变的音乐听起来或多或少有些铜管味过重,合唱团唱到:"吾皇万岁",乐团奏响"茉莉花",表明了对"天真"的图兰朵的爱占据了上风。在猜谜动机伴奏下,图兰朵宣布,这个陌生人的名字是"爱情!"。卡拉夫不像脚本中那样证实这一结果,爱情就是谜底。卡拉夫咏叹调主题逐渐出现,还有短时对柳儿的回忆(难道她是图兰朵获得拯救的原因?),尔后音乐隐去,产生了一个扑朔迷离的结尾。

普契尼在谱曲时就曾建议更改脚本,所以贝里奥作出的修改也情有可原。图兰朵发生转变明显归于那个吻,图兰朵慢慢不再抵抗,完全改变立场。先前引人注意的一个(副)动机被推移到后面,同时延迟的还有卡拉夫的谜语和对图兰朵自主性的保留,尽管后者让人

质疑。"我是你命运的主宰者!"没了用武之地,放弃了展示图兰朵的最后胜利,这样的效果十分突出,到底是什么让这两个人走到了一起,人们有了更多的遐想空间。这个内心解释比起神化的结局更胜一筹,但是并没有作出任何解释,因而有点空洞。该版本无疑是"现代精神意义上"的《图兰朵》,80年后对于现代精神的理解早已今非昔比。

问题不仅在于与普契尼创作的代表性和感情强烈程度之间存在断层,还在于啰嗦的音调。这种犹豫不决也许正是贝里奥想要的效果。如果再改,就必须对脚本进行更改,而且还要有一个更明确的构思。由此,这个新的版本也表明了《图兰朵》是个无法破解之迷。就算听了贝里奥的结尾,观众的记忆最后仍然定格在柳儿的死。

贝里奥写出了一个"亚结尾",它是对歌剧本身、普契尼的现代性(许多单个甚至令人惊讶的例子都证明了这点)的反思。这与第二幕中的即兴剧场表演艺术性形成反差。贝里奥有意避开了这点,然而这也是歌剧的组成部分,作为和声与配器中的现代特征,在演出效果上来说甚至意义更大。所以,他不可能成功,贝里奥的图兰朵看起来像阿尔班·贝尔格的《露露》雏形。这也是贝里奥结尾的尴尬之处。

该版本 2003 年在萨尔茨堡(Salzburg)、热那亚和柏林上演,2004 年在不莱梅(Bremen)上演,2006 年在奥斯那布吕克(Osnabrücke)上演,至今也没有获得广泛认可。观众不只希望对普契尼的现代性进行思考,而且希望直接受到感动。而这点,除了普契尼外,也许没有人知道。

2007 年,威尼斯从所有版本中得出教训:只演出普契尼的"未完成的遗作"。2008 年 3 月 21 日,中国国家艺术展出公司在北京重新排演《图兰朵》,中国作曲家郝维亚加入了两个新人物,号称"完结版",时长 18 分钟。

1926 年 8 月 25 日在斯卡拉首演,演员编排没有按照普契尼生前的愿望。原来属于玛利亚·耶里察(Maria Jeritza)的图兰朵一角委托给了波兰女高音歌唱家罗莎·赖莎(Rosa Raisa),扮演柳儿的

也不是曾在演出《西部女郎》时给普契尼留下深刻印象的意大利女高音歌唱家吉尔达·达拉·里扎(Gilda Dalla Rizza)，而是另一位意大利女高音歌唱家玛利亚·赞博尼(Maria Zamboni)，预计演唱卡拉夫的也并非曾在普契尼的《波希米亚人》中扮演过鲁道夫的本尼密诺·吉格利(Beniamino Gugli)，而是另用了西班牙男高音歌唱家米盖尔·弗莱塔(Miguel Fleta)。罗莎·赖莎有着戏剧性的声音和稳定的音高，她成功地诠释了"不可亵渎"的图兰朵。曾扮演过咪咪、艾尔沙(Elsa,《罗恩格林》中的角色)和夏娃(Eva,《纽伦堡的名歌手》)的偏抒情女高音玛利亚·赞博尼演唱的柳儿催人泪下，抒情性男高音米盖尔·弗莱塔(被誉为在世的"卡鲁索")没有把卡拉夫英雄的一面演到位。

评论整体偏保守，因为人们期望过高。普契尼集大成之作或许又是迈向现代性的一步，而他们只看到注重排场的大歌剧的复苏，以及一个面具化具有摧毁力的模糊女人形象，那位普契尼风格的配角倒是博得了观众的怜悯。最让观众迷惑的是图兰朵，普契尼没有在人物心理塑造和任务面具化刻画之间做出抉择。当时无论在意大利还是在德国，面具化人物在舞台上都炙手可热，如奥斯卡·施勒姆(Oskar Schlemmer)1922年首演的《三人芭蕾》(Triadisches Ballett)；但值得注意的是，歌剧中面具的用武之地非常有限。

世界各地的观众都期望看到普契尼的绝笔作，《图兰朵》首演同年即在罗马、布宜诺斯艾利斯(在那里，理查德·施特劳斯作为指挥为那时的观众亲自指挥了这场演出)、德累斯顿(理查德·陶博临时代唱)、维也纳、柏林、纽约(由玛利亚·耶里察和劳里-沃尔比)等地上演。1927年，在伦敦、布拉格、布达佩斯；1928年；在巴黎和巴塞罗那。之后热度渐渐退却。今天，《图兰朵》已经成为仅次于《波希米亚人》、《托斯卡》和《蝴蝶夫人》而先于《曼侬·列斯科》的普契尼常演作品之一。因为该歌剧为三位歌手提供了很大甚至是极富轰动效应的演唱段子，主角需要具备不寻常的力量和声音上的爆发力，同时却要能演绎该角色性格上的破坏性以及脆弱性。男主角能唱到普契尼最

有名的咏叹调《今夜无人入睡》，柳儿能像咪咪和巧巧桑那样让观众们潸然泪下。导演和舞台设计人员也能够展示宏大排场，如1998年中国导演张艺谋在紫禁城排演的《图兰朵》令人叹为观止。2009年改编后再次在国家体育馆（"鸟巢"）为九万一千名观众表演，这次他更坚定地把公主带回了浪漫化的古老中国，并尝试让她具有内涵。他揭示了图兰朵难以亲近以及强烈地抗拒所有男人的根源所在，让祖先受到的伤害成为修辞上的倒叙，力图让人们理解她的残酷无情；图兰朵只是个没有获得救赎的公主，由此修正柳儿先入为主地获得观众的同情。这是个有意义的尝试，可是却没能与阿尔法诺的音乐协调。这部歌剧仍然是普契尼的"病痛儿"。第一幕中月亮升起的魔力以及第二场中图兰朵的登台到第三场开始的夜晚场景会让人忘记那些不尽人意的"爱的喧嚷"（霍夫曼斯塔尔评瓦格纳）。无法破解的《图兰朵》之谜魅力不朽。

普契尼的歌手——普契尼歌手

普契尼的歌手通常从女高音选起。其他角色的重要性都不能与之相提并论,因为其他角色没有如此高的要求。普契尼的女高音一般要求能唱两个八度,要具备绚丽的技巧和跳跃的发声,表达要有丰富的变化,能够完成长段落的咏叹调,满足整个声部的高要求。对女高音的偏爱在加埃塔诺·多尼采蒂(Gaetano Donizetti)就开始,威尔第歌剧中的女高音也有重要的地位,世纪之交女歌手的重要性显得尤为突出。普契尼一生都钟爱女高音,理查德·施特劳斯亦如此。

重视女高音不仅是作曲家的个人喜好决定的,而且也是普契尼歌剧剧情发展的特点。传统歌剧(如威尔第的作品)要求歌手音域变化不断,在竞奏中汇合,而在普契尼作品中(与马斯内一样),受到关注的不是不同角色的音色交替,而是其不同的调音,即一个或是两个声音之间音色的细微变化,因为男高音会附和女高音。普契尼歌剧的核心主题是浪漫的爱情故事,即表现和分析恋人们的情感,其他角色与情节发展联系并不十分紧密,在表现地方特色方面也不十分具有代表性,最后还要从时空角度来定位这对恋人。女高音偶尔也会出现对手(比如以前的一些歌剧),还有代表恶人的男中音,例如斯卡皮亚(《托

斯卡》),兰斯(《西部女郎》)以及略有不同的米歇尔(《大衣》)。

注重爱情发展的内部因素也指定了相应的自然、直接的歌唱风格,听起来显得矫揉造作或者强势。观众自然而然地期待感情高潮的到来,但这种高潮的到来并非一蹴而就,而是根据情节的发展,从男女主人公的对话中逐渐衍生。以此为据选择声音角色,就不能选擅长花腔的女高音或优雅的男高音(tenore di grazia),也不能选择高度戏剧性的声音,极少数的情况下除外,如《埃德加》和《曼侬·列斯科》。女高音都不需要有花里胡哨的高音,图兰朵是普契尼歌剧中唯一的戏剧性女高音,其他角色都属于"中等"声音,即:抒情或偏抒情,抒情或年轻戏剧性女高音,以及抒情或年轻英雄式男高音。这种声音角色的特点是定调轻松,允许流畅的演唱,即使不太用力也能达到饱满的音高。另外,普契尼也期望歌手有出色及出声稳定的中音区,因为歌手在慢慢对话的过程中都会进入这个音区,只需偶尔(并不少见)跳跃到高音。他的角色中,只有咪咪和图兰朵要在高音区诵唱。定调时要求紧凑、强烈,即使抒情性的女高音,如修女安杰莉卡、玛格达(《燕子》)和柳儿(《图兰朵》),也有这方面的要求。女高音的最高音大多是高音 C,蝴蝶夫人甚至达到 D,几乎所有角色的演唱都能听到 B 和降 B。对男主角的要求稍低:通常是高音降 B,很少 B,几乎很难听到 C——普契尼常常会给出选择性音高,以防给歌手分角(以及不美观的力量场景)带来不必要的麻烦。普契尼甚至允许移调:他允许卡鲁索在《波希米亚人》第一幕中鲁道夫的咏叹调唱低半个调,如果感觉无法达到高音 C,可以放弃不唱。作曲家关心的是如何表现温柔和热情的恋人,而不是展示最高音。在男高音角色中,只对卡拉夫有高音声部的要求,《曼侬·列斯科》中的德格里厄虽然在第二幕的场景也有高音,但这个角色与其说抒情不如说是戏剧性。普契尼把高音(G 和 A)定为"温柔",只需要由抒情性男高音(差不多就行)演唱。《西部女郎》的乔森和《大衣》中的卢奇是年轻的英雄男高音,他们要有共鸣丰富的中音区。

一个优秀的普契尼歌手不仅要能唱特定的声调,而且要情感丰富,听起来明亮而富有感性,让人产生思念之情的同时又热情似火。高音"温柔",但不能听起来虚无缥缈,要有必要的强度。只有训练有素的声音才能达到简单和自觉的最高意境。

评判普契尼的歌手并非易事。他们生前的演出只留下了纯音效的唱片,而且录音没有通过麦克风,无法通过扬声器播放。并非所有歌手的声音都适合这种技术,恩里科·卡鲁索是个最成功的例外。其他人我们大多只能从所获得的评论中判断,或者借鉴同时代批评家的意见;但在歌唱评论界,当年歌手与评论家的熟悉程度所发挥的作用要远远大于今天。最后,他们在其他歌剧中的表演也能提供一定的信息。人们一般会觉得,普契尼欣赏的声音比 20 年代或以后的那些女高音要轻柔,比起音量,普契尼更看重灵活和变化丰富。

然而,我们也不能因此断言,过去的歌手比后来的歌手更能满足普契尼的要求,因为这不代表以前的歌手更理想地表现了普契尼的音乐。普契尼个人风格处在不断发展形成过程中,直到《波希米亚人》才真正成熟。作曲家信件(只有部分发表过)表明,他对角色塑造了如指掌,算得上是够格且尊重艺术家个人特点的剧作家,他只要求歌手能够在技术层面上发挥出色,得到观众的肯定。普契尼用心(anima)创作,歌声从灵魂流出,声音发自内心。在看过巴黎第一个咪咪朱莉·吉罗东(Julie Guiraudon)的演出后,普契尼记载,她塑造了"具有童话色彩的咪咪,可能有点太幼稚,太没有戏剧性,但我相信,这个新的诠释也不错:她具备个人特色。"[①]普契尼看重舞台效果和体貌上的魅力,也因为如此,他既欣赏首演托斯卡的女歌手达尔克雷(Hariclea Darclée)——一位大方、强烈,表演艺术造诣很高的年轻

① 《书信全集》,第 186 页。

戏剧性法尔贡女高音(Soprano Falcon,得名于法国女歌手玛丽·戈内利·法尔贡[Marie Cornélie Falcon]),也喜欢后来的玛利亚·耶里察(Maria Jeritza)。该女歌手台风很好,成功扮演了一系列的施特劳斯角色(莎乐美、阿里阿德涅、女王和埃及的海伦)。1920年,普契尼在维也纳观看《托斯卡》,她在第二幕中躺在地上唱(至今仍存在争议,到底是她之前的排练,还是利用了舞台突发事件)。他为她刻画人物的表现力、精心的准备以及光彩照人的高音倾倒,他安排她在美国大都会剧院饰演咪咪。原本,他还让她担当《图兰朵》首演的女主角,但是托斯卡尼尼不愿意。她不属于今天演唱图兰朵女歌手那样的十分戏剧性的女高音。米尔卡·特尼娜(Milka Ternina)演出了伦敦的第一场。普契尼非常欣赏她的美丽和性感,第一幕的角色正有这样的需求,她的戏剧性力量令人瞩目,普契尼认为她挖掘出了这个角色很多其他方面的东西。①

扮演曼侬·列斯科(如托斯卡那样也需要具备两种不同的声音特点:抒情性和戏剧性)的歌手关键在于表演和演唱能否赢得观众的认可。首演的女歌手切西拉·费拉尼(Cesira Ferrani)既能胜任第二幕中的花腔唱法,也能唱好第四幕中瓦格纳式的大强度旋律,她仍是这个角色的理想歌手。莉娜·卡瓦列里(Lina Cavalieri)正好相反,她声音小而轻盈、具有音乐品味,加上她本人的优雅和传说般的美貌,是位具有魔力的女歌手。邓南遮称她为"维纳斯在人世间最完美的代言人"。她的一生被拍成电影《罗曼史》(Romance,1930),该电影影射她与许多名流有染,葛丽泰·嘉宝(Greta Garbo)担任主演。但是,这并不是他欣赏她的唯一原因,因为他喜欢的女歌手远不止她一个。与她形成鲜明对比的是洛特·莱曼(Lotte Lehmann),她并不漂亮,带有十足的小市民味儿,可她的声音却十分温暖和感性。在维也纳,洛特·莱曼是仅次于玛利亚·耶里察之后的施特劳斯歌剧中较为轻盈女高音的最佳人选,事实上,这两位女高音同台竞

① 《书信全集》,第240页。

技过。她扮演了第一个修女安杰莉卡和托斯卡,蝴蝶以及咪咪。尽管普契尼认为她扮演的曼侬不够风骚,但她在第四幕中不做作的热情却得到了普契尼的认可。

罗奇娜·斯朵齐奥饰演咪咪时的甜美音色受到普契尼的青睐,而杰拉尔丁·法勒(Geraldine Farrar)扮演的蝴蝶,在他看来声音太轻,高音部分暗淡毫无光泽;要不是看在托斯卡尼尼的份儿上(她是托斯卡尼尼的绯闻女友),他根本不愿启用她。内利·梅尔巴(Nellie Melba)以40岁高龄唱了她的第一个咪咪,普契尼认为她缺乏冲动,过于精打细算,虽然她的表演近乎完美,或者说正因为她的表演过于完美。表演上的另外一类代表就是吉尔达·达拉·里扎(Gilda Dalla Rizza),一位有着强烈颤音,发声不稳,却在舞台上光彩照人的女歌手。外表上,她小巧、弱不禁风的样子正好切合了脆弱女人的形象,然而,她也能演好戏剧性角色如咪咪。她曾是第一个玛格达和在托斯卡尼尼执棒下让人感动的茶花女。她塑造了修女安杰莉卡和劳蕾塔(《强尼·斯基基》)。按照普契尼的愿望,她原本应该唱第一个柳儿,但后来换成了玛利亚·赞博尼(Maria Zamboni)。普契尼称她为"吉尔达妮"(Gildani),她的例子也证明了普契尼没有御用歌手,对他来说,更重要的是音乐和表演方面的功底。

男歌手中,恩里科·卡鲁索成为普契尼理想的男高音。对于男歌手,作曲家不会像对女歌手那样,期待他们有很高的表演天赋,许多男歌手也不具备这方面的才能。卡鲁索年轻时是理想的鲁道夫(《波希米亚人》)和德格里厄(《曼侬》),后来当他的声音变得更加沉重时,他唱的平克顿甚至能够获得观众的同情。虽然他没有把《让她以为我已漂泊远方》录制成唱片,但乔森这个角色说白了就是为他量身定制。其他的歌手多次演绎这个曲子,下文中将逐个分析。卡鲁索原本也应当是位样板卡拉夫,可是他不能唱出高音C。卡鲁索不仅为普契尼树立了标准,也成为今天许多歌手的榜样。

《图兰朵》首演中,卡拉夫的饰演者米盖尔·弗莱塔(Miguel Fleta)的支持者认为他和卡鲁索平起平坐,但从他的录音来看却令人怀疑。普契尼当时并没有选中他,认为拥有共鸣强烈中音区的抒情歌手本尼密诺·吉格利(Beniamino Gugli)更合适;但相比今日该角色的演唱者,吉格利少了点英雄声音的气质。不过,他拥有明亮的半声,能够达到普契尼"温柔"的要求。他唱出的是敏感而非胆大的卡拉夫。

值得推荐的普契尼作品演唱者的唱片并不多,普契尼对这种新技术媒体显然没有多大的兴趣,远不如对汽车那样狂热。其中有些唱片在普契尼死后才录制,不少是在歌唱生涯晚年或者是在不太有利的条件下录制的,最主要的是具决定性作用的舞台表演没有直接进入到这种音响媒体中。所以,玛利亚·耶里察的《为了艺术》简直令人失望。莉娜·卡瓦列里饰演的曼侬(《那柔软的窗帘》)值得一听;内力·梅尔巴扮演的咪咪尽管受到普契尼的批评,但仍应得到肯定;艾米·戴斯丁(Emmy Destinn)的蝴蝶(虽然作曲家本人更喜欢她扮演的咪咪)也值得推荐;莎乐米·克鲁森尼斯基(Salomea Kruceniski)传神地表现普契尼角色的能力让人印象深刻;罗萨·庞塞尔(Rosa Ponselle)凭借她饱满以及毫不费力的发声被人称为"小版的卡鲁索",虽然她从未在任何普契尼歌剧中表演过,却曾亲自在普契尼面前唱过一次《为了艺术》,普契尼认为她的演唱是他迄今为止听过的最完美的诠释。她十分有气势,表演具有震撼力,从流传下来的唱片就可以听出来。女歌手弗洛伦斯·伊斯顿(Florence Easton)在首演中以她洪亮的声音和普契尼期望的简单和甜美的表演方式完成了《噢,我亲爱的父亲》(*O mio babbino caro*)的演唱。玛利亚·赞博尼唱了第一个柳儿,正因为她圆满的声音,她的录音听起来比普契尼钦定的达拉·里扎更好;阿尔法诺眼中的完美"图兰朵"伊娃·特纳(Eva Turner)凭借她那无法撼动的坚定和魅力刻画了一位冰山公主(阿尔法诺要让她在他的结尾中演唱),这个公主与其说演活了,不如

说演"神"了——这大概也是普契尼选玛利亚·耶里察的原因。

普契尼歌剧的第一个完整的录音是1919年上演的《波希米亚人》,那时还是录音时代,在萨巴纽(Carlo Sabajno)的带领下,只有一些名不见经传的小艺术家录制唱片。30年代后,开始陆续有些顶尖的歌唱家来录制普契尼的录音,其中有玛利亚·赞博尼和弗朗切斯科·梅利(Francesco Merli,1930),梅利饰演德格里厄时既能掌握其抒情方面,又同时表现出其英雄气概。1928年和1930年的《波希米亚人》中,罗塞塔·潘帕宁尼(Rosetta Pampanini)饰演咪咪,1929年演唱蝴蝶夫人,她可是当时斯卡拉的当家花旦。

一战与二战期间,鲁道夫最重要的演唱者是本尼密诺·吉格利,他也饰演过卡瓦拉多希和平克顿,他留下了所有曲目的唱片。吉格利的选曲也并非总符合他的声音条件:如1938年的《波希米亚人》,同年与戏剧性女高音玛丽亚·卡尼利亚(Maria Caniglia)共同出演的《托斯卡》,以及1939年与托蒂·达尔·蒙特(Toti Dal Monte)合作演出的《蝴蝶夫人》。蒙特诠释的蝴蝶夫人被人过度吹捧,她(过于)强调这个角色天真幼稚的一面,特别是第一幕。她表演偏做作,仿佛声音无法成功表达人物形象。吉格利演唱风格的特点为滑奏,不符合当时普契尼的要求,也难以满足今天观众的口味,但在声音上他成就卓越,达到响亮的高度,最高音完美地融合在旋律中,而且使用了混音——胸腔音和头音的混合。在1938年《图兰朵》录制过程中,弗朗切斯科·梅利演出了一位英雄的卡拉夫,最高音十分稳健;吉娜·西格娜(Gina Cigna,1900—2001)则是位雕塑般的图兰朵,玛格达·奥利韦罗(Magda Olivero)扮演了位八面玲珑、咄咄逼人的柳儿。

《三联剧》早期只有《大衣》录制成了唱片,这是德国普契尼传统的一座里程碑,尽管其中克劳德(Clemens Krauss)的指挥平淡无奇。也许这与广播录音的局限性有关,希尔德加尔德·朗查克(Hildegard Ranczak)扮演的吉奥吉塔以及彼得·安德斯(Peter Anders)饰演的卢奇听似都唱得很随意,只有马修·阿勒斯迈尔(Mathieu Ahlersmeyer)富有特色的语言演出了一个生动的米歇尔,他的声音充分

表达了米歇尔对妻子极富忧郁的爱和剧中那种危机四伏的感觉。他演唱了最后一场的第一个版本,也是唯一留下的唱片。

玛莉亚·卡拉斯(Maria Callas,1923—1977)打开了普契尼女高音演绎历史崭新的一页,虽然除了托斯卡和蝴蝶夫人(仅三次),卡拉斯在舞台上很少演唱普契尼的作品。唱片上她塑造的角色有时缺少经验,不过仍令人赞不绝口。关于她的声音质量和唱歌技巧能力,仍存在无休止的争议,她并不具备普契尼赏识的"甜美"的、天使般的音色。她的发声矫揉造作,特别是早期最高音处刻意震音让这一点特别明显。卡拉斯最大的贡献在于戏剧性花腔,在普契尼作品中,托斯卡可以作为表达的宽度和戏剧强度方面的标准。她所塑造的咪咪和蝴蝶夫人完全没有天真孩子气的一面,她所表现的成年女人带有自信的感性,清楚自己何去何从。1957年卡拉斯塑造的图兰朵宛若冰山美人,内心却又热情似火。该角色让她逼近声音的极致,甚至超越自我。尽管她并没有稳定掌握好颤音,却很好地控制了场景,这也可能是因为饰演卡拉夫角色的歌手欧亨尼奥·费迪南迪(Eugenio Fernandi)完全无法与之抗衡的缘故。《曼侬·列斯科》的唱片同期产生,更加明显地反映了她这方面的困难,可是没有人能像玛丽亚·卡拉斯那样把这个游离在幼稚、又极富占有欲和热情的复杂形象表现得更透彻。更富传奇色彩的是她对托斯卡的演绎:如此全面,几乎驾驭了这个角色的方方面面。卡拉斯留下的室内录音有1953年由维克托·德·萨巴塔(Victor de Sabata)指挥第二幕的两份胶卷,一个是1958年的巴黎版本,另外一个是1964年的伦敦版本。卡拉斯的托斯卡神话究竟有多大魅力,这从阿根廷艺术家埃尔南·马里纳(Hernán Marina)在2007年录制的30分钟录像《拍档》(le Partenaire)中可见一斑。他加工了1958年12月19日巴黎演唱会中卡拉斯和蒂托·戈比(Tito Gobbi)演绎的第二幕部分,把自己设成了虚拟巴黎男高音泰奥菲勒·伊鲁(Théophile Hiroux);他唱卡

瓦拉多希，通过所谓的咏叹调"今夜星光灿烂"抢了这位著名女歌手的风头。马里纳还特地为此上了声乐课，他发表这个录像与其说是为了讽刺对女主角的顶礼膜拜，不如说是揭示了公众对舞台明星的注意力和对录像制作人关注之间的差别。

五十年代卡拉斯的劲敌是苔芭尔迪（Renata Tebaldi），她不是也不愿意成为歌剧舞台上的萨拉·贝纳尔。最初她以独特的声音崭露头角，这与没有很强对比音区的卡拉斯不同。她的连奏毫无瑕疵，中音区明亮，普契尼尤其看中这点。六十年代初期，她声音还不够高。1951年，她扮演的咪咪有年轻人的青涩，不过她不是诱惑者，而是自我情感的牺牲品。同年演唱的蝴蝶夫人也凭借声音的明亮度得到肯定，但是却过于僵化，致使该角色的内心转变（不顾内心的不安全感仍旧抓住她那已经动摇的爱情）不十分让人信服。同是1951年演唱的《托斯卡》堪称唱片上留下的最美丽曲目，人们由此可以得出结论，这张唱片确实记录下了一位曾经为艺术而生的歌手。与此同时，人们也应容忍她没有充分表达这一角色外向特征这一不足。1958年苔芭尔迪演唱的咪咪虽然声音极具特色，但是仍然不够深刻，她的嫉妒、受伤也未完全发掘出来。1962年，她饰演了安杰莉卡；再次，这一人物潜在的歇斯底里的一面也没有表现出来，在最后幻景中过于安静呆滞。她最令人感动的演出是1955年扮演的柳儿，完美的连唱，明确的给音，让这个小女人成了一位具有伟大心灵的女人。

蒙特塞拉特·卡巴莱（Montserrat Caballé）比苔芭尔迪更加注重唱功，她刻画的人物，不管是咪咪或是柳儿，都缺乏普契尼所强调的即兴和直接。尽管她的图兰朵近乎完美，却丧失了该角色原本的危险性。相反，米雷拉·弗雷妮（Mirella Freni）的特色是自然和简单，这点凭借她扮演的不矫情的咪咪而得名；她也饰演过蝴蝶夫人，

但是这超出了她的抒情高音声区的极限。她在如何塑造"甜美女孩"咪咪的优美妩媚方面成为标准。

在卡拉斯光环的阴影下，普莱斯（Leontyne Price）在卡拉扬（Herbert Karajan）的执棒下与当时还没有唱哑的斯特凡诺（Giuseppe di Stefano）共同录制了《托斯卡》。其实，她拥有比卡拉斯更美丽、洪亮的声音，也具备所谓的柔韧性，不仅能够传达感觉上的天真淳朴，同时也不会使角色失去其主导地位。同年，她唱的蝴蝶夫人也具备同样的特点，可是也正因为如此，巧巧桑一方面孩子气另一方面却期待强调自我的个性张力在一定程度上遭到弱化。

在五十年代和六十年代早期的男高音中，斯特凡诺拥有最美丽的声音，然而他的歌唱技巧却具有毁灭性，导致他早早地结束了歌唱生涯。德格里厄是他最优秀的角色之一，他扮演的卡瓦拉多希的光芒堪与玛丽亚·卡拉斯和蒂托·戈比媲美。1958年，他在斯卡拉演唱了卡拉夫，这超出了他声音的条件，因为与其说他是抒情英雄男高音，不如说他是个纯粹抒情的歌手。

1963年，当斯特凡诺不得不放弃在伦敦上演的《波希米亚人》的鲁道夫一角时，帕瓦罗蒂（Luciano Pavarotti）承担了这个角色。他圆润的声音拥有光彩照人的、小号般的高音。起初他以美声唱法（Belcanto）得名，后来也开始尝试一些抒情戏剧性的角色如卡瓦拉多希；正因为他那富有穿透力的器乐化的音质，他也可以扮演卡拉夫，虽然在猜谜场景中他仿佛有气无力。他是位优雅的鞑靼王子，而不是蛮愚的英雄。他唱的平克顿留下的唱片声音美轮美奂，但对角色的诠释较笼统、缺乏层次。让人难忘的是他在卡拉扬的指挥下与弗雷尼演出时演唱的鲁道夫———一对洋溢着青春和自然的完美年轻恋人，要是普契尼在世，肯定会为他们鼓掌。

帕瓦罗蒂的对手普拉西多·多明戈(Plácido Domingo),声音更大、音域更宽。他曾演唱过所有普契尼的男角色,甚至还唱过《强尼·斯基基》中的里奴奇(Rinuccio),该角色原本不需要他这样的大腕。60年代中期,没有哪个男高音能像他这样演唱了抒情和英雄等各种类型的角色。1976年他演唱了奥赛罗,后来还唱了瓦格纳的唐豪塞(Tannhäuser)、帕西法尔(Parsifal)、齐格蒙特(Siegmund)、特里斯坦(Tristan)(早在1965年他就演唱过罗恩格林)。多明戈其实是具有男中音音色的男高音,其中音域强烈,只会在偶尔极端的音高时感到吃力,但这并无大碍。苛刻的批评家也不会非难他的声音(虽然有时他的声音也并不总是华美壮丽),但他在塑造角色方面有时缺少变化。他饰演的鲁道夫和卡瓦拉多希就有些大同小异,他这种按部就班的演唱有可能并不会得到普契尼的青睐。他最棒的普契尼角色应该是卡拉夫,演唱时魅力四射、悬念十足,特别是在较难的猜谜场景中,他塑造了一位真正的征服者,让这个"英雄的光芒"耀眼夺目,足以赢得公主芳心。

在德语国家的舞台上,普契尼歌剧的上演拥有自己的传统(五十年代之前,外文歌剧在德语国家上演无一例外),特别是在当时音乐之都维也纳。普契尼常常去那里监督歌剧的排演。那里的玛利亚·耶里察与莱曼都是杰出的普契尼女歌手,均受到作曲家本人的赏识。1923年安德斯和声量过小的塞尔玛·库尔兹(Selma Kurz)共同演出了《蝴蝶夫人》,在普契尼看来这近乎灾难。阿尔弗雷德·皮卡弗(Alfred Piccaver,英国人)是维也纳的"德国卡鲁索"。卡鲁索死后,普契尼认为皮卡弗唱活了乔森,也让他饰演米歇尔。皮卡弗具有男中音色彩的中音区和出色的连奏,唱到高音不引人注目逐渐和头音相结合。普契尼批评地看待他演唱缺少热情以及表演笨拙[1],他指

[1] 《书信全集》,第876页。

的有可能是他的演唱缺乏灵活性，扮演诵歌角色时不够精准，虽然他的旋律唱得很到位。他无法表达戏剧性或是英雄时刻，因为他无法稳定发音。不过在挽歌时刻，他能让观众为之着魔。

在二十年代和三十年代，基耶普拉（Jan Kiepura）是维也纳优秀的普契尼男高音。他的声音虽窄，但常常充分利用稳定的音高；他缺少圆润的中音区，因此无法唱好卡拉夫。他常和玛丽亚·内梅特（Maria Nemeth）合作，从她留下的《图兰朵》唱片中听得出这位抒情戏剧性女高音有十分夺目的高音，且行事果断，但是低音区相对有些弱。

1926年，理查德·陶伯（Richard Tauber）在德累斯顿演唱了德国第一个卡拉夫，他当时是临时代唱，这个角色要求稳健的英雄般的音高，陶伯却没有。然而，他的中音区很好，混音能力很强。在"今夜无人入睡"中，他只是点了下高音B，并没有总是保持，就像当今许多歌手那样。尽管如此，他仍然是个"有节奏和品味的小伙子"，托马斯·曼如此评价他的演唱。他的鲁道夫和卡瓦拉多希感情丰富又不过于多愁善感。不过，卡拉夫是他的长期压轴角色，这对他成为当代最前沿的歌剧男高音起了决定性作用。

玛丽亚·切博塔里（Maria Cebotari）在德累斯顿开始了她的事业；1931年4月，她演唱了咪咪，还参演了电影《蝴蝶夫人的首演》（1940），在很多观众的心中，她是理想的普契尼女歌手。这源于她角色塑造的感性以及诵唱的真切。她演唱时颤抖的原声给予这个角色深度及广度，但却缺少赚取观众眼泪的矫情。

柳巴·韦利奇（Ljuba Welitsch）与她有着相同的艺术气质：毫无保留地忘我地演出。韦利奇是四十年代和五十年代早期唱莎乐美的最重要的女歌手。除她之外，很少有人能把穆塞塔的华尔兹唱得如此让人迷失自我；1955年，在《燕子》中她把玛格达表现为经历过感情的暴风骤雨后依然向往简单爱情的女人。普契尼应该欣赏这种新

的诠释。

1942年塞娜·朱琳娜可（Sena Jurinac）演唱了咪咪。她很少唱普契尼的作品，之后在维也纳她以暗色调的温暖声音演唱了由卡拉扬指挥的蝴蝶夫人，但并未留下完整的录音。

1955年，以《莎乐美》和《埃莱克特拉》声名大振的英奇·博尔赫（Inge Borkh）扮演了图兰朵，她与呆板的英雄男高音马里奥·德尔·莫纳科（Mario del Monaco）搭档，由阿尔贝托·埃雷德（Alberto Erede）录音，在魅力方面两人旗鼓相当，但是在变化丰富方面，朱琳娜可更胜一筹。四十年代末，意大利角色的当红歌手鲁道夫·朔克（Rudolf Schock）拥有美丽声音——动人心弦的中音区，虽然在高音时听起来有送气音，其音色也并非最佳人选，但他却拥有传达意大利特色的天赋。1948年，他演唱了德格里厄，扮演了鲁道夫及卡瓦拉多希，后者还制成了唱片，唱片不像舞台那样让人明显感到该角色对他的声音的巨大挑战。

二十世纪下半叶，德国最重要的抒情男高音是伟大的普契尼歌手弗里茨·翁德里希（Fritz Wunderlich）。他的声音结合了感性和英雄的音质以及更加丰富的色彩，他的演出自发而自然，属于普契尼宠爱的类型。翁德里希塑造了理想的鲁道夫，演唱该角色时演员很好地进入了状态，他的最高音符完全融入了旋律流。在留下的唱片中，他演唱了《托斯卡》第三幕中的卡瓦拉多希咏叹调，要是他没有过早地离世，人们肯定对他抱有更多的期待，他也一定会在舞台上演出这两个角色。

二战之后，普契尼歌剧在德国经历了复兴时期，但是很快就遭受到国际化的影响（大约从1960年开始逐步开始重新意大利语化），于是编排剧院的生命渐渐走到了尽头。最重要的德国歌剧院都邀请重量级的外国歌手，这也使得德语歌手不得不开始学习意大利语。普契尼歌剧用创新来对抗导演们的反抗。由作曲家精心设计的地方特

色鉴于歌剧的社会真实也不无遗憾地在舞台上消失殆尽。而后留下的是动听和动人;这也印证了所有对普契尼的成见,因此在专栏中,他的作品越来越不受到重视。

到底有没有特别的"德国"普契尼？该问题只能谨慎回答:曾经,这里的人们更喜欢轻松、抒情的声音,这是莫扎特歌剧留下的传统。这也许和缺少抒情戏剧性歌手有关,或许也和名望更大的瓦格纳偏爱沉重的声音有关。在德国,普契尼作品有被视为轻歌剧的倾向,这从演唱其歌剧的歌手扬·基耶普拉,理查德·陶伯,鲁道夫·朔克,弗里茨·翁德里希身上便可看出,因为他们都曾经是著名的轻歌剧男高音。普契尼的音乐被认为不崇高、太容易,是随大流的多愁善感的声音。换而言之,歌剧和轻歌剧中的人物角色组合导致人们不严肃对待这位来自微笑国度的艺术家,把他看成肤浅的娱乐观众的《波希米亚人》作者。

当今还有谁按照作者要求的完美技巧来演唱普契尼,特别是用合适的语言与自然的风格来诠释他的作品？也许九十年代和二十世纪早期的女歌手和男歌手资历尚不够;比起以前的歌手,她们的舞台个性还不够突出,当然,这可能与媒体市场化带来的冲击有关,由此产生了一种千篇一律、平淡无奇的感觉。真正优秀的普契尼歌手可以说少之又少。首先值得一提的是朱莉娅·瓦劳迪（Julia Varady）。该歌手全面发展,热情洋溢,声音也十分迷人,除了《大衣》的吉奥吉塔和《埃德加》中的菲德利娅之外,她并没有尝试唱过完整的歌剧,只是举行了一场普契尼个人音乐会。在舞台上她塑造了蝴蝶夫人和柳儿两个形象。季米特洛娃（Ghena Dimitrova）凭借她的大肺活量和灵活多变的声音在八十年代唱响了《图兰朵》。她音域极其宽广。她的精选唱片中,几乎涵盖了所有普契尼的女高音角色。她声音虽不

轻盈,却十分明亮,因此表现的悲剧性角色(如图兰朵、咪咪和托斯卡)都十分成功。由于她登上西方舞台的时间较晚,她的演唱生涯只持续到九十年代中期。

1990年,米里亚姆·戈西(Miriam Gauci)凭借她直线性却柔软而具有绚丽音高的声音名声远扬;然而,在大的唱片公司中她没能立足,因此只录制了(而且还不是在声音条件最好的情况下)咪咪、巧巧桑、曼侬和安杰莉卡的唱段,而且是廉价制作。她的演唱以强烈、稳健见长,让人遗憾的是,批评家认为她晚期出现了声音危机。

曾经耀眼一时的伊索尔德演唱者尼娜·斯特默(Nina Stemme)演唱的悲剧性角色(蝴蝶夫人、安杰莉卡)也引起了人们的关注,她稳健的中音区和高音区也注定了她能够演好这些角色。

克里斯蒂娜·加拉尔多-多马斯塑造人物性格突出,特别是咪咪和安杰莉卡,不过巧巧桑和柳儿在声音上有点超越了她的声音条件。

自九十年代中期以来,法国女高音西尔维·瓦莱里(Sylvie Valayre)几乎扮演过所有普契尼女主角,她富有穿透力的声音和变化丰富的演唱技巧使她演唱的咪咪、托斯卡和图兰朵深入人心;她扮演的图兰朵世界闻名。

安吉拉·乔治乌(Angela Gheorghiu)在气质上是位真正耀眼的女高音,她的最高音光彩夺目,低音处又神秘莫测,连奏也十分美妙。她的音质感性、激情,是位理想的普契尼歌手。她演唱的玛格达控制得很好,极具魅力,令人称奇;在2001年电影《托斯卡》中,她唱过她的所有音域,在戏剧表演方面(而非塑造微妙变化程度和声音容量方面)超过了她的前辈们。她的个人演唱会却证实了她的表演角色过于单调,并非真正穿透了人物本身。她的丈夫罗伯托·阿拉尼亚(Roberto Alagna)起初就注意少用修饰和连唱,然而他倚仗具有抒情男高音的声音,接受许多力不从心的大角色,从而违背初衷。总之,他现在的音高有所降低,而且听起来比较吃力。

在所有的男高音中,尼尔·施科夫(Neil Shicoff)的演唱独具个人魅力,他塑造的鲁道夫复杂有深度。他唱的德格里厄和卢奇都稍

带鼻音(听起来有点像犹太唱诗班领唱)。可惜的是从 2005 年开始他的声音就显得不稳定了。

罗兰多·比利亚松(Rolando Villazón)是当今普契尼歌手中最大的希望。他演出投入,富有激情。其音质虽然不具器乐性,但是稍带有朦胧的色彩(这在来自西班牙文化的歌手中很常见)。这样就给那些热情的恋人角色添上了一些忧郁色彩。2007 年 4 月《波希米亚人》的唱片录制于他的声音危机时期,他只能勉强抬到高音。保留下来的鲁道夫的录影证实了他的高音能力,可以进行对比。在这两次,他唱的都是"卡鲁索版本",也就是普契尼改成 B 大调的权威版本。

比利亚松最喜爱的拍档是安娜·涅特里布科(Anna Netrebko),她拥有优秀稳固的歌唱技巧,可就像比利亚松在《波希米亚人》中演唱的咪咪,显得有些单层面。她的穆塞塔华尔兹毫无瑕疵,但灵巧的交际花味道不浓。在法国抒情歌剧中(尤丽塔,曼侬),她的演唱迄今为止都很成功,这当然为她以后演唱这些更容易的普契尼角色提供了良好的前提条件。

目前看来,还不存在一位"天生"的普契尼歌手,这就表明,仅有一副好嗓子是不够的,训练有素、音域宽广、技巧变化丰富,特别是艺术人格都起到很大作用,这样才能赋予角色除感觉和光芒以外的内心真实。

永远的普契尼——文学、电影和舞台

很早以前就出现了关于威尔第其人其事的专著,而普契尼很晚才成为文学创作的主人公(下文有详解)。一流作家如亨利希·曼对其音乐情有独钟,曼在其文学作品与自传中均对普契尼音乐进行了评论,因此他眼中的普契尼格外值得我们关注。

早在 1900 年,曼就开始倾心于普契尼的音乐。当时德国国家大剧院很少演出普契尼的作品,其他地方大剧院同样心有余悸,对他作品的诠释也不够大胆;虽然 1897 年《波希米亚人》就被搬上了德国的舞台,然而《托斯卡》在 7 年之后才在柏林上演。

亨利希·曼在自传《时代纵览》中写道:有天,他在意大利乘有轨马车时,看到手摇风琴艺人正在演奏《波希米亚人》。于是,立即下车,驻足聆听。他写道:"我站在那儿,心醉神迷。"[①]在曼的自传中,关于普契尼的章节题为"精神之爱!"。曼不仅认可其音乐表达的热烈的(他的)时代情怀如"悲痛,兴奋和对死的渴望",还(也特别)喜欢

① 亨利希·曼(Heinrich Mann),《时代纵览》(*Ein Zeitalter wird besichtigt*, Frankfurt am Main,1988),第 311 页。——原注

它引发的社会效应。他认为普契尼的音乐融合了"民主的温暖和情爱的自由"①,而这两点对他意义重大。音乐是意大利的大众文化,是民主的象征;而在德国,音乐相对属于精英文化,起到了分化民众的作用。在欧洲许多其他国家,歌剧均为贵族和市民文化行为,在意大利却不存在这一社会界限。相比普契尼,亨利希·曼对试图通过筹办音乐节来普及歌剧的瓦格纳的评价却有失公允。曼推崇"民主"的普契尼,认为其音乐改变了社会成见。其实,这也与大多数人认为普契尼为平凡人谱曲的想法一脉相承。从曼在加达湖边的里瓦(Riva am Gardasee)经历的小故事中我们可以体会到这点。曼描述道,当时演奏着从《托斯卡》中截取的咏叹调,美好的旋律引起平凡人的共鸣。在葡萄酒馆里,管弦乐团首次演奏《托斯卡》第三幕的"Io moio desperato"(卡瓦拉多希的"今夜星光灿烂")。"演出结束,坐在邻座的市秘书与我一同起身,在与我对话前说道:'Questo è proprio divino'(这就是上帝),其语气间饱含着一种痛心的激情。"②普契尼的音乐让来自不同社会阶层的观众产生了共鸣。首演前,《蝴蝶夫人》在佛罗伦萨举行了钢琴演奏会,作家听后内心达到了"一种爱的完满状态"③。亨利希·曼并非为那些配器精致的乐段着迷,而是被音乐的感染力所吸引。他追随普契尼的流动乐团,几乎穿过了半个意大利,还特意从佛罗伦萨赶到米兰,只为听埃莉萨·德·利维娅(Elisa de Livia)演唱。他曾观看过后者饰演的托斯卡,第一幕的吃醋场景打动了他:"我多么希望看到她,轻微地移动或稍稍屈膝。第一幕教堂场景中的她是那么忐忑不安,担心爱人所画的蓝眼睛姑娘另有其人。画家充分满足了她的嫉妒心。她依然等待着,等他道出那关键的一句,眼睛之颜色,她眼睛的颜色是他的至爱。那种不安具有魔力,利维娅失去了张嘴的力量,她屈膝跪下,最终祈求道:'Gli

① 亨利希·曼(Heinrich Mann),《时代纵览》(*Ein Zeitalter wird besichtigt*, Frankfurt am Main,1988),第 311 页。——原注
② 同上。
③ 同上。

occhi ... neri'（把这双眼睛涂黑吧！），那一刻,她伸开了双臂,光芒四射。言语怎能表达——我们还能怎样——我们对幸福的祈祷不就在这几个音上头。"①

曼的《种族之间》(Zwischen den Rassen, 1907)的行文中,《托斯卡》影子依稀可见。女主人公罗拉(Lola)嫁给了康特·帕尔迪(Conte Pardi),后来对丈夫彻底失望,因为他仅把她当作玩物,且对她大呼小叫。罗拉观看了《托斯卡》之后,为之震撼,且由此获得重生。她拒绝了丈夫的性要求,开始寻找爱情——那是一种灵肉合一的爱。普契尼的音乐成为亨利希·曼的表达方式。但曼突出了歌剧中的情欲成分,淡化了暴力冲突。

在《爱的追逐》(Die Jagd nach Liebe, 1903)中,男主人公克劳德·马雷恩(Claude Marehn)在佛罗伦萨看过《曼侬·列斯科》。歌剧第四幕向他展现了曼侬和德格里厄关系的反面。对他而言,曼侬并非一个伟大的情人,而只是男人爱情的"火爆作品"。亨利希·曼根据歌剧模式,刻画克劳德和吉尔达·弗兰基尼(Gilda Franchini)间不顾一切的奔放激情。后者就像曼侬那样,"忠诚,但不会为这桩蠢事放弃金钱"②;相反,他只期待传递给她被爱的渴求。叙述者也并非对普契尼的"甜蜜"音乐兴趣盎然,而仅关注情节——热情女主人公之背叛。比之曼侬,吉尔达感情生活的复杂有过之而无不及。从普契尼歌剧中,亨利希·曼寻觅到符合个人文学(和私人)需求的爱情范式。尽管,他也认识到普契尼是全民作曲家。

在《小城》(Die kleine Stadt, 1909)中,歌剧演出乃文化盛事。年轻的乐师谱写了《可怜的朵妮塔》。亨利希·曼在自传中写道:"我年轻的乐队队长,他沸腾的渴望,为全民作曲,他是未来的普契尼。"可是,这个歌剧和普契尼毫不相干,它写的是真实主义色彩的嫉妒悲剧,该歌剧更容易让人联想到马斯卡尼及其《乡村骑士》。亨利希·

① 亨利希·曼(Heinrich Mann),《时代纵览》(Ein Zeitalter wird besichtigt, Frankfurt am Main,1988),第 311 页。——原注
② 同上,第 484 页。——原注

曼在书中如是描述音乐:"她像葡萄收成时波泽女孩那样歌唱。"其实,这并不是普契尼的作风。普契尼仅在那些"异域风情"的歌剧中(除了《托斯卡》中的牧羊曲),如《蝴蝶夫人》《图兰朵》,才会偶然用到民歌旋律。与托马斯·曼不同,亨利希·曼并非真正关心音乐的创作过程,而只重视音乐所引发的情感及功能。在他看来,音乐要促进平等博爱政治理念的实现,传播"民主暖人心",这也是曼对普契尼音乐的评论。歌剧演出后,乐队队长如是说:

> 我看到了一个民族!一个维维亚尼①为之谱曲的民族。我知晓,我们并不孤单!整个民族都在倾听我们!我们唤醒那些心灵,我们……他给了我们灵感!我现在明白作曲时,是什么声音连同蓝色的风拂过我的房间。为我们创作,整个民族,他在感受,在我们心中唱响。在《可怜的朵妮塔》中,可以再次辨认出他典型的语气姿势与速度。声音和面部极其逼真,也许比真实还要真实。他们从未从卫城上看到拥有如此多创作者之国度,也从未看到如此光明豁亮又恐惧遍布的地方。一种尘世的幸福在热情的冲动中涤荡:斗争、喜悦与痛苦融入到他们那个世界响起的和谐中。他们歌唱时,更强大,更纯粹,又是他们自身。他们为能够作为人而心生喜悦,浓郁的爱流淌在每个人心田。

普契尼在后期创作中放弃了简洁谱曲,由此作曲难以再引起集体共鸣。亨利希·曼显得无所适从,认为《西部女郎》"严肃而不亲切"②,音乐使生活本身失去魔力——这个看法不无道理,对他而言,生活之魔力不仅代表整体,更象征了一种颓废之感性。显然,该剧中

① 全名为 Giovanni Buonaventura Viviani,意大利作曲家,小提琴家,他的歌剧作品《可怜的朵妮塔》在亨利希·曼所塑造的小城里上演,可以说,曼的整部小说构思都有意与之呼应。
② 亨利希·曼(Heinrich Mann),《时代纵览》(*Ein Zeitalter wird besichtigt*, Frankfurt am Main,1988),第 316 页。——原注

女主角并非如此。1926年冬天,曼在维也纳听了《图兰朵》,并未发现其中有美妙旋律(这的确令人惊讶)。像大部分普契尼迷一样,曼青睐普契尼全盛时期的三部代表作,但并非因为那旋律带给他感官方面的撼动,而是因为它唤起了某种群体意识,也正因如此他谓普契尼为"精神之爱"。

如果说在《小城》中还能捕捉到普契尼的痕迹,那么在帕斯卡尔·梅西耶(Pascal Mercier)的小说《钢琴调音师》(*Der Klavierstimmer*,1998)中看到的则是以暴力著称的《托斯卡》。《钢琴调音师》讲述了著名男高音安东尼奥·马尔菲塔诺(Antonio Malfitano)演出受刑场景时被枪决的故事。马尔菲塔诺这个姓可能与一位非常重要的托斯卡演唱者(著名女高音凯瑟琳·马尔菲塔诺)有关,钢琴调音师的妻子尚塔尔(Chantal)假戏真做,亲手杀死了旧情人。她的丈夫对歌剧的每个节拍都烂熟于心,而她并非如此。虽然最初这一幕由她的丈夫策划,但却由她来执行,其动机仍是那脱缰野马般的爱情。为了这位与卡瓦拉多希有不解之缘的歌手,她义无反顾。为此她曾带丈夫弗雷德里克(Fréderic)去观看《托斯卡》,第一次邂逅时,男高音唱到"这世上还有谁的眼睛能与你的媲美"的旋律,这与后来尚塔尔回忆起的"奇妙的和谐"相左,没有情人的交相呼应,何谈"奇妙的和谐"。但尚塔尔对安东尼奥一直恋恋不忘,解脱的唯一方式是让他死。该剧中的歌手形象(在某些方面可以看到帕瓦罗蒂的形象),是令女人疯狂的意大利男子形象之原型——其典型代表便是普契尼。之后,钢琴调音师替妻子服刑,在监狱里读普契尼传记,但仅读到《波希米亚人》首演不成功之处。成功的普契尼与弗雷德里克这位不成功的歌剧作曲家形成鲜明对比。尽管那部歌剧没有得到每个人的肯定,却成了他的定心丸。弗雷德里克企图借此场景谋杀情敌,自有内在的逻辑,不仅因为歌手与妻子关系明朗化时观看过这出戏,还因为此剧所具有的暴力激情所塑造的感情空间极大。而且,没有哪部歌剧像《托斯卡》一样天衣无缝地把谋杀和舞台情节同步结合。普契尼的《托斯卡》及神秘主角的创造者——一位功成名就作曲

家——在这里都投影到小说中，对小说人物和读者而言，都是对故事艺术性的提升。

2008年，普契尼首次出现在文学作品中。赫尔穆特·克劳泽（Helmut Krausser）以其生平与风流韵事为题材，撰写了记录性小说《大师普契尼的小花园》——作曲家自己也曾这么比喻他的那些花边新闻。克劳泽以普契尼和他一生中最重要的两位红颜（除了妻子埃尔维拉外）为中心，展示了1902年至1910年美好时代之社会全景，其中有尚未得到证实的女裁缝科琳娜及其伦敦心灵密友西比尔·塞利格曼。最后还有多利亚·曼弗雷迪尼（Doria Manfredini），据说她不幸成为埃尔维拉（Elvira Bonturi）妒嫉的无辜牺牲品，最终自杀。这三个女人被视为普契尼三部歌剧的女主角的现实原型：巧巧桑、咪妮和柳儿。也许在艺妓形象中掺杂了科琳娜的忠诚，咪妮不乏西比尔的坚强，柳儿则代表了献出生命的多利亚，当然，这并不是这些角色的唯一魅力所在。所以，这本书成了作曲家小说，讲述了许多普契尼作为普通人的故事，并没有掺杂太多伟大歌剧作曲家的成分。在后来相当长一段时间，许多电影音乐听起来就像普契尼的音乐——反之亦然，这使得"严肃音乐"爱好者对其音乐有所鄙夷。其感伤的旋律、色彩丰富的配器以及严谨的编剧对电影音乐创作影响深远，并时常被广泛援引于各种电影中，有的是从歌剧中截取的具有特定意义的段落，有的则是作为"意大利式"的生活感觉、轻松以及感性之点缀。例如，在詹姆斯-艾弗里（James Ivory）的《看得见风景的房间》（A Room with a View）中，剧中女主角海伦娜·博纳姆·卡特（Helena Bonham Carter）在世纪末的佛罗伦萨经历了轰轰烈烈的爱情。"噢！我亲爱的爸爸"（《强尼·斯基基》）给予视觉上不经意的暗示；"谁能了解朵蕾塔的美梦呢？"（《燕子》）在情节上起了一定的衔接，让人想到那个关于浪漫爱情的梦。海伦娜回到英国，决定接受包办婚姻（这已经不像普契尼的风格了），然而，最终她还是回到了佛罗伦萨，去寻找热情的一夜情——因此，在她打开阳台门沐浴在阳光之中时，响起"噢！我亲爱的爸爸"。

艾德里安·莱恩(Adrian Lyne)在《致命的诱惑》(Fatal Attraction)中选用了《蝴蝶夫人》。亚历克斯·福里斯特(Alex Forrest)由格伦·克洛斯(Glenn Close)饰演,该角色甚至还拥有《蝴蝶夫人》之格局脚本。与那个坚贞不屈的日本女人不同,她沉迷于爱情,与情人仅度过了一个周末,便誓死追随(甚至宣称自己已经怀孕)。她俩爱的方式不一样,明显比歌剧庸俗。丹·加拉赫(Dan Gallagher)由迈克尔·道格拉斯(Michael Douglas)饰演,亚历克斯甚至要求同去大都会看《蝴蝶夫人》。在此,普契尼的音乐不再仅仅作为不经意的情绪调料,而是剧情上成为这对情人的行为方式榜样。

1996年,芭芭拉·史翠珊(Barbra Streisand)导演的《越爱越美丽》(The Mirror Has Two Faces)讽刺性地运用了"今夜无人入睡"(Nessun dorma)。芭芭拉·史翠珊饰演罗斯·摩根(Rose Morgan)教授,与由杰夫·布里奇(Jeff Bridge)饰演的格雷戈里·拉金(Gregory Larkin)教授有着名不副实的婚姻,男方与众多女学生暧昧不已,只相信柏拉图式的恋情才可能长久,而女方最初非常讨厌丈夫。后来她却爱上他,为此将头发染成金色。作为文学教授,她推荐学生在相恋之际去听《波希米亚人》(肯定不会少了"你那冰凉的小手")或者《图兰朵》,当罗斯最后终于在林荫大道中央掳获格雷戈里的心时,人们听到帕瓦罗蒂演唱的"今夜无人入睡"——"我将会赢!"(Vincero!),可惜这首歌不是为女声而作。

1989年,在诺曼·朱伊森(Norman Jewison)导演的《月色撩人》(Moonstruck)中,导演一方面讽刺普契尼音乐,另一方面又肯定其(通俗)的运用效果。洛雷塔·卡斯托里尼(Loretta Castorini)情不自禁地迷上了由尼古拉斯·凯奇(Nicholas Cage)扮演的未婚夫的弟弟罗尼·卡马瑞理(Ronny Cammareri),罗尼除她以外只爱歌剧。罗尼失去了一只手。他邀请洛雷塔去大都会的包厢(在文学和电影中通常都是在包厢中)观看《波希米亚人》。当卡洛·伯尔贡齐(Carlo Bergonzi)唱起"你那冰凉的小手"时,用假手握住她的手。这是洛雷塔第一次看到舞台上的动人故事,感同身受,就像咪咪选择了

鲁道夫那样,她选择了罗尼。《月色撩人》是部喜剧,与歌剧不同,这里没有生离死别。

2005年,洛内·谢尔菲(Lone Scherfig)的《意大利语入门》(*Italienisk fôr begynder*)也采用了普契尼的乐段,"穆塞塔的华尔兹"象征了意大利语学习者波希米亚人似的生活情趣,而《在那晴朗的一天》则预示了明天的生活更美好。

贾科莫·普契尼的名字总是出现在电影音乐中,如乔治·米勒(George Miller)的《东镇女巫》(*The Witches of Eastwick*,1987)引用了不朽的"今夜无人入睡"。三部经典歌剧也都分别被拍成电影《托斯卡》(*Tosca*,1942,1956,2000)、《蝴蝶夫人》(*Madama Butterfly*,1954,1985)和《波希米亚人》(*La Bohème'*,1965,2008);另外有电影直接采用歌剧情节,如弗里茨·朗(Fritz Lang)1919年导演的《剖腹》(*Harakiri*)采用贝拉斯科的戏剧和普契尼的歌剧为基础。其他电影有些借鉴歌剧人物情节,如1939年的《蝴蝶夫人的首演》(卡迈恩·热隆的《蝴蝶梦》)中,同样的故事发生在新世纪歌剧里,由玛丽亚·切博塔里饰演在舞台上扮演巧巧桑的罗莎·贝罗尼(Rosa Belloni),在该角色身上可以看到蝴蝶夫人悲剧的影子。美国父亲四年之后携妻来访直接导致女主角自尽身亡。许多专门讲述作曲家生平的电影中也可以听到更多普契尼的音乐,如《声音停止》(*Ende der Stimme*,2002),甚至还有关于他所在的出版社里科尔迪的电影(1954)。《托斯卡之吻》(*Il bacio di Tosca*,1984)讲述过时歌手们的故事,当然也少不了普契尼的音乐,几乎没有歌剧演员没唱过普契尼的曲目。

在这些成为"神话"的普契尼歌剧中,迄今为止《蝴蝶夫人》最为光辉夺目,歌剧涉及现在备受关注的殖民主义问题,尽管这不是当前最热门的话题。黄哲伦(David Henry Hwang)的《蝴蝶君》于1988年在百老汇首演。该剧讲述了剧中更名为高仁尼(Rene Gallimard)

的法国外交官伯纳德·布尔西克(Bernard Boursicot)对京剧男扮女装的时佩孚(剧中宋丽玲)保持了长达 20 年的感情,此间他误认为对方是女人。作者对普契尼的歌剧持批判态度,他颠覆了亚洲女性逆来顺受的形象,让男/女主角亲眼目睹高仁尼的自杀(就像蝴蝶夫人剖腹那样),而此时,他正靠着门框吸烟。这无疑代表一种当代的批判思想,这一思想早在歌剧演出的不同改编本中已现端倪,至少米兰版本的蝴蝶夫人已不再被动,她为孩子前途着想而自杀,由此撕掉了牺牲品的标签。黄汉琪(Lucia Hwong)的爵士打击舞台乐与普契尼的音乐("在那晴朗的一天")对比也让人震撼。1993 年,大卫·克罗嫩贝格(David Cronenberg)将这个题材拍成了电影,由杰里米·艾恩斯(Jeremy Irons)饰演法国外交官,不过这部电影被指责压缩了原著。

艾伦·鲍伯利和克劳德-米歇尔·勋伯格(Alain Boubil /Claude Michel Schönberg)最成功的音乐剧《西贡小姐》(*Miss Saigon*)沿用了普契尼具有牺牲精神亚洲女性的构思。美国人克里斯(Chris)与越南女人金(Kim)是一对心地善良、正直的恋人,战争期间两人接受了彼此的爱情。该剧情节也与普契尼歌剧中保持一致。克里斯与金相爱,但不得不随最后一趟直升机离开西贡。后来他在美国娶了埃伦(Ellen)。他得知,金和儿子唐(Tam)飞去曼谷。他携妻飞到那儿,金相信他要带她走。但她从埃伦那儿得知,克里斯现在结婚了。她惊慌失措地逃走。埃伦和克里斯决定支持金和唐。当两个美国人找到她时,她已经自杀,同样为了让她的儿子能够随他们去美国成长。

克里斯和平克顿不同,他不是侵略者和占有者。他认为不可能再见到金,才与埃伦结婚。他并不是不认真看待他和金的爱情。这里的冲突来自于外部:战争期间的爱情注定失败。美国夫妇人道主义的态度让观众时刻感受到了殖民主义的优越感。该剧焦点在坚强女人金身上,而自杀也是理性的动机。由此可以看出,音乐剧采用了蝴蝶夫人剖腹最初的解读方式,在剧中也简短地提到了普契尼,而其

他部分音乐还是以音乐剧风格为主。《西贡小姐》是迄今为止最为成功的音乐剧,在英国、美国、法国和德国的演出都在观众中引发了巨大的反响。在《蝴蝶夫人》诞生一百年之后,她的故事发生了变化。其内在的殖民主义乔装起来,不再成为批评的对象,也不会引起人们的反感。到底是什么致使这场反人类战争这样值得深思,该问题依旧没有得到解答。一个越南女人的悲剧也许能够更好地转移人们对寻求战争责任问题的注意力。

最近蝴蝶夫人的儿子苦恼儿也成为了歌剧《小蝴蝶》之主人公,该剧 2004 年在东京首演。JB① 四十岁从美国回来遇到了铃木(Suzuki),获得了母亲剖腹用的匕首。他同样爱上了日本女人直美(Naomi),这段爱情故事也以悲剧告终。在长崎投放原子弹时,直美受辐射致死,两人发誓永远相爱。尽管两人都是善良的好人,可环境却如此恶劣,普契尼的人性在这里发生了微妙的变化。2006 年,60 岁的作曲家三枝成章(Shigeaki Saegusa)运用普契尼式的音乐语言谱写的歌剧在托瑞德拉古(Torre del Lago)普契尼音乐节上演出,但是并没有取得很大的成功,但却证明了蝴蝶夫人的神话永存不朽。普契尼的歌剧生命力旺盛,每年都有许多家歌剧院争相上演与编排普契尼的作品。

① 小蝴蝶。

后　记

如今，巴赫、莫扎特或瓦格纳都成了神话传奇，普契尼则没有。威尔第政治上坚定，道德上清明，生前也几乎拥有了神话般的影响。普契尼并没有重复前人的老路，更多时候是反其道而行之，成为相对于威尔第的反面人物。其行为有如纨绔子弟：追求享受、名利和奢侈，不仅关注那些女演员舞台上的表现，私底下亦是怜香惜玉。普契尼喜欢照相摆 Pose，嘴角叼着根雪茄；他沉迷于现代社会的符号如汽车和摩托艇，这些都是众所周知的事。他也喜欢与朋友们吹嘘情场得意。普契尼政治上中立，但没有斩钉截铁地拒绝墨索里尼伸出的橄榄枝，为此他颇受非议。普契尼没有胆量坚决地斗争，也没有成为坚忍的英雄；他没有和他的老板、大主教、王室或者其他有权有势的人勾结，也从未被流放或是躲在楼顶阁楼上生活。普契尼 30 多岁就生活富足，得到了公众的肯定，这或许也是他没有成为神话的原因。然而，普契尼并不喜欢聚光灯下的生活，他常常回到家乡的"普通老百姓"中去。为此他总是购买新宅子，寻找不受干扰的安全居所。在他周围弥漫着"托斯卡纳式的忧郁"，这是成功人士的哀伤，他们通常意识到幸福易逝、世态炎凉，为此暗自伤怀。普契尼是位工作

效率高的现代艺术家,他目标明确、追求完美,有特定的工作方式,可常常无法找到工作节奏,因此大多时候他并不是在物色好的歌剧脚本,而是在追求个人幸福和沉浸于个人感伤。

20世纪的音乐界运行机制决定了演唱者或指挥家能够一呼百应——而非作曲家,例如卡鲁索、卡拉斯、卡拉扬、帕瓦罗蒂。他们每个人获得的成就和盛名都远远超出国界。他们不仅在各自的独特唱法上取得了令世人瞩目的成就,也成功地运用了信息时代的媒体,当然同时也被它们利用。

普契尼与众不同,在他生前唱片就已出现,可他对此并不上心。他认为,唱片无法代替歌剧创作并搬上舞台的整个过程,他也不愿意成为善于交际的人。德国作家亨利希·曼评价他说:"一位成功能者,可是最终失望,且忧伤。"也许,这种忧伤就是他的真性情和力量。

普契尼个人不能成为传说,但他的作品却成就了神话。其最成功的三部作品中的任何一部都特色鲜明;其情节和旋律都早已不是某个人的财富,而成为人类之共同记忆——正因如此,《波希米亚人》在巴黎庆祝了它家喻户晓的神话传说,它代表了贫穷中朋友之间的相互扶持,代表了爱情自由的生活方式;"小巧玲珑的蝴蝶夫人"也成为了欧洲人心目中的远东女人形象。普契尼创造的神话并没有至此结束,且永远也不会结束。

生平大事年表：贾科莫·普契尼的一生

1858年12月22日	米凯莱·普契尼与阿尔宾娜·普契尼的第五个孩子贾科莫·普契尼出生
1864年01月23日	米凯莱·普契尼逝世
1867—1873年	初级教育
1874	开始在卢卡帕西尼音乐学院（istituto musicale pacini）的学习
1875	谱写声乐与钢琴曲《献给你》
1876	谱写《交响乐前奏》
1878	谱写《信经》独奏、合唱与交响曲
1880	谱写《荣耀弥撒经》独奏、合唱与交响曲 开始在米兰音乐学院学习
1883	以《交响随想曲》毕业
1884年05月31日	《薇莉人》在米兰威尔姆剧院首演
1884年07月14日	阿尔宾娜·普契尼逝世
1884年12月26日	《群妖围舞》在都灵皇家剧院首演
1885年01月24日	《群妖围舞》在米兰斯卡拉剧院首演
1886年12月22日	普契尼与埃尔维拉（Elvira Bonturi）之子安东尼奥出生

1889年04月21日	《埃德加》(四幕)在米兰斯卡拉首演	
1892年01月28日	《埃德加》修订本在费拉拉的 teatro communale 上演	
1893年02月01日	《曼侬·列斯科》在都灵皇家剧院首演	
1894年01月21日	《曼侬·列斯科》修订本在那不勒斯的 teatro san carlo 上演	
1896年02月01日	《波西米亚人》在都灵皇家剧院首演	
1900年01月14日	《托斯卡》在罗马柯斯坦茨剧院首演	
1903年	车祸及较长时间的恢复期	
1904年01月03日	普契尼与埃尔维拉结婚	
1904年02月17日	《蝴蝶夫人》(两幕)在米兰斯卡拉剧院首演	
1904年05月28日	《蝴蝶夫人》修订本(三幕)在布雷西亚大剧院上演	
1904年10月27日	《蝴蝶夫人》修订本(三幕)在伦敦考文特花园(covent garden)上演	
1905年07月08日	《埃德加》修订本(三幕)在布宜诺斯艾里斯歌剧院上演	
1906年12月28日	《蝴蝶夫人》修订本(三幕)在巴黎喜歌剧院上演	
1910年12月10日	《西部女郎》在纽约大都会剧院首演	
1912年06月06日	朱里奥·里科尔迪逝世	
1917年03月27日	《燕子》在蒙特卡洛剧院首演	
1918年12月14日	《三联剧》在纽约大都会首演	
1919年04月10日	《燕子》修订本在巴勒莫的 Teatro Massimo 上演	
1919年06月01日	《罗马圣歌》在罗马 Teatro di Fausto Salvatori 首演	
1920年10月09日	《燕子》修订本在维也纳大众歌剧院上演	
1922年10月02日	依吉尼·普契尼,即修女恩莉切塔逝世	
1924年11月24日	喉部手术	
1924年11月29日	普契尼逝世	
1924年12月03日	米兰大教堂追悼会	
1926年04月25日	未完成的《图兰朵》在米兰斯卡拉剧院首演	

文学素材及蓝本

1. 歌剧文学蓝本

《群妖围舞》

Alphonse Karr,《薇莉人》(*Les Willis*,1852)

《埃德加》

Alfred de Musset,《杯与唇》(*La coupe et les lèvres*,1832)

《曼侬·列斯科》

Abbé Prevost,《骑士德格里厄与曼侬·列斯科的故事》(*L'histoire du Chevalier Des Grieux et de Manon Lescaut*,1734)(小说)

Théodore Barrière,《曼侬·列斯科》(*Manon Lescaut*,1851)(戏剧)

《波希米亚人》

Henri Murger,《波希米亚人的一生》(*Les Scènes de la vie de bohème*,

1847—1949)(小说)

Henri Murger/Théodore Barrière,《波希米亚人的人生》(*La vie de bohème*,1849)(戏剧)

《蝴蝶夫人》

John Luther Long,《蝴蝶夫人》(*Madame Butterfly*,1898)(小说)

John Luther Long /David Belasco,《蝴蝶夫人》(*Madame Butterfly*,1900)(戏剧)

《西部女郎》

David Belasco,《西部女郎》(*The Girl of the Golden West*,1906)

《燕子》

Alfred Maria Willner/Heinz Reichert,《燕子》(*Die Schwalbe*,1913)

《大衣》

Didier Gold,《大衣》(*La Houppelande*,1912)

《修女安杰莉卡》

该剧脚本由 Giovacchino Forzano 原创,无文学蓝本。

《强尼·斯基基》

Dante Alighieri,《神曲》(*la divina commedia*,XXX. Canto,Verse 31—45)

Pietro Fanfani【编】,《无名氏对神曲的评论》(*Commento alla Divina commedia*,1861)

《图兰朵》

Carlo Gozzi,《图兰朵》(*Turandot*,1762)

Andrea Maffai,《图兰朵》(*Turandot*,1863),为席勒 1802 版本意大利语翻译。

2. 未完成歌剧文学蓝本

（顺序编排按作曲家对其产生兴趣及加工时间先后）

1892 Luigi Illica,《娜拉的婚礼》(*Le nozze di Nane*)（脚本）

1894 Giovanni Verga,《母狼》(*La lupa*)（短篇小说）

1897 Alphonse Daudet,《达拉斯贡的戴达伦》(*Tartarin von Tarascon*)（小说）

1899 Emile Zola,《穆雷教士的过失》(*La Faute de l'Abbé Mouret*)（小说）

1899 Fjodor Michailowitsch Dostojewski,《死屋手记》(*Aufzeichnungen aus einem Totenhaus*)（小说）

1900—1907 Luigi Illica,《奥地利女大公/玛丽·安东瓦内特》(*L' Austriaca/Maria Antonietta*)（脚本）

1900 Gabriele d'Annunzio,《西索·达斯科利》(*Cecco d'Ascoli*)（草稿）

1902 Edmond Rostand,《西哈诺·德·贝尔热拉克》(*Cyrano de Bergerac*)（戏剧）

1904 Victor Hugo,《巴黎圣母院》(*Notre-Dame de Paris*)（小说）

1904 Valentino Saldoni,《圣玛格丽特·达·科尔托纳》(*Margherita da Cortona*)（草稿）

1904 Maxim Gorki,《中篇小说选》(Novellen)(*Der Chan und sein Sohn，Sechsundzwanzig und eine，Die Holzflößer*)

1906 Gabrieled'Annunzio,《塞浦路斯的玫瑰》(*La rosa di Cipro*)（草稿）

1911 Gerhart Hauptmann,《汉娜蕾升天记》(*Hanneles Himmelfahrt*)（戏剧）

1911 Serafin y Joaquin Alvarez Quintero,《欢乐天才》(*El genio alegre*)（戏剧）

1911—1915 Ouida(Marie Louise Ramè/de la Ramée),《两只小木鞋》(*Two Little Wooden Shoes*)（短篇小说）

1912 Gabriele d'Annunzio,《十字军与无辜者》(*La crociata degli innocent*)（草稿）

1913 Anthony P. Wharton,《在谷仓里》(*At the Barn*)（戏剧）

1919 Charles Dickens,《尼古拉斯·尼克尔贝》(*Nicholas Nicileby*)（小说）

1919 Giovacchino Forzano,《斯莱》(*Sly*)（据莎士比亚《驯悍记》序曲创作的脚本）

参考文献

一手文献

Giuseppe Adami(Hg.),《贾科莫·普契尼:大师的书信》(*Giacomo Puccini, Briefe des Meisters*, übersetzt ins Deutsche, Lindau 1948). 选自普契尼与阿达米的通信。

Carteggi Pucciniani,《普契尼书信》(*a cara di Eugenio Gara*, Mailand 1958). 极具代表性的普契尼书信集,但远谈不上完整。

Giuseppe Adami ed.,《普契尼信札》(*Letters of Giacomo Puccini*, by translated by Ena Makin, London u. a. 1931)其中包括普契尼晚期的书信。

Michael Kaye,《不为人知的普契尼》(*The Unknown Puccini*, New York/Oxford 1987)。此书收集了曲谱及相关资料,其中包括《埃德加》最初版本第二幕提格拉娜的祝酒词以及1920年维也纳上演的《燕子》中的两个片断(后来也出版了其钢琴谱)

Vincent Seligman,《朋友圈子的普契尼》(*Puccini among Friends*, New York 1938)其中收入了普契尼写给其红颜知己西比尔·塞利格曼的书信选集及评论。

二手文献

研究普契尼的德文资料有限。

Dieter Schickling1989年首次出版了《普契尼传记》(*Puccini. Biographie*)(2007年斯图加特再版了增订本)目前来看它是最新,研究最彻底,内容最丰富的资料。

1958年首次出版发行的 Mosco Carner 的《普契尼:批判性传记》(*Puccini. A Critical Biography*)具有里程碑式的意义(尽管目前已被超越),1996年出现的德文译本按1992年第三版翻译。

1995年 Michele Girardi 发表了《普契尼:一位意大利音乐家的世界艺术》(*L'arte internazionale di un musicista italiano*),自2000年出现英文版,该书详细分析了普契尼作品,并附有大量的曲谱范例。

2002年 Julian Budden 的《普契尼:生平与作品》(*Puccini. His Life and Works*,Oxford)同样进行了广泛的音乐分析。本书的阐释是建立在这两本著作的研究基础之上。

同年 Mary Jane Philips-Matz 发表的《普契尼传记》(*Puccini,A Biography*,Boston 2005)极具个人特色,且加入了罕见的材料。

2005年法国音乐评论家 Marcel Marnat 出版《贾科莫·普契尼》(*Giacomo Puccini*,Fayard),观察入微见解独特。

William Berger 同年发表的《普契尼无借口》(*Puccini without Excuses*,New York 2005)语调诙谐,清新提神。

Linda B. Fairtile 的《贾科莫·普契尼:研究入门》(*Giacomo Puccini. A Guide to Research*,New York/London 1995)列出了1996年之前的普契尼研究。其后的专著与重要的文章均可在普契尼研究中心自1999年编撰发行的《普契尼研究》(*Studi Pucciniani*,hg. vom Centro studi Giacomo Puccini,Lucca)里找到。

William Weaver /Simonetta Puccini(Eds.),《普契尼指南》(*The Puccini Companion*,New York/London 1994)该书是关于普契尼生平与作品的论文集。

Alexandra Wilson,《普契尼之谜:歌剧、民族主义与现代性》(*The Puccini Prob-*

lem. Opera, Nationalism and Modernity, Cambridge 2007) 提供最新关于作品接受史方面的研究。

H. Robert Cohen/Marie-OdileGigou,《一个世纪以来在法兰西上演的歌剧》(Cent ans de mise en scène lyrique en France(env. 1830—1930). 歌剧演出场次、带评注的剧本及总谱目录。藏于 Bibliothèque de l'Association de la régie théatrale Paris, New York 1986)。其中收录了保存在巴黎的导演手册。

关于单部歌剧

《波希米亚人》

Arthur Groos/Roger Parker,《波希米亚人》(La Bohème, Cambridge 1986)

《普契尼:波希米亚人》(Puccini, La Bohème. L'Avant—scène Opéra No. 20. Paris 1979) 其中有作品分析、演出照片、上演年份等相关数据以及经过评论的音频资料推荐。

《托斯卡》

Susan Vandiver Nicassio,《托斯卡的罗马:历史地观察剧本与歌剧》(Tosca's Rome. The Play and the Opera in Historical Perspective, Chicago/London 1999)

Victorin Cardoi,《托斯卡:贾科莫·普契尼歌剧脚本附录》(La Tosca. In appendice il libretto dell'opera di Giacomo Puccini, Pordenone 1994)

《普契尼:托斯卡》(L'Avant-scène opéra No 11, Paris 1977)其中有作品分析、演出照片、上演年份等相关数据以及经过评论的音频资料推荐。

《蝴蝶夫人》

Arthur Groos al. (Eds.),《蝴蝶夫人:故事源头与创作资料》(Madama Butterfly Fonti e documenti della genesi, Lucca 2005)包含了朗小说与贝拉斯科剧本的意大利语翻译,谱曲草稿,脚本初稿,以及米兰、布雷西亚、伦敦及巴黎首演时期的评论。

《蝴蝶夫人》(*L'Avant-scène Opéra No 56*, Paris 1983)其中有作品分析、演出照片、上演年份等相关数据以及经过评论的音频资料推荐。

《西部女郎》

Anne J. Randall/Rosalind Gray Davis,《普契尼和那个女郎：西部女郎之诞生与接受史》(*Puccini and the Girl. History and Reception of The Girl of the Golden West*, Chicago/London 2005)

《西部女郎》(*Puccini, La Fille du Far West*, *L'Avant-scène Opéra* 165, Paris 1995)其中有作品分析、演出照片、上演年份等相关数据以及经过评论的音频资料推荐。

《三联剧》

Puccini,《三联剧》(*Le Triptyque*. L'Avant-scène Opéra 190, Paris 1999)其中有作品分析、演出照片、上演年份等相关数据以及经过评论的音频资料推荐。

《图兰朵》

Giacomo Puccini,《图兰朵：英国国家歌剧院指南》(*Turandot. English National Opera Guide*, London/New York 1984)收入 Jürgen Maehder 用图表分析"阿尔法诺结尾"的文章，试图通过对比现存草稿来区分阿尔法诺结尾 I 与 II。

Lo, Kii-Ming,《歌剧舞台上的〈图兰朵〉》(*Turandot auf der Opernbühne*, Heidelberg 1988)

William Ashbrook/Harold Powers,《普契尼的图兰朵：伟大传统的终结》(*Puccini's Turandot. The End of the Great Tradition*, Princeton 1991)

Puccini,《图兰朵》(*Turandot, L'Avant-scène Opéra* 33, Paris 1991)其中有作品分析、演出照片、上演年份等相关数据以及经过评论的音频资料推荐。

关于其他作曲家的研究文献

Debussy: Theo Hirsbrunner,《德彪西及其时代》(*Debussy und seine Zeit*, Laaber

1981)

Léhar:Stefan Frey,《弗朗茨·莱哈尔以及 20 世纪消遣音乐》(*Franz Léhar und die Unterhaltungsmusik im 20. Jahrhundert*,Frankfurt a. M. /Leipzig 1999)

Mahler:Jens Malte Fischer,《古斯塔夫·马勒:一位陌生的密友》(*Gustav Mahler*,*Der fremde Vertraute*,Wien 2003)

Massenet:Jean-Christophe Branger,《朱勒·马斯内的〈曼侬〉以及巴黎喜歌剧院的黄昏》(*Manon de Jules Massenet ou le Crepuscule de l'opéra comique*,Metz 1999)

Schönberg:Manuel Gervink,《阿诺德·勋伯格及其时代》(*Arnold Schönberg und seine Zeit*,Laaber 2000)

Strauss:Michael Walter,《理查德·斯特劳斯及其时代》(*Richard Strauss und seine Zeit*,Laaber 2000)

Verdi:Julian Budden,《威尔第:生平与作品》(*Verdi. Leben und Werk*,Stuttgart 2000)

Christian Springer,《威尔第及其时代的演绎者》(*Verdi und die Interpreten seiner Zeit*,Wien 2000)

其他文献

Sieghart Döhring/Sabine Henze Döhring,《十九世纪歌剧与音乐剧》(*Oper und Musikdrama im 19. Jahrhundert*【Handbuch der musikalischen Gattungen 13】,Laaber 1997)

Lesley Downer,《川上贞奴:魅惑西方世界的日本艺伎》(*Madame Sadayakko. The Geisha who Seduced the West*,London 2003)

Jörn Moestrup,《浪荡派》(*La Scapigliatura. Un capitolo della storia del risorfgimento*,Kopenhagen 1966)

John Roselli,《意大利歌剧的歌手:职业史》(*Singers of Italian opera. The history of a profession*,Cambridge 1992)

Harvey Sachs,《托斯卡尼尼:传记》(*Toscanini. Eine Biographie*【1978】,München/Zürich 1980)

Jutta Toelle,《歌剧营销：1860—1900 年间意大利歌剧院的运营》(*Oper als Geschäft. Impresari an italienischen Opernhäusern* 1860—1900, Kassel u. a. 2007)

Michael Zimmermann,《想象的工业化：1875—1900 年间现代意大利的重建与艺术媒介体系》(*Industrialisierung der Phantasie. Der Aufbau des modernen Italien und das Mediensystem der Künste* 1875—1900, München/Berlin 2006)

音频资料推荐

推荐的先后顺序仅体现本书作者之喜好。介绍中首先提到的是指挥家姓名，其次是歌手姓名及其扮演角色。

（公司及订购号不断更新，因此不作说明。）

《群妖围舞》
- Marco Guidarini-Melanie Diener（Anna），Aquiles Machado（Roberto），Ludovic Tezier（Guglielmo）[2002]
- Lorin Maazel-Renata Scotto（Anna），Plácido Domingo（Roberto），Leo Nuccé（Guglielmo）[1980]
- Carlo Palleschi-Katia Ricciarelli（Anna），Antonio Stragapede（Roberto），Valter Borin（Guglielmo）[2001]

两位著名的女高音此时都已非最佳时期，Melanie Diener却状态良好，她扮演的女配角同样值得称颂。

《埃德加》
- Yoel Levi-Julia Varady（Fidelia），Mary Ann McCormick（Tigrana），Carl Tanner（Edgar）[2002]
- Eve Queler-Renata Scotto（Fidelia），Gwendolyn Killebrew（Tigrana），Carlo Bergonzi（Edgar）[1977]

- Alberto Veronesi-Adriana Damato(Fidelia), Marianne Cornetti(Tigrana), Plácido Domingo(Edgar) [2006]

Julia Varady 的杰出表现让 2002 年的录音受到推荐,虽然其他独唱歌手与其有差距(并不大)。建议想要欣赏出色《埃德加》的观众选择 Bergonzi 的录音。

《曼侬·列斯科》
- Guiseppe Sinopoli-Mirella Freni(Manon), Placido Domingo(des Grieux), Renato Bruson(Lescaut) [1984]
- Tullio Serafin-Maria Callas(Manon), Giuseppe di Stefano(des Grieux), Giulo Fioravanti(Lescaut) [1957]

Mirella Freni 的曼侬让人印象深刻,她既能表现其游戏人生的一面,又能展示其绝望的另一面。帕瓦罗蒂嗓门虽大,但演唱饱含热情。玛丽亚·卡拉斯的第四幕值得肯定,但饰演少女有些牵强。Di Stefano 状态甚佳,表演比许多人精细。总体而言,目前还不存在完全值得推荐的《曼侬·列斯科》。

《波希米亚人》
- Thomas Schippers-Mirella Freni(Mimi), Nicolai Gedda(Rodolfo), Mario Sereni(Marcello), Mariella Adani(Musetta) [1963]
- Herbert von Karajan-Mirella Freni(Mimi), Luciano Pavarotti(Rodolfo), Rolando Panerai(Marcello), Elizabeth Harwood(Musetta) [1973]
- Sir Thomas Beecham-Victoria de los Angeles(Mimi), Jussi Björling(Rodolfo), Robert Merrill(Marcello), Lucine Amara(Musetta) [1956]
- Antonio Pappano-Leontina Vaduva(Mimi), Roberto Alagna(Rodolfo), Thomas Hampson(Marcello), Ruth Ann Swenson(Musetta), Simon Keenleyside(Schaunard), Samuel Ramey(Colline) [1995]
- Bertrand de Billy-Anna Netrebko(Mimi), Rolando Villazon(Rodolfo), Mariusz Kwiecin(Marcello), Nicole Cabell(Musetta), Boaz Daniel(Schaunard), Vitalij Kowaljow(Colline) [2008]

1963 年 Mirella Freni 处于最佳状态，1973 年则已不在，但帕瓦罗蒂在音色上（并非在表达精准程度上）超越了 Nicolai Gedda。Victoria de los Angeles 是一位让人无法抗拒的可爱的咪咪，Jussi Björling 演唱的鲁道夫与其对手相比有点严肃，Beecham 的指挥相对缺少活力。在新一代的歌手里，值得推荐的有 Roberto Alagna，Leontina Vaduva 相对魅力不足。2008 年的录音时期 Villazon 正经历声音危机（刻意增高），Netrebko 的咪咪冷峻，Cabell 的穆塞塔过于滑稽，de Billy 不能恰到好处地感受普契尼人物的敏锐。

《托斯卡》
- Victor de Sabata-Maria Callas(Tosca), Guiseppe di Stefano (Cavaradossi), Tito Gobbi(Scarpia)[1952]
- Herbert von Karajan-Leontine Price(Tosca), Guiseppe di Stefano(Cavaradossi), Giuseppe Taddei(Scarpia)[1962]
- Zubin Mehta-Leontine Price(Tosca), Placido Domino(Cavaradossi), Sherrill Milnes(Scarpia)[1973]
- Antonio Pappano-Angela Gheorghiu(Tosca), Roberto Alagna(Cavaradossi), Ruggiero Raimondi(Scarpia)[2001]

1952 年录制的《托斯卡》仍是该作品最令人印象深刻的录音，虽年代久远，声音保存却相当完好。卡拉扬的指挥富于变化，为作曲家交响乐艺术增色不少，托斯卡声音饱满悦耳，胜过 11 年后的表演。而其间可以欣赏到多明戈演绎普契尼歌剧的黄金时期。Gheorghiu 的托斯卡复杂有深度，她所唱的抒情部分非常成功，而 Alagna 并没有能力表现男主人公的英雄时刻，Raimondi 饰演的斯卡皮亚非常敏感，然而声音缺少角色应有的权威感。

《蝴蝶夫人》
- Sir John Barbirolli-Renata Scotto(Butterfly), Carlo Bergonzi (Pinkerton), Rolando Panerai(Sharpless)[1966]
- Herbert von Karajan-Mirella Freni(Butterfly), Luciano Pavarotti(Pinkerton), Robert Kerns(Sharpless)[1974]
- Herbert von Karajan-Maria Callas(Butterfly), Nicolai Gedda (Pinkerton), Mario Boriello(Sharpless)[1955]
- Günter Neuhold-Svetlana Katchour(Butterfly), Bruce Rankin(Pinkerton), Heikki Kilpeläinen(Sharpless)[1997]

Scotto 扮演的蝴蝶夫人具有戏剧性,但声音不够年轻。Bergonzi 的平克顿不免让人同情,Barbirolli 的指挥多变,演出整体没有过于感性化。卡拉扬 1974 年的录音成就了最悦耳动听的《蝴蝶夫人》,Mirella Freni 演蝴蝶夫人虽有些吃力,但塑造了一位纯洁易受伤的巧巧桑,帕瓦罗蒂则是 CD 上最富吸引力的平克顿。卡拉斯用她常有的强度表现了该角色的悲剧色彩,Gedda 则更抒情与浪漫,没有表现大男子主义形象,卡拉扬在此 CD 里指挥得比后来的录音更具戏剧性。1997 年的录制没有名伶的加入,但这个 1904 年斯卡拉版本的歌手唱功非常可观。

《西部女郎》
- Zubin Mehta-Carol Neblett(Minnie),Placido Domingo(Johnson),Sherrill Milnes(Rance)[1976]
- Oliviero de Fabritiis-Magda Olivero(Minnie),Daniele Barioni(Johnson),Giangiacomo Guelfi(Rance)[live 20.2.1967]

该版本在 Covent Garden 演出后 Mehta 指挥录制,因此能够很好地结合舞台演出的即时性与专业录制所能达到的多层次性。Neblett 的咪妮完美、年轻且天真,多明戈所诠释的拉美绅士不感伤,Milnes 的兰斯并非完全招人讨厌,该版本算得上普契尼录音杰作之一。Magda Olivero 的咪妮争议颇多,其表演强度与强烈表现力的演出在有些人看来是典型性的角色定位,而在另一些人看来却是戏剧色彩过浓。Barioni 与其说是拉美情人不如说是土匪强盗。

《燕子》
- Antonio Pappano-Angela Gheorgiu(Magda),Roberto Alagna(Ruggiero)[1997]

该录音卓越不凡,两位主唱均处于其最佳状态。

《三联剧》
- Antonio Pappano-Carlo Guelfi(Michele),Maria Guleghina(Giorgetta),Neil Shicoff(Luigi)
- Cristina Gallardo Domas(Angelica),Bernadette Manca di Nissa(Zia)
- José van Dam(Schicchi),Angela Gheorghiu(Lauretta),Roberto Alagna(Rinuccio)[1997]

- Gabriele Santini /Vincenzo Bellezza（Tabarro）-Tito Gobbi（Michele/Schicchi），Victoria de los Angeles（Angelica/Lauretta），Fedora Barbieri(Zia)，Margret Mas(Giorgetta)，Giacinto Prandelli（Luigi），Carlo del Monte（Rinuccio）[1958]

Pappano 选用了三位女高音，Gallardo Domas 多次成功诠释了安杰莉卡，抒情性极强，Guleghina 高音处有若干声调坚硬，Gheorghiu 扮演劳蕾塔略显成熟。Shicoff 演唱的卢奇有轻微的歇斯底里，Guelfi 则是一位更具危险性的米歇尔，José van Dams 不需要刻意模仿一位老人，该录音虽存在瑕疵，但仍值得推荐。Tito Gobbi 所演的两个角色均具有权威性，投入一定的音量，Prandelli 的卢奇有些粗糙，del Monte 是个清新、年轻的里奴奇。天使般的 de los Angeles 与顽强的 Zia von Feodora Barbieri 成功地呈现了《修女安杰莉卡》。Renata Scotto 的录制(Lorin Maazel 1976)采用跨度很大的角色刻画，然而指挥却过于繁复。

《图兰朵》
- Francesco Molinari-Pradelli-Birgit Nilsson(Turandot)，Franco Corelli(Calaf)，Renata Scotto(Liu)[1965]
- Zubin Mehta-Joan Sutherland(Turandot)，Luciano Pavarotti(Calaf)，Montserrat Caballè(Liù)[1972]
- Tullio Serafin-Maria Callas（Turandot），Eugenio Fernandi(Calaf)，Elisabeth Schwarzkopf(Liù)[1957]

Birgit Nilsson 是位冰冷的公主，Corelli 演出了凯旋的卡拉夫，Scotto 的柳儿不会过于感性。Joan Sutherland 的演唱有些矫揉造作，帕瓦罗蒂展示其声音的极致，卡拉斯的图兰朵富于变化且易受伤害，Fernandi 是位不太惹人注目的对手，且黑面过于扭曲。

视频资料推荐

歌剧导演的作品针对特定的观众群体，受他所在的特定文化及文艺评论大环境的影响。这些可变因素导致舞台作品排演往往不如指挥或歌唱家唱功那样令人瞩目。录像保留下来的演出，主要被视为舞台剧史料，即使那些传统的主要产自于美国的"忠实原著"的排演同样如此。现在，人们可以在互联网上找到各式各样的排演录像片段。《波希米亚人》(Zeffirelli 1965，Dornhelm 2008)、《托斯卡》(Jacquot 2000)、《蝴蝶夫人》(Zeffirelli 1974，Mitterand 1985)的歌剧电影有着不同的审美意趣，其中部分试图避免使用电影特效，尽可能模仿舞台演出；而另一些在录音的同时加入了视觉效果。

现代戏剧导演代表们所推崇的"时代特色"对现今的即时舞台演出影响深远，并在其间得到体现。凭借常见的摄影方式加上许多特写镜头，录影（或歌剧电影）不仅重视用时兴的导演构思把歌剧作品进行"现代化"处理，且十分讲究声乐和表演的强度与真实性。因此尽管最新的舞台作品录影意义不大，效果仍旧激动人心。

比起音频，视频资料推荐更容易受到个人兴趣爱好的左右。由于目前最新录影以及档案录影资料按季度发行，我们无法概观所有。以下列出的 DVD 目录是对既存的影像资料的遴选，或因为其舞台效果杰出，或因为歌手的唱功非凡，也或因为表演独到。

歌剧迷大多时候更喜欢听 CD 或看歌剧脚本来欣赏作品，而非选择录影。理查德·瓦格纳就曾叹息过，继"不可见"的交响乐团之后，他还应该发明不可见的剧院！

缩写：R＝导演，D＝指挥家，之后是主要的歌唱家，演出地点及演出年份。

《埃德加》（四幕版本）

R：Lorenzo Mariani，D：Yoram David，José Cura，Amarilli Nizza，Julia Gertseva（Teatro Regio Turin 2008）首次再次排演的最初版本于 2008 年出版发行。

《曼侬·列斯科》

R：Robert Carsen，D：Silvio Varviso，Miriam Gauci，Antonio Ordonez（Vlaamse Opera 1991）Gauci 扮演的曼侬唱功与表演俱佳，Ordonez 饰演的德格里厄热情澎湃，此录影内容丰富。

R：Graham Vick，D：John Eliot Gardiner，Adina Nitescu，Patrick Denniston（Glyndebourne Festival 1997）抽象的舞台图像无法充分表现现实的人物安排，同样限制了主要歌唱演员的表演空间。Nitescu 第一、第二幕比最后一幕让人印象深刻；Denniston 扮演的德格里厄别具一格，声音纤细；Gardiner 没有切中本歌剧的音乐风格。

R：Giancarlo Menotti，D：James Levine，Renato Scotto，Plácido Domingo（Metropolitan Opera 1980）两位主唱特别是多明戈唱功与表演独具特色。舞台效果过于注重还原历史场景（换言之，"奢华"）。

《波希米亚人》

R：Franco Zeffirelli，D：Herbert von Karajan，Mirella Freni，Gianni Raimondi（La Scala 1965）这是该剧 1963 年斯卡拉歌剧院演出的录影。导演 Zeffirelli 自然主义的导演方式与卡拉扬描摹自然主义的审美旨趣不谋而合，直到 2003 年 Zeffirelli 仍鲜有变动排演该版本。Freni 光彩照人的表演让其角色看起来比之

后录影更清新,更具少女姿态,Raimondi 的鲁道夫同样耀眼夺目。

R:Fabrizio Melano,D:James Levine,Renata Scotto,Luciano Pavarotti(Metropolitan Opera 1977,为 1972 芝加哥版本)该表演平淡无奇,录影效果亦不佳。帕瓦罗蒂声线绚丽(第一幕直唱到高音 C),不过表演缺乏层次感;Scotto 刻意提亮声音以表现少女感(仅偶尔达到预期效果),但是表演有力度。

R:John Copley,D:Lamberto Gardelli,Ileana Cotrubas,Neil Shicoff(Covent Garden 1982)该注重历史场景的版本单调无奇,属于知名剧院的低水准之作。Cotrubas 扮演的咪咪尽管温柔,但一开始便显示过于正经的感性情绪,而缺少游戏情场的轻佻感。Shicoff 则塑造了更加多层次且略显自命不凡的诗人,Thomas Allen 的马尔切洛让人耳目一新。

R. Francesca Zambello,D:Tiziano Severini,Mirella Freni,Luciano Pavarotti(San Francisco 1988)该略显现代的常规表演并无特别之处,Freni 与帕瓦罗蒂唱功毋庸置疑,虽然前者的黄金时期已过。Sandra Pacetti 饰演的穆塞塔与其说风情万种不如说泼辣。

R. Luca Comencini,D:James Conlon,Barbara Hendricks,José Carreras(Gesang/Luca Canonici Darstellung)(1988)该歌剧电影将场景设置在 1910 年左右,所采用电影表达方式与没有达到电影要求的表演质量无法协调,因而成为败笔之作。

R:Richard Jones/Antony McDonald,D:Ulf Schirmer,Alexa Voulgaridou,Rolando Villazon(Bregenzer Festspiele 2002)该时髦且现代的表演情节平凡简单,但 Villazon 人物塑造却极具深度,他扮演的鲁道夫唱功杰出,音色带有淡淡的忧伤,从而更切合坠入爱河的诗人的气质。Alexa Voulgaridou 在她首次歌剧表演里塑造了一位可爱的邻家女形象,她的表演简单、理智又令人动容,唱功整体而言值得肯定。如果不受那明显可见的无线电麦克风的影响,该演出非常值得推荐。

R: Franco Zeffirelli, D: Bruno Bartoletti, Cristina Gallardo Domas, Marcelo Alvarez(La Scala 2003)在当时导演主导的注重生动演出的时期,Zeffirelli 的排演显得有点矫饰与不合时宜。Gallardo-Domas 声音嘶哑,是位容易触动观众情绪的女歌唱家;Alvarez 的表演老套。

R: Robert Dornhelm, D: Bertrand de Billy, Anna Netrebko, Rolando Villazon (2008)四场状态百出的音乐会在慕尼黑举办,该音像资料记录了这次带有自然主义色彩的演出。Netrebko 饰演的女裁缝过于高贵,Villazon 在舞台的表情表现力胜过影像中。

《托斯卡》

R: Franco Zeffirelli, D: Carlo Felice Cillario, Maria Callas, Renato Cioni, Tito Gobbi(London 2. 9. 1964, nur 2. Akt)该版本因为卡拉斯与 Tito Gobbi 的参与不可或缺,Cioni 差强人意。

R: , D: Franco Patané, Renata Tebaldi, Eugene Tobin, George London(Stuttgart 1961)

Tebaldi 唱托斯卡逾 300 次,成为她最喜爱的角色之一,其托斯卡娴熟端庄,中音富有质感,并带有少女的明丽;Lodon 是位高贵的斯卡皮亚;Tobin 声音过于吵闹且缺少变化。该演出几乎带有室内剧特征,优化了歌剧本身。可谓珍贵的史料。

R: Gianfranco de Bosio, D: Bruno Bartoletti, Raina Kabaivanska, Plàcido Domingo, Sherill Milnes(1976)该歌剧电影拍摄于首演地,采用历史风格的服饰。Kabaivanska 扮演的托斯卡少女味十足,没有咄咄逼人的气势,是一位温柔恋人。多明戈声音处于最佳状态,Milnes 亦如此,但表演上有些单一。

R: Sylvano Bussotti, D: Daniel Oren, Eva Marton, Giacomo Aragall, Ingvar Wixell(Arena di Verona 1984)该演出不止营造的氛围显得感情喷薄、跌宕起伏。Marton 从头至尾具有女神气质,极具戏剧效果,Aragall 唱功值得肯定,Wixell 的演唱没有光泽,表演极其夸张。

R:Giuseppe Patroni-Griffi,D:Zubin Mehta,Catherine Malfitano,Plàcido Domingo,Ruggiero Raimondi(1992)该 DVD 是首演地及首演时间(对某些演员来说不是)的电视直播,事实上是庆典报道转播。现场效果没有得到完整的保存,因此看起来比实际表演要夸张些(Malfitano),男演员表现都十分出色,Malfitano 声音有些紧张。

R:Luca Ronconi,D:Riccardo Muti,Maria Guleghina,Salvatore Licitra,Leo Nucci(La Scala 2000)歌手唱功中规中矩缺乏新意。

R:Benoit Jacquot,D:Antonio Pappano,Angela Gheorghiu,Roberto Alagna,Ruggiero Raimondi(Film 2000)该歌剧电影无论从审美和声乐方面来讲都非常成功的(回放),Gheorghiu 恰到好处地表现了托斯卡抒情性兼戏剧性的特质,极具魅力;Raimondi 虽然声音不如 1992 年那样独立,但表演应得到赞许;Alagna 的卡瓦拉多希过于抒情,中音需要更多的共鸣。至于是否欣赏电影里出现的场景渐入(如卡瓦拉多希的乡居),答案就因人而异了。

R:Hugo de Ana,D:David Oren,Fiorenza Cedolins,Marcelo Alvarez,Ruggero Raimondi(Arena di Verona 2006)De Anas 的导演具有象征性:舞台上出现残缺的手持利剑与十字架的天使雕塑,卡瓦拉多希最后死在十字架上,由此说明了战争是无处不在的大背景;奢华隆重的历史装饰与之形成鲜明对比。Cedolin 的托斯卡专注,声音尖利;Alvarez 的表演称得上熟练,Raimondi 演出了斯卡皮亚的冷漠与愤世嫉俗,但声音过于脆弱。

《蝴蝶夫人》

R:Jean-Pierre Ponnelle,D:Herbert von Karajan,Mirella Freni,Plácido Domingo(Film 1974)Ponelle 广泛使用电影艺术手法,旨在重现蝴蝶夫人憧憬浪漫爱情(及西方文化)所经历的梦幻世界。Freni 与多明戈的表演有强度且敏锐。可称得上最好的歌剧电影之一。

R:Giulio Chazalettes,D:Maurizio Arena,Raina Kabaivanska,Nazzareno

Antinori(Arena di Verona 1983)Kabaivanska形象上并非巧巧桑的最佳人选,声音而言也不是,Antinori的平克顿不够讨喜。

R:Keita Asari,D:Lorin Maazel,Yasuko Hayashi,Peter Dvorsky(La Scala 1985)该录影最有意思之处是借助Kabuki剧院将演出日本化。演员的选取却令人失望:Hayashi尽管外观上"原汁原味",却少了应有的中音;Dvorsky的平克顿过于讨人嫌,且没有追求者应有的魔力;Giorgio Zancanaro演出了一个高贵的夏普勒斯。

R:Frédéric Mitterand,D:James Conlon,Ying Huang,Richard Troxell(Film 1988)该影像十分有节制地采用了电影艺术处理手法,如倒序及历史资料的插入等,目的在于通过若干真实细节来表达"日本风格"。导演尽可能用日本女演员,意图表达文化差异。不过她们的声音(过于)轻淡,而平克顿看上去有些年少,也并不招人喜爱。蝴蝶夫人在Mitterand怀中死去感人至深。

《西部女郎》

R:Piero Faggioni,D:Nello Santi,Neblett,Domingo,Carroli(Covent Garden 1983):该"现实主义"的表演平淡无奇,但多明戈璀璨夺目。Neblett的咪妮有深度,音高却有问题,Carroli的兰斯有些单调。

R:Jonathan Miller,D:Lorin Maazel,Mara Zampieri,Plàcido Domingo,Juan Pons(La Scala 1991)该版本有效地使用了西部老片的图画语言,Zampieri的咪妮有强度,多明戈的乔森堪称完美。

R:Giancarlodel Monaco,D:Leonard Slatkin,Barbara Daniels,Plácido Domingo,Sherill Milnes(Metropolitan 2005)该影像记录了典型的大都会制作,采用现实主义风格,甚至出现暴风雪场景。Daniel的表演应受到赞许,尽管她的咪妮声音有些轻淡。多明戈即使声音光泽不再,仍演出了乔森的硬汉形象。Milnes的兰斯辨识度很高。

《三联剧》

R:Sylvano Bussotti,D:Gianandrea Gavazzeni,Piero Cappucilli(Michele),

Nicola Martinucci(Luigi), Sylvia Sass(Giorgetta)-Rosalind Plowright(Angelica)-Juan Pons(Schicchi)(La Scala 1983)该演出熟练，唱功稳健。Plowright 不具备安杰莉卡所要求的音高，有些令人失望。

R:Cristina Pozzoli, D:Julian Reynolds, Amarilli Nizza(Giorgetta, Angelica, Lauretta), Alberto Mastromarino(Schicchi)(Modena 2007)该演出演员班底不错，对该剧做了保守现代风格的阐释。Nizza 虽非大腕，但表现不俗。交响乐团演奏可以变化更多一点。

《强尼·斯基基》

R:Annabel Arden, D:Vladimir Jurowski, Alessandro Corbelli(Schicchi), Sally Matthews(Lauretta), Massimo Giordano(Rinuccio)(Glyndebourne 2004)这是一部完全令人叹服，无论从场景还是音乐上都精雕细琢的演出。

《燕子》

R:Enrico Colosino, D:Vincenzo Bellezza, Rosanna Carteri, Giuseppe Gismondo(San Carlo Napoli 1958)如此光芒四射的表演是对这部不为人所知的作品的敬礼：Cartieri 声音与外观均赏心悦目，其他演员也毫不逊色。该演出呈现了（足够）昂贵的美好时代的场景。

《图兰朵》

R:Franco Zeffirelli, D:James Levine, Eva Marton, Plácido Domingo, Leona Mitchell(Metropolitan 1988)该"奢华"的制作代表了典型的大都会风格：装饰繁复，大量使用临时演员。Marton 的图兰朵声音震颤颇多，戏剧性十足，多明戈音高有问题。Leona Mitchell 的柳儿令人眼前一亮。

R:Peter McClintock, D:David Runnicles, Eva Marton, Michael Sylvester, Lucia Mazzaria(San Francisco 1994，vorher Chicago 1991)David Hockney 负责舞美设计，呈现了极具视觉效果的童话世界，Runnicles 的指挥也富于变化。Eva Marton 声音状态不佳，Sylvester 的卡拉夫粗糙、魅力不足，Mazzaria 的柳儿惹人怜爱。

R:Zhang Yimou,D:Zubin Mehta,Giovanna Casolla,Sergej Larin,Barbara Frittoli(Film Beijing 1998,Opernproduktion Maggio Musicale Florenz 1998)中国导演张艺谋在紫禁城里太庙前用明朝服饰向古代中国致意。然而歌手唱功略弱。

R:David Pountney,D:Valery Gergiev,Gabriele Schnaut,Jan Botha,Cristina Gallardo Domas(Salzburg 2002)该导演构思的中国缺乏历史指涉。最后图兰朵与卡拉夫共同参加柳儿的葬礼(Berio结尾),意味着他俩已战胜了那个血腥暴力的社会。因此对于为什么图兰朵会爱上卡拉夫这个问题,导演给出了明确的答案。然而歌手唱功欠佳:Botha的卡拉夫过于抒情,中音后半段有些弱,Gallardo Domas声音有些刻意加强,Schnaut的图兰朵听起来有些吃力。

R:Núria Espert,D:Giuliano Carella,Luana de Vol,Franco Farina,Barbara Frittoli(Liceu Barcelona 2005)该版本Zeffirelli烙印太深,但构思不同:图兰朵在此统治女人国(大臣们身着晚装),若承认对某男人的情愫就被处以自绝。歌手表现一般:de Vol震音过多,Farina有点吃力,Frittoli无法唱出协调的旋律。

图书在版编目(CIP)数据

普契尼论:悦耳、真实和情感/(德)福尔克尔·默滕斯著;谢娟译.
--上海:华东师范大学出版社,2015.10
(六点音乐译丛)
ISBN 978-7-5675-3903-7

Ⅰ.①普… Ⅱ.①默…②谢… Ⅲ.①普契尼,G.(1858—1924)—歌剧艺术—艺术评论 Ⅳ.①J832

中国版本图书馆 CIP 数据核字(2015)第 171195 号

华东师范大学出版社六点分社
企划人 倪为国

Giacomo Puccini-Wohllaut, Wahrheit und Gefühl
By Volker Mertens
Copyright © Militzke Verlag GmbH, Leipzig
Chinese Simplified Translation Copyright © 2015 by East China Normal University Press Ltd
This translation published by arrangement with Militzke Verlag GmbH through Hercules Business & Culture GmbH
ALL RIGHTS RESERVED.
上海市版权局著作权合同登记 图字:09-2014-017 号

六点音乐译丛
普契尼论:悦耳、真实和情感

著　者　(德)福尔克尔·默滕斯
译　者　谢娟
责任编辑　倪为国　何花
特约编辑　魏木子
封面设计　吴正亚

出版发行　华东师范大学出版社
社　址　上海市中山北路 3663 号　邮编　200062
网　址　www.ecnupress.com.cn
电　话　021-60821666　行政传真　021-62572105
客服电话　021-62865537
门市(邮购)电话　021-62869887
地　址　上海市中山北路 3663 号华东师范大学校内先锋路口
网　店　http://hdsdcbs.tmall.com

印刷者　上海景条印刷有限公司
开　本　787×1092　1/16
插　页　1
印　张　18.75
字　数　206 千字
版　次　2015 年 10 月第 1 版
印　次　2015 年 10 月第 1 次
书　号　ISBN 978-7-5675-3903-7/J·258
定　价　42.80 元

出版人　王焰

(如发现本版图书有印订质量问题,请寄回本社客服中心调换或电话 021-62865537 联系)